絲貴如金

絲貴如金
古代中亞與中國的絲織品

屈志仁（James C. Y. Watt）、華安娜（Anne E. Wardwell）著

徐薔 等譯　趙豐 審譯

香港中文大學出版社

北山堂基金
Bei Shan Tang Foundation

本書蒙北山堂基金贊助出版。
This publication was generously supported by Bei Shan Tang Foundation.

目　錄

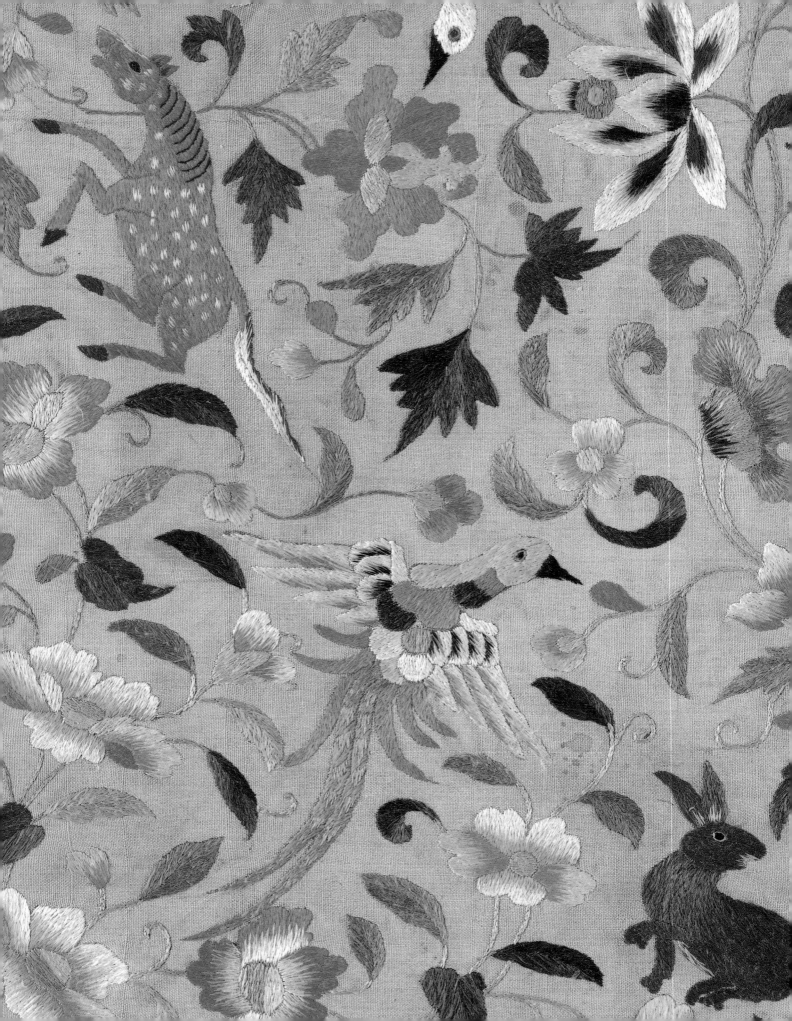

館長寄語

「絲貴如金：中亞與中國紡織品」是首個關於8世紀至15世紀早期中亞與中國生產的高級絲綢和刺繡的特展。這些紡織品密切反映了王朝興衰和帝國擴張與瓦解之時，中亞和中國之間權力平衡的諸般變化。從我們身處20世紀末的視角來看，很難完全理解高級絲綢和刺繡曾具備的非凡重要性。除了用於服裝和室內陳設，這些織物甚至定義了皇家、宮廷和神職人員的等級。它們曾作為皇室的贈物，也常見於外交使節入貢和受贈的禮單。作為令人艷羨的商品，精心織造和帶有精美刺繡的絲綢被運到埃及的亞歷山大港和意大利的威尼斯這些遠在千里之外的港口。此外，租稅也常以織金絲綢的形式上繳。絲綢的設計不僅融入了當時的裝飾紋樣和主題，且由於其傳播甚遠，在裝飾圖案和風格上，絲綢在不同地域間的交流發揮了特別積極的作用。

「絲貴如金」特展匯集了克利夫蘭藝術博物館 (Cleveland Museum of Art) 和紐約大都會藝術博物館 (The Metropolitan Museum of Art) 關於中亞和中國的織物藏品。這是西方在絲綢方面最重要的兩組收藏。藏品年代可追溯到唐代晚期至明初數十年，而且包括一些在中國未被保存下來的絲綢和刺繡類型。這些藏品反映了這兩家博物館數十年來不懈努力收集早期亞洲重要紡織品的成果，尤其在1980年代中期到1990年代初，當時出現了大量此類紡織文物，其中許多文物填補了中亞和中國早期紡織刺繡史的空白，使我們在這方面的認知在短短十年

間得到極大提升。1992年，兩家博物館決定舉辦一場聯合展覽，目的是引起學術界和公眾對這些紡織品的更多關注，並探討這些最新發現對亞洲紡織史的影響。

中亞和中國生產的高級織物的歷史遺存尚未被充分發現和出版。高級織物在歷史上和藝術史上都很重要，但卻一直被西方藝術史學者所忽視。中國在過去的25年內取得了許多關於織物的重要發現，特別是10至14世紀織物，儘管其中許多尚待初步調查、攝影和分析。我們需要對這些材料進行全面研究。

本書是邁向這一目標的重要嘗試。它匯集了大都會藝術博物館的布魯克·拉塞爾·阿斯特 (Brooke Russell Astor) 亞洲藝術資深策展人屈志仁 (James C. Y. Watt) 在中國藝術方面的學術知識，以及克利夫蘭藝術博物館紡織品策展人華安娜 (Anne E. Wardwell) 對早期織物的廣泛知識。此外，哥倫比亞大學和紐約市立大學皇后學院的中國和中亞史教授羅茂銳 (Morris Rossabi) 博士為本書撰寫了〈前言：中國與中亞地區的絲綢貿易〉，為這一複雜時期提供了歷史背景。本書不僅是這次展覽的圖錄，而且還是一部學術著作，對中亞和中國的緙絲演變、金代和蒙元時期的妝花織物、蒙古帝國的奢華絲綢等課題做了獨到的研究。

在紐約，這場展覽得到了大都會人壽保險公司的部分贊助，以及威廉·倫道夫·赫斯特基金會 (William Randolph Hearst Foundation) 的支持。在克利夫蘭的展覽由凱爾文和埃莉諾·史密斯

基金會 (Kelvin and Eleanor Smith Foundation) 贊助，以紀念該博物館首位紡織品策展人格特魯德·昂德希爾 (Gertrude Underhill) 女士，展覽也得到國家人文學科基金會 (National Endowment for The Humanities) 的一大筆資助。我們也感謝安德魯·梅隆基金會 (Andrew W. Mellon Foundation) 對本書的慷慨支持。

羅伯特·P·伯格曼 (Robert P. Bergman)
克利夫蘭藝術博物館

菲利普·德·蒙特貝羅 (Philippe de Montebello)
大都會藝術博物館

致 謝

本次特展和圖錄是克利夫蘭藝術博物館和大都會藝術博物館多年合作的成果。大都會藝術博物館館長菲利普‧德‧蒙特貝羅（Philippe de Montebello）和克利夫蘭藝術博物館前館長埃文‧特納（Evan Turner）同意並鼓勵了有關這次展覽的最初提議。在黛安‧德‧格拉齊亞（Diane De Grazia）的幫助和羅伯特‧P‧伯格曼（Robert P. Bergman）的主理下，這一項目在克利夫蘭得到長期支持。

多年研究期間，我們得到了其他博物館同事的慷慨幫助與合作，包括：柏林印度藝術館的瑪麗安‧雅迪茲（Marianne Yaldiz）；柏林亞洲藝術博物館的維利博爾德‧維特（Willibald Veit）；柏林裝飾藝術博物館的沃特羅‧伯納－拉斯欽斯基（Waltraud Berner-Laschinski）；倫敦維多利亞和阿爾伯特博物館的維里提‧威爾遜（Verity Wilson）；瑞士阿貝格基金會的漢斯‧克里斯托夫‧阿克曼（Hans Christoph Ackermann）、梅赫提爾德‧弗洛里－萊姆伯格（Mechthild Flury-Lemberg）、雷古拉‧紹爾塔（Regula Schorta）和卡雷爾‧奧塔夫斯基（Karel Otavsky）；斯德哥爾摩瑞典歷史博物館的馬格瑞塔‧諾克特（Margareta Nockert）；聖彼得堡艾爾米塔什博物館的葉夫根尼‧盧波－列斯尼琴科（Evgeny LuboLesnitchenko）；紐瓦克博物館的瓦拉‧雷諾茲（Valrae Reynolds）；加州大學柏克萊分校的白瑞霞（Patricia Berger）；洛杉磯郡藝術博物館的基思‧威爾遜（Keith Wilson）；芝加哥藝術學院的斯蒂芬‧利特爾（Stephen Little），以及東京文化學園服飾博物館的道明三保子（Mihoko Domyo）。此外，我們還要感謝大英博物館的工作人員允許我們研究斯坦因藏品，並提供了照片。

1996年，我們曾在中國有一次深入的研究之旅，當時到訪的所有機構都給予了我們充分的禮遇與合作。我們尤其要感謝北京故宮博物院的楊新和陳娟娟；遼寧省博物館的楊仁愷、徐秉坤和王綿厚；黑龍江省博物館的楊志軍和孫長慶；新疆維吾爾自治區博物館的武敏和伊斯拉菲爾‧玉素甫；新疆考古研究所的王炳華；內蒙古自治區博物館的黃雪寅；內蒙古考古研究所的劉來學和齊曉光，還有中國絲綢博物館的趙豐。與眾多中國學者的討論和交流使我們受益匪淺，特別是北京的陳娟娟和黃能馥；瀋陽的徐秉坤；烏魯木齊的武敏和王炳華；杭州的趙豐，還有上海的高漢玉和屠恆賢。

我們也要向慷慨允許我們研究私人藏品或提供照片的收藏家致謝，包括：克里希納‧里布（Krishna Riboud）、賀祈思（Chris Hall）、托馬斯與馬戈‧普利茲克（Thomas and Margo Pritzker）、傑奎琳‧西姆考克斯（Jacqueline Simcox），弗里德里希‧斯普勒（Friedrich Spuhler）、里絲貝特‧福爾摩斯（Lisbet Holmes）、艾倫‧肯尼迪（Alan Kennedy）、斯蒂芬‧麥吉尼斯（Stephen McGuinness）、阿瑟‧利柏（Arthur Leeper）、法比奧與安娜瑪麗亞‧羅西（Fabio and Anna Maria Rossi）、大衛‧沙爾蒙（David Salmon）、邁克爾‧弗朗西斯（Michael Frances）、弗朗西絲卡‧加洛韋（Francesca Galloway）、戴安‧霍爾（Diane Hall）。

許多學者也為這個項目提供了寶貴的資源。我們尤其要感謝米爾頓‧桑代（Milton Sonday）慷慨地花了很多時間來解決許多組織結構的細節，並在整個技術分析和圖錄的紡織詞彙表的編寫過程中寬宏地提供幫助；感謝丹尼爾‧德‧容格（Daniel De Jonghe）對加捻與未加捻經線的

仔細觀察；感謝艾倫‧肯尼迪（Alan Kennedy）分享了關於日本早期紡織品收藏的資訊；感謝弗朗西斯‧普里查德（Frances Pritchard）提供有關埋藏對纖維影響的資料。我們非常感謝托馬斯‧愛爾森（Thomas Allsen）提供了他即將出版的著作《蒙古帝國的商品與交流：伊斯蘭紡織品文化史》的初稿（譯註：*Commodity and Exchange in the Mongol Empire: A Cultural History of Islamic Textiles*〔Cambridge: Cambridge University Press, 1997〕）。亞當‧凱斯勒（Adam Kessler）提供了一份重要但難以獲取的內蒙古考古報告。我們通過伍卡‧魯薩基斯（Vuka Roussakis）和其他工作人員的介紹和幫助，使美國自然歷史博物館得以允許我們對該館「超越長城的帝國：成吉思汗的遺產」特展（Empires Beyond the Great Wall: The Heritage of Genghis Khan）的紡織展品做技術分析。我們非常感謝希瑟‧斯托達德（Heather Stoddard）提供了在拉薩所調查的緙織唐卡的背面資訊；阿米娜‧馬拉戈（Amina Malago）慷慨地告知了我們她對於緙絲的見解；唐‧孔恩（Don Cohn）提供了對於我們赴華研究考察之旅有幫助的資訊。同時，特里‧米爾豪普（Terry Milhaupt）在日本提供了與我們研究相關的日本紡織品出版物的複印件；傑羅‧格蘭格－泰勒（Hero Granger-Taylor）提供了一張圖像以及與關於一件米蘭聖安波羅修聖殿紡織品的重要技術資訊；羅伯特‧林羅特（Robert Linrothe）與我們親切地探討了有關西夏的材料。我們也非常感謝保羅‧涅圖普斯基（Paul Nietupski）對西藏佛教儀軌和語境的熱心解釋和幫助，以及格納迪‧列奧諾夫（Gennady Leonov）對有關蒙古帝后的大型曼荼羅（圖錄25）提供了圖像學解釋。

我們要感謝以下譯者：希拉‧布萊爾（Sheila Blair）在阿拉伯語和波斯語題記以及術語方面提供了寶貴幫助；休‧理查森（Hugh Richardson）和希瑟‧斯托達德（Heather Stoddard）翻譯了藏文；宋后楣（Hou-mei Sung）和鮑海倫（Helen Pao）翻譯了大量中國考古報告和文獻；稻垣美紀（Miki Inagaki）和佐森紗由理（Sayuri Sakarmori）翻譯了日語文獻；Yunah Sung 提供了漢語和日語翻譯；瑪麗‧羅沙比（Mary Rossabi）、尤金妮婭‧文伯格（Eugenia Vainberg）和迪米特里‧維森斯基（Dimitry Vessensky）翻譯了俄文資料，魯思‧鄧奈爾（Ruth Dunnell）對西夏文本作了翻譯和論述。

兩家博物館的許多工作人員都參與了這個項目。我們首先要感謝克利夫蘭藝術博物館的艾倫‧萊溫（Ellen Levine）和大都會藝術博物館的喬伊斯‧丹尼（Joyce Denney），感謝她們對項目無數細節不可或缺的幫助和始終不渝的關注。此外，艾倫‧萊溫還繪製和復原了紡織品圖案並協助編寫術語詞彙表；喬伊斯‧丹尼與製圖師威廉敏娜‧雷因加－阿莫海因（Wilhelmina Reyinga-Amrhein）一起繪製了地圖；阿尼塔‧蕭（Anita Siu）和劉晞儀（Shi-yee Fiedler）一起編寫了原書的漢語和日語詞彙表；尼娜‧斯威特（Nina Sweet）則負責錄入屈志仁的手稿。

如我們所預期，為了準備公開展覽，必須對這些藏品先期進行大量保護工作。在克利夫蘭藝術博物館，凱倫‧克林比爾（Karen Klingbiel）、赫爾曼‧阿爾特曼（Hermine Altmann）、卡特琳‧科爾本（Katrin Colburn）、貝蒂娜‧貝森科特（Bettina Beisenkotter）、貝蒂娜‧尼卡普（Bettina Niekamp）和安吉麗卡‧斯利卡（Angelika Sliwka）都在布魯斯‧克里斯曼（Bruce Christman）的指導下工作，並提供科學分析。在大都會藝術博物館，保護和分析工作以及顯微照片均在梶谷宣子（Kajitani Nobuko）的指導下完成，其主要得力助手為佐藤みどり（Midori Sato）。此外，我們要感謝瑞士的凱瑟琳‧科切爾－列普雷希特（Kathrin Kocher-Lieprecht）和伊娜‧凡‧沃斯基－涅德曼（Ina von Woyski-Niedermann）對一件袈裟（圖錄64）的協助保護。

兩家博物館的圖書館工作人員給我們提供了源源不斷的支持。發現和獲得已出版的文獻十分

不易，為了在無數圖書館之間借書並協助匯編書目，他們不辭辛勞。為此我們要特別感謝克利夫蘭藝術博物館的安‧阿比德（Ann Abid）、路易斯‧阿德利安（Louis Adrean）、喬治娜‧托特（Georgina Toth）和克里斯汀‧埃德蒙森（Christine Edmonson），以及大都會藝術博物館的傑克‧雅各布（Jack Jacoby）和比利‧關（Billy Kwan）。

感謝凱特‧塞勒斯（Kate Sellers）和她的工作人員為克利夫蘭的展覽有效地籌集了資金支持。克利夫蘭的展覽由凱蒂‧索倫德（Katie Solender）協調，傑弗里‧巴克斯特（Jeffrey Baxter）設計和監修。在大都會藝術博物館，琳達‧西爾林（Linda Sylling）負責監督這個項目，展覽由丹尼斯‧科伊斯（Dennis Kois）和傑弗里‧L‧戴利（Jeffrey L. Daly）設計，由芭芭拉‧維斯（Barbara Weiss）負責繪圖。霍華德‧阿格里斯蒂（Howard Agriesti）在格雷‧金申堡（Gary Kirchenbauer）的協助下對克利夫蘭的紡織品拍攝了文物照片；大都會藝術博物館的紡織品則由李藹昌在安娜－瑪麗亞‧凱倫（Anna-Marie Kellen）的協助下拍照。此圖錄的彩色圖版是他們富於技巧和感受力的明證。

關於克利夫蘭展覽的公共項目，我們要感謝馬喬里‧威廉姆斯（Marjorie Williams）和喬埃倫‧德奧里奧（Joellen DeOreo）。特別感謝紡織藝術聯盟（Textile Art Alliance）在展覽中捐贈了若干藏品，並與克利夫蘭藝術博物館的公眾項目和教育部合作發起和推進了紡織藝術展。肯特‧萊德克（Kent Lydecker）在伊麗莎白‧哈默（Elizabeth Hammer）和大都會藝術博物館教育部其他成員的協助下，於紐約組織了各類公眾活動和教育項目。

衷心感激我們耐心和辛勞的編輯艾米麗‧沃爾特（Emily Walter），以及布魯斯‧坎貝爾（Bruce Campbell）設計的精美裝幀，並對格溫‧羅金斯基（Gwen Roginsky）監督出版這一圖錄表示感謝。我們也感謝約翰‧P‧歐尼爾（John P. O'Neill）對本書出版的重視。

最後，我們要感謝勞倫斯‧錢寧（Laurence Channing）為此次特展提出命名建議。

屈志仁（James C. Y. Watt）
華安娜（Anne E. Wardwell）

譯者序

1996年9月2日至3日，我受外文出版社邀請，到北京參加「《中國絲綢藝術》編寫座談會」。這是一個中美合作的大項目，由耶魯大學出版社和外文出版社合作出版。座談會由外文出版社領導李振國先生和項目負責人廖蘋老師主持，王莊穆、黃能馥、陳娟娟等幾位相關的著名學者都到了。除了項目的外方負責人James Peck，與會的還有兩位海外學者——一位是與我通信多時的俄羅斯的陸柏先生，另一位是我從未謀面的屈志仁先生。

這是我第一次見屈先生。他的全名是屈志仁（James C. Y. Watt），有不少人會把他的名字音譯成詹姆斯·瓦特。實際上，他生於香港，是「嶺南三大家」之一屈大均的後人。早年在牛津大學學習物理，後來回到香港大學跟隨饒宗頤先生學習，1971年至1981年間擔任香港中文大學文物館的創始館長。1981至1985年間在美國波士頓美術博物館（MFA）擔任亞洲部主任。後於1985年來到大都會藝術博物館（MET），先任中國古器物及工藝品高級顧問，1988年成為亞洲藝術部高級主任（Brooke Russell Astor Senior Curator），2000年開始擔任亞洲藝術部主席。與當時大多數西方博物館的東方部相比，屈先生領導下的大都會亞洲藝術部關注考古實物、雜項的研究，多於傳統的中國藝術如書畫、青銅和瓷器。同時，他也更多關注亞洲甚至是歐亞大陸間的文化交流研究。

見到了屈先生，才知道還有一位克利夫蘭博物館（CMA）的研究館員華安娜女士（Anne Wardwell）同來，他們除了要商量《中國絲綢藝術》的事宜，還要籌備一個關於中亞和中國絲綢的展覽「絲貴如金：中亞與中國紡織品」，為此要走訪中國各地的博物館。

「絲貴如金」是第一個以絲綢為主題切入的絲綢之路展覽。我於1997至1998年之際得屈志仁先生之邀赴美國大都會藝術博物館作客座研究，其主攻方向就是遼金元時期的中國北方絲織品。其間恰逢「絲貴如金」在紐約開幕，我在屈先生的指導下反復研究了其中大部分展品。展後又赴克利夫蘭藝術博物館向華安娜女士請教。後來，我在大都會藝術博物館研究的主要成果《遼代絲綢》（*Liao Textile and Costumes*，2004）經香港中文大學文物館林業強館長建議由沐文堂出版，屈志仁先生也為此撰寫了序言：「儘管和中國主流文明已經有了近千年的密切接觸，契丹人一直到他們建立其帝國依然保持着一些游牧傳統，始終認為精美的絲綢和黃金是最貴重的品物。因而，契丹內對中國織工的要求是極為苛刻的——早期的蒙古帝國也一樣」。

確實，蒙元時期的中國藝術史非常複雜，往往不為西方藝術史家所知。特別是黨項、遼和金，基本局限在中國北方。還有西藏與蒙古統治者的關係，與元文宗和明宗與曼荼羅緙絲的關係，都很有意思；春水秋山的習俗，宋元青綠山水緙絲的影響等等，都很值得探究。這方面的研究涉及的研究領域廣，極缺通才。這次展覽合作的團隊是美國博物館中對中國紡織品研究力量最強的MET和CMA，兩者有強大的紡織品部和亞洲部，具悠久的研究歷史。CMA紡織品策展人華安娜對早期紡織品有很好的學術背景和廣泛認知，而MET的屈志仁在中國藝術方面學養深厚，在中世紀和雜項類藝術品方面的研究獨

樹一幟。由權威的博物館、權威的研究員、中世紀的紡織品專家、經驗豐富的研究檢測人員及修復師通力協作，才達成展覽最終呈現的效果。這樣的合作成果，在絲綢藝術史上無疑將留下重要一筆。

「絲貴如金」展覽的資料新鮮，其中的藏品大部分都是MET和CMA的新近收藏，正是基於這樣的新材料，得到了許多較新的觀點，且具有權威性。此書的價值起碼有如下幾點：

其一、唐代絲綢和遼代絲綢的研究中，最為重要的是斜紋緯錦。關於遼式緯錦，以前的文獻中介紹相對較少。這是第一次在國際上進行較為明確的鑒定和權威解釋。

其二、本展覽呈現了蒙元時期的最全面研究，如緙絲。其中有一組新面世的緙絲，這組緙絲色彩很新，很明顯具有雲肩裝飾，可以定為是元代的風格。當中展出的緙絲曼荼羅，是緙絲史上絕無僅有的珍品。

其三、第一次披露新出的一批「金段子」也十分重要，其主題一方面帶有十分明顯的中國北方游牧民族色彩，在遼史和金史等史籍中有所記載，另一方面則是中國較為傳統的龍鳳等紋樣。這類織物一直是遼金元的基本特色，正反映了蒙元時期加金織物的東方情調。

其四、納石失是蒙元時期最有特色的織金錦，採用的都是特結錦的結構。無數人寫過相關的文章，但卻沒有人把納石失和普通的織金錦分得很清楚。此書詳細考證了納石失名稱的來歷，特別是展示了一批新的有着西亞和中亞風格的納石失織物。

其五、刺繡是此書的第五個重點，這裏的刺繡貫穿了唐遼金元明五個時代，從最初唐代花樹對鳥紋刺繡，到遼宋時期的對翟鳥紋繡，和元代極為華麗也帶有中亞風格的四方獸花鳥紋繡，一直到早明的刺繡袈裟和大黑天唐卡；但其中最具學術價值的是用了較大篇幅介紹了新登場的一組環編繡，這也是當時國際學術界的一個熱點。

基本說清了環編繡自蒙元時期開始出現起，到明代達到高峰的一個史實。

「絲貴如金」具有劃時代的意義。在它之後，有了1999年年末瑞士阿貝格基金會（Abegg Stiftung）舉辦的中世紀絲綢展覽和學術討論會；以及2013年大都會藝術博物館的「交織全球」（Interwoven Globe）展覽。2015年，我在中國絲綢博物館也策劃了「絲路之綢：起源、傳播與交流」展覽，用絲綢來講絲綢之路的故事，以小切口來敘述大時代和大世界，並由此開啓了中國絲綢博物館的絲綢之路主題系列特展，一直延續至今。

正是基於此展此書的重要性，以及對我學術生涯的重大啓迪，我一直念念不忘想把此書介紹給國內的學生和讀者。2016年中國絲綢博物館完成了改擴建工程，我也有了不少學生，我開始每年在中國絲綢博物館組織一次讀書班。當時的想法是每年讀一本英文專著，讓我的博士生先通讀，然後在讀書班上進行交流，再作報告。我們還在讀書班上找出相關的藏品進行觀摩。之後，我們把這些報告開放給博物館的觀眾，與他們進行分享。讀書班結束後，我們組織大家籌備進行正式的翻譯。在研讀和翻譯內容的選擇和分配上，我們考慮到各自的研究領域和興趣。2019年我們選擇精讀的圖書就是 *When Silk Was Gold*，由徐錚負責協調館內的日程安排。

此後我們繼續完善讀書班前後完成的譯稿，爭取出版此書的中文版。參與此項工作的人員很多，我翻譯了〈前言〉、王樂翻譯早期交流，徐薔和王業宏翻譯緙絲，茅惠偉和酈楊華翻譯妝花織物，蔡欣翻譯織金錦，徐錚翻譯刺繡。同時，由苗薈萃和金鎣梅整理參考文獻。治學過程中，我們早已認識到在對古代絲綢技術細節的描述上，中英文存在各自的表述特點。在讀書班期間和隨後的翻譯工作中，重點和難點在於統一術語的同時，尊重中文對於古代絲綢技術和紋樣的固有表達，遵循並完善近幾十年以來國內研

究者建立的古代紡織相關的術語體系。為了使全書文字風格與技術體系盡量達到一致，譯者們一遍又一遍地通讀和校對譯稿，爭取各章節之間能夠前後對應，付出了很多心血。在翻譯過程中，大家更體會到原書的作者們行文暢達、表述準確、文獻精當的寫作特點，在翻譯過程中完成了一次難得的對經典學術範式的學習。原文有時難免有些筆誤和需要更新的地方，在譯文中，我們以「譯註」的形式簡要說明。

沒有多方的支持和通力協作，這樣一部專業性極強、也頗具可讀性的重要學術著作，根本無法完成翻譯並出版。我首先真誠感謝屈先生和華女士，以及 MET 和 CMA 的團隊，再是感謝譯者們的認真付出，然後感謝香港中文大學出版社的專業支持和北山堂的慷慨資助。

屈志仁先生樹立在絲綢之路上的旗幟並不止一面，除了《絲貴如金》，還有 *China: Dawn of a Golden Age, 200–750AD*（《走向盛唐》）和 *The World of Khubilai Khan*（《忽必烈的世界》），我將它們稱之為屈先生在大都會藝術博物館關於絲綢之路展覽和著作的「三部曲」。我期待《絲貴如金》正式出版後，後面兩部著作的中文版可以陸續問世。

趙豐

凡　例

在本書中，朝代既指同一血統的統治者相繼統治所佔的時間跨度，也指在其控制下的地理領土。中亞東部包括今新疆東部地區（即庫車到該自治區的東部邊界）。東伊朗世界指的是蒙古征服時期的呼羅珊和河中地區。「伊朗」一直被用作一個地理術語，而「波斯」則被用來描述該地區的人民和語言。蒙古時期的界定從成吉思汗繼承大汗稱號的 1207 年開始，到 1368 年元朝滅亡結束。

在譯文中，外文術語和名稱的音譯既要準確，又要考慮一般讀者的感受。東亞地名和術語的音譯採用了以下標準體系，包括：漢語拼音、日語羅馬字，以及皇家亞洲學會體系的波斯語。然而，在目前的通行譯法中，所有西亞語言的變音符號均已被取消。由於藏文音譯的標準對於一般讀者來說過於困惑，因此我們採納了特麗絲・巴托羅繆（T. Bartholomew）等人編著的《蒙古：成吉思汗的遺產》（*Mongolia: The Legacy of Chinggis Khan*）所使用的修訂版音譯系統。此外，我們還採用了經柯立夫修訂過的田清波蒙古文音譯方案，但原文中以下個別字母除外，包括：

č 為 ch

š 為 sh

ǧ 為 gh

q 為 kh

ǰ 為 j

幾百年來，中亞和中國的城鎮名稱有很多變化。此外，許多中亞城鎮既有突厥語又有漢語名稱。我們在歷史地名之後以括號補充現代地名。至於展出的紡織品以厘米測量，尺寸以厘米為度量單位。

導　言

「絲貴如金：中亞與中國紡織品」是大都會藝術博物館和克利夫蘭藝術博物館的合作項目，旨在研究和展出這兩家博物館收藏的64件由8世紀至15世紀早期，中亞和中國的絲綢、緙織物和刺繡。這是目前西方此類藏品中數量最大的一組，其中包括一些中國的博物館未有收入的織造和刺繡品類型。這兩家博物館的藏品並不全面，也未能完整記錄數百年內中亞和中國的紡織和刺繡史，但它們或多或少代表了目前遺存的紡織品。64件藏品大多可追溯到蒙古時期，從唐代到明代之間所有主要朝代的紡織品都會有所表述。

在此次展覽涵蓋的眾多紡織品中，時間最早的是唐代和粟特紡織品，它們數量驚人，且在目前為止研究最為深入。相反，10至14世紀間亞洲紡織品的研究最不充分。我們試圖將它們放進特定歷史和藝術史的語境下觀察：現存的材料充其量只是當時生產的紡織品中少之又少的一部分，現有的實證極其有限，而且很可能由於遺存的隨機性，而造成對總體印象的偏差。而更具挑戰性的事實是，此次展覽中只有一件紡織品（大威德金剛曼荼羅緙絲，圖錄25）可根據文獻證據確認時代和從屬。在幾乎所有情況下，紡織品的保存地和生產地相距甚遠，目前的狀態與其最初的製作目的毫不相關。中亞文獻中提到的奢侈品絲綢和刺繡的生產過於籠統和零散，不具太多參考意義。包括官修歷史和私人寫作在內的中文文獻提供的訊息更多，但由於缺乏明確的術語體系，致使參考價值大打折扣。一個尤為困擾的例證是「錦」字：一般來說，「錦」指的是任何有紋樣的絲綢；但「錦」還有一個技術

層面的含義，且該含義更隨時間推移而變化。我們很難確認，某個特定歷史時期的作者在使用「錦」字時，指的是一般意義上有紋樣的絲綢，還是指某種特定的技術，或是根本就用詞錯誤。又如術語「織金錦」，可指用金線織成的特結型織金錦，或第三章中提到的妝花織物。再比如元代絲織物「納石失」（nasij漢譯）經常以「織金錦」這一漢語詞彙被重譯成英語，而被誤認為是妝花織物。所幸在過去的十年間，中國的紡織史和紡織技術史學者致力於解決這些問題，已經確立了標準術語，並進行了大量研究去闡明不同術語於不同歷史時期可能含有的語義。

第一章〈早期的交流：8至11世紀的絲綢〉包括從盛唐到遼宋時期花樓機織造的絲綢和一件印繪絲綢。8世紀早期出現的絲綢織物紋樣，在盛唐時期（約8世紀上半葉）成為主要裝飾風格，並在某些情況下持續演變到遼代（907–1125）。粟特絲綢紋樣彰顯了粟特在東西向貿易路線上的戰略地位，而相關的以粟特紋樣為主題的絲綢則證明了粟特文化對中亞以東地區的影響。與唐代和粟特絲織品研究相比，遼代絲綢的研究還處於起步階段。在過去的幾十年裏，遼代紡織品的新發現數量驚人，但仍有許多紡織品有待初步檢驗和報告，而且對現存文獻也還未進行全面研究。展覽中的遼代絲綢是西方收藏的少數實例之一，展現了唐式圖案的最後發展階段。這部分展出的最晚紡織品可追溯到11世紀。不幸的是，考古材料的保存量不足以支持對宋朝，尤其是北宋紡織品的全面研究。儘管如此，這次展覽還是包括了唯一在伊朗發現的北宋絲綢（圖錄11），這是唯一與

宋代重要的海上貿易有直接聯繫的中國紡織品。

第二章的內容包括緙織物，通常由絲線或金線緙製，被稱為緙絲。一些文獻記載了從11到14世紀回鶻人織造緙絲的悠久歷史，另一些文獻記載了緙絲技術從回鶻人到遼代的契丹人、西夏（1032–1227）的黨項人到漢地的人們，在宋代（960–1279）和元代（1279–1368）的傳承。在漢地居民手中，緙絲的演變戲劇性地脫離了嚴格意義上的紡織傳統，轉而模仿繪畫。多虧了從傳世收藏中發現的重要例證，現在可以描述緙絲技術從中亞向中國的遷移，此前這個過程一直由於缺乏實證而存在爭議。

第三章以金代的妝花織物為主題，這是另一個新的研究領域。金代（1115–1234）紡織品僅在不到十年前才被發現——於挖掘黑龍江阿城的齊國王與王后墓葬時出土。在研究這些考古發現的同時，基於圖像學和技術方面的原因，一些古老藏品的樣本也被認定出自金代。墓中的絲綢是為皇室家族製作的，而本次特展中的妝花織物是為宮廷織造的，這也為迄今為止所知的金代妝花織物提供了一個額外的觀察維度。特別有趣的是，自蒙古征服後織成的妝花織物體現了來自東伊朗世界工匠的影響，他們定居在金國故地，尤其是在弘州。

第四章〈蒙古人統治下的華貴絲織品織造〉提出了複雜的藝術史問題，特別是關於歸屬的問題。由於工匠們被重新安置在遙遠的土地上，本章討論的一些紡織品體現了伊朗東部和中國北部之間的紋樣、圖案和技術的流動。另一些品類豐富的絲綢則通過貿易路線以前所未有的數量被運送到遙遠的目的地，如歐洲的宮廷和教堂。展覽中的幾件絲綢和織金織物似乎是蒙古皇室成員供養藏教的一部分。這種供養是鞏固蒙藏關係的重要一步，在元代和明初形成了所謂的漢藏風格。

為了把這些紡織品放在前四章，特別是將那些10至14世紀的紡織品放在更宏大的歷史和藝術史背景下，每一章都以寬泛的介紹開始。除

了少數例外，介紹條目均相對較短，但每一件都提供了紡織品描述和技術分析。其他的討論僅限於該紡織品在介紹中未論及的特殊要點。

第五章致力於展現刺繡，包括從唐朝到明朝初期的展品，有相對罕見的12和14世紀的中亞刺繡、環編繡，以及很重要的漢藏刺繡。與前四章的織物不同，它們無法界定為明確的組別。相反，作為各自所處時期或類型的個別例子，這些刺繡豐富了我們迄今為止已知的中國和中亞刺繡有關風格、圖像和技術的訊息。基於這些原因，這一章的介紹不同於之前章節的織造和印繪紡織品，每件刺繡的訊息和討論已經寫入圖錄條目中，而介紹相對簡短。

這是一個可以從多角度研究和欣賞的展覽。無論如何，希望這些材料能夠擴展我們對唐代至明代早期生產的亞洲紡織品的認識，尤其是那些生產於10至14世紀的紡織品。更重要的是，在未來，藝術史學者將更多地認同高級紡織品在亞洲藝術史上的重要性。畢竟昂貴的絲綢和刺繡在唐代，尤其在蒙古時期，是將圖案和紋樣從亞洲的一個地方傳播到另一個地方的主要載體。紡織品有時是幾百年間記錄紋樣流傳和存續的唯一媒介，比如粟特式的鹿與其芝狀鹿角（圖錄14）紋樣的實例。此次展覽也提供了中亞紡織品早期以蓮荷和慈姑葉為主題的例子（圖錄13和50），這些紋樣不僅出現在紡織品上，也見於建築裝飾和早期的青花瓷上。

歷史事件對藝術史的影響常常清晰地體現在高級紡織品上。例如，蒙古時期的歷史和遊記文獻生動記載了工匠們遷徙定居導致圖像和技術的流動。此外，紡織品往往提供物質實證，證明各族群之間的文化和宗教聯繫，和因為與海外貿易和接觸異域商品而激發的藝術創造力。

我們也希望通過這次展覽，將高級紡織品在歷史、社會、經濟和宗教表達等其他語境下的重要性變得更加明顯。服裝形式的紡織品定義了社會和教會的地位和權威。皇家刺繡和織造工坊的最優質產品是皇帝和皇室成員贈送給其他統

治者、外交使節和貴族的禮物。華貴的紡織品構成了國際貿易的支柱並一直延伸到西歐。許多紡織品的創造僅僅是為了使人類環境變得美麗，提高生活品質；其他紡織品是為了將世俗空間轉變為神聖空間，還有一些則代表神靈，是宗教崇拜和精神修煉的中心。

歸根結柢，高級絲綢和刺繡都是藝術品，因此，它們既打動我們，又能啟迪我們。對於蒙古人來說，紡織品是比繪畫或雕塑更高級的造型藝術形式。希望藉由這次展覽，能使我們對那個絲綢如黃金一般珍貴的時代所創造的紡織品的輝煌與美感生起敬意。

歷史編年

公元前 206 至公元 220 年　　漢

　　　　西漢 ················ 公元前 206 至公元 9 年

　　　　新王莽 ············ 9 至 23 年

　　　　東漢 ················ 25 至 220 年

220 至 589 年　　　　　　六朝

　　　　三國 ················ 220 至 265 年

　　　　西晉 ················ 265 至 317 年

　　　　南朝 ················ 317 至 589 年

　　　　北朝 ················ 386 至 581 年

581 至 618 年　　　　　　隋

618 至 907 年　　　　　　唐

907 至 1125 年　　　　　遼

960 至 1279 年　　　　　宋

　　　　北宋 ················ 960 至 1127 年

　　　　南宋 ················ 1127 至 1279 年

1032 至 1227 年　　　　　西夏

1115 至 1234 年　　　　　金

1279 至 1368 年　　　　　元

1368 至 1644 年　　　　　明

前言　中國與中亞地區的絲綢貿易

羅茂銳（Morris Rossabi）

翻譯：趙豐、徐蕾

說起茶葉和瓷器，尤其是絲綢，總令人聯想起中國。這些貴重商品的英語詞彙揭示了它們的起源。英語茶"tea"源於廈門方言"te"對這種飲品的稱呼；英國人以"china"稱呼瓷器這種高價器皿，比使用"porcelain"一詞更早；而絲綢（silk）一詞源自希臘對中國的稱呼（Seres）。絲綢與中國的聯繫如此緊密，域外之人也對它十分渴望，以至於19世紀的德國作家費迪南·馮·李希霍芬（Ferdinand von Richthofen）將中國延伸至中亞、西亞和歐洲的陸路通道稱為絲綢之路（Seidenstrassen）。[1]對於外國人而言，沿絲綢之路輸送的絲綢貴比黃金。中國人同樣因絲綢用途多樣對其倍加珍視：可作禮物、用於儀式、標識社會身分等級，亦可抵稅。與外國人一樣，中國人事實上也將絲綢當成黃金一般的貨幣。

中國絲綢常規的商業流通可追溯至張騫的出使活動。[2]漢武帝（前141–前87年在位）派遣張騫出使西域，以尋找能共同對抗匈奴的盟友。[3]張騫未能完成出使任務，卻意外連通了漢朝與西域，更進一步地激發了雙方對於對方境內所產商品的興趣。中亞人以及隨後的波斯人和羅馬帝國的居民開始瞭解並希望獲得漢地的產品，尤其是絲綢，這最終使絲綢之路得以發展。

陸上絲綢之路從中國西北部蜿蜒進發，繞過塔克拉瑪干沙漠，在一些著名綠洲停留——包括沙州（敦煌）、吐魯番和于闐，穿過中亞，前往帕爾米拉和地中海東部，一路歷經包括沙暴、雪崩、強盜和高昂關稅在內的種種困難。儘管如此，西亞和歐洲的精英階層依然願意高額購買中國的產品，尤其是絲綢，因此貿易依然有利可圖、持續不絕。漢朝的商人們意識到通過絲綢貿易可以獲利，因而寧願賭一把，希望能夠克服即將面對的諸多困難。然而220年漢朝覆滅導致政治和社會分裂，此後魏晉南北朝時期的諸多朝代只控制了中國部分地區，致使絲綢之路貿易實際上中斷。

唐朝統治下的絲綢貿易

6世紀後期中國再度統一，絲綢貿易增長，部分可歸因於唐朝（618–907）選擇了積極的對外政策。到7世紀中葉，唐朝軍隊鞏固了其在中亞的勢力範圍，一直延伸到喀什。在7至8世紀，這條安全的通路讓外國的商旅和僧侶帶着新的商品、思想和技術前來，使中國接觸到來自伊朗、印度和中亞地區的發展動態。[4]

唐朝時期中國與外部世界的接觸急劇增加也導致了絲綢貿易的增長。越來越多的中國絲綢運往中亞和西亞地區，薩珊波斯也提供了一個相當大的市場。薩珊人在絲綢上織造自己的紋樣，薩珊紋樣尤其盛行於中亞地區並享有盛名。來自中亞的粟特商人向亞洲各地供應這些絲綢商品，同時也是這項貿易中最重要的中間人，使整個亞洲知道這種「絲綢形式的新黃金」。[5]

中亞和西亞地區對中國絲綢的需求不僅導致了中國絲綢工匠的遷徙，也使他們得以被保護，同時被賦予較高地位。751年，在中亞的怛邏斯

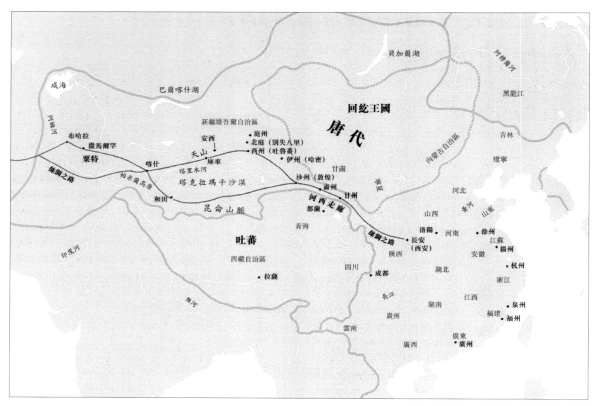

唐朝與絲綢之路各路線示意圖，約750年

河（Talas River）附近，大食和唐朝軍隊發生一場戰爭並俘獲了一批唐朝工匠，這些工匠倖免於難。其中一名戰俘杜環稱，「綾絹機杼、金銀匠、畫匠」已被安置在巴格達，那裏是新建立的大食王朝的首都，但一些絲織工匠仍留在撒馬爾罕。一部關於10世紀中亞城鎮布哈拉的史書記載了中國商人和工匠的特殊地位。作者寫道，伊斯蘭教在8世紀初入侵布哈拉時，征服者放過了400名被俘的中國商人和工匠，其中包括幾名織工。[6] 在這段時期，包括工匠在內的中亞和西亞居民也向東遷徙，將他們的技術引入唐朝。

粟特和中國的紡織工匠分散居住於亞洲多個地區。大約有100件可追溯到7至10世紀號稱為粟特織物獲保存至今，其中一些出土於北高加索的墓葬，另一些見於歐洲的教堂。在北高加索地區發現的遺存有相當一部分被歸類為拜占庭、中國或粟特，表明該地區位置交通頻繁。

居住在中亞的中國織工以及在中國或中國附近居住的粟特織工肯定有相互交流，他們在風格上無疑是相互影響的。[7]

粟特人的影響也可見於唐朝與在蒙古地區的回紇人的絲綢貿易中。750年代，回紇人協助平定了反對唐朝皇室的叛亂，作為回報，回紇人要求在邊境建立互市。回紇向唐朝提供急需的馬匹，他們則得到絲綢。雖然唐朝的貨物大多是生絲，但回紇人也得到了絲綢面料，偶爾還有提花絲綢。粟特人與回紇人建立了強大的商業聯繫，然後將絲綢運輸到中亞和西亞地區。輸送給回紇內銷或轉手出售給更西邊其他民族的絲綢數量驚人，並對唐代經濟產生了決定性的影響。[8]

事實上，回紇將成為唐代北方最重要的鄰國之一。他們當中的一些務農，另一些則是商人，在中亞和東亞之間進行貿易活動。隨着越來越多的回紇人選擇定居生活，漸發展出工匠階

層。從 8 世紀中葉到 15 世紀，他們作為商人和織工影響了中亞和中國絲綢的生產及其商業發展——這也是本次展覽所涉的時間跨度。

伊斯蘭也是絲綢貿易的催化劑，穆斯林商人和工匠充當了將中國圖案傳播到中亞和伊朗地區的中間人。9 世紀中葉，穆斯林在唐朝西北和東南部有了自治社區。唐朝的科舉統治精英反對與這些社區開展交易，但並未能阻礙絲綢貿易，穆斯林商人堅持行商，並從向中亞和西亞地區輸送絲綢而獲利。由於缺乏文獻資料，很難計算這些聚居區的穆斯林織工數量，也難以估算他們對絲綢產量的具體貢獻。然而考慮到中亞和西亞生產的織物越來越多，如果織工不是這些社區的成員，那才令人訝異。

自 8 世紀中葉起，唐朝逐漸衰落，使原本活躍的絲綢貿易受到波及並最終遭受滅頂之災。動亂和暴力活動時有發生，唐朝軍隊無法壓制日益倡狂的不法分子，直到 9 世紀，唐代的強盜和暴亂活動依然猖獗。在這個時期，朝廷也開始滅佛。寺院靠着來自虔誠信徒的慷慨供養，以及免於朝廷的租稅，累積了可觀財富並製作了大量絲綢佛幡和經帙，以及其他宗教物品。[9] 朝廷某程度上為了獲得急需的金錢，在 840 年代頒佈了一系列律令，相當於發動一場針對佛教機構的全面滅佛運動，在很短的時間內，四萬座佛殿和 4,600 座寺院被夷為廢墟，可能多達有 26 萬餘名僧尼被迫還俗。[10]

對寺院的鎮壓標誌着全面排外浪潮的開始。唐朝的經濟和政治弊病被歸因於胡人的存在以及對外貿易和文化的影響。據記載，黃巢的軍隊在廣州屠殺了 12 萬名穆斯林、基督徒、祆教徒和猶太人。[11] 9 世紀中後期的仇外活動顯示了對寬容開放和世界主義的反背，而那正是唐代早期的取向和政策的特色，不僅曾經促進了文化和藝術交流，也促進了整個亞洲的貿易。

唐朝的孤立主義，加之軍事和政治上的軟弱，也導致了絲綢之路沿線的動亂。8 世紀時，吐蕃軍隊開始迫使唐朝軍隊撤出塔里木河流域的綠洲。766 年，吐蕃勢力進入甘肅和肅州，並於 781 年佔領了哈密，這是通往中亞即西域的關鍵門戶之一。吐蕃的對外擴張活動一直持續到 9 世紀中葉，並捲入了阿拔斯王朝對中亞西部地區控制權的爭奪。[12] 內部動盪抵消了吐蕃對外擴張的努力，約 850 年前後，吐蕃開始接連失去其對中亞綠洲的控制。雖然與吐蕃的關係並不親善，但與吐蕃之間的貿易仍然持續，最終使西藏成為了「一個巨大的中古時期紡織品寶庫」。[13]

唐朝於 907 年滅亡。貿易中斷，商旅和客商們無法保證安全通行。也許對中亞和唐朝的絲綢生產和貿易同樣重要的是 840 年回紇汗國的崩潰，回紇被遊牧的柯爾克孜人取代，導致大規模人口從蒙古地區遷徙。當回紇的權力中心遷移到今甘肅和新疆時，一些回紇人仍舊留在蒙古地區，並找到他們在中國北方的生活之道，一開始他們接受唐朝管轄，在唐朝滅亡後，則生活在中原和域外統治下。啼笑皆非的是，回紇政權的衰落使他們在中亞和東亞地區扮演了更為重要的角色，成為了中間人和文化傳播者。

隨着唐朝滅亡，一些沿中國北部和西北邊境生活的域外居民建立了他們自己的中國式王朝。來自蒙古地區的契丹人建立了遼國，從 907 年到 1125 年，遼國控制着今北京周邊地區附近的燕雲十六州。11 世紀早期，受西藏文化影響的黨項人建立了西夏，直到 1227 年，西夏一直統治着中國西北的大部分地區。1115 年，女真從滿洲崛起並擊敗了契丹，佔領了中國北方的大部分地區，迫使宋國退居淮河以南。契丹、黨項和女真等民族並沒有在各自王朝崩潰時一併消失在歷史舞台。正如 840 年汗國滅亡後的回紇人一樣，他們分散在中國北部、滿洲、蒙古和中亞，在他們的政權衰落很久之後繼續傳播各自文化的風格、技術和品味。

宋朝統治下的絲綢貿易

　　宋太祖（960–976年在位）統一了南北方，重建了儒家制度的中原王朝。宋太祖是宋朝的開國皇帝，將都城從長安遷至開封。宋朝的領土不及唐朝，且在東北亞面臨包括契丹遼國和黨項西夏在內的多國體系的強大軍事壓力。[14]到10世紀末，儘管宋朝是中國南方和北方大部分地區無可爭議的統治者，但宋朝放棄了佔領古老絲綢之路沿線的綠洲和城鎮的企圖。這使絲綢貿易受到負面影響。

　　儘管如此，絲綢仍然在宋朝的外交政策中發揮重要作用。10世紀後期，宋人意識到他們在軍事上沒有能力將契丹人從北方邊境趕走，於是轉而選擇建立商業和外交聯繫。1004年簽訂的《澶淵之盟》要求宋朝做出屈辱讓步。宋國朝廷不僅承諾每年向遼國支付10萬兩白銀和20萬疋絲綢的歲幣，而且同意宋朝皇帝從此以「皇弟」稱呼契丹統治者。

　　這種奉納絲綢和白銀歲幣的政策非常有效，因此宋朝以同樣的策略來緩和與佔據西部和西北部土地的黨項人之間的緊張關係。與契丹人相同，黨項人建立了一個定居的中國式王朝——西夏，並以中國模式為制度基礎。《澶淵之盟》簽訂一年後，宋朝開始每年向西夏輸送四萬疋絲綢。[15]但在11世紀中葉，圍繞邊界和稱謂的爭端最終導致宋夏戰爭爆發。西夏的勝利使雙方達成了一項增加互市的協定，並迫使宋朝每年向西夏輸送茶葉、白銀和15.3萬疋絲綢的歲幣。[16]

　　與前朝一樣，絲綢成為宋朝對外交往的重要手段。在宋朝邊境，絲綢如此珍貴，以致域外之人為了得到它而結束戰爭或爭端，絲綢成了中原王朝的一種外交手段。絲綢一次又一次被贈予外國統治者，以避免戰端。1001年，宋朝向定居在黨項以西（位於今新疆）的高昌回鶻可汗贈送了「錦衣一襲、金帶一條」和「錦綺綾羅二百疋」。十年後，宋朝贈予甘州回鶻可汗「衣着五百疋、金腰帶」，贈予可汗之母寶物公主「衣

着四百疋」，並贈宰相「衣着二百疋」。[17]

　　宋朝在西北邊境的領土縮小，絲綢之路也隨之中斷。儘管規模有所收縮，但絲綢貿易依舊存續。商人們有時假扮成絲綢之路沿線綠洲城邦的官方使節，帶着馬匹、駱駝、玉石和地毯來到宋朝，用以交換絲綢、錦緞、茶葉、漆器和黃金。契丹人則更具雄心，將他們新近得到的宋朝商品轉手售賣給西部的回鶻和其他民族。[18]

　　由於突厥民族之間的戰事，與中亞西部地區的貿易也有所減少。隨着伊斯蘭黑韓王朝（約994–1211）崛起，以及對布哈拉等重要城市的控制，中亞西部的秩序逐漸恢復，但絲綢之路沿途的絲綢運輸在一個多世紀後才回升至唐朝的水準。

　　宋代的特點是海上貿易的增加。在這一時期，一半以上的人口居住在東南部，創造了國家的大部分財富。1127年北宋覆滅之後，統治中心遷往南方的臨安（今杭州），正是宋代和西亞之間海上貿易擴張之時。阿拉伯和波斯商人到達南宋東南部並開始在那裏定居。廣州是最早的穆斯林聚居地，但泉州（在現今福建省內）最終取代廣州成為最大的穆斯林聚居地，並成為與西亞貿易的中心。這樣一個共同體的存在必然促進了與伊斯蘭世界的貿易，絲綢就屬於貿易商品的一種，儘管這一時期倖存下來的絲綢遺存相對較少（見圖錄11）。

　　不斷增長的商業化和城市化也增加了絲綢的使用，特別是在南方，試圖效仿精英階層的新貴成為了巨大的市場。最終，隨着商人成功在市場、檔口和店鋪分銷絲綢，絲綢供應變得更為廣泛。[19]

　　佛教也為絲綢提供了市場，因為緙絲佛幡、經帙和袈裟都是修行的必需品。儘管在9世紀中葉受滅佛運動打擊，但宋朝的佛教繼續繁榮。許多宗教領袖和朝聖者前往南亞和東亞地區追隨佛教大師學習，這促進了內地與西藏、安多（青海）等佛教重鎮之間的貿易往來。9世紀中葉，吐蕃王國滅亡，佛教寺院爭奪權力並試圖通過與北宋的商業和宗教聯繫來鞏固自己的地位。

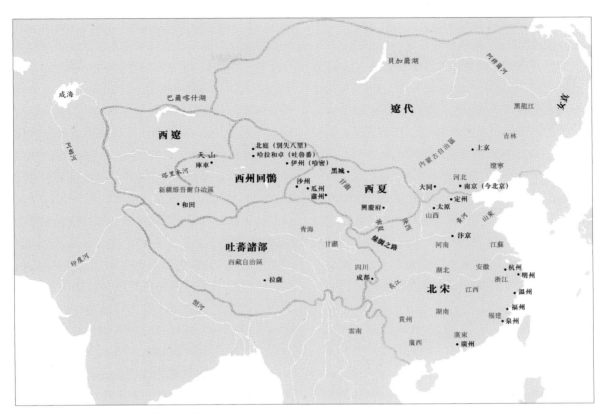

北宋、遼和同時期周邊其他政權

漢地和中亞的絲綢都是漢藏聯繫的重要因素，佛教寺廟成為絲綢和其他產品的主要收藏地。在寺廟裏，它們被收藏在黑暗、乾燥的房間，可以防止光線和其他潛在危險的破壞，因此西藏被證明是保存紡織品的理想之地。對於西藏商人來說，他們決心維持與中原內地珍貴商品的商業聯繫，以安多的馬匹回報給對方，這是中原對外尋求的少數商品之一。[20]

契丹

契丹人是第一個定居在中原北部的民族，他們吸收中國模式的制度建立了一個長時期的王朝：遼。在9世紀，契丹人趁着唐朝衰落和回紇汗國滅亡以致北方的勢力真空，逐漸佔領東至滿洲、西至阿爾泰山的土地。儘管他們從未佔領超過燕雲十六州的中原地域，但他們統治了現今的內蒙古和更遠的西部地區。在鼎盛時期，他們的人數可能只有75萬，但控制了240萬的人口。[21]

契丹人是最早在蒙古草原上營建城市的半遊牧民族。其中，遼五京的位置已經確認，其他城市中心也已發掘。為了防止叛亂，他們把大部分漢民俘戶轉移安置在新建的城市中心。每個城市都有集市和露天市場，以鼓勵外國客商展示其貨品。許多漢民絲織工匠在上京定居下來，這裏後來成為一個絲綢織造作坊的所在地。[22]遼世宗（947–951年在位）設立了弘政縣，專門安置河北定州的俘戶，其中大多數是紡織工匠，「世宗以定州俘戶置。民工織紝，多技巧」。300名漢民和其他被俘的紡織工匠在離上京不遠的祖州建立了一個絲織工坊：「東為州廨及諸官廨舍，綾錦院，班院祇候蕃，漢、渤海三百人，供給內府取索」。[23]

大多數絲織工匠是漢民，但契丹治下國土的位置使他們得以受到來自北亞、中亞和西亞來源的影響，其中最重要的是回鶻。回鶻人在緙絲發展中的作用眾所周知，遼代緙絲之所以具有如此高的品質，很大程度上要歸功於回鶻影響。這些絲綢還揭示了漢地和漢地以外圖案的並存，它們結合在一起形成了獨特的遼代風格。

到了12世紀晚期，契丹內部紛爭和權力的弱化導致了滿洲的女真人的軍事威脅。1115年，女真首領阿骨打稱帝，建立了新王朝——金。1126年，阿骨打擊敗了契丹，遼代滅亡。在這一時期，絲綢產業得到發展，紡織裝飾受到不同文化的交互影響，大量絲綢被送往西藏地區。

黨項西夏

西北地方在黨項人治下，其統治中心位於今寧夏。黨項人沿着絲綢之路向西控制着一條綠洲，一直延伸到今天的新疆。一些黨項人小心翼翼地控制着該地區有限的水資源，設計了複雜的灌溉工程，並在綠洲附近維持着自給自足的農業。其他人則以牧人的身分生存下來，在毗鄰的草原地帶放牧。

約982年，黨項人建立了一個獨立王朝，短暫地向遼國稱臣，但拒絕成為宋朝附屬國。此後宋朝限制了對西夏的貿易。西夏涉入絲綢貿易有違其最著名的統治者景宗皇帝（1032–1048年在位）的名言，即「衣皮毛，事畜牧，蕃性所便。英雄之生，當王霸耳，何錦綺為？」[24]

如契丹人般，黨項人自身也用不完（主要從宋朝）獲得的全部絲綢，因此他們進行了大量的貿易，並將其用作獻納品和禮物。他們也像契丹人一樣，成了佛教的忠實信徒，這使他們與鄰近的吐蕃地區有了聯繫。作為一個起源於吐蕃和突厥的民族，西夏人受到印度－吐蕃、漢地和突厥－蒙古文化影響，[25] 他們建立的多元文化國家最為人樂道的是試圖融合藏傳密宗和漢傳大乘

佛教；而對佛教的信仰對絲綢生產和絲綢貿易都至關重要。

西夏將佛教著作翻譯成西夏文，資助印刷宗教典籍和修建寺院，組織收藏佛教用品和文物。任命為帝師的藏傳佛教大師不僅提供宗教方面的指導，還提供有關世俗事務和統治合法性的建議。[26] 儘管他們信奉共同的宗教，但黨項人依然偶與吐蕃人發生衝突，然而敵對爭端並未阻礙兩國之間的貿易。作為虔誠佛教徒的黨項統治者熱衷於與藏區各寺院保持聯繫，並贈送了許多絲綢禮物。[27] 遺憾的是，有關這些紡織品工坊的資訊在現存的西夏文獻中留存甚少。

和契丹一樣，內部紛爭削弱了西夏國力，卻為創造歷史上最偉大草原聯盟的蒙古人開闢道路。1209年，蒙古人進攻首都中興府，不到一年，西夏統治者就同意了蒙古人的要求。然而在1219年，他們違背了協助成吉思汗在中亞征戰的承諾，招致蒙古人毀滅性的報復。1227年，西夏終被成吉思汗毀滅。

金國

滿洲的女真人建立了第三個與宋朝並立的非漢民政權。他們最初居住在滿洲東部的森林地帶，以小群體四處遷徙，依靠漁獵為生。9世紀末，女真人向南遷徙到了遼河流域，在那裏，隨着時間推移，生活方式逐漸演化為農業社會，但狩獵依舊是其經濟形態的重要組成部分。10世紀初，女真人成為契丹的藩屬。兩個世紀後，女真人在更加集中的統轄下征服了契丹，並於1115年建立了金國。

女真人於1126年南下渡過黃河，進入宋朝領土並佔領了首都開封。隨着北宋覆滅，一部分倖存的皇室成員和朝廷官員渡過長江逃往南方，在臨安（今杭州）建立了行在。南宋的統治者活在金人入侵的恐懼中，直到1142年戰爭才告一段落。根據宋金議和，宋朝放棄了華北大

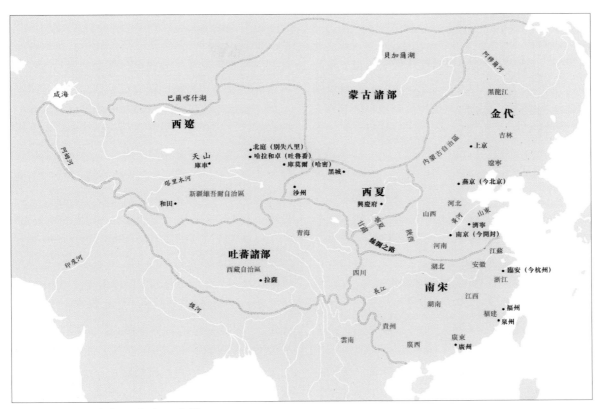

南宋、金和同時期周邊其他政權

部分地區的土地，並答允每年向金國納貢25萬兩白銀和25萬疋絹，並向金稱臣。

金王朝採納了許多漢地原有的做法，並在中原王朝的基礎上建立了他們的制度，制定了一部包含許多中原特徵的法典。女真人和漢民的通婚增加，還採用了漢民的姓氏。女真農民在經濟上依賴於漢民債主。總的來說，兩種文化變得越來越相互聯繫和依靠。1153年前後，金中都從滿洲地區遷往燕京（今北京），這是一個真正中國化的信號，反過來影響了女真生活的諸多方面。[28] 裝飾藝術得到支持，並鼓勵生產優質絲綢。[29] 絲織工坊絕大多數在漢民工匠的指導下建設。唐宋時期興盛一時的御用絲織工坊也重新建立起來。絲綢在貿易和儀式中既是禮物也是貨幣。作為佛教的資助者，金代統治者向佛教寺院大量佈施。一般是授予土地、錢幣和白銀，送贈絲綢更是優厚的賞賜，可以用作經帙和佛幡，或者用來繪畫。與黨項人不同，女真人信奉漢傳佛教，而非藏傳佛教。事實上，他們與吐蕃的大部分交易都需要通過黨項作為中間人，其中可能也包括絲綢的輸送。

隨着越來越廣泛採用漢地制度，女真人試圖將分散的部落社會轉型為以中原作基礎的中央集權社會，但這帶來了難以克服的困難。同時，1206年金和南宋之間的戰爭使得雙方國力均轉衰微。1215年，金國首都遭到了北方新崛起的強大敵人攻擊，這證明了蒙古人才是華北地區最嚴重的威脅。金國於1234年滅亡，整個中原地區被納入蒙古大汗治下。

蒙古時期

蒙古人是第一個征服整個中國的外域族群，疆域擴展到亞洲的大部分地區。蒙元帝國最終囊括了從朝鮮到俄羅斯西部，從越南到敘利亞南部的廣闊領土。在半個世紀的時間內，他們擊敗了金國和宋國，以及統治了西亞和北非將近500年的阿拔斯王朝。

蒙古征服者加諸亞洲大部分地區的所謂蒙古治世（Pax Mongolica）使他們得以在整個大陸建立廣泛的聯繫。雖然各勢力之間的衝突不斷，但蒙古時期造就了歐亞大陸史上最大的貿易和朝貢擴張。商人、外交使節和傳教士在蒙古帝國領土上通行無阻，促成了歐洲和中國的第一批直接交流。在歐洲的傳教士和商人群體中，最著名的是馬可·孛羅。傳教士和商人跋涉前來中國，將絲綢和香料等亞洲產品運抵歐洲，促使歐洲人尋找一條通往東方及其寶藏的海上航線。

最初見於11世紀和12世紀的編年史上的時候，蒙古人是鬆散的遊牧部落。他們的勢力在1206年被擁有紀律嚴明的軍隊和高超政治技巧的成吉思汗（1206–1227年在位）整合，從此成吉思汗成為蒙古大汗。三年間，他將自己的統治擴展到蒙古以外，在20年裏進行了三次獨立的遠征。成吉思汗征服了中國西北部的黨項西夏，擴大了蒙古對通往中亞的綠洲和城邦的控制。他的第二次遠征旨在對金國作戰，戰爭持續了四年，直到1215年攻下燕京。最後遠征中亞是規模最大、範圍最廣的一次。1227年，成吉思汗逝世。[30]

儘管軍事行動使成吉思汗未能花太多精力在新征服的領土上建立正規的政權，但他仍然制定了有助於統治和經濟活動的政策。在其統治下，畏兀字（回鶻文）被改編成蒙古文，在此之前蒙古語是一種沒有書寫體系的語言。他推行宗教寬容政策，以爭取新領土的民心。外國人，尤其是畏兀兒人被延攬到蒙古缺乏經驗的管理崗位上。

蒙古人的遊牧生活方式阻礙了工匠階層的發展，但成吉思汗意識到對工匠的需求，故解除了他們的徭役和賦稅，並將他們轉移到新的地區。成吉思汗及其子窩闊台最終在東亞和中亞建立了至少三個紡織工匠的聚居區。他們特別讚賞中亞伊斯蘭織工的作品，把工匠安置到中國北部的大部分地區和鄰近西北邊境的畏兀兒地區。窩闊台統治時期，哈散納奉命將3,000戶回回家庭（穆斯林，其中大多為織工）從中亞遷至蕁麻林——位於卡爾幹（今張家口）以西約20英里的地方。

回回織工最大的貢獻在於擅長織造織金納石失。[31]1278年，蕁麻林設立了納石失局，[32]這時期，許多漢人也接受教習並加入這個紡織社區。第二個紡織聚居地位於內蒙古察哈爾地區（河北弘州），距蕁麻林東南約30英里；300名來自中亞的織工和金匠，以及300名來自汴京的漢人織工在該處定居，不同傳統的融合促進了技術的傳播。第三個聚居地位於別失八里（畏兀兒故都），在今烏魯木齊東北；[33]畏兀兒工匠保有悠久的織造傳統，毫無疑問，他們和居住在別失八里的回回織工互相影響。[34]1275年，別失八里的織工被遷至首都大都，大都成為織金布料的生產中心。翌年，大都成立了別失八里局的分支機構。[35]

這三個紡織聚居地都位於中原週邊，大部分在蒙古本土附近，表明這些紡織品，尤其是織金布料，是基於蒙古精英階層的委託而生產的。這三個社區都吸引了不同背景的織工，包括中亞人、回回人、畏兀兒人和漢人，這使技術和設計得以融合。

蒙古人還將中國手工工匠安置在撒馬爾罕和毗鄰柯爾克孜人聚居區的上葉尼塞地區（Upper Yenisei）。[36]在中亞的阿力麻里，也可見到中國紡織工匠居住。[37]

與商人地位較低的漢民社會不同，蒙古人重視商業，在他們的統治下，歐亞大陸的貿易得以恢復，而絲綢正是最具價值的交換商品之一。成吉思汗的繼任者也採用類似的政策。和他的父親一樣，窩闊台（1229–1241年在位）在

位期間蒙古領土大規模擴張，他的軍隊佔領了今朝鮮、中國北部、格魯吉亞、亞美尼亞和俄羅斯的大部分地區，戰爭向西蔓延到匈牙利和波蘭。窩闊台在哈拉和林建立了蒙古的第一個首都，他招募了許多外國人為其政權服務，並在他的商市裏僱用外國工匠。

窩闊台的侄子蒙哥 (1251–1259 年在位) 試圖鞏固蒙古在西藏的統治，如前所述，西藏是中國和中亞紡織史上的一個關鍵地點。這次展覽中一些保存在西藏的紡織品可能是蒙古統治者送給佛教寺院的禮物。

蒙哥死後，他的弟弟忽必烈成為最有影響力的蒙古統治者。和前任一樣，忽必烈 (1260–1294 年在位) 擴張了蒙古的領土。到 1279 年，他的軍隊已經征服了南宋，這是蒙古帝國有史以來最富有和人口最多的領地。忽必烈取消了對漢民商人、畏兀兒商人和回回商人的限制，減少商稅，並賦予商人更高的社會地位。沒有了政府的限制，商人開始更廣泛地行商並進行更大規模的交易。促進貿易的其他措施包括改善運輸系統和修建新道路，商人還被允許使用官方驛站。

紙幣的廣泛流通，亦有助於商業交易。忽必烈發行的第一款紙幣被稱為「絲鈔」，以絲綢為準備金，可兌換一定數量的白銀。[38] 蒙古人也向名為斡脫 (ortogh) 的商團提供貸款和資本，為商人提供直接援助。斡脫是畏兀兒人和回回商人組成的協會，他們聯合起來為高風險的長途貿易提供資金，從而防止任何一個商人在商隊被掠奪或遭受自然災害時蒙受嚴重損失。朝廷以低利率貸款給斡脫以補貼商隊，有時也使他們能夠從事進一步放貸活動。[39] 根據馬可·孛羅的描述，其結果即「在這個世界上，沒有一個地方有這麼多的商人帶着更昂貴、更珍稀的東西來到這裏（北京）……而不是去到世界上其他任何一座城市。」[40]

和他的前任統治者一樣，忽必烈重視工匠群體，給予他們地位和經濟上的回報，這些都是中原統治者所否定的。忽必烈豁免了工匠的勞役，並為他們提供食物和其他生活必需品。朝廷的律法允許官方工匠銷售強制配額以外所生產的商品，這一政策無疑也影響了紡織工匠。

數量驚人的官營紡織工坊證明蒙古人非常重視紡織品生產。在工部的八十多個部門中，大約有一半致力於紡織品的製造。此外，在其他官方機構內也有許多紡織工廠。宮廷還在主要的紡織生產中心設立分支機構。[41] 真定路、冀甯路、永平路以及弘州、大同、保定和別失八里等地區的生產活動最為活躍。許多機構負責監督官營工坊，其他則負責管理私人工匠。

忽必烈對絲綢產業的另一重要貢獻是在蒙古和西藏之間建立了穩固聯繫。一位名叫八思巴的佛教喇嘛從西藏被招攬前往擔任忽必烈的帝師；[42] 八思巴後來成為忽必烈的藏區事務顧問。忽必烈決心將西藏地區置於蒙古的管轄之下，最終於 1264 年將八思巴送返並封為西藏統治者。元朝和西藏之間的貿易也得到發展，蒙古人為西藏寺廟提供資金、工人和工匠，從保存在西藏寺廟中的中國紡織品數量來看，絲綢尤其得到珍視。

在蒙古人統治下，絲綢也發揮着與傳統中原王朝類似的功能。作為每年的份例，貴族從他們的附庸和朝廷那裏得到絲綢。作為皇權的象徵，絲綢被用作貨幣、貢品、給使節的禮物，用於官員任命和獎賞，以及儒家的儀式和紀念禮儀。蒙古人尤其珍視織金絲綢（納石失），將其用於長袍、頭飾、束腰和腰帶，以及蒙古包內部裝潢和馬車的包覆物。絲綢輕便、易於運輸的特性也在蒙古文化的遊牧傳統中別具吸引力，非常適合遊牧的生活方式。

絲織物在元代被輸送到比以往更遠的地方。到了 1257 年，中國絲綢運抵意大利，意大利商人（主要是熱那亞人）也前往中國的南北方獲取絲綢。[43] 在歐洲，教堂寶庫收藏着貿易中獲得或作為禮物贈予使節的絲綢，這些教堂寶庫和墓葬是保存紡織品的主要場所。到了 14 世紀，中國以中亞絲綢的紋樣和圖案成為意大利絲綢設計的典範。[44]

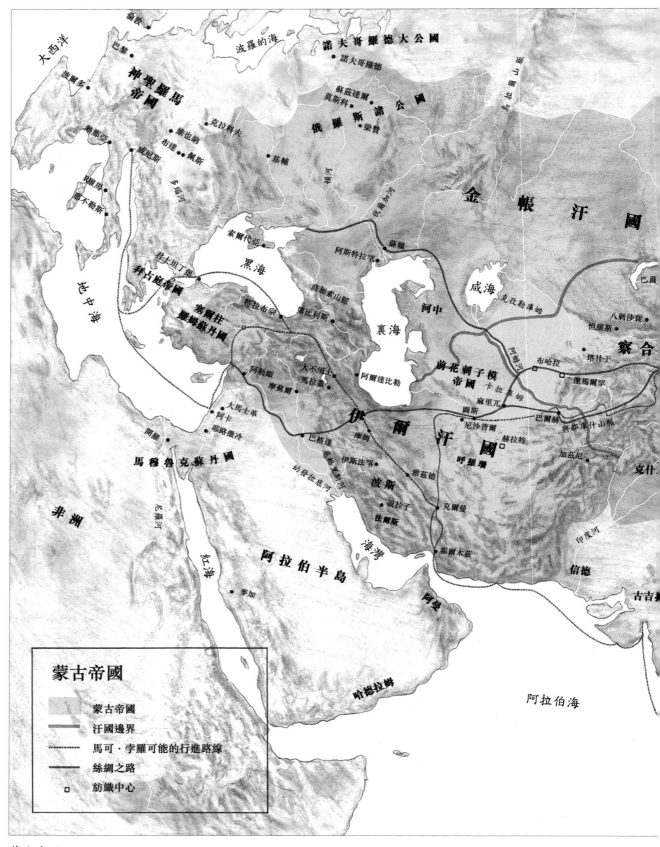

蒙古帝國

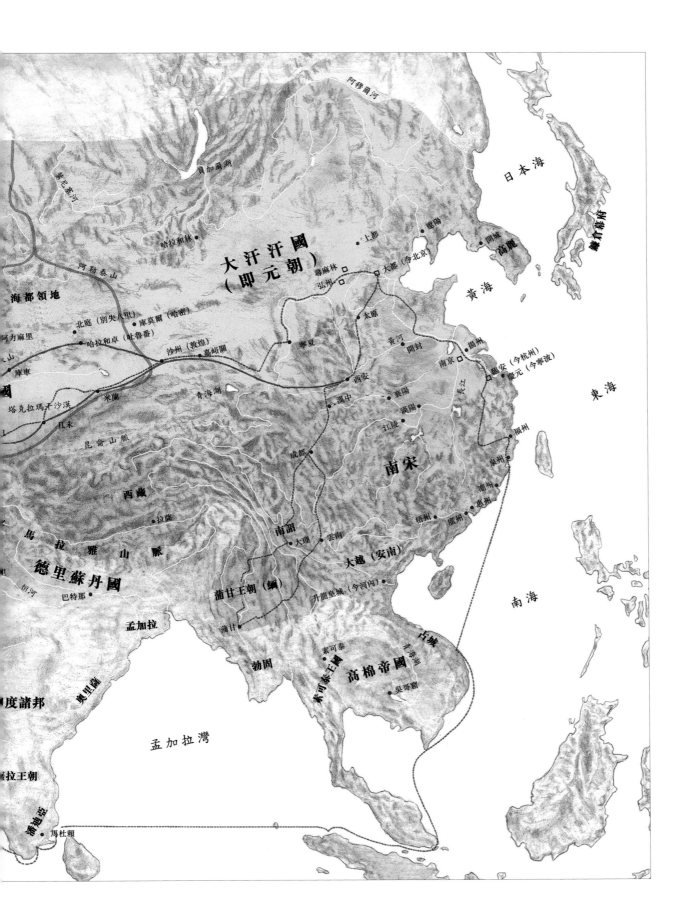

隨着忽必烈統治末期的災難性失敗，元代歐亞絲綢貿易以及絲綢的外交使命在13世紀末逐漸減少。對日本和爪哇所費甚巨且失敗的海上遠征、在東南亞收效甚低的軍事行動，以及滿洲和西藏發生的叛亂，都耗費了巨大開支，從而使忽必烈展開的公共工程項目增加了驚人的成本。1294年忽必烈死後，元朝逐漸衰落。統治集團內部的自相殘殺削弱了殘存的皇權，宮廷亂象是社會全面動亂的縮影：通貨膨脹增加、改革艱難、南方和西南少數民族頻頻叛亂、偷稅漏稅和財政收入不足皆削弱了政府實力，此外更有派系鬥爭導致的血腥清洗。13世紀40年代後期，氾濫改道的黃河給成千上萬的人帶來難以言喻的深重災難。到13世紀50年代初，大規模的叛亂已成為一種常態。朱元璋在起義軍頭目中最具實力，最終迫使元朝廷北遁蒙古。1368年，朱元璋改元洪武，成為明朝的開國皇帝，中國重新進入本土勢力的統治。

所有的蒙古汗國邁向衰落。隨着蒙古帝國分裂，貿易嚴重減少，和絲綢有關的貿易幾乎停止。

受排外情緒影響的明代

洪武皇帝（1368–1398年在位）遠有比商業中斷更緊迫的考量，新王朝的政策也的確導致了歐亞大陸的商隊貿易減少。在南方經歷了大約一個世紀、北方更是經歷了將近一個半世紀的蒙古統治後，明朝人擔心外國再次入侵，故而採取了限制貿易和切斷與外國政治關係的政策。朝廷變得越發排外，皇帝也越發專制，聲稱需要更多權力來避免類似蒙古的侵略。

洪武皇帝的死引發了另一場危機。老皇帝繞過他的兒子朱棣，選擇了他20歲的孫子、朱棣的侄兒朱允炆（1399–1402年在位）作為繼承人。朱棣發動了持續三年的內戰，最終篡奪了皇位。在朱棣篡權過程中的非法氛圍，常常左右了政府的政策，毫不意外地經常與洪武時期相悖。新皇帝以永樂（1403–1424）為年號，將都城從南京遷至北京，並作了大規模的新建活動。積極擴張也增強了永樂大帝的合法性，其政策顛覆了洪武帝精心構建的對外關係限制。他派往國外的使團促成了明朝與其他國家建立廣泛聯繫，這個體系一直持續到19世紀。宦官鄭和（1371–1433）七次率船隊前往東南亞、伊朗和非洲東海岸地區，建立朝貢體系。[45] 外交使節陳誠（卒於1457年）曾三次前往中亞，並促成帖木兒的兒子、赫拉特一位有權勢的君王沙魯克（1409–1446年在位）向永樂朝廷遣使。同樣地，亦失哈（活躍於1409–1451）奉命率領名義上成為明朝藩屬國的首領和酋長們前往滿洲地區。總而言之，永樂年間鼓勵和支持與外部世界的聯繫，貿易得以恢復，與絲綢商業相關的貿易有所增長。[46]

中亞地區再次成為中國紡織品的輸出地。哈密綠洲的35個進貢使團中有23個獲得了絲綢，來自中亞附近城邦的31個使團中有24個得到了生絲和紗羅。來自別失八里的一個使團則被青眼有加地贈予了40件織金絲綢衣物。[47]

永樂還試圖恢復元朝時期與西藏的密切關係。他的父皇洪武帝在佛教寺院長大，對佛教保有同情，因此偏離其限制對外交往的政策而試圖與西藏重建聯繫。洪武皇帝試圖緩和漢藏邊境的緊張局勢，並希望用明朝的茶葉換取西藏的馬匹。他與噶瑪噶舉派建立了聯繫，在1372至1373年其使者來到明朝時，洪武皇帝慷慨地贈予他們精美的絲綢袍服和其他禮物。1403年，永樂大帝邀請第五世黑帽噶瑪巴哈立麻（1384–1415年）來到明朝朝廷，哈立麻於1407年抵達並獲得大量禮物。

1414年，與蒙古可汗關係密切的薩迦派首領來到明朝朝廷，也得到了大量禮物和許多紡織品。雖然最著名的藏傳佛教大師、格魯派創始人宗喀巴拒絕了類似的邀請，但他最終指派了一名

弟子代他前往。永樂大帝熱情地問候了來使，並贈予他和師父金銀器皿和紡織品。永樂年間，佛教使者不斷從西藏進京並受到熱情款待。[48]

永樂大帝於1424年去世，明朝的擴張型政策隨之結束。鄭和的出使活動停止，對外出訪的使節減少，朝貢和貿易使團再度受到限制。儘管有時得以規避監管，商業交流在一些邊境地區存續，但總體來説，經濟交流並不受鼓勵。新發現的從歐洲到中國的海上航線也導致了陸上絲綢之路的衰退。陸地之上，勇敢的商旅不再在歐亞大陸之間運送絲綢。絲綢之路沿線的綠洲和城邦儘管失去了原有的色澤和光彩，但是，從那個奇妙年代留存下來的產品證實了一個輝煌時代的存在：絲貴如金。

1. Toronto 1983, p. 1. 我感謝同仁華安娜（Anne E. Wardwell）和屈志仁（James C. Y. Watt）對文本的深刻評議。我於1997年秋在哥倫比亞大學傳統中國研討會上發表過此文更長的版本，保存在哥倫比亞大學東亞圖書館，希望獲得更多資訊的學者可以參考。

2. 關於更早期絲綢和絲綢貿易的記錄，參看 Chang Kwang-chih 1986, p. 113，以及 Hulsewé 1974, pp. 117–135。

3. B. Watson 1961, vol. 2, pp. 264–274.

4. 關於這些交流，參看 Schafer 1963。

5. Narain 1990, p. 176；參看 Pulleyblank 1952, pp. 317–356。

6. Frye 1954, p. 113；關於唐朝工匠在中亞的地位，參看 Barthold 1968, p. 236.（譯註：原文關於杜環所述內容，"gold and silk workers" 是 "gold and silver" 之誤，現據《通典‧邊防九》修改。）

7. 關於這些絲綢產地的爭議，參看 Shepherd 1981, pp. 105–122，以及 Belenitskii and Bentovich 1961, pp. 66–78。

8. 關於這些貿易，參看 Mackerras 1968, p. vii，以及 Beckwith 1991, pp. 183–198。

9. 關於這些佛教紡織品，參看 Riboud and Vial 1970 and Whitfield 1982–1983。

10. Ch'en 1964, p. 230.

11. 參看 Levy 1955。

12. Beckwith 1987, pp. 146–147.

13. Gluckman 1995, p. 24.

14. 相關文章見 Rossabi, China, 1983。

15. Ang 1983, p. 27.

16. Dunnell 1992, pp. 188–189.

17. Pinks 1968, p. 94.

18. Shiba 1983, pp. 97–103.

19. Shiba 1970, p. 112.

20. Smith 1983, pp. 234, 237.

21. 對契丹人的經典研究參看 Wittfogel and Feng Chiasheng 1949。

22. 見 Wittfogel and Feng Chia-sheng 1949, p. 369. 綾錦院，「綾」和「錦」是提花多色絲綢的統稱。

23. 脱脱等編：《遼史》卷39，第487頁。（譯註：原文「祖州……絲織工坊」的後文為 "And from Xian Prefecture, patterned polychrome silks were sent to court, suggesting the existence of a workshop there as well." 但據《遼史》等，顯州或咸州等 "Xian" 音的州縣並無絲綢織造相關記錄，原文注23所引《遼史》卷39，第487頁的內容對應的是《地理志三》祖州弘政縣等記載，特為説明。）

24. Dunnell 1983, p. 107.

25. Dunnell 1992, p. 156. 也可參看 Dunnell 1996 及 Kychanov 1989, p. 148。

26. Dunnell 1994, pp. 99–100.

27. Linrothe 1995, p. 2.

28. Tao Jing-shen 1976, p. 19。

29. 關於金代的文化，見 Bush 1995, pp. 183–215，以及 Jin Qicong 1995, pp. 216–237。

30. 關於成吉思汗生平的研究，參看 Ratchnevsky 1991。

31. Pelliot 1927, pp. 261–279；屠寄編：《蒙兀兒史記》第40章，頁5a; and Boyle 1971, p. 276.

32. 劉志鴻、李泰芬：《陽原縣志》卷3，頁4b。

33. 一座位於烏魯木齊和吐魯番之間鹽湖地區的元代將軍墓發現的外衣可能是別失八里紡織工匠的作品，參看王炳華1973, pp. 28–34。

34. Rossabi 1988, pp. 108–109. 關於畏兀兒人和紡織品，參看 Tikhonov 1966, pp. 82–85。

35. 見本書第四章相關內容，以及 Farquhar 1990, p. 336。

36. Waley 1931, p. 124.

37. Bretschneider 1967, vol. 1, p. 127.

38. Yang Lien-sheng 1952, p. 63。

39. 參看 Allsen 1989 和 Endicott-West 1989。

40. Moule and Pelliot 1938, p. 237.

41. 關於這些機構的簡介，見 Farquhar 1990。

42. 關於在元朝活躍的藏人，參看 Franke 1981, pp. 296–328。

43. 關於這些商人，參看 Petech 1962, pp. 549–574。

44. Cleveland 1968, p. 72 和 nos. 301–302.

45. 這些遠航活動參看 Mills 1970。

46. Rossabi 1976, pp. 1–34, and Rossabi, "Translation," 1983, pp. 49–59。

47. 關於這些資料，參看 Rossabi 1970, pp. 327–337。

48. Goodrich and Fang 1976, pp. 1308–1309.

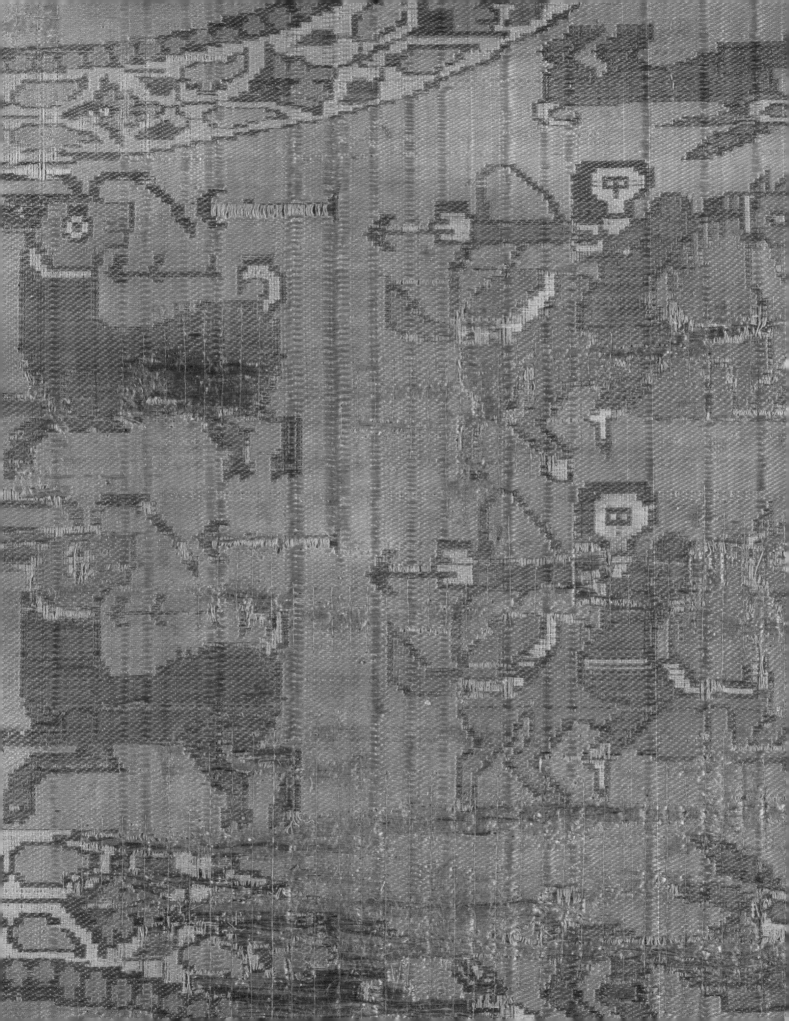

第一章　早期的交流：8至11世紀的絲綢

翻譯：王樂

粟特和中亞

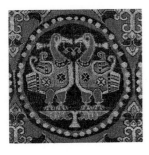

本章中的五件絲綢展示了不同的風格和技術特徵，但它們都屬一個大的紡織體系——粟特錦。[1]保存最完好的是一件兒童上衣的面料，織造圖案是聯珠環內一對相向立鳥站於對分的棕櫚葉台上（圖錄5），聯珠環之間填滿四向的棕櫚葉紋。這種設計受到了薩珊伊朗（約224–640年）藝術的強烈影響，尤其是鳥頸上的飄帶（patif）、嘴銜的瓔珞以及聯珠環。其他的一些元素卻反映了典型的粟特風格：立鳥對稱布局並立於對分的棕櫚葉台上，鳥足沒有腳蹼並趾尖朝下；鳥身的花飾由四個尖角朝內的心形構成；四向的棕櫚葉紋風格。[2]圖案生硬和抽象也是粟特錦的特徵，又如聯珠環之間的距離，在緯線方向幾乎相切，但在經線方向則相隔較遠。粟特錦的顯著特徵還有：圖案五色、夾經與明經之比為3：1。最重要的一件粟特錦是保存於比利時休伊大教堂（Huy）的一塊幅邊完好的織錦，背面的粟特文題記表明此織物的名稱為「贊丹尼奇」。[3]

圖錄2織物的圖案則採用完全不同的設計：團窠之中是一對騎馬的獵人，團窠間填以棕櫚樹。[4]團窠環上的花卉裝飾源自亞歷山大港，與拜占庭絲綢密切相關。[5]團窠相切處填以玫瑰花飾的小圓形以及團窠間的棕櫚樹葉亦受到拜占庭藝術的影響。同樣地，獵人的臉和鬈髮的原型是拜占庭人，騎士手拿長矛狩獵的主題也來自拜

占庭藝術，騎手的光腳則是對晚古時期一種涼鞋的錯誤解讀。儘管這件錦的圖案依賴來自拜占庭的主題和傳統裝飾風格，但其古怪地抽象以至有些呆板的風格，以及獅子和狗爪上的圓盤細節，都顯示它是粟特錦。

圖錄1的圖案源自類似的設計。這件殘片保留了整齊排列的大型團窠之間的圖案：兩對騎馬的獵人，回身射向兩對大角羊（ibex），獵手的上下方各有一對兔子；大角羊的上下方均為團窠的一小部分。回身騎射的獵人和聯珠環上的圓珠花卉組合裝飾源自所謂亞歷山大學派（Alexandrian school）絲綢，騎手的臉和鬈髮源自拜占庭設計，但已變得高度抽象。

上述三件絲綢的圖案和裝飾細節的起源多樣化，地理範圍來說，從埃及到拜占庭帝國以至伊朗，究其源頭是因為粟特的戰略位置正處於連接伊朗和拜占庭與中國的貿易路線上。公元8至9世紀，粟特並非一個政治實體，而是一個鬆散的城邦聯盟，其中最為重要的城邦是撒馬爾罕和布哈拉。莫謝瓦亞·巴爾卡（Moschevaya Balka），一個位於北高加索的墓地中發現了拜占庭、敘利亞、埃及、伊朗和中亞東部或中國絲綢，體現了貿易路線上的國際多樣性。[6]

與兒童外套相似，圖錄3的圖案也是團窠內一對相向站立的鴨子立於對分的棕櫚葉台上。雖然許多絲綢上經常出現的葉狀邊緣或團窠確實屬粟特風格，[7]這件織物上的圖案更為抽象。與兒童外套和另外兩件狩獵紋錦的強捻經線和厚密的緯線相比，此件錦的經線幾乎無捻，經緯線也織細一些。圖錄4也是一個輕薄的織物，經緯線精

圖 1. 顯微鏡照，圖錄 5

圖 2. 顯微鏡照，圖錄 4

細且無捻。它的幾何紋圖案，包括三重聯珠團窠圈和團窠間的四向圖案，比鴨子圖案更抽象。

如上所述，根據多蘿西·G·謝菲爾德(Dorothy G. Shepherd)和安娜·耶魯撒來姆斯卡婭(Anna Ierusalimskaia)、尤其是後者已廣泛發表的研究，這五件絲織物屬粟特錦。[8]粟特錦都是斜紋緯錦，主題和圖案主要來自拜占庭帝國和薩珊伊朗藝術。謝菲爾德和耶魯撒來姆斯卡婭都將它們分為三大類：贊丹尼奇 I、贊丹尼奇 II 和贊丹尼奇 III，[9]但她們所分的三類之間以至內部都存有差異。因為耶魯撒來姆斯卡婭依據風格和年代進行分類，而謝菲爾德則依據技術來分類，兩位學者所劃分的 I 類和 II 類並不總是對應，為第 III 類所分配的絲綢列表也不盡相同。[10]此外，兩種分類體系都存在不一致性。[11]

然而，謝菲爾德對經線加捻的錦(贊丹尼奇 I 和 III)和經線不加捻的錦(贊丹尼奇 II)之間的區別是有依據的。那些經線加捻的錦(圖錄 1、2 和 5)的經線和緯線比較粗實，夾經和明經比為 2：1 或 3：1(圖 1)，織物也較厚實緊密。另一方面，經線不加捻的錦(圖錄 3 和 4)的經、緯線較細，夾經和明經比為 1：1 或 2：1(圖 2)，因此織物較輕薄，組織也不是很緊密。兩組織物不僅在技術上，在圖案主題也有差別。[12]儘管獸

和禽類在這兩組織物上都很常見，但人物幾乎只出現在經線加捻的錦上，而幾何紋則幾乎只出現在經線不加捻的錦上。類似的，花卉紋在經線不加捻的錦上更常見。在風格上，經線不加捻的錦，圖案往往比經線加捻的更抽象和風格化。

謝菲爾德根據織物的年代解釋了這些差異。基於高加索地區已發現的具紀年墓葬，提出贊丹尼奇 II 的年代為 8 至 9 世紀，贊丹尼奇 III 的年代與此相似，而贊丹尼奇 I 的年代更早一些(7 至 8 世紀初)。[13]然而，這種推理有點危險，因為在她所分的贊丹尼奇 I 和 III 兩類錦中，並沒有任何年代確切的實物。此外，最近在文物市場上出現的一些經線加捻的粟特錦，風格上似乎可以追溯到 10 世紀，超出了之前提出的時間範圍。

對於錦的經線加捻和經線不加捻之間的區別，一個更有說服力的解釋是：這兩種織物屬完全不同的傳統織造體系。經線加 Z 捻是伊朗和拜占庭所產緯錦的特點，而經線不加捻的更輕薄緯錦則產自中國。此外，加捻或不加捻的經線在織機上的處理方式也不同。加捻的經線更緊實，強度和伸縮性更大；未加捻的經線在織造過程中由於靜電的累積更容易斷裂。經線是否加捻對織造工藝要求不同，這使得同一織工或作坊同時生產兩種經線織物的可能性非常小。[14]

雖然用不加捻的經線織造絲綢是中國的紡織傳統，但也不能排除它們是在粟特地區織造的可能性。根據史料記載，8世紀初一個包括小量織工在內的中國工匠社區居於布哈拉。751年，阿拉伯人在怛邏斯河附近打敗了唐朝軍隊，俘獲了一些中國工匠，包括絲綢工人和織工，留在了撒馬爾罕。該批中國織工的產量和他們對粟特織物的影響（如果有的話）尚不清楚。還有一個問題是，至少有一件經線不加捻的錦早在7世紀中葉就已出現，這是根據埃及墓葬中與之縫在一起的安提諾埃絲綢的年代推斷出來的。[15]現存歷史記載中並未提到8世紀之前有中國工匠出現在粟特地區。

更有可能的情況是，經線不加捻的錦是在更遠的中亞東部織造的，那裏的蠶桑絲織學自中國，且粟特的影響力很大。[16]粟特人是中亞主要的商人，其中一些人還擔任行政官員，他們沿着主要貿易路線上開拓戰略要地。[17]通過他們的存在和契約，粟特文化傳播到整個中亞，因此粟特錦或織有粟特圖案的絲綢出現在敦煌、和卓（靠近哈拉和卓）、吐魯番和都蘭也不足為奇。[18]此外，在于闐（今和田）巴拉瓦斯特發現的6世紀晚期的繪畫中描繪了類似贊丹尼奇 II 的圖案：聯珠環內包圍着同心圓、玫瑰花飾、十字紋、渦卷紋以及雙斧紋。[19]與絲綢實物一樣，繪畫中的紡織品圖案以幾何紋為主。和田綠洲的蠶桑絲織業是在唐代（618–907年）之前從中國引進，[20]同時，于闐與粟特有着密切的文化和經濟聯繫。例如，于闐佛教藝術中出現的一些神靈來自粟特神廟，而在于闐和印度河上游河谷發現的粟特文書記載了于闐在連接粟特和印度的貿易路線上的戰略地位。[21]儘管在和田綠洲或印度尚沒有贊丹尼奇保存下來，但在帕薩迪納諾頓西蒙博物館展出的一件8世紀克什米爾青銅像，展現了菩薩坐在一個贊丹尼奇覆蓋的墊子上，這提供了贊丹尼奇在貿易路線上運輸的例證。[22]

唐、遼和北宋絲綢

6世紀時，中國紡織工人開始採用波斯和粟特風格的圖案，同時保留了中國傳統的經線顯花技術。然而，傳播方式目前尚不清楚。6和7世紀的中國文學作品曾提到波斯紡織品（例如下文中何稠的故事），特別是那種在中文中被稱作錦的織物（英文通常翻譯成花名織物或妝花織物 "brocade"，但更有可能是一種緯線顯花的重組織織物）。雖然或許有波斯紡織品進入中國，但它們是通過粟特商人帶入，且儘管深受波斯設計和技術的影響，大部分進口到中國的錦很可能產自粟特。此外，大約從3世紀開始，中亞開始出現各種紡織品織造中心，如疏勒（在喀什附近）、丘慈（今庫車）和高昌（吐魯番）。5至7世紀吐魯番墓葬出土的文書中出現過一些紡織詞彙，如：疏勒錦、龜茲錦、高昌所作丘慈錦。[23]儘管這些紡織品並未有已知的實列，但我們仍可認為它們都在不同程度上受到波斯和中國風格的影響。在6和7世紀，西方的銀器圖案和加工技術的傳播也出現了類似的情況。這一時期中國銀器上的許多圖案表現出波斯和一些希臘風格的影響；但對中國銀器影響最大的是粟特，在初唐遺址中發現的外國銀器大多是粟特銀器——有些例外可能是來自中亞。[24]

如上所述，在絲綢之路各個綠洲上發現的6、7世紀粟特和中國絲綢，都有粟特風格的圖案。這是中國的國際化文化時期，長安、洛陽等大城市的人口中有大量來自亞洲各地的商人和移民，他們把新的技術和藝術風格引入中國。但是，作出最大貢獻的是來自庫車和粟特等地的中亞人民。[25]一些藝術家和能工巧匠被授予很高的官職，他們的傳記可見於北朝（386–581年）、隋朝（581–618年）以及唐朝的史書中。[26]

何稠一家在來自中亞的藝術天才家族中最為突出。何稠活躍於6世紀晚期，以製造和工程技術聞名，包括玻璃製作和橋樑建造。[27]他的成就

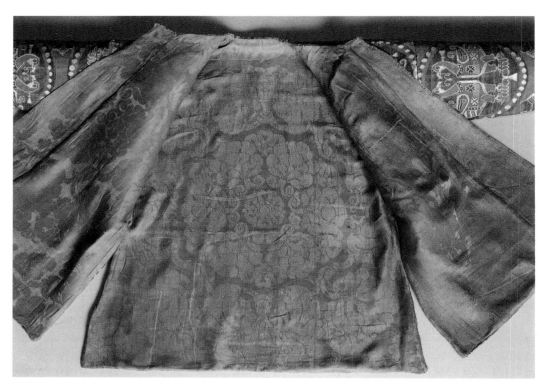

圖 3. 兒童外套內襯，圖錄 5

之一是仿製了波斯錦，據說這些仿製的錦在品質上超越了原物。如果這個故事是真的，那麼他很可能是用中國傳統的織造方法來再造西方圖案，因為正如一些學者所猜測的那樣，他並不是來自一個有着絲綢織造傳統的地區。由於何稠父親擅長斫玉，他的家族可能來自和田，而和田是這一時期全亞洲軟玉的主要產地。[28] 無論如何，何家已經徹底漢化了，何稠是第三代移民，他的叔叔被隋朝授予國子博士。[29] 他的根在中亞並不一定意味着他天賦帶有這些技能，更有可能是還沒有完全適應士大夫的思維方式，以至於對實踐問題更感興趣。

另一位因紡織圖案而聞名的人是陵陽公竇師綸，從記載來看，這些圖案應來源於西方。他在四川益州擔任大行台檢校修造時，曾設計過對雉、鬥羊這一類圖案。[30] 據說竇師綸是唐初的高官竇抗的兒子，竇抗也是唐朝第一位皇帝李淵（618–626 年在位）的好友，儘管在唐朝官方

傳記裏竇抗的兒子們當中並未有竇師綸之名。[31] 這很可能因為他像當時許多西方人一樣，取了中國名字。與被皇帝要求仿製波斯圖案的何稠不同，竇本人在益州的官營作坊為織工提供圖案。無論如何，何和竇在中國生產波斯和粟特圖案絲綢時期都非常活躍。

8 世紀初，一種新的風格開始在中國的紡織品設計中出現，到 8 世紀中葉，它幾乎取代了粟特風格紋樣成為最流行的圖案。與此同時，中國織工越來越多地採用西方的斜紋緯錦織造方法。有兩件 8 世紀的絲綢可以說明這種變化，那就是兒童外套和褲子的襯裡使用了褐色暗花綾（圖錄 5 和圖 3）和斜紋緯錦（圖錄 6）。圖案以大寶花為主，間隙處有四向花卉，後者部分可見於錦的角落。團花中心是一束花簇，外圍一圈花環。這不僅是 8 世紀唐代紡織品上最常見的圖案之一，也出現在如銀器和陶器等工藝美術品上。[32] 有趣的是，圍繞着中心花朵的花環圖案，遵循了埃及和

古代近東藝術中常見的開放與封閉形式交替出現的古老習俗，這最終指出起源於西方。[33]

兒童褲子是用白色暗花綾製作的。其倒轉重複的循環單元由大的朵花外環繞一圈花環，上下左右四個基點上是花卉紋，之間是銜着花枝的飛鳥。從歷史上看，這種引入了飛鳥類自然元素、較為寬鬆的圖案結構，出現在團花間飾以四向花卉圖案之後，儘管從褲子的面料和襯裡可以看出，這兩種風格共存了一段時間。這是從晚唐，即9世紀後期開始的圖案雛形。在這一時期，圖案使用越來越多的自然元素，並減少的幾何結構的組合。在唐文宗（827–840年在位）統治時期，一些較新的圖案被批准用於朝廷官員在正式場合穿着的官服。文宗即位時頒布了一項法令，規定了一些高級官員袍襖的圖案，包括「鶻銜瑞草」和「雁銜綬帶」，[34]這種趨勢一直延續到遼代（907–1125，見圖錄8和9）。

採用緯線起花的織造技術帶來的一個後果，就是幅寬大大增加：從經線起花織物平均大約56厘米的幅寬增加到兩倍以上。[35]圖錄6中的團花直徑與一件收藏在日本奈良正倉院的殘片上的團花直徑相當，後者的幅寬估計約為110厘米。[36]

已知最早的寶花圖案實例出自吐魯番市郊的阿斯塔那墓地（圖4），同墓出土有706年文書。[37]這是一件斜紋緯錦，結構如圖5所示，這可能被認為是中國典型的早期斜紋緯重組織。在8世紀，織物組織開始變化至圖錄6中的樣子。一般情況下，斜紋緯重組織的正面是1/2緯面斜紋，背面是2/1經面斜紋。然而，還有一種正面背面都是1/2緯面斜紋的重組織：正面是S斜紋，背面是Z斜紋。目前我們還不確定這種結構的變化是甚麼時候發生的，但我們知道這種變化廣泛用於遼代的斜紋緯錦中。20世紀初保羅‧伯希和（Paul Pelliot）在敦煌收集的紡織品殘片中，就有一塊使用了這種結構，但很難通過圖案來斷代，這種三葉簇生的雙層波浪卷曲藤蔓可見於晚唐至遼期間的任一時期。[38]鑑於團花圖案延續至晚唐，[39]並不是遼代設計的主流，僅象徵性地出現過，我們把圖錄6的年代定為8至9世紀，儘管它的正面背面都是1/2斜紋的緯錦。

三件遼代的絲綢均為正面和背面皆緯面斜紋的錦，包括一件服裝殘片，上面織有仙鶴、雲和輻射狀的花卉紋（圖錄9）；一個荷包的面料（圖錄8）；以及一雙靴子的上部（圖錄10）。服裝殘

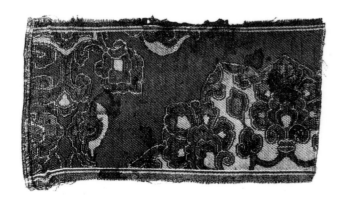

圖4.寶花紋錦，阿斯塔那墓地出土，唐代（618–907），約700年前後。絲綢，斜紋緯錦，8×24.6厘米

圖5.圖4織物交織示意圖。上方：表面圖；中部：結構圖；右側和下方：剖面圖

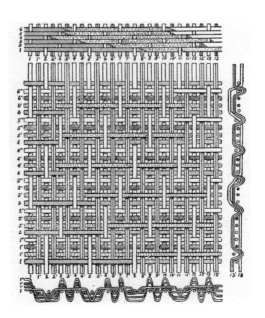

片圖案倒轉重複的循環方式源自唐代設計。如上所述，從盛唐開始，隨着自然主義圖像的增加，圖案結構變得更加鬆散。這塊織物可以看作這種演變的後期作品，團花的形式已不是很明顯，牡丹花很寫實，仙鶴看起來像來自一幅當代繪畫。從8世紀末開始，飛鶴成為中國紡織圖案的一個流行主題，這從中唐至晚唐詩歌裏對紡織品圖案的描述可以看出。[40] 小袋上的圖案，雖然具有相似的發散構圖，但其元素來自中亞藝術。童子嬉戲的主題可見於阿斯塔那發現的8世紀繪畫中，圖錄7中的羅所繪製的童子石榴紋可以追溯到大約10世紀，卻有着不同的來源。表面上看，在中國它有着典型的多子多孫寓意，因為石榴多籽，漢語「籽」與「子」諧音，故被認為有一

個本地起源。同時，我們還能對比同時期的紡織品，如大都會藝術博物館所藏、發現於伊朗賴伊（Rayy）的一塊紡織品殘片（圖錄11），這塊乳白色的絲綢在中文紡織詞彙中被命名為綾（斜紋地起斜紋花），上面的圖案是童子嬉戲於纏枝牡丹、荷花和石榴中。這塊殘片的圖案和組織與另一塊出土自湖南衡陽北宋墓中的一塊織物非常相似，故可明確斷代為11世紀末或12世紀初。[41] 童子和蓮花的組合也寓意着多子。我們可以將這個主題與唐代佛教藝術中的著名的阿彌陀佛淨土主題作比較，靈魂在那裏得到足夠的功德後就能蓮花化生。大都會藝術博物館的一塊佛教石碑底部就描繪了這樣一個場景，它的年代大約為700年（圖6）。因此，這塊11世紀的絲綢

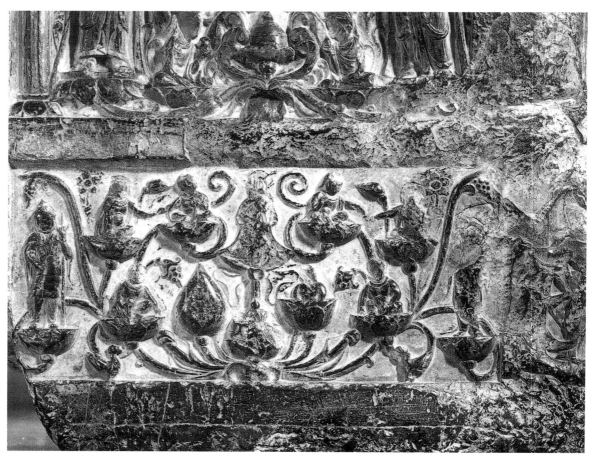

圖6. 佛教碑刻局部，唐代（618–907），約700年前後，黑色石灰岩。紐約大都會藝術博物館，Rogers基金，1930年（編號30.122）

上的圖案可被視為佛教圖像的世俗化形式。

此外，童子攀枝的圖案可能得歸功於「可棲息的藤蔓」的概念，它源自晚古時期從東羅馬帝國傳到亞洲的葡萄藤和飲酒狂歡肖像題材。[42]這個在5世紀末已出現在中國，如司馬金龍(卒於484年)墓出土的石礎側面的圖案，該墓葬位於山西大同。司馬金龍是中國北方的一位貴族，曾為北魏王室拓跋家族服務。[43]到了8世紀，人物變成了童子攀在蓮花上，最著名例子就是位於陝西省的736年禪僧《大智禪師碑》。纏枝蓮中的童子常見於中國宋代和金代的紡織品和陶瓷上，更不用說高麗時期(918–1392)的朝鮮青瓷了，從某種程度上說，該題材依稀反映出些許古希臘羅馬時期的裝飾主題，但卻又徹底改變了。換言之，石榴中的童子是吸收了一種或兩種外來文化後演變而成的多子象徵。然而，如此強烈表達中國人基本願望的主題，也不能排除純粹由中國人發明，完全沒有參考前人。

圖錄10中錦靴，上部由幾塊斜紋錦縫合而成，錦上織有對雁紋，這是遼代紡織品上特別常見的圖案。儘管完整的循環單元沒有被保存下來，但仍有足夠的殘留可以看到基座上置有一瓶花，雁立於兩側，間隙處填以雲紋。細節處可見雁口銜從中央花飾中伸出的鬚鬣，這讓人聯想到耶律羽之(卒於941年)墓穴出土的一件長袍上的大型雁銜綬帶紋。[44]這件袍服上的圖案直接源自標準的晚唐設計(參看前述文宗法令)，與該墓的銀器一樣仿造晚唐的樣式。靴子上的圖案，打結的綬帶已經被花瓶中伸出的對稱布局花卉所取代，這可能表明靴子的年代更晚，因為花瓶(而不是碗)中花卉的表現形式似乎在遼代出現得更晚。

總而言之，中國紡織品設計從唐朝到遼代的發展，可視為從嚴謹的幾何框架結構發展到以自然主義元素組成越來越自由的構圖，與同時期的繪畫有着共同的主題和風格。

中亞

雖然墓葬出土了許多遼代的絲綢，但當時中亞地區鮮有代表性的絲綢織造，且幾乎不為人知。然而我們知道，在11世紀確實有一種以小菱形為圖案的紡織品是在那裏織造的。這種小菱形的紡織品圖案(圖錄12)在唐代很常見，並一直延續到遼代。織物採用幾乎不加捻的絲質經線且排列稀疏，地緯為棉，紋緯銀色，是動物材質背襯的片銀線(圖7)。其年代可參考米蘭和里格斯伯格(Riggisberg)一些圖案和結構相似且有可追溯年代的絲綢殘片。[45]米蘭聖安波羅修(Sant' Ambrogio)教堂的殘片是長方形的，像圖錄12中的一樣，平紋地上以紋緯顯花。1018至1045年阿里伯特(Aribert of Antimiano)任米蘭大主教期間，該織物被縫在聖安布羅斯(Saint Ambrose)的一件法衣上並被大主教包裹起來。[46]第二塊殘片，同樣也是平紋地上以紋緯顯花，目前收藏在里格斯伯格的阿貝格基金會。它是11世紀維塔利斯(Vitalis)的十字褡衣領下的幾塊紡織品之一，原本藏於薩爾茨堡(Salzburg)的聖彼得修道院。[47]米蘭和里格斯伯格殘片上的金色緯線是動物材質背襯的片金線，絲質經線看不到加捻且排列稀疏，就像克利夫蘭

圖7. 顯微鏡照，圖錄12

的那些殘片一樣。里格斯伯格和克利夫蘭殘片的幅邊以平紋織造，經線雙根一組，最靠邊固定緯線回繞的邊經是多根經線合成的一束。米蘭和里格斯伯格的紡織品殘片為克利夫蘭殘片的斷代提供了依據，而後者則證明了此類紡織品是在中亞生產的。這三組紡織品可能通過貿易進入歐洲，從而成為教堂的珍藏。

1. Shepherd and Henning 1959; Shepherd 1981; Belenicskii and Bentovich 1961; Ierusalimskaia 1963, 1967, 1972, and 1996.

2. Shepherd and Henning 1959, figs. 3, 14.

3. 同上，pp. 22–32, 38–39（關於所謂贊丹尼奇 I 織物）；Shepherd 1981, p.106.

4. 另一件織有類似設計的粟特絲綢收藏於倫敦的大英博物館，參看 Shepherd 1981, fig. 3.

5. Shepherd 1981, pp. 110–114. 關於所謂亞歷山大式絲綢 (Alexmdrian silks)，詳見 Falke 1922, pp. 6–9.

6. Ierusalimskaia 1996, pp. 233–295.

7. Shepherd and Henning 1959, figs. 3–12.

8. 見註1。在最新的出版著作中，耶魯撒來姆斯卡婭提到贊丹尼奇絲綢可被分為四組（但沒有定義），但各組之間的差異尚不完全明晰，參看 Ierusalimskaia 1996, p. 137.

9. 由於比利時休伊大教堂所藏羊紋錦的背面留有8世紀初的粟特語題記說明是贊丹尼奇，歸於粟特系譜的絲綢通常被認為是贊丹尼奇。（參看 Shepherd and Henning 1959, pp. 16–17, 38–40.）這是關於贊丹尼奇織物的最早書寫記錄，也只有這件織物被直接命名為贊丹尼奇。有關贊丹尼奇的最早歷史記載是10世紀阿爾－納爾沙希 (al-Narshakhi) 所作《布哈拉史》。（見 al-Narshakhi 1954, pp. 15–16）納爾沙希使用 "kirbās" 來指代贊丹尼奇織物，有時也被譯作 "muslin"（如 Serjeant 1972, p. 99），這使得一些學者總結道，在10世紀贊丹尼奇至少是一種棉織物（見 Belenitskii and Bentovich 1961, p. 77; Shepherd 1981, p. 108）。但這可能是 "kirbās" 這一詞彙的狹義譯文，理查德·弗賴伊 (Richard Frye) 將之譯為更廣義的「布料 (cloth)」（參看 al-Narshakhi 1954, pp. 15–16）。本文作者要感謝希拉·布萊爾博士 (Dr. Sheila Blair) 對這個詞彙的評論（參看1996年8月1日對華安娜的回信）。13世紀歷史學家志費尼 (Juvaini) 提及，贊丹尼奇與繡金織物以及棉織物被花剌子模商人供給成吉思汗 (Juvaini 1958, p. 77)。在計算成吉思汗將為商人的面料付多少錢時，志費尼也將贊丹尼奇面料與棉織物作了區分（參看 Ibid., p. 78）。這很清楚，志費尼的字裏行間表示贊丹尼奇面料十分昂貴，但棉布並不如此。贊丹尼奇很可能最終被用來命名棉布（見 Belenitskii and Bentovich 1961, pp. 77–78），但這似乎要晚於蒙古時期。

10. 總結於 Shepherd 1981, p. 106.

11. 例如，耶魯撒來姆斯卡婭將兩種顯然是中國產的絲綢，以及三種經線明顯無捻的織物定為贊丹尼奇 I，但贊丹尼奇 I 也包括經線 Z 捻的絲綢。將細絲製成用來做經線的絲線需要一定的加捻，但一些絲綢殘片上很難發現捻回。在此圖錄中，這類情況被定義為經線無捻。謝菲爾德同樣將兩件加捻絲綢歸入贊丹尼奇 II 的序列中，即使這一序列已事先說明收錄經線無捻（或生絲）的織物。謝菲爾德還將一件明顯為經線無捻的絲綢歸入贊丹尼奇 I，而這一序列主要為經線加捻的絲綢。此外，謝菲爾德注意將緯線組成的幅邊作為贊丹尼奇 I 的分類特徵（參看 Shepherd and Henning 1959, pp. 28, 30）。相似的幅邊也在其歸於贊丹尼奇 II 的絲綢上出現：在桑斯主教堂 (Sens Cathedral) 藏品編號 39 和 42（參看 Falke 1922, figs. III，124）以及小殘片 32.44（見 Shepherd 1981, p. 120, no. 42）。這件殘片非常有趣，因為幅邊的上端還保存了一小片 Z 捻的疑似棉布的織物。

12. Shepherd 1981, pp. 119–122.

13. 同上，pp. 116–117.

14. 參看 Daniel De Jonghe 於 1996 年 4 月 3 日對華安娜的回信。

15. Shepherd 1981, p. 117.

16. 荷洛·格蘭治－泰勒 (Hero Granger-Taylor) 提出，使用無捻經線絲綢的織造地點比粟特更靠近東方，但並未指出確切的織造地（參看 1989, pp. 311–312, 313, 316）。

17. Mode 1991–92, p. 179; Narain 1990, pp. 175–176; Mackerras 1990, pp. 318, 325.

18. 敦煌：Whitfield 1985, pls. 6, 39–32, 40, 41–43；Riboud and Vial 1970, EO. 1207, pl. 43, EO. 1199, pl. 39. 和卓：柏林國家博物館、普魯士文化中心、柏林亞洲藝術博物館 (acc. no. III 6203) 所藏紡織品。吐魯番：黃能馥編：〈印染織繡（上）〉，《中國美術全集：工藝美術編 6（英文版）》，圖 143、144; Tatsumura 1963, illus. I, 3. 都蘭：許新國，趙豐 1991, figs. 7, 8, 10。

19. Gropp 1974, p. 87. 關於與贊丹尼奇 II 絲綢相似的紋樣，參看 Ierusalimskaia 1972, figs. 4/1, 13/2, 18; and cat. no. 4。

20. Stein 1907, p.229; Stein 1921, pp.903, 1277–1278; Stein 1928, p.673; Gropp 1974, pp.87–88; Santoro 1994, pp. 43–44.

21. Mode 1991–1992, esp. p.183.

22. Pal 1975, pl. 22a.

23. 穆舜英、新疆維吾爾族自治區博物館:〈吐魯番哈拉和卓古墓群發掘簡報〉, 頁8。

24. 粟特的實例, 參看陸九皋、韓偉1985, 黑白圖2、3、9、11。

25. 向達1933。

26. 陳寅恪1944, 第2章。

27. 李延壽:《北史‧何稠傳》, 第9冊, 卷90, 頁2985–2987。

28. 同上。

29. 同上, 第82章, 頁2753–2759; 魏征編:《隋書》, 第6冊, 卷75, 頁1709–1715。

30. 張彥遠:《歷代名畫記》畫史叢書本, 1974, 第1冊, 頁112。

31. 歐陽修, 宋祁等編:《新唐書》, 第12冊, 卷95, 頁3848。

32. 關於銀器上的例證, 見陸九皋、韓偉1985, 插圖76–79; 關於陶瓷器和寶花紋的討論, 見Willetts 1965 p. 275。

33. Riegl 1992, chap. 3, "The Introduction of Vegetal Ornament and the Development of the Ornamental Tendril."

34. 歐陽修, 宋祁等編:《新唐書》, 第2冊, 卷24, 頁531。「鶪」字可能指另一種鳥。關於唐代絲綢圖案的變化, 詳細討論見趙豐:《唐代絲綢與絲綢之路》, 1992年, 第10章。

35. 許新國、趙豐1991, 頁78–79。

36. 松本包夫1984, 圖版1和細節, 條目在頁222。

37. 李征1973, 頁7–27, 圖I、II。

38. Riboud and Vial 1970, pp. 135–136, and pl. 28, EO. 1203/H.同時參看schéma I for EO. 1203/H, p. 137.

39. 趙豐:《唐代絲綢與絲綢之路》, 1992, 頁167。

40. 同上, 頁179。

41. 陳國安1984, 頁80, 圖2和圖版VI 5、6。同時收錄在高漢玉1992, 圖版43。

42. Rowland 1956.

43. 山西省大同市博物館1972, 頁25。

44. 內蒙古自治區博物館, 呼和浩特(未出版)。(譯註:關於耶律羽之墓和雁銜綬帶錦相關信息, 可參看《遼耶律羽之墓發掘簡報》和《雁銜綬帶錦袍研究》等資料。)

45. 康拉德二世(卒於1039年)在斯拜爾(Speyer)大教堂寶庫中保存的長襪絲綢殘片的年代和設計與之相似, 但其特結錦結構和Z捻表明它有不同的來源(見Müller-Christensen et al. 1972, pl. 1455 [bottom], p. 934)。

46. Church of Sant'Ambrogio, Milan, inv. s.10 (Granger-Taylor 1983, pp. 130–132).

47. Flury-Lemberg 1988, pp. 158–160, figs. 289, 290 .

1. 狩獵紋錦

斜紋緯錦

經向21厘米；緯向42.5厘米

粟特，8至9世紀

克利夫蘭藝術博物館藏，購自J. H. Wade基金

（1974.98）

這件收藏於聖奧梅爾（Saint-Omer）教堂的殘片保留了兩個相對團窠的中間部分和小部分花環團窠外窠。主題紋樣是獵人在馬背上拉弓回射一隻一邊飛奔逃跑一邊回望的大角羊，該主題在經線和緯線方向都循環，一個圖案單元包括了四個獵人和四隻羊；圖案單元中獵人上下方各有兩隻面對面的兔子，上方的兔子頭朝下。

這件絲綢的設計源自拜占庭，屬於所謂亞歷山大學派絲綢。然而，圖案抽象的風格和織造特徵顯示該絲綢產自粟特地區。

技術分析

經線：夾經：棕色絲，Z捻；明經：棕色絲，Z捻。夾經：明經＝2：1；織階：4根夾經。夾經密度：46根/厘米；明經密度：23根/厘米。

緯線：彩色絲線，無明顯加捻。顏色：紫色、黃色、白色、綠色和棕色。5根緯線/副；織階：2副。密度：32副/厘米。**組織：**1/2 Z向斜紋緯錦，多根未固結的明經產生經向線條。

收錄文獻：Shepherd 1981，120頁圖表中第36號；Wardwell 1989，頁182，圖9。

2. 團窠狩獵紋錦

斜紋緯錦

裝裱後經向 28 厘米；緯向 55.5cm

粟特，8 至 9 世紀

克利夫蘭藝術博物館藏，紡織藝術俱樂部 (Textile Arts Club) 捐贈 (左側團窠：1959.124)；購自 J. H. Wade 基金 (右側團窠：1982.284)

　　這塊紡織品由兩塊殘片拼裱在一起，[1] 保留了兩個較完整的團窠。這兩個團窠相切，內部是面面相對用長矛刺向獅子的騎士，下方的狗也一同攻擊獅子。團窠圈上裝飾着抽象的花卉，相切處為一個朵花小團窠，團窠間隙填以棕櫚樹。正如粟特絲綢上常見的一樣，即使兩個團窠使用的經線根數相同，兩個團窠的直徑也不同。織造這種絲綢的織機沒有筘，所以在織造時無法保持經線均勻分布。

　　這些殘片，以及其他在設計和技術上密切相關的絲綢，是在埃及發現的，它們被縫在束腰外衣上作為裝飾。[2] 不過，僵硬、抽象的風格和織物組織特徵表明了產自粟特地區。

技術分析

經線：夾經：棕色絲，Z 捻；明經：棕色絲，Z 捻。夾經：明經＝2：1；織階：2 根夾經。夾經密度：44 根/厘米；明經密度：22 根/厘米 (1959.124)。夾經密度：34 根/厘米；明經密度：17 根/厘米 (1982.284)。**緯線：**彩色絲線，無明顯加捻，單根排列。顏色：玫紅色、深藍綠色和芥末黃色。3 根緯線/副；織階：2 副。密度：31–33 副/厘米。**組織：**1/2S 斜紋緯錦。

收錄文獻：左邊團窠，Shepherd 1974，圖 53 (背面插圖)，頁 131；Shepherd 1981，122 頁圖表中第 98 號，圖 4；頁 110；Wardwell 1984，第 16 號，頁 24；Neils 1985，頁 359；右邊團窠，未發表。

1. 兩個團窠的定位是基於美學的考慮，它們可能本屬經向不同的循環。
2. Shepherd 1981, pp. 110, 112, and figs. 2, 3.

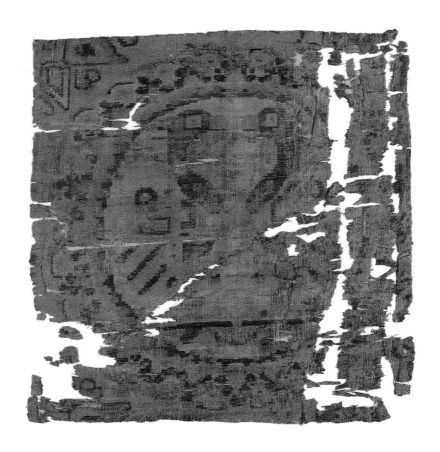

3. 團窠對鴨紋錦

斜紋緯錦

經向 19.2 厘米；緯向 20.3 厘米

中亞，8 至 9 世紀

紐約大都會藝術博物館藏，Rogers 基金，1941
年（41.119）

　　這塊殘片來自圖案為一排排團窠的絲綢，上
面保留了一個團窠。團窠外圈為葉紋，內圈為
聯珠環，圈內是兩隻對立於擘開的棕櫚葉台上的
鴨子。織物邊角保留了部分團窠間隙的圖案。

　　主要出於技術原因，這件織物被斷定為產自
中亞，粟特地區東部，這裏雖然深受粟特文化影
響，但中國織造傳統也很盛行。

技術分析

經線：夾經：棕色絲，基本無捻（偶爾能看到輕
微的 S 捻），因為沒有加捻，絲線有時會鬆散開，

看起來像兩根；明經：棕色絲，無明顯加捻。夾
經：明經 = 1：1；織階：1 根夾經。夾經密度：
18 根／厘米；明經密度：18 根／厘米。**緯線：**彩色
絲線，無明顯加捻，單根排列。顏色：紅褐色、
乳白色和深藍綠。3 根緯線／副；織階：1 副。密
度：32 副／厘米。**組織：**1/2 Z 向斜紋緯錦。

收錄文獻：Shepherd 1981，頁 119，表格中 28 號。

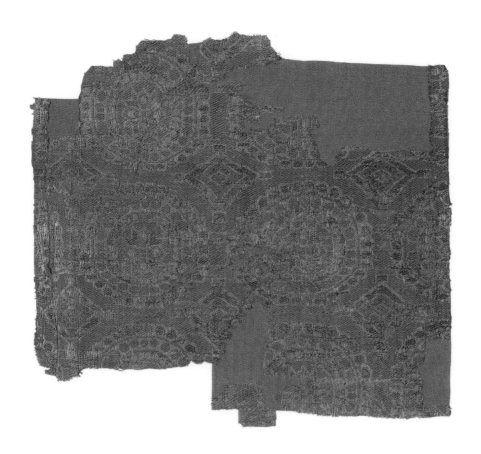

4. 幾何紋錦

斜紋緯錦

經向 17.6 厘米；緯向 17.6 厘米

中亞，7世紀晚期至9世紀

克利夫蘭藝術博物館藏，John L. Severance 基金
（1950.514）

這件織物上排列着成排的團窠，團窠中央是十字和星紋，外面包圍着三圈聯珠。團窠間隙是套疊的菱形，最外層的四個頂角各綴一個長方形。

如前所述，精細的無捻經線（見頁22圖2）表明這件絲織物是在粟特東部的中亞地區織造的，雖深受粟特文化影響，但中國織造傳統也很盛行。幾何圖案在這類的絲綢中特別常見。

技術分析

經線： 夾經：淺棕色絲；明經：淺棕色絲，無明顯加捻。夾經：明經＝2：1；織階：2根夾經。夾經密度：36根/厘米；明經密度：18根/厘米。**緯線：** 彩色絲線，無明顯加捻，單根排列。顏色：紅色、綠色和棕色。3根緯線/副；織階：1副。密度：35副/厘米。**組織：** 1/2 Z向斜紋緯錦。

收錄文獻：Shepherd 1981，頁120，表格中的52號。

5. 兒童上衣和褲子

上衣
斜紋緯錦
長（衣領至下襬）48厘米；寬（通袖長）82.5厘米
粟特，8世紀

褲子
綾
長50厘米
唐（618–907），8世紀

襯
綾
唐（618–907），8世紀

克利夫蘭藝術博物館藏，購自 J. H. Wade 基金
（上衣 1996.2a、褲子 1996.2b）

　　這套引人注目的上衣和褲子屬於一個非常年幼的孩子，是一套罕見的8世紀服裝。上衣在腰部剪裁，下襬外張；開襟，門襟上窄下寬；圓領；長袖略微呈錐形。前片和後片分別剪裁，並在肩部縫合，使正面和背面圖案方向都正確。側縫從腋下延伸到腰部，袖子、領子和前片分別剪裁後並縫合。上衣沒有按鈕、環或繫帶，也沒有迹象表明丟失了閉合裝置。直筒褲由三部分組成：兩條由長方形沿長邊對折的褲管是內縫，上部由中央前縫和後縫連接；另一塊方形面料對折成三角形與褲管縫合成褲襠。

　　上衣的面料是粟特錦，而褲子的面料，以及褲子和上衣的襯裡為中國絲綢。粟特錦採用斜紋緯重組織，其設計源自薩珊王朝的伊朗形象。排列整齊的聯珠環內是兩隻面對面的鴨子站立於對分的棕櫚葉台上，聯珠環之間填以四散棕櫚葉紋。鳥的特徵——飄帶（patif）、項圈和每對鳥所銜珠串——起源於薩珊。然而，與薩珊的原型相比，圖案和細節的僵硬和抽象則是典型的粟特風格。

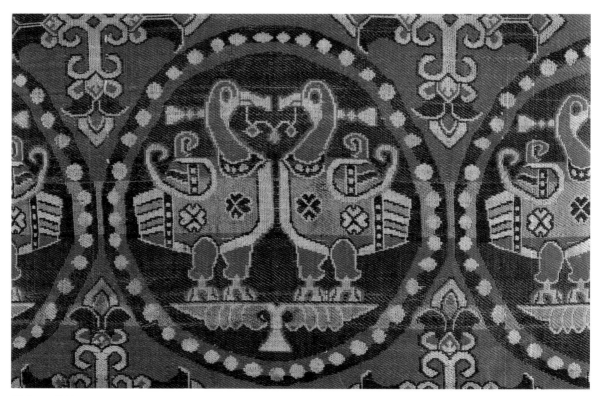

局部，圖錄5

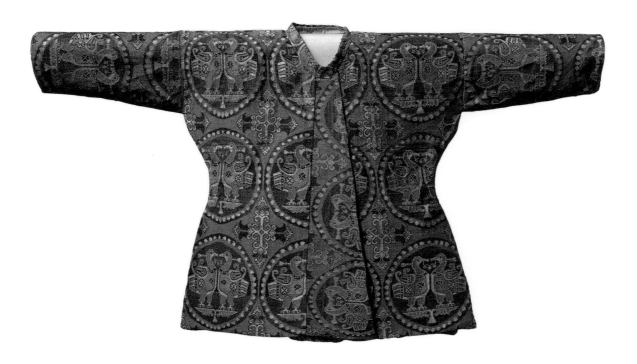

上衣，圖錄 5

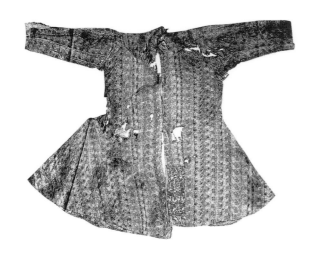

圖 8. 錦袍，東漢（25–220），長：133厘米。新疆維吾爾自治區博物館藏，烏魯木齊

同樣地，圖案的裝飾也屬典型的粟特錦：鴨子腳朝下，沒有蹼，兩隻鴨子對稱排列於對分的棕櫚葉台上，四個尖角朝內的心形構成的朵花裝飾鴨身，聯珠環和四出棕櫚葉紋。[1] 同樣典型的是團窠的間距，在緯線方向幾乎相切，但在經線方向則相隔較遠。此外，五色的應用以及夾經和明經 3：1 的比例都被認為是粟特錦的典型特徵（參見頁22圖1）。[2] 這塊織物是為數不多的保留着原始顏色的粟特絲綢之一。

上衣的襯裡有中國暗花綾，織有大型寶花圖案，中央的團花外環繞兩個花環，只在襯裡的開頭保存了部分填充在寶花空隙的大而精緻的十字形花卉。這種圖案起源於8世紀初，成為唐代最主要且最優雅的裝飾圖案之一（另見圖錄6）。現存擁有這種圖案的絲綢大部分保存在日本奈良的正倉院和法隆寺。[3]

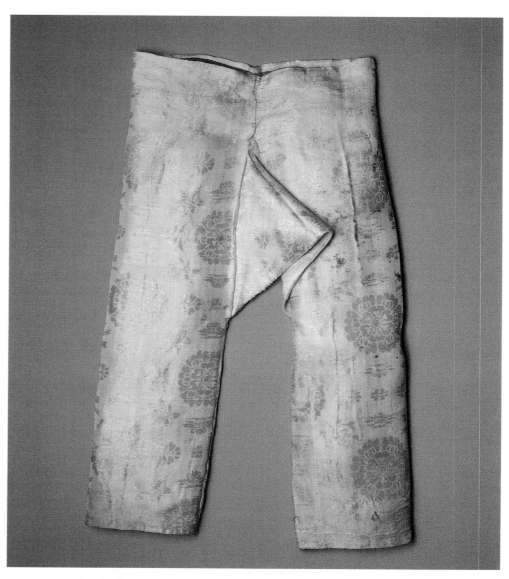

褲子・圖錄 5

這條褲子由白色斜紋暗花絲綢製成，同樣為中國織造。鏡像重複對稱的圖案循環為大團花，周圍繞前花心為一圈花卉，間以鳥銜花枝。圖案明顯鬆散的結構和自然寫實的風格是盛唐開始的發展趨勢，此類型圖案是緊接着從上衣襯裡的花卉圖案演變而來的。然而，褲子襯有與上衣相同的花卉紋絲綢，這表明兩種圖案在8世紀共存了一段時間。其他織有這種圖案的絲綢出現在自8世紀以來保存在正倉院和法隆寺的唐代絲綢中。[4]

由於這一時期的服裝研究幾乎完全基於繪畫和雕塑，相對而言圖像幾乎僅限於外衣，只是簡單地示意裏面服裝的層數（通常在脖子和手腕處）。因此，我們不知道在原本一整套服裝中上衣和褲子的搭配狀況，也不知道一套服裝中其他衣服的數量和形制。[5]一雙私人收藏的小靴子利用與上衣相同的粟特錦製成，很可能與它們屬一套服裝。[6]而且，幾乎可以肯定，還有一條由粟特錦製成的褲子穿在白色絲綢褲子外面，因為這種形式的上衣既沒有出現在那個時期的繪畫中，

也沒有出現在那個時期的雕塑中，我們可以認為它可能不是穿在最外層的服裝。與這件上衣剪裁最接近的例子是一件東漢時期（25–220）的外套，出土自新疆民豐縣一個男性的墓葬（圖8）。這表明這個孩子的上衣和它所屬的服裝是一種中亞類型，延續了很長時間，此外，上衣和褲子是為一個小男孩而製作的。

關於這套上衣和褲子的歷史，除了據說保存在西藏之外，並沒有其他資訊。這不足為奇，因為吐蕃在7世紀和8世紀的擴張行為使其與中國和粟特頻繁接觸，[7]同時，由於在赤松德贊（755–797年在位）統治時期，吐蕃控制了四川的部分地區、甘肅走廊、青海和包括吐魯番在內的今天新疆東部地區。[8]考慮到上衣的剪裁及其粟特和中國絲綢的結合，這套衣服很可能是在8世紀的吐蕃或吐蕃控制的疆域內製作的。果真如此的話，這是一套極為罕見的吐蕃王朝時期（約600–843）的作品，是西藏歷史上僅有物質文化遺迹留存下來的一段時期的註腳。

1. Shepherd and Henning 1959, figs. 3, 14.
2. 同上，所謂贊丹尼奇 I 型紡織品；Shepherd 1981, p. 106。
3. Matsumoto 1984, pls. 1, 8, 10.
4. 參看同上，圖版92、93。
5. 此外尚有一件未發表的私人收藏外袍，為開襟，從腰部分為兩個部分。上半部與這件兒童上衣相似，有較短的袖子、圓領、上下開襟正對腰間，下半部為略顯收束的裙狀。這件外袍從領口到底部緣邊長70厘米。上半部使用了相同的粟特錦，內襯與這件兒童上衣相同的唐代絲綢；下半部為稍顯輕薄的深藍色菱紋絲綢。與圖中兒童上衣相似，這件外袍沒有閉合裝置，也沒有曾經存在過的痕跡。這件外袍似乎是一位小女孩的服裝。但由於並沒有這段時期小女孩的形象留存，因此無法確定。此外，也難以確認這一類的外袍以及上衣、褲子和小靴子屬一套服飾，抑或屬兩套分開的服飾。根據與新疆出土一件男性外套的相似性（圖8），我們傾向於認同後一種觀點。
6. 私人收藏，未發表。
7. 參看 Beckwith 1987; 參看大量參考文獻 Twitchett 1979, pp. 285–286, 430–433; 以及 Hoffman 1994, pp. 376–385。
8. Hoffman 1994, p. 383.

技術分析

外套

經線：夾經：本色絲，Z 捻；明經：本色絲，Z 捻。夾經：明經＝3:1；織階：3根夾經。夾經密度：48根／厘米；明經密度：16根／厘米。

緯線：絲線，無明顯加捻和斷裂。顏色：玫紅色、深藍色、綠色、黃色和白色。3根緯線／副，單根排列；織階：2副。密度：33副／厘米。

組織：1/2 S向斜紋緯錦。

織物有一些織疵，尤其是明經跳線，短緯浮形成垂直線；或表面的緯線不在夾緯的上方而是穿到夾緯的下方。

褲子

經線：白色絲，S 捻、弱 Z 捻，單根排列；織階：1根經線；密度：52根／厘米。**緯線：**白色絲，無明顯加捻；織階：1根緯線；密度：40根／厘米。**組織：**綾，2/1 S向斜紋地上 1/4 S向斜紋顯花。存在經緯線織入或上浮於錯誤經緯線下方的織疵，但不在經向循環。

內襯

經線：褐色絲，無明顯加捻，單根排列；織階：1根經線；密度：48根／厘米。**緯線：**褐色絲，無明顯加捻，明顯粗於經線；織階：1根緯線；密度：25根／厘米。**組織：**綾，3/1 Z向斜紋地上 1/3 S向斜紋顯花，固結有時有瑕疵。幅邊：寬5毫米，組織為細密平紋，緯線穿繞過經線，經線加強 Z 捻。

收錄文獻："American Museum News," 1996, pp. 51–52; Wardwell, "Clothes," 1996, pp. 4–5; Wardwell, "For Lust of Knowing," 1996, p. 73; Ames et al. 1997, p. 94.

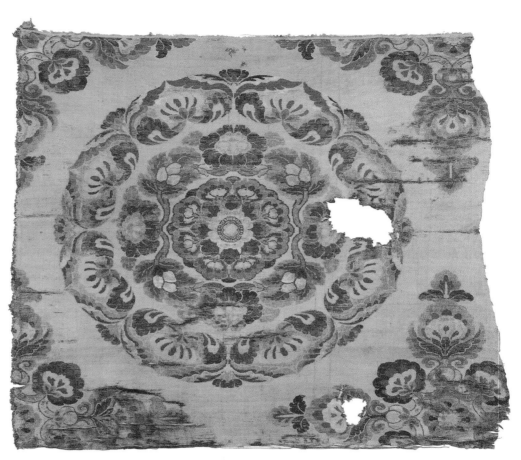

圖錄 6

6. 寶花紋錦

斜紋緯錦

經向62.7厘米；緯向71.5厘米

唐（618–907），8世紀末至9世紀初

紐約大都會藝術博物館藏，1996年購得，

Joseph Pulitzer 遺贈（1996.103.1）

　　中心為寶花、四周圍十字花的設計是盛唐時期（約8世紀上半葉）紡織品和其他裝飾藝術的主導型設計。寶花團窠的設計一直延續到晚唐，小寶花則在遼代紡織品繼續出現，因而被視為晚唐的遺存（見圖錄8和9）。某種程度而言，此類紋樣從未徹底消失，許多類似的圖案在明清紡織品依然可見，尤其是那些「仿古」的類型。

　　十字花作為這種圖案的另一元素，也以多種形態延續，不僅在紡織品上可見，直到13世紀的亞洲依然出現在其他裝飾藝術中。它也以一些簡化的形式出現，韓國高麗時期（918–1392）的青瓷和漆器上就常有此圖案，[1]此後也在18世紀中國瓷器上復興。[2]

　　這件織物最值得注意的地方是其組織結構，是一種常見於10世紀及之後的織物組織（見圖錄8–10），其正面和反面（圖9）均為緯面1/2斜紋。這件絲綢是本文作者們所知的唯一一件既是此組織結構，也織有典型唐代紋樣的遺例。

技術分析

經線： 夾經：棕色絲，S捻，細，雙根排列。明經：棕色絲，S捻，纖維有時劈絲，呈現成雙排列的視覺效果。夾經：明經＝1雙：1根；織階：1雙夾經。夾經密度：16雙/厘米；明經密度：16根/厘米。**緯線：** 多色絲線，無明顯加捻，單根打緯。顏色：褐色，深藍、淺藍、黃色和乳白色。5根緯線/副；織階：1副。密度：18副/厘米。**組織：** 遼式斜紋緯錦，正面1/2 S向斜紋，背面1/2 Z向斜紋。沿緯線邊緣是開始（或結束）的緣邊，為三組分別以乳白色、褐色和黃色緯線織成的橫線，這表明了設計圖案沿緯向展開。

收錄文獻：MMA *Recent Acquisitions* 1995–1996, p. 77, illus.

1. 關於高麗青瓷的作例，見 *Kroyo* 1989, nos. 238, 242. 纏枝紋也視作此類紋樣的適應性設計。關於其在高麗青瓷上的表現，參看如 *Oriental Lacquer* 1977, no. 262。
2. Fong and Watt 1996, pp. 522–523, pls. 314, 315.

圖9. 織物反面，圖錄6

7. 童子石榴紋羅

羅，手繪

經向50.6厘米；緯向13.5厘米

中國．10世紀

紐約大都會藝術博物館藏，1995年購得，Eileen W. Bamberger 紀念丈夫 Max Bamberger 的遺贈（1995.143）

　　羅帶飾以兩組重複的圖案，一組為榴中棲鳥，一種為榴中童子。圖案是用墨、藍色和棕色的顏料在羅地上繪製而成，一些部分貼有金箔。沒有圖案的部分則刷染成綠色。羅帶的面料對折，沿着一側縫紉，背面同樣有重複的圖案。

　　榴中棲鳥的紋樣由三枚石榴和三枚從莖上延伸出的葉片組成。每一枚榴實和其中一枚葉片中繪有鳥的形象，四種鳥的圖像各不相同。纏枝花和鳥類的組合圖像常見於唐代（618–907）裝飾藝術，如銀器和青銅鏡的背飾。

　　童子的紋樣沒有保存完整，只保留了兩個完整的石榴，以及一個不完整的石榴，童子的項飾和手鐲部分有金箔裝飾。關於此類紋樣的圖像學意義已在前文討論。

　　相似的主題紋樣以及可能為類型的物件也見於伯希和在敦煌的發現中。[1]

技術分析

經線：深綠色絲，弱S捻。密度：75根/厘米。

緯線：深綠色絲，無明顯加捻。密度：21根/厘米。**組織：**四經絞羅。圖案：手繪。

收錄文獻：未收錄。

1. 見 Riboud and Vial 1970, EO. 1204, pl. 64。

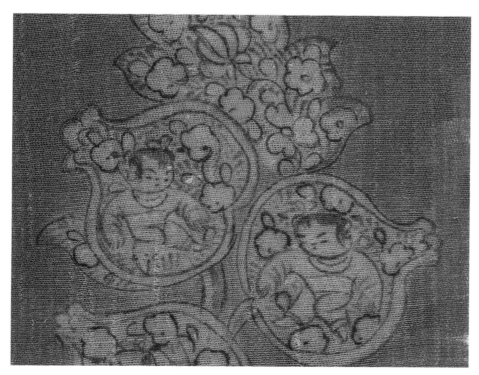

細節圖・圖錄7

圖錄 7

8. 荷包

面料：斜紋緯錦
高9厘米；寬13.7厘米
遼代（907–1125）
紐約大都會藝術博物館藏，1996年購得，Eileen
W. Bamberger 紀念丈夫 Max Bamberger 的遺贈
（1996.39）

　　這件荷包的外層絲綢面料是一種正反面均為
斜紋的緯面斜紋緯錦，這是一種遼代絲綢常見的
組織結構，為絲綢斷代提供了有力證據。圖案
設計為奔鹿和玩耍的童子、飛鳥和多種花葉紋
相對自由地環繞着小型寶花。其中的個體圖案
元素，如小鹿和玩耍的童子，是唐代（618–907）
以來中亞常見的裝飾藝術圖案。[1]由於圖案大小
與物品外形比例剛好，此類絲綢很有可能是為荷
包之類的小型物件專門織造的。

技術分析

外層面料

經線：夾經：棕色絲，無明顯加捻，有時可見
弱S捻，細，雙根排列。明經：棕色絲，無明顯
加捻，有時劈絲，呈現雙根或三根排列的視覺
效果。夾經：明經＝1雙：1根；織階：1雙夾
經。夾經密度：21雙/厘米；明經密度：21根
/厘米。**緯線：**彩色絲線，無明顯加捻，單根織
入。顏色：紅棕色、粉棕色、淺藍色、深藍色
和白色。5根緯線/副；織階：1副。密度：48
副/厘米。**組織：**遼式斜紋緯錦，正面1/2 Z向
斜紋，背面1/2 S向斜紋。在緯浮區域，顯色緯
線在正面緯浮，其餘緯線在背面由明經固結。
藍色緯線在正面常為浮緯，棕色緯線在正面有時
為浮緯，有時被固結。

繫帶

經緯線：紅棕色絲，無明顯加捻。經線織階：
4根；緯線織階：2根。經緯密度：64根/厘米
×44根/厘米。**組織：**平紋地上緯浮顯花（緯浮
跨度超過5根經線）。

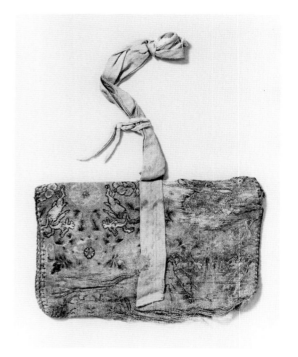

荷包背面，圖錄8

荷包構成

荷包主體為長方形裁片，一端裁成波浪狀，兩側
為橢圓形裁片。長方形裁片折疊了兩次，以分
成三個部分。其中的兩部分被縫起來，以做成
荷包的中部和底部，裁成波浪狀的第三部分則是
荷包正面的翻蓋。荷包上還縫綴了繫帶以便將
之纏繞收緊。

收錄文獻：未收錄。

1. 玩耍的童子形象見阿斯塔那唐墓群出土的8世紀童子圖像繪
　畫。如新疆ウイグル自治区博物館編：《新疆ウイグル自治区
　博物館》，1987，圖版154以及圖版47、154的插圖説明。

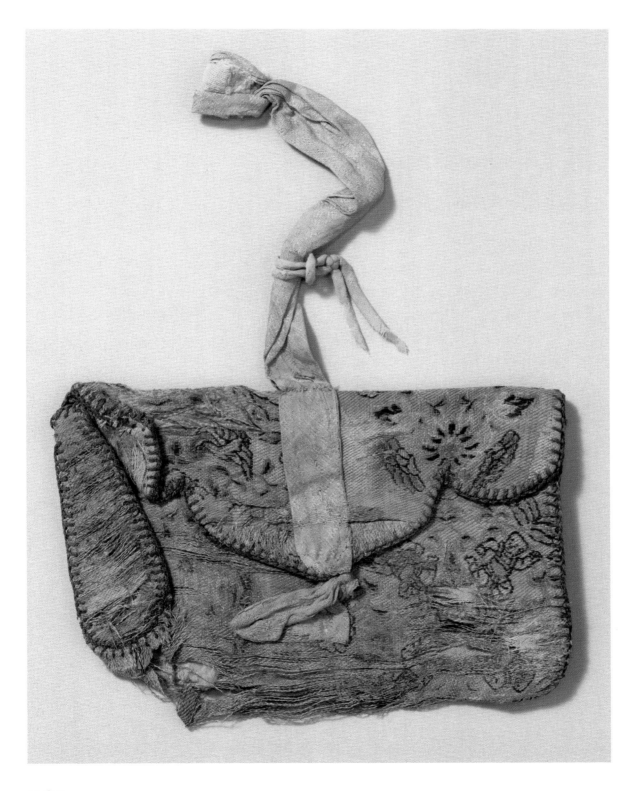

圖錄 8

9. 雲鶴花卉紋錦

斜紋緯錦

經向 37.1 厘米；緯向 46.6 厘米

遼代（907–1125），10 世紀

克利夫蘭藝術博物館藏，John L. Severance 基金
（1992.112a）

　　這件殘片保存了一個大型寶花團窠紋中軸的一部分，保留的圖案包括成對的翔鶴卷雲紋，卷雲紋在花卉紋的正上方，翔鶴位於花卉和卷雲之間。圖案在經向呈鏡像對稱。[1]

　　這件殘片來自一件有薄絹內襯的服裝，在面料和絹層之間絮有絲綿，左上方保留了服裝的接縫。這件服裝的另一較大殘片的腰部留有金屬腰帶的痕跡，同樣保存在克利夫蘭藝術博物館。[2] 由於在墓葬中褪色，織物的設計已經難以辨認，也無法復原整件服裝。第三件殘片見於倫敦的市場（見圖 10）。

　　這樣的圖案可以視作晚唐圖案的解體化設計，中心為寶花窠，四周環繞着纏枝花、飛鳥和雲紋（見圖錄 5 的褲子）。中心的團窠與四周圖案的相對比例與晚唐相比，是剛好相反的。

技術分析

外層面料

經線：夾經：棕色絲，弱 S 捻，細，雙根排列。明經：棕色絲，絕大多數無可見加捻，有時可見弱 S 捻，細，雙根排列。明線常常互相疊壓，有時顯得像單根排列。夾經：明經 = 1 雙（有時三根）：1 雙；織階：1 雙夾經。夾經密度：36 雙/厘米；明經密度：36 雙/厘米。**緯線**：彩色絲線，無明顯加捻。顏色：深紅棕色、棕色、乳白色、淺藍色和深藍色。5 根緯線/副；織階：1副。密度：17 副/厘米。**組織**：遼式斜紋緯錦，正面 1/2Z 斜紋，背面 1/2S 向斜紋。**幅邊**：[3] 4 束不合股的經線和 8 根絲線，每根絲線為 2 根 Z 捻合股線，合股線為無捻絲加 S 捻製成。幅邊組織為 1/2 Z 向斜紋，緯線穿繞經線。

內襯

經線：淺棕色絲，無明顯加捻；密度：68 根/厘米。**緯線**：淺棕色絲，無明顯加捻；密度：34根/厘米。**組織**：平紋。**幅邊**：寬 8 毫米，經線緊密排列，緯線穿繞過經線。

收錄文獻：未收錄

1. 技術上來說稱為反向重複，見 Burnham 1980, p. 108。
2. Acc. no. 1992.112; 未出版。
3. 保存在一件更大殘片上，見 CMA 1992.112。

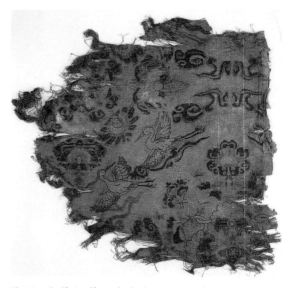

圖 10. 雲鶴紋錦，遼代（907–1125），10 世紀，絲綢，遼式斜紋緯錦。經向 35.5 厘米：緯向 33 厘米。杰奎琳‧西姆考克斯紡織有限公司（Jacqueline Simcox, Ltd.）

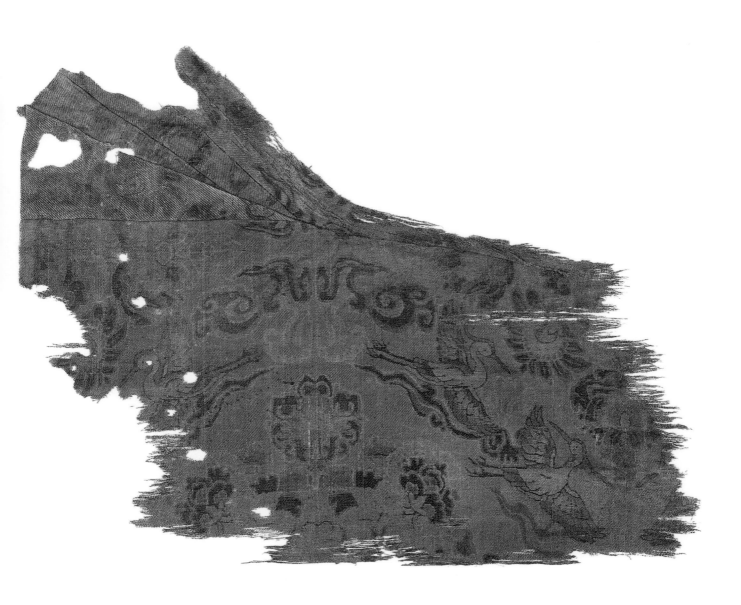

圖錄 9

10. 錦靴

面料：斜紋緯錦；緙絲

1992.350：靴子頂部到鞋跟底部 32.8 厘米；腳尖到腳跟約 25 厘米

1992.349：靴子頂部到鞋跟底部 34.9 厘米；腳尖到腳跟約 25 厘米

遼代（907–1125）

克利夫蘭藝術博物館藏，John L. Severance 基金（1992.349；1992.350）

這對靴子的外層面料有兩種，一種是腿部所用斜紋緯錦，一種是足部所用織入絲線和金線的緙絲（緙金）。腳背上方縫有一種三波碟的裁片，面料與腿部的斜紋緯錦相同。此裁片的上緣以包邊針法（blanket stitching）鎖邊，兩側和腳後跟處均有鎖邊。每隻靴子的內襯為棕色絹。在腿部的外層面料斜紋緯錦和內襯之間鋪有絲綿。足部在內襯和外層緙絲之間以皮革加固。靴子的上半部保存並不完整，但保留了鞋底，為絹和羅之間絮絲綿。

因為斜紋緯錦已被裁剪，無法復原其完整的圖案循環。但裁片保留了一部分圖案，包括兩隻雁顧盼花瓶中的插花。周圍以卷雲紋環繞。[1]

對鳥在植物或花卉中顧盼的主題紋樣可追溯到中國唐代（參看圖錄49），以及中亞和西方的更早時期。但瓶中插花的圖像似乎是這一主題後期的演化。目前已知的瓶中插花的圖像出自宣化遼代官員張世卿（卒於1116年）墓的壁畫（圖77）。[2]現存的宋代宮廷繪畫中包括一幅膽瓶中插花的圖繪，花瓶安置在底座內，被認為是宋寧宗（1195–1224年在位）時期的女畫家姚月華所作。[3]與盛在碗或籃中禮佛的鮮花不同，瓶中插花為世俗的裝飾作用，似乎在宋代（960–1297年）非常流行。[4]宣化遼墓墓壁上繪製的花座共18個，置於壁龕內，似乎是純裝飾作用。由於宣化鄰近宋朝邊境，墓葬屬遼代晚期，張世卿又是漢人，我們也許可以由此推測，瓶中插花的風尚可能在11世紀的某個時期從邊境傳入。這雙靴子因此可能屬遼代後半期的產物。

足部的緙絲也被剪裁過，保留了看上去很像卷雲紋的一部分，很可能還包括鳥紋。金線的背襯已在墓葬中分解，只留下黏附在經線上的金箔。[5]雖然有關這件緙絲的圖案並沒太多可談的，但其工藝極為精細，體現了遼代緙絲的典型特點，與一雙皇家所用的過膝高筒靴相似（見圖錄23）。

儘管這雙靴子的上半部並不完整，但它們的形制明顯異於皇室的靴子。它們很可能是短靴。內蒙古灣子山墓出土的契丹女性的服飾包括一雙絲綢短靴，搭配裙子、背心、三件短襖以及三件長外袍。[6]在契丹公主和駙馬墓中也出土有兩雙銀鎏金短靴。[7]克利夫蘭藝術博物館保存的這雙靴子明顯是用餘料拼接而成，這表明它們不是為皇室成員製作的。在新疆烏魯木齊和吐魯番之間的鹽湖發現一座13世紀的將軍墓，墓中出土的靴子也有緙絲餘料製作的靴套（見圖錄15）。

技術分析

斜紋緯錦（腿部）

經線：明經：棕色絲，基本無捻（偶爾可見極弱S或Z捻），雙根排列。夾經：棕色絲，基本無捻（偶爾可見極弱S或Z捻），細，雙根排列。夾經：明經＝1雙：1雙；織階：1雙夾經。夾經密度：25雙/厘米；明經密度：25雙/厘米。**緯線：**多色絲線，無明顯加捻，明顯粗於經線。顏色：深藍色、淺藍色、淺棕色、棕色。4根/副；織階：1副。密度：16副/厘米。

組織：緞紋緯錦，正反面1/4緞紋固結。縫線：棕色絲線，S捻，加Z捻線雙線合股。

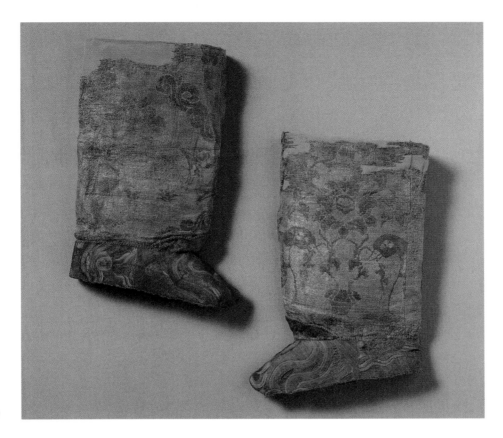

圖錄 10

緙絲（足部）

經線：棕色絲，弱S捻，加Z捻線雙線合股；密度：25根/厘米。**緯線：**1）多色絲線，S捻。顏色：紫色、淺藍色（有條紋）、褪色珊瑚紅（存疑）、兩種可能為紅色和粉色褪色而成的棕色；密度：約80–200根/厘米。2）金線。背襯已經完全分解，僅剩黏附在經線上的金箔。原本穿繞在經線上下方的金線留有金箔。**組織：**緙織，使用搭梭，極個別地方使用搭緙。垂直的對角線主要靠經線梯度過渡，有時使用繞織和戧緙技法。儘管圖案有許多曲線，但沒有使用繞緙，也沒有使經線線條彎曲，緯線與經線均成直角。腳跟與腳趾中縫的接縫均以鎖繡針法覆蓋，縫線為褪色的綠色和棕色Z捻合股加S捻絲線。靴子有內襯，鞋底為分別製作，保留了鞋底。

內襯

經緯線：乳白色絲，無明顯加捻；密度：60根/厘米×60根/厘米。**組織：**平紋。幅邊：經線緊密排列，緯線穿繞過經線。

構成（腿部和足部）

靴子上半部為裁剪縫製，腳跟和腳趾部分為絲線縫合，縫線為Z捻合股加S捻棕色絲線，以及S捻合股加Z捻絲線。三波磔裁片及腳面兩側縫以鎖邊針法，使用雙線縫製，絲線為棕色S捻合股加Z捻線，以及褪色的綠色Z捻合股加S捻線。靴子有絲質內襯。腿部內襯與外側面料之間鋪墊有絲綿，足部內襯與外側面料之間有皮革。

鞋底

1）外層面料：**經線：**金褐色絲，有時可見S或Z捻，但大多無捻；密度：約56根/厘米。**緯線：**金褐色絲，有時可見S捻，但大多無捻，粗細約為經線的3倍；密度：17根/厘米。**組織：**四經絞羅。[8]

2）內襯：**經線：**棕色絲，有時可見弱S捻；密度：46根/厘米。**緯線：**棕色絲，無明顯加捻；密度：30–32根/厘米。**組織：**較鬆散的平紋。

3）絲綿：在外層面料和內襯之間為一層絲綿。

構成

外層面料遍布平行的絎縫針迹，距離寬約3毫米，以Z捻合股加S捻絲線縫製。絎縫可能使得外層面料與絲綿固定在一起。內襯與外層面料在鞋底外圍被縫在一起。

收錄文獻：未收錄。

1. 這件織物的另一殘片（見於市場）還留有一隻有兩枚長尾羽的飛鳥。
2. 參看鄭紹宗：〈河北宣化遼壁畫墓發掘簡報〉，1975，以及 Laing 1994。
3. 鄭振鐸、張珩、徐邦達編：《宋人畫冊》，1957，第二冊，編號54。
4. 關於中國和日本插花的歷史研究，參看Hanaike 1982。
5. 背襯很可能是蛋白屬性（見圖錄51），但不是可在土壤中保存的鞣製皮革（參看Crowfoot et al. 1992, p. 2）。
6. 烏盟文物工作站、內蒙古文物工作隊編：《契丹女屍》，1985，頁72–87。
7. 內蒙古文物考古研究所、哲里木盟博物館：《遼陳國公主墓》，1993，頁38–39以及圖版Ⅷ。
8. 關於此類織物，見Riboud and Vial 1970, EO.1205 bis, p. 385。

11. 纏花童子紋綾

綾

經向33厘米；緯向29.2厘米

北宋（960–1127），11至12世紀

紐約大都會藝術博物館藏，Rogers基金，1952年（52.8）

此殘片為綾織物（斜紋地上斜紋顯花），最初出現於唐代（618–907），是宋（960–1279）元（1279–1368）時期最流行的絲綢品類。[1]其圖案與湖南衡陽北宋墓出土的另一件殘片非常相似（見圖11）。[2]從技術上來說，這兩件殘片的組織結構和經線加S捻，以及緯線不加捻是一致的。如前文所述，童子、石榴和蓮藕主題屬對後代的祈願。這件殘片尤為引起人們興趣的是，它出土於伊朗的賴伊，在那裏還出土了大量12和13世紀的陶瓷器，包括中國當時的外銷陶瓷。[3]由於在這一遺址發現的中國陶瓷均為中國南方的瓷窯燒製，通過海上貿易出口，因此幾乎可以肯定這件絲綢也是經相同的路線到達伊朗。

技術分析

經線：乳白色絲，S捻，單根排列；密度：約50根/厘米。**緯線**：乳白色絲，無捻；密度：30根/厘米。**組織**：斜紋暗花綾，1/5 S向斜紋地上5/1 S向斜紋顯花。**幅邊**：織物圖案在距離幅邊

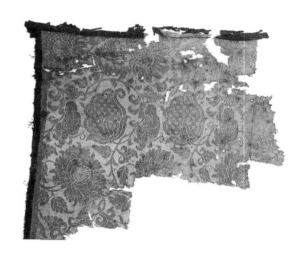

圖11. 纏枝花童子紋綾細節，北宋（960–1127）。湖南省博物館藏，長沙

約1厘米處停止。邊緣以2/1 S向斜紋以束狀經線固結緯線，每束經線包括3到4根經線。緯線在最外側穿繞通過束狀經線。圖案設計與經向呈90度。

收錄文獻：Jenyns 1981, no. 27, illus., p. 67.

1. 趙豐，《絲綢》，1992，頁40–43。
2. 陳國安 1984，頁80，圖2和圖版VI 5、6。
3. 三上次男 1969，頁149。

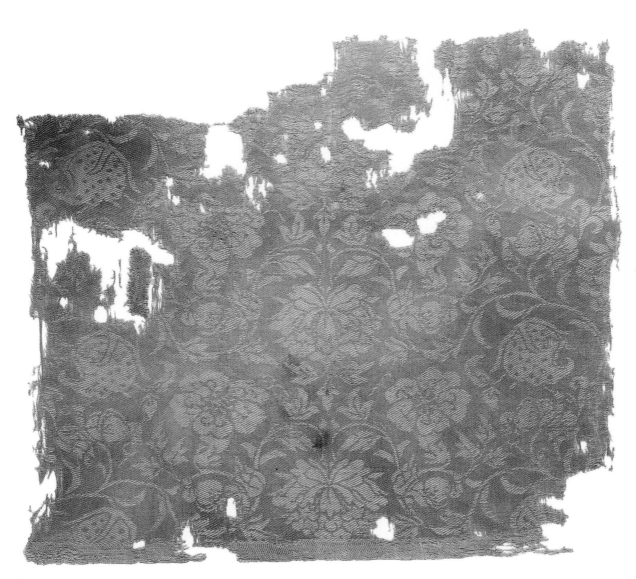

圖錄 11

12. 菱格紋織銀絹

織銀絹

經向 51.5 厘米；緯向 30.3 厘米

中亞，11 世紀

克利夫蘭藝術博物館藏，John L. Severance 基金
（1993.139）

織物保存較為殘損，織入套菱紋（單位紋樣：7 毫米 × 1.2 厘米），一側保留有完整幅邊。在這一時期的中國，小型菱紋通常織入用來製作內衣或內襯的絲綢。在這一遺例中使用銀線來織菱紋，或許意味着這一紋樣在中亞更具重要性。

這是 11 世紀保存下來的極少中亞紡織品的一個實例。無捻絲線之間較寬的距離、棉線地緯以及使用動物材質背襯的片銀線説明了其中亞來源（見圖 7）。這件織物在風格上和技術上與米蘭和里格斯伯格（Riggisberg）的兩件殘片關係緊密，從而説明了其保存自 11 世紀。

技術分析

經線：本色絲，無明顯加捻，極細，單根排列。織階：2 根經線；密度：24 根/厘米。**緯線：**地緯：棉線，Z 捻（加捻不均勻）。紋緯：動物材質背襯的片銀線，有一層深紅色黏合劑，僅有一面貼有一層銀。[1]銀線塗有一層清漆，現已變黃。地緯：紋緯＝1：1；織階：1 組。密度：12 組/厘米。**組織：**平紋地以紋緯顯花。經線兩兩之間留有空隙（見圖 7），片銀線下方織入棉線地緯。起花時片銀線在正面緯浮，不需要起花時與棉線地緯一同被固結。**幅邊：**一側保留有完整幅邊，寬 8 毫米。背面的片銀線穿繞回來，穿入臨近的棉線地緯下方。成雙的經線（有時單根）和棉線地緯織成平紋幅邊。在靠近幅邊外緣的部分，經線緊密排列。地緯棉線穿繞過最外側為三根排列的經線。

收錄文獻：未收錄。

1. 根據克利夫蘭藝術博物館修復主管布魯斯·克里斯曼（Bruce Christman）通過 X 射線熒光光譜分析測定。

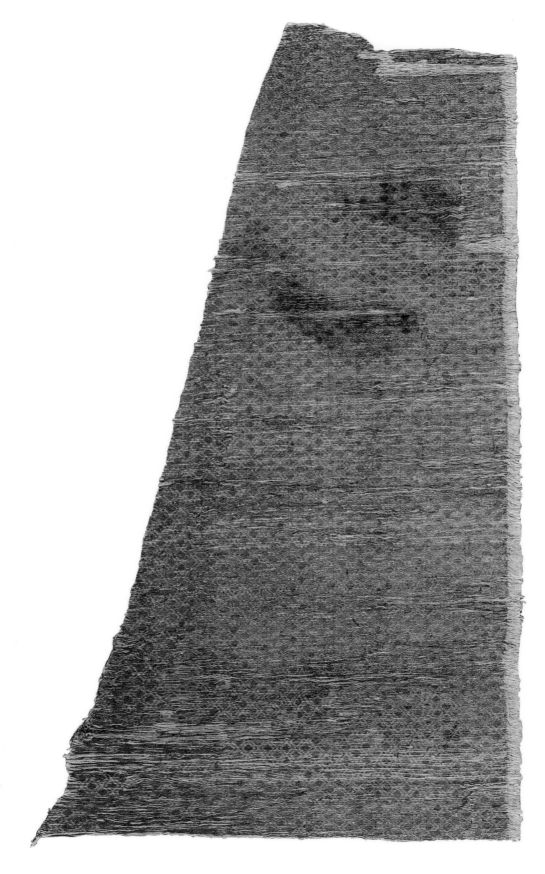

圖錄 12

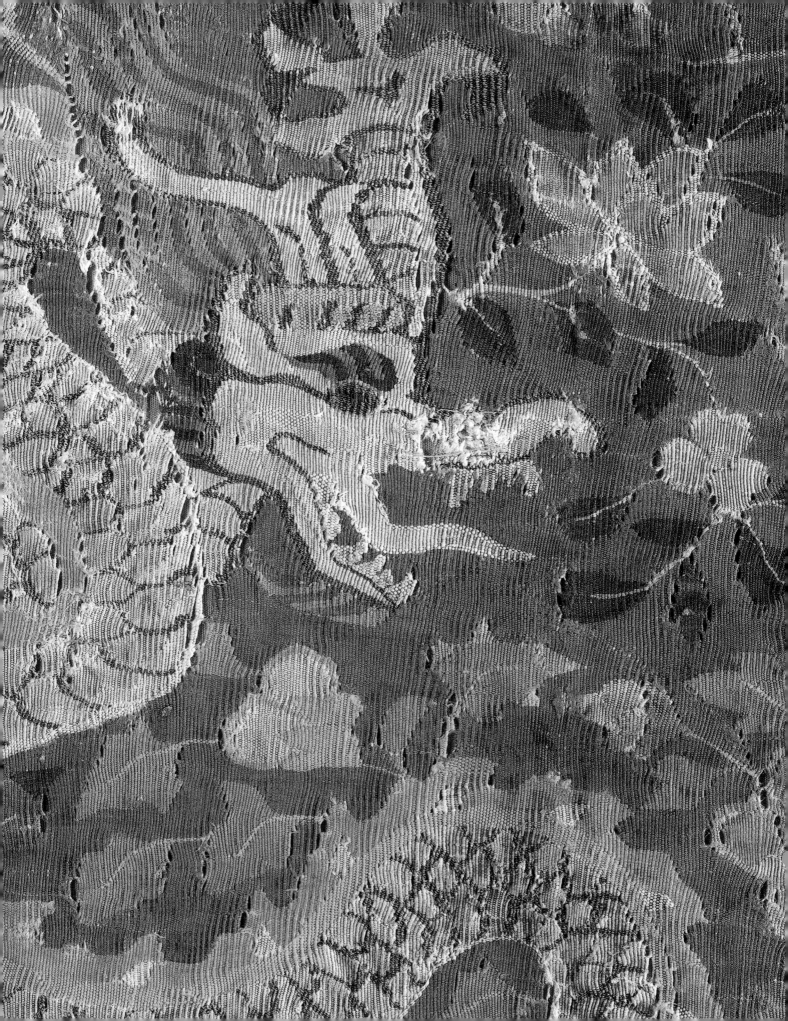

第二章　緙絲

翻譯：徐薔、王業宏

在中國所有主要高級織物的品類中，圍繞緙絲的起源和早期發展的相關問題最為令人頭痛。中國北方和西部地區近年來的考古發現，以及出現在藝術品市場上有數百年歷史的大量材料，為解決這些問題提供了許多線索，但目前我們還無法對中國緙織的早期歷史作出明確的描述。

在過去的20年裏，人們發現了幾批材料，這些材料在技術上和風格上都是可定義的。其中一兩種發現有可能將某一特定材料與考古發現聯繫起來；另一批材料可與臺北故宮博物院和瀋陽遼寧省博物館保存的舊藏緙絲作對比研究。通過比較，我們可以嘗試在廣闊的歷史和地理背景下，將各種各樣的緙絲樣本歸類分組，其中的一些細節將待以後補充。本次展覽的緙絲展品即按照這一線索分為若干組，對它們的定名只是暫定性的，目的是便於討論。

來自中亞的材料

有許多緙絲在紋樣上表現出中亞藝術的鮮明特徵。其中來自一組材料、圖錄13和14的兩枚殘片，最引人注目的是其圖案為花卉紋地上描繪現實世界或神話中的動物和鳥類。動物和鳥類的形象，以及邊緣的裝飾，似乎是源自中亞東部（新疆東部）的折衷風格，尤其受到來自粟特和唐王朝（618–907）腹心地帶多方面的影響。

花卉和動物的組合紋樣並非中亞獨有的。暫定出自中亞東部的緙絲類型的紋樣，極為特殊的是其處理花卉背景的方式。與大多數花卉和動物紋樣不同，整個設計被「同質化」為一種重複的元素均勻分布（例如圖錄19）的做法不同，在這種存疑的類型中，花卉紋是由不同比例的纏枝及不同種類的花卉組成的複合圖案，圖案元素的大小及空間分布並不均勻。其結果是設計出了生動的紋樣，這在大多數地紋設計中是罕見的。花卉紋的生動與動物紋的活力相得益彰，特別是圖錄13中的龍紋。另一方面，這些圖案的富麗之處在於色彩鮮明。我們注意到它們的顏色既運用了自然的色調，也使用了純粹的裝飾色彩。因此，儘管圖錄13大多數葉子是綠色和黃色，有些還調和了藍色的陰影。此類花卉紋的另一個特點是，不同植物的花與葉可以從同一條莖生長出來。這種自然主義與創造性設計的結合，是中世紀中亞裝飾藝術風格的標誌之一，在元代（1279–1368）傳入後對中國裝飾藝術產生了不小的影響。

圖錄15似乎與以上這些緙絲殘片密切相關。與圖錄14一樣，它的設計在底部緙織了兩條花卉紋水平織帶，其花卉元素與這枚殘片的主要紋樣並無內在關聯。主要紋樣也由條帶組成，但沒有幾何邊框。這件殘片上有若干條紋來分割畫面，紋樣設計包括在花卉紋背景上奔騰的動物和鳥類。這種設計與在烏魯木齊和吐魯番之間的鹽湖發現、可追溯到13世紀的緙絲殘片非常相似（見圖23）。在對飛鳥和走動的孔雀的紋樣處理上也頗有功力，但與圖錄13和14相比，則顯得略為呆板，缺乏創造性。

左頁：細部，圖錄13

圖錄16在設計風格上更為平穩，但也應歸於中亞東部的設計類型。花卉紋地的設計簡化成統一的葉子紋樣，被放置在沒有緯出邊界的不同色區中。緯在葉子紋地上的是水禽（在這個殘片上保留的唯一動物是倒置的）。還有一件類似圖案的緯絲，殘留有一個團窠的一角（稍後再作說明）。[1]

其他中亞緯絲的特點則與上述討論的完全不同，由即使不完全相同也是高度相似的元素重複緯織而成（見圖錄17、18和19）。同樣，這些紋樣的起源也各不相同。在圖錄19的殘片上，獅子紋源於波斯，而棕櫚樹紋則來自伊朗和中亞。圖錄17和18帶有雲紋和伴隨着火珠的龍，基本上都是中國式紋樣，但處理方式卻與中原地區不同。除了龍的外形有些異樣，它們緊密組合在一起的方式在中原文化的語境下也很不尋常。紋樣中的波斯影響、花樓機對獅子紋樣設計的影響，以及團窠式圖案的解體，表明這種類型的緯絲可能源自13世紀蒙古時期早期，當時有大量包括織工在內的工匠從伊朗東部文化區域遷徙到中亞東部。[2]儘管不太可能，但也許是居住在和田地區的回鶻人在更靠西面的地方織造了這些緯絲。11世紀初，黑韓王朝入侵了中亞西部地區，並將伊朗東部的文化擴張到此，使得該地區的回鶻人有可能從此織造東伊朗式紋樣。可以連結這些假設的是，眾所周知，黑韓王朝曾在10世紀短暫控制了布哈拉。同時這一假設也要建立在11世紀之前和田地區已經織造緯絲的前提上。

所有這些緯絲以及在西方已知的相關標本，都是相對較小的殘片。它們呈長方形，在遠離中亞的地方保存了幾百年。相對於設計的裁剪方式來看，它們的最終用途與最初的設計目的大相徑庭。其支離破碎的現狀，以及缺失同時期描繪緯絲的圖像，使我們對於探索其原始用途和整體設計幾乎沒有線索。但儘管如此，還是可以觀察到一些蛛絲馬跡。例如，雙層條帶狀動植物紋樣，只在圖錄14和15的邊緣保留下來。因此，這些條帶紋似乎存在於整個設計的底部。

考慮到中亞用條帶裝飾衣物，尤其是袖口、下襬、衣領和開衩處的古老的傳統，似乎緯絲底部的條帶可以用來裝飾衣服的袖口和下襬。此外，圖錄14中緯織的細條紋，很可能標明了這些條帶可供裁開的地方。這些緯絲有作為袍料的可能性，也證實了南宋人洪皓對回鶻習俗中與緯織長袍的相關記述。一些緯絲殘片保留扇形的團窠邊緣，如同雲肩的一部分。只在一個特例中（圖錄17），團窠內部的動植物紋樣與外部不同，在幅邊之內，紋樣沿中軸線將團窠一分為二，因此需要兩個幅寬才能完成整體的紋樣設計（見圖錄19和圖29）。

圖錄16的殘片保持了兩側幅邊，可以得出幅寬62厘米。其他遺存也保留有約66.5厘米的織幅。[3]如果這樣的幅寬大致代表這些緯絲織機的標準寬度，那麼整個圖案設計的寬度將在124至133厘米之間。柿蒂窠內外顏色和紋樣的對比，模仿了穿着在袍服外的雲肩效果，因而支持了這些緯絲原本為袍料的可能性。然而，由於已知織有柿蒂窠的緯絲都未在邊緣緯有裝飾性條帶，因此不能排除其設計用於其他目的之可能性。雲肩式紋樣自漢代傳入中亞以來，一直被廣泛用作常規裝飾圖案，以及一種（也許是象徵性）在船隻和帳篷頂部的裝飾紋樣。[4]

從技術上來說，這些中亞緯絲有共同的技術特徵，只有一件例外（圖錄15）。這些緯絲都在花卉地紋上織有動物和鳥類紋樣，它們的經線均為S捻絲線，雙股加Z捻。在同一織物中，緯線密度差異巨大，可以從36根/厘米到150根/厘米不等。緯線中的金線由動物材質的背襯上加金箔，再以Z捻纏繞在同樣加了Z捻的絲芯上。緯絲技術為平紋固結，緯線回緯形成斷緯的狹縫（通經斷緯）。大量使用繞緯技術，一些使用了繞織（soumak）和拋梭，沿着設計稿的輪廓邊緣緯製。在所有實物中，表面均有不均勻的紋理。圖錄16可以發現經線斷點均沉在織物背部。相應地，跨越不同色區的緯浮通常很短。

除了對絲線和對組織結構的研究，染料的分

圖 12. 保留有部分雲肩的織物。中亞東部，11 至 12 世紀，緙絲，56×28 厘米。私人收藏

析和研究也將深深促進對緙絲的認識，特別是如果能對染料溯源的話。[5] 從伯希和曾在敦煌採集到的一件回鶻文獻中，也可以發現用於織物的染料在 11 至 13 世紀的重要性（緙絲的製作在這一時期非常繁榮）。[6] 那是一封從肅州（今甘肅酒泉）寄給沙州（今甘肅敦煌）友人的信，懇請後者提供一些織物染料。這封信很可能寫於 1036 年，當時肅州和沙州都被黨項人佔領。有趣的是在這種情況下，如果這些染料真的送出了，它們將被送往東面的中國內地。

基於上述原因，我們將織有龍和獅子紋的緙絲（圖錄 17、18 和 19）定在 13 世紀或更早時期。帶有鳥紋、花卉紋和條帶紋（圖錄 15）的緙絲類型毫無疑問一直流傳到 13 世紀，烏魯木齊出土的緙絲殘片可以驗證這一點。通過對比北京海雲禪師塔出土的相似殘片，帶有水鳥和俯臥着的動物紋的緙絲（圖錄 16）可以追溯到 13 世紀早期。我們認為，考慮到龍紋緙絲（圖錄 13）以及虎和鹿紋緙絲（圖錄 14）的紋樣，它們的年代可能更早，大約在 10 世紀之後回鶻人入居吐魯

圖13. 緙絲紫鸞鵲局部。北宋（960–1127），緙絲，131.6×55.6厘米。瀋陽遼寧省博物館藏

番之後的任何時期。這些緙絲屬早期作品的部分原因是與北宋的一些緙絲相似，我們在後文會有所討論。

宋代緙絲（960–1279年）

根據宋王朝的興衰，也可將這段時期的緙絲分作兩大類，根據風格和技法可以分作北宋式（960–1127）和南宋式（1127–1279）。但北宋式緙絲的生產可能持續到南宋初期。

北宋式緙絲在展覽中為圖錄20和21，都是從裝裱成手卷形式的北宋時期書畫上移下來的包首。圖錄20屬最著名的北宋緙絲設計類型，在遼寧省博物館還藏有一幅未經裁剪的整幅作品（圖13）。

北宋緙絲最引人注目的一個方面，是與中亞緙絲的聯繫。兩者的常見紋樣均為花卉紋背景上遍布動物和鳥類紋樣，在處理方式上達到了驚人的相似。例如圖錄14中鹿的形態，以及圖錄20中動物的奔跑形態，以至葉紋背景與蓮花紋在圖錄16和圖錄21的對比。同樣，儘管圖錄21使用了中國特有的紙背平金線，中亞緙絲的技術特徵在北宋式緙絲上也有迹可循。

另一方面，北宋式緙絲和中亞緙絲在整體紋樣的處理上又表現出明顯差異。在中亞緙絲實物中，動物和植物紋樣的大小並不統一，各種圖案元素分布也不平均。（對於圖錄13和14來說尤甚。）在圖錄13中，身體扭轉的龍極富力度，一些花枝的間隔雖不平均，卻是動態平衡的。在北宋式緙絲中，動物、鳥紋和花卉紋的大小更趨一致，分布也更為平均，因此也部分失去了中亞式圖案的活力。考慮到花卉紋背景的龍紋直到北宋晚期才在中原藝術出現，且中亞式圖案可能也有更早起源，有理由假設一部分北宋式緙絲的紋樣存在中亞緙絲的原型。

除了以動物、鳥紋和花卉紋為主的緙絲，北宋式緙絲還有另外一類典型圖案，這類緙絲設計明顯起源於中原，並受到同一時期高度發達的繪畫影響。其中一例是收藏於臺北故宮博物院的《緙絲仙山樓閣》（圖14），這已見於其他研究的討論。[7]

到了南宋時期，無論是中亞式的圖案，還是宋畫的設計，都經歷了進一步提煉和適應中國欣賞品味的過程。圖錄22的方形緙絲上用絲線和金線緙出花卉紋背景和龍紋，是一件典型的中亞式圖案在南宋時期的遺緒。雖然這件緙絲在很多方面與中亞和北宋式緙絲都很相似，但它緙織得更為精細，體現在其經密更為細密，緯線更細，緯密很難發現直觀差異，只有在放大觀察後才發現緯線密度從90根/厘米至210根/厘米不等。在這件緙絲上，斷緯處較長的狹縫都搭梭處理，表面也比北宋式和中亞緙絲更為平滑。

圖14.仙山樓閣,《緙
繪集錦冊》第5葉。
北宋 (960–1127),
12世紀早期,緙絲,
28.2×35.8厘米。臺
北故宮博物院藏

南宋式緙絲聲名卓著的一點在於忠實地再現當時的宮廷繪畫,一些緙絲作品上織有織造者的名款或印款。最著名的緙絲名家是朱克柔,其印款見於許多現收藏於臺北故宮博物院的緙絲作品(圖15)。儘管這些織造者聲名遠揚,其生平卻鮮為人知。南宋式緙絲以其細膩的線條、用色的精妙、不同色塊之間漸變過渡自然,以及表面光潔著稱。最終使得緙絲與繪畫高度接近,以至會被認作絲絹上的繪畫。緙絲藝術也因而轉化成一種模仿的藝術。然而,正是與南宋登峰造極的繪畫藝術相近的品質,使這些緙絲在中國收藏者眼中成為值得傾慕和珍視的對象。南宋式的緙絲在中國以外的地方鮮少發現,即使是緙絲團扇也不例外。圖錄27的扇面雖然製作時間已晚至元代,但技術卻與南宋式緙絲相近。

南宋式緙絲的轉型可以視作文化傳播中一個常見的例子,在此過程中,藝術形式逐漸改變以適應吸收此類藝術的地域性審美。如果沒有其他原因,宋代中國緙絲技術的改易本身就會提出關於其外來淵源的問題。與宋朝發生的變化相比,中亞緙絲技術直到蒙古時期之前都保持着穩定的基礎技藝,順帶一提,這也使確定它們的年代變得更為困難。

在宋代緙絲風格向南宋式轉變的過程中還存在懸而未決的問題。毫無疑問,南宋式緙絲的發展,與南宋初期宮廷書畫手卷包首的製作需

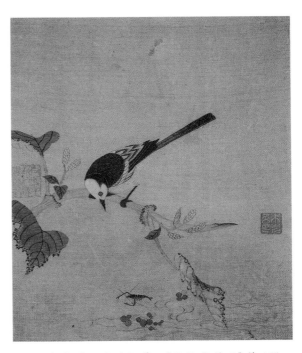

圖15.朱克柔,鶺鴒紅蓼,《緙繪集錦冊》第6開。
南宋 (1127–1279),緙絲,29.8×25厘米。臺北故
宮博物院藏

圖16. 花間行龍緙絲，《縷繪集錦冊》第1開。北宋（960–1127），12世紀初，緙絲，22.5×31.3厘米。臺北故宮博物院藏

求密不可分，緙絲的製作在經歷了1126至1127年間女真軍隊對北宋首都汴京的入侵後迅速重新聚合起來。南宋的第一位統治者宋高宗時期（1127–1162年在位），政權於行在杭州安頓下來不久，就開始恢復故都原有的一切機構。新入藏的書畫須得像舊藏品一樣裝裱，用來裝裱的緙絲就在不乏熟練織工的杭州就地織造。這些緙絲的紋樣曾被周密（1232–1298）和陶宗儀（1316–1402）記載下來。[8]他們記錄的一些紋樣可在傳世的宋畫包首上辨識出來，其中一種「花間行龍」紋顯然屬南宋式緙絲，如一件天蓋（圖錄22）；另也見於北宋式緙絲，如收藏在臺北故宮博物院的《花間行龍緙絲》（圖16）。然而，尺寸恰好能做手卷包首的緙絲似乎均屬北宋類型，這使得我們相信，南宋式緙絲風格並非在南宋初期即刻產生的，而是在12世紀經歷了一個發展過程。

如果說南宋緙絲的製作區域大體上是確定的，北宋早期緙絲製作的地點則是一個爭議話題。莊綽（1090–1150）是緙絲最早的記述者之一，記載緙絲的織造地為定州，[9]大多數人認為這是河北定州，是一個北宋及之前製造包括紡織品等工藝的重要手工業生產地，例如燒造著名的定窯白瓷。有學者則懷疑緙絲並非起源於宋朝境內，繼而推測生產緙絲的定州位於中國西部。[10]然而同時代有北宋末年女真軍隊攻入汴京期間帶走1,800件河北緙絲的記載，[11]這似乎印證了緙絲的產地位於河北定州；定州在北宋年間屬宋朝領土。

圖 17. 圖錄 24 織物背面，局部

圖 18. 圖 36 織物背面，局部

遼代緙絲 (907–1125 年)

近年來考古工作最為可喜的成果之一就是遼代緙絲的發現。遼代緙絲的緯線製作得十分精細，織造緯密大約 60 根／厘米至 240 根／厘米不等；也使用奢華的金線，但由於背襯已經分解，只留下經線上纏繞的金箔，金線的組成部分大多已不可考。特殊的緙絲技法比較稀見，通常是沿着圖案輪廓緙織。這些特徵以及精細製造的緯線，使得遼代緙絲的表面比中亞和北宋式緙絲更為光滑。

遼緙絲的織造在遼國疆域之內，這從它們獨特的質量和紋樣都可得到驗證；其紋樣與遼代金銀器有很密切的關聯 (見圖錄 23)。遼寧省葉茂台遼墓的考古發現證明遼代緙絲的起源很早，這座遼墓的年代大約在 10 世紀後半葉。[12] 緙絲在遼代的應用似乎也比宋代廣泛，在宋代主要用於

書畫手卷包首，而遼緙絲也可用於衣物和室內裝飾。在葉茂台遼墓發現的物品中包括幾幅由緙絲縫製在一起的屍衾、一雙緙絲靴子，以及用緙絲帶裝飾的頭飾。

與北宋缺乏文獻記載不同，有關遼代宮廷對官服袍服的記載裏明確提到了緙絲的使用。《遼史》關於祭祀用具的記載中，「國服」（契丹式服飾）一節記載了在小型祭祀上皇帝身穿紅緙絲龜紋袍。[13] 值得注意的是，遼代皇帝給宋代皇帝的生日禮物當中也有緙絲袍和「鵝項鴨頭」紋樣裝飾的其他服飾；[14] 這些紋樣同時也是遼代皇帝「國服」中狩獵袍服的紋樣。[15] 遼代統治者似乎是有意向宋代皇帝贈送契丹風格的服飾，遼代統治者本人則在一些國事場合也穿着中原式的「漢服」。由於其他禮物也都是遼代特有的產品，人們或許會因此認為緙絲也是遼國的特產。

西夏緙絲（1032–1227年）

地處西北的西夏王朝生產緙絲的情況，是從西夏文獻中與仁宗天盛時期（1149–1169）官營工坊相關的資訊推測的。[16]然而這段記載既提到了絲織，也提到了毛織，卻並未明確提到緙絲。[17]與緙絲生產更直接相關的證據，更多是緙絲實物的發現，其中的一些還織入了珍珠，顯示出緙絲技術的專業化，以及和西夏藝術的風格化與佛教造像的肖像化（iconographically）密切相關。

其中最有名的一件緙絲實物是黑水城出土的綠度母像，現藏俄羅斯聖彼得堡的艾米塔什博物館（圖36）。[18]藏於克利夫蘭藝術博物館的除障明王唐卡（圖錄24）與黑水城出土的綠度母像，以及現藏拉薩的三幅吐蕃噶當派式樣的唐卡之間有密切聯繫。從技術上來看，這些緙絲背部的緯浮很長，替換的經線線頭很長並糾纏在一起（圖17），與中亞地區、宋和遼緙絲均不同。然而，並非所有在西夏時期織造的緙絲都表現出此種技術特徵，比如，綠度母緙絲的織物背面（圖18）與中亞、遼和宋緙絲的背面大致相同。另一方面，一件緙織於元代的曼荼羅（圖錄25）在背面也糾有很長的緯浮。現在還很難闡明產生這些不同的原因，最有可能的解釋是西夏和元代領土上的民族多樣性。

元代緙絲（1279–1368年）

緙絲在元代有着特殊的用途。如1329年元文宗（圖帖睦爾）在位期間官修政書《經世大典》中有關繪畫和雕塑一章（《經世大典‧工典》）的序言所述：

> 古之象物肖形者，以五采彰施五色，曰繪、曰繡而已。其後始有範金埏土而加之彩飾焉。近代又有織絲為象者，至於其功益精矣。[19]

此序言的一段較早期版本説得更為清楚：

> 而織以成像，宛然如生，有非彩色塗抹所能及者，以土像形，又其次焉，然後知工人之巧有奪造化之妙者矣。[20]

從成宗年間（鐵穆耳，1294–1307在位），帝后的畫像「御容」開始大量繪製，並以緙絲的方式織造出來。（通常指緙絲織造，但其他方式的織造方式在一些記載中似乎也有所暗示。）此類織造活動最早是鐵穆耳即位時下令的，他於1294年從祖父忽必烈手中接過皇位。工部尚書回鶻人唐仁祖負責織造了元世祖的御容，花了三年才將這幅緙絲織好。[21]考慮到工期之長，這幅緙絲的尺寸和複雜程度勢必十分可觀。許多這樣的御容繪畫和織造活動都在《經世大典》中有所記載。一些下令製作的繪畫（和織物）是帶有曼荼羅的御容。[22]下令製作的時間或開始製作的時間、負責的主管官員和政府部門、繪畫或緙絲的尺寸、使用材料的確切數量和採購情況、參與製作的工匠和負責的官員都有詳細記錄。這些製作的命令通常由最高級別的官員，如丞相或樞密院的高官向主管工匠的諸色總管府下達，然後轉交給僱用最優秀工匠來製作佛像和御容的梵像提舉司。

這些命令並不指定實際織造御容和曼荼羅的工坊。《元史‧祭祀四》記載：「神御殿，舊稱影堂。所奉祖宗御容，皆紋綺局織錦為之」。即御容是官立機構紋綺局織造，均安放在「影堂」；影堂是設立在寺廟中的獨立建築，裏面放置業已去世帝后的御容，並進行相關的祭祀和佛教法事。[23]紋綺局在《元史》裏並未能在國家機構的名錄中找到，但在《永樂大典》中記載了它由忽必烈在1245年設立，集合漏籍的工匠學習紡織，並於1275年移交給皇太子。[24]《元史‧百官五》列舉的機構則有「紋錦局」：「紋錦局，秩從七品，大使一員，副使一員。國初，以招收漏籍人戶，各管教習立局，領送納絲銀物料織造緞疋。至元八年，設長官。十二年，以諸人匠賜東宮。十三年，罷長官，設以上官掌之。」[25]大

約紋綺局和紋錦局是同一機構，只是在1275年之後更易了名稱。

儘管提到了紋綺局，但並不能解釋為何許多官營工坊未被分配織造御容的任務。負責監督織造忽必烈御容的唐仁祖是工部尚書，工部轄下一定有許多可供織造御容的工坊。另一個可以承擔御容織造的是織佛像提舉司。

以上資訊提供了關於收藏在紐約大都會藝術博物館的織有御容的大威德金剛緙絲曼荼羅（圖錄25）的相關背景，更多資訊將在後文討論。

這次展覽中的另一件緙絲（圖錄26）是一個宇宙圖像（也是一個曼荼羅），從工藝和主題來判斷，它製作於元代，可能也是在官營工坊裏織造的，但不一定是在首都大都（今北京）的工坊製作。

回鶻的關聯

在我們對緙絲這個複雜主題的研究中，於13世紀被納入蒙古帝國統治之前的幾百年間，有一個因素似乎與這種織物的所有生產地域起着關連作用——回鶻人。

關於緙絲最早的記載之一見於洪皓（1088–1155）的《松漠紀聞》，洪皓作為宋臣出使金國而被金國扣留了15年，大部分時間住在燕京（今北京）。《松漠紀聞》記載了他長年被拘在北方期間的經歷和見聞。不幸的是，全書曾被迫毀去一次，後又重寫，在他死後由其子編纂成書。[26]在洪皓現存的記載裏，有一些關於回鶻人和他們織造緙絲的記錄，值得注意。其一是在現今蒙古國鄂爾渾河谷為中心的回鶻汗國於9世紀中葉崩潰之後，一部分回鶻人遷入屬北宋領土的秦州並歸化。[27]而當女真人攻破今甘肅天水這一地區之後，回鶻人被移置燕京（金中都），因此洪皓得以見證回鶻人穿着和織造緙絲袍，並以「甚華麗」來描述。洪皓還記載了在11世紀初，一部分回鶻人沿着河西走廊在黨項西夏的羈縻下定居，另一部分人則走得更遠，居住於「四郡外地」（今新疆），並立有君長。

近來關於回鶻人的歷史著述往往集中在描述他們於9世紀下半葉在今新疆定居的往事，他們以吐魯番盆地的高昌和別失八里為中心地帶。洪皓的記載提醒我們，在回鶻汗國故地依舊留有一些回鶻人。由此可見至少從10世紀起，回鶻人分布的區域與緙絲生產地區相吻合。遼代緙絲生產開始得較早，可能與在蒙古地區的回鶻於遼代擴張之初被收入其疆域有關。與回鶻的聯繫也可以解釋北宋式緙絲與高昌回鶻所在的中亞東部緙絲的高度相似性。總的來說，回鶻人似乎是緙織技術和紋樣的製造和傳播者，而各地區的緙絲紋樣和用途則更多取決於當地文化。隨着時間推移，這些技術的發展也走上了不同的道路。

東亞地區緙絲技術的起源目前尚不清楚。因此，我們再次回到吐魯番地區，在那裏已經發現了可以追溯到7世紀的緙絲遺物。[28]一些歷史學者認為，早在回鶻人成為這一地區的主要居民和統治者之前，他們就已經小股地在這一地區居住。[29]如果真是如此，我們就有了構建東亞緙絲歷史的基本框架。

1. Plum Blossoms 1988, no. 3.

2. 參看相關的中亞花樓機織造的絲綢，見圖錄 39 和圖 55 的織物。

3. Spink & Son 1989, p. 4.

4. 在早期回鶻人在吐魯番綠洲所繪的壁畫上，雲肩的設計也出現於包裹駱駝上貨物的織物 (Le Coq 1913, pl. 28)。關於這個母題的起源、傳播及其可能的象徵功能的討論，見 Cammann 1951, pp. 3–10.

5. 圖錄 15 和一件類似圖錄 19 的兩件緙絲的染料已被分析出來。見 Taylor 1991, pp. 81–83。

6. 李經緯 1990，頁 333–358。同一封書信相關資訊也見於 Hamilton 1986, pp. 153–155。

7. Fong and Watt 1996, pp. 248–249.

8. 見周密 1291 年著作《齊東野語》和陶宗儀 1366 年《輟耕錄》卷 23。朱啟鈐《絲繡筆記》卷 2「繡部」輯錄有這些材料，見《藝術叢編》1962 年版，卷 1，第 32 冊，頁 295–305。此外可參看 Cammann 1948。

9. 莊綽編：〈雞肋編〉，見《叢書集成簡編》卷 727。相關內容英譯見 Cammann 1948, pp. 90–91。

10. 參看楊仁愷關於緙絲的介紹。見楊仁愷等，1983，頁 230。

11. 徐夢莘 (1126–1207 年)：《三朝北盟會編》，卷 78，頁 588。為上海古籍出版社本，底本為 1908 年許涵度刻本，有個別排字錯誤。關於女真軍隊帶走的緙絲數量，此處取自哥倫比亞大學東亞圖書館 (C. V. Starr Library) 藏 1878 年袁祖安本。

12. 遼寧省博物館發掘、遼寧鐵嶺地區文物組發掘小組：〈法庫葉茂台遼墓記略〉，1975，頁 33。

13. 脫脫等編：《遼史》卷 56，頁 906。

14. 葉隆禮：《契丹國志》卷 21，頁 1。

15. 《遼史》卷 56，頁 907。

16. 最常引用的部分為《天盛律令》卷 17，第 1256 條，見 I. Kychanov, vol.4，但有一些漏譯和訊息缺失。本文作者感謝 Mary Rossabi 對 Kychanov 1989, pp. 147–149 的翻譯。

17. 關於這段描述 (1997 年 3 月 25 日與華安娜的通信)，凱尼恩學院的 Ruth Dunnell 博士寫道：「這段記載的漢譯為『在製作緙絲時，允許的原料損失為每一百兩線 (或紗線) 損失五兩。』兩是計重單位，文中的線或紗線很可能是絲。此處西夏文拼寫為 "kou si"，可能為漢語複合詞的音譯，西夏文譯者選擇的第二個音節與漢語中的絲相同。"kou" 可能在 11 至 12 世紀中國西北方言中與 "ke" 有相似或相同的音值 (phonetic value)。儘管如此，無論其在這一文獻中的出現位置如何 (如有時見於涉及毛織的段落中)，此音譯依然暗示『緙絲』。單獨條目之內或各條之間所討論的內容順序不一定是連續且符合我們思維的邏輯。因此，這段文獻有可能提及了緙絲，也可能並非如此……」。

18. Milan 1993, no. 19.

19. 《經世大典》原文已佚，關於繪畫和雕塑的章節從解縉、姚廣孝等編：《永樂大典》中抄錄。《永樂大典》由明代永樂皇帝下令編纂並於 1408 年完成，王國維 (1877–1927) 的學術叢編《廣倉學窘叢書》，題為《元代畫塑記》。

20. 摘自蘇天爵編：《元文類》，第 6 冊，頁 618。《元文類》是元末蘇天爵編纂的文集。

21. 宋濂、王褘：《元史・唐仁祖傳》，第 11 冊，卷 134，頁 3254。

22. 曼茶羅在《經世大典》中稱為佛壇，後世稱壇城。

23. 《元史》第 6 冊，卷 75，頁 1875，「綺」在此指的是紋織物而非特定的緹花技術。

24. 《永樂大典》19781，葉 18，詳細記載了紋綺局的建立，並提供了長官的名字，據推測是襲自《經世大典》，而不是《永樂大典》的編纂者所說的那樣來自《元史》。(譯註：原文誤作卷 29781)

25. 《元史》第 8 冊，卷 89，頁 2263。

26. 收入金毓紱編：《遼海叢書》，第 1 冊。

27. 在現代版本中，有一個「州」字的印刷錯誤，但毫無疑問在原始文本中是指秦州。

28. 參看阿斯塔那出土的緙絲帶殘片，新疆維吾爾族自治區博物館、西北大學歷史系考古專業：〈1973 年吐魯番阿斯塔納古墓群發掘簡報〉，1975，頁 8–18。類似的殘片見於大英博物館斯坦因藏品，見倫敦，Caves 1990, nos. 111, 112 以及 Riboud and Vial 1970, EO. 1203/A, pl. 23; EO. 1199, pl. 39 以及 EO. 1207, pl. 43。

29. 程溯洛：〈高昌回鶻王國史中若干基本問題論證〉，收入程溯洛 1994，頁 271。

13. 花卉龍紋緙絲

緙絲

經向53.5厘米；緯向33厘米

中亞東部，11至12世紀

紐約大都會藝術博物館藏，Fletcher基金，1987年

（1987.275）

此殘片圖案為一條完整的龍和另一條龍的上半部分，兩條龍站立在緙滿花卉紋的紫色背景上。在右側裁開的部分，是殘留了一半的火珠紋，正對龍的吻部。龍頭部造型與圖錄14的龍相似。這一類龍的造型，上顎較長，尾部勾在一條後腿下方，具有典型的唐代（618–907）中原和西域的特徵。10世紀之後，中原的龍在造型上更為本土化，而在紡織品上更多保留了稍早的特徵（圖16）。而在中亞地區，龍的造型至少直到元代（1279–1368）之前依舊更多地保持不變。

這片殘片在設計上顯得十分活潑，使用了豐富的色彩並融合了自然主義和裝飾主義的設計，而且創造性地在紋樣設計上使用自然主義手法。在各種花枝中有一種值得特別注意：這一植物起始位於下方的龍首鬃毛上方，向上方的龍

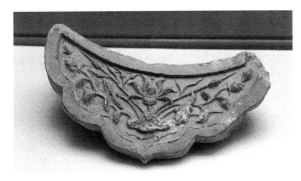

圖19. 大都出土的模印瓦，元代（1279–1368），北京首都博物館藏

尾蔓延。這一植物的莖部長出白色荷花，綠色荷葉的邊緣是淺綠和白色的，還有一片三角狀的葉片，可能是水生植物慈姑葉。其他莖上還生長着織有兩種顏色的尖葉和一種黃色三瓣小花。荷花、側視的荷葉和慈姑葉的組合是中亞東部裝飾藝術從11世紀一直延續到至少14世紀的裝飾主題。在元代的中國，這種圖案無處不在。比如在元大都遺址出土的瓦，上面的模印裝飾就可以看到（圖19）。在元青花瓷器上，這種裝飾紋樣的組合是所有對中國瓷器有所研究的人皆熟悉的。這類紋樣也出現在這次展出的一件刺繡上（圖錄50），我們將在該條目中進一步討論。

技術分析

經線：白色絲，S捻，雙股加Z捻；密度：18根/厘米。**緯線：**1）多色絲線，S捻，捻度很弱；密度：約28–100根/厘米。顏色：紫色、深粉紅色、淺粉紅色、粉紅色、黃色、淺藍色、棕色、綠色、淺綠色、深綠色、白色和近黑的深褐色。2）金線：動物材質背襯的片金纏繞黃色芯線，Z捻。金箔現已不存，但黃色的芯線暗示了金屬箔是金箔而非銀箔。背襯底部塗有一層紅棕色物質；密度：約40–50根/厘米，密度取決於打緯的鬆緊。**組織：**通經斷緯，較直而陡的斜線呈階梯狀緙織。織入金線時有時使用拋梭，單根經線很少被緯線包纏。繞緙經常在曲度較平緩的斜線上使用，如植物的莖和龍的輪廓線。經線因此在緙絲表面顯得不甚平整。從緯線互相重疊的情況來看，這件緙絲是從上到下織造的。在這件緙絲的背面只發現了一個經線斷頭。斷頭穿過緯線，

打了一個長1.2厘米的結，並繫在約4.3厘米開外的一根紫色緯線上，剩下約1.6厘米長的末端已經鬆開。由於鄰近區域有所損壞，所以不知道這根經線是否是被替換的。緙絲的背面可以清楚看到緯線的末端和浮長。緯線末端已經修剪過，留下大約1至2.3厘米長的線頭。從一個色區到另一個色區之間的緯浮長可達4.2厘米。

織物左側保留了幅邊，幅邊只是緯線纏繞穿過最外側的一根經線。

收錄文獻：MMA *Recent Acquisitions* 1987–1988, p. 83, illus.; Simcox, "Tracing the Dragon," 1994, p. 37, and fig. 1, p. 34.

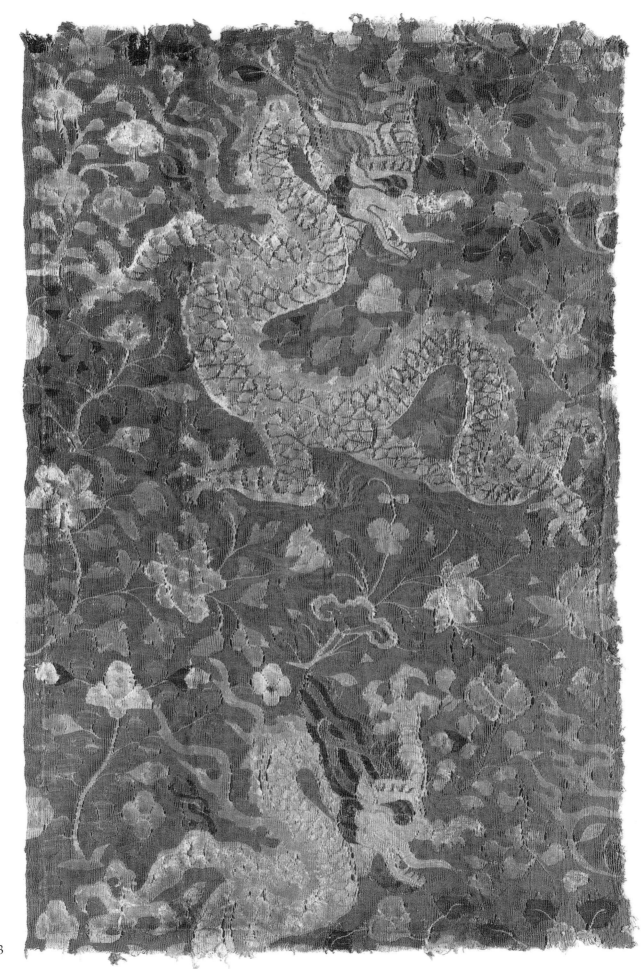

圖錄 13

14. 龍虎鹿紋緙絲

緙絲
經向58厘米；緯向27.2厘米
中亞東部，11至12世紀
克利夫蘭藝術博物館藏，Leonard C. Hanna Jr.
基金（1988.100）

　　這枚緙絲殘片在設計上殘留了上半部和兩條帶狀區。兩條帶狀區域的紋樣相同，是虎追逐着一隻奔跑在牡丹、梅花和荷花間的梅花鹿，鹿長着芝狀角，紋樣在深紫色背景由多色絲緯和金線織出。上部則保留着一部分花草和四爪龍紋，龍鬃飄逸，龍角和吻部突出，在深粉紅色背景用多色絲緯織出。兩條橫帶紋樣則為一排聯珠和一排二破式小花，中間織有一塊黃綠色帶。現在看上去像正面的部分其實是背面。底部、頂部和右側已經被裁剪，左邊保留了幅邊。

　　正如許多中亞藝術品的特點一樣，這片緙絲上的紋樣和圖式來自各種文化，並沿着絲綢之路在東亞和西亞之間傳播。兩條橫帶上的紋樣是起源於薩珊伊朗和粟特。不僅聯珠紋和張開的棕櫚葉紋可以回溯至薩珊藝術，主要紋樣和邊飾的對比也屬薩珊時期（211–651）重要的審美特徵。一件保存在克利夫蘭藝術博物館、年代可以追溯到薩珊晚期的織物殘片上就包含這些元素（圖20）。在這枚殘片靠下的部分，是聯珠紋團窠內織入一個野豬頭，地色為深藍色，兩側保存了不完整的團窠紋，團窠旁邊則織有棕櫚葉紋賓花。靠上的部分織有一條窄窄的細帶，紅背景織出兩排聯珠紋以及殘存的馬蹄。這種對比設計的美學可能是從使用小塊絲綢零料作為服裝和裝飾織物的緣邊演變而來。在薩珊壁畫中也可以看到長袍的紋樣包括翼馬聯珠團窠紋，長袍的下襬是野豬頭聯珠團窠紋。[1]

　　這種藝術風格和紋樣在中亞的傳播方式目前尚不清楚。最晚到初唐時期，一些西方圖案已經被中原內陸的裝飾藝術吸收。在中晚唐時期

圖20. 織有野豬頭圖紋的殘片。伊朗或粟特，6世紀晚期至8世紀。毛和麻，平紋，7×25厘米。克利夫蘭藝術博物館藏，John L. Severance基金（1950.509）

圖21. 銀碗。唐代（618–907），8世紀晚期至9世紀。銀鍍金，直徑18厘米。紐約大都會藝術博物館藏，Arthur M. Sackler購買贈送，1974年（1974.267）

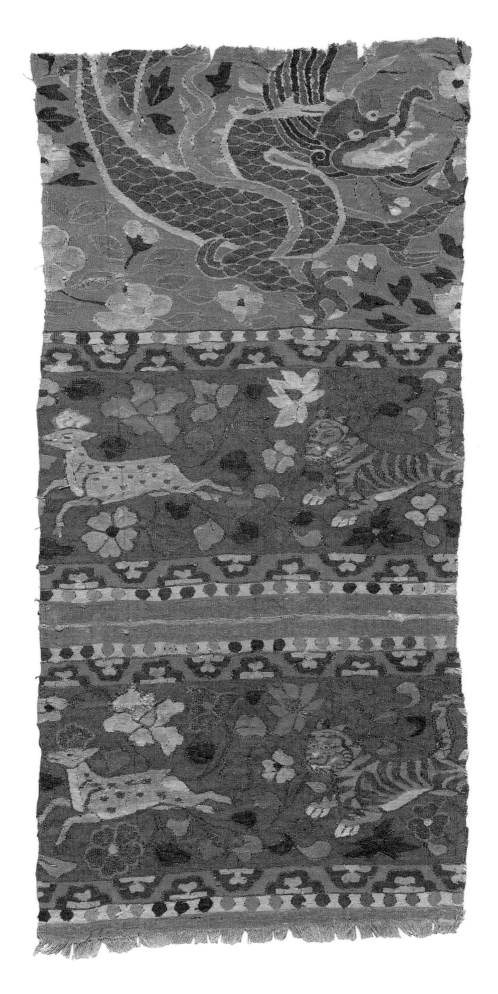

圖錄 14

的金銀器上可以看到常見的粟特式紋樣，[2]如芝狀鹿角或張開的棕櫚葉（圖21）。到了10世紀末，粟特式的鹿紋從中原藝術品中消失了，一些證據顯示這件緙絲很有可能是在天山山脈南北的高昌回鶻織造的。[3]同樣，唐代之後，張開的棕櫚葉在中原就不再是流行的邊飾了，但直到元代（1279–1368）依舊以各種形式出現在敦煌石窟壁畫上。回鶻人可能是在8世紀中葉抵達唐朝的繁華都市時見到這種紋樣的，抑或這些紋樣在9世紀晚期回鶻人到達高昌時已經成為當地傳統的一部分。

這件緙絲殘片上的主紋即龍紋起源於中國，但它獨特的造型，尤其是像象鼻的吻部已經摒棄了來自印度的摩羯的影響，因而是一種中亞的混

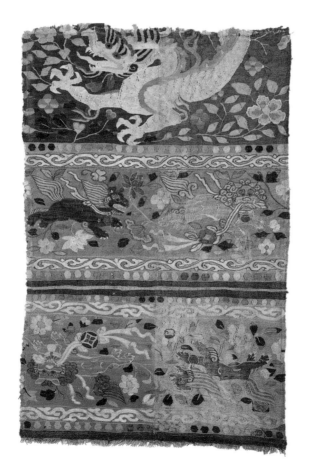

圖22. 獅龍紋緙絲，中亞東部，11至12世紀，絲。55.5×34厘米

合型想像動物。然而將龍紋置於花草紋上似乎是中亞的創新。

在藝術主題發展傳播的過程中，重新闡釋的圖像往往呈現出一種稚拙感。這也許可以解釋克利夫蘭藝術博物館收藏的殘片上虎逐鹿場景中的某種民間元素，那是相當迷人的。同樣的特徵可以在另一片有相似設計的緙絲上看到（圖22）：花叢中的一條龍與克利夫蘭殘片上的龍幾乎一模一樣，它是上半部的主要紋樣，下半部則主要為獅子在花間追逐繡球。緣邊緙有聯珠和卷草，這是回鶻晚期緙織物上常見的圖案。不同於克利夫蘭的殘片，下部兩排紋樣相同但方向相反。

遼代（907–1125）和北宋（960–1127）的紡織品上獅子追繡球的紋樣時有出現。[4]克利夫蘭藏品和圖22的紋樣都起源於較早時期，而且由於沒有迹象表明受到後來的波斯影響，這兩種緙絲幾乎可以肯定能追溯到13世紀早期蒙古開始擴張之前的時期。

技術分析

經線： 白色絲，S捻，雙股加Z捻；密度：17–20根／厘米，具體密度視織造時經線扭轉滑動的情況而定。

緯線： 1）多色絲線，微Z捻。顏色：珊瑚粉色、粉紅色、紫色、深綠色、黃綠色、淺綠色、深藍色、淺藍色、黃色、橄欖色、芥末黃、象牙色、淺灰色和褐色。緯線密度在同一色區或不同色區間變化較大，密度：36–120根／厘米。2）金線：平金部分為帶有金和銀的羊皮紙條，芯線為Z捻的深黃色絲線。[5]從殘存的黃金和下方的黑色表面來看，金屬似乎有所分層；密度：36–56根／厘米，一些金線打緯較密，一些則比較稀疏。**組織：** 通經斷緯，大量使用繞緯。緯密變化和經線的彎曲是織物表面不平整的主要原因。緯織斜線有時通過繞織、拋梭以及沿着經線方向階梯狀緙斜線。左側保留了幅邊，所有緯線都穿繞最外側的一根經線。

緯線有時緊密地纏繞在一起。斷裂的經線偶爾會和替換的新經線打結，線頭在結束織造之前，要麼在靠近打結的位置剪斷，要麼和新經線再一起織三到四梭緯線。根據經線的線頭，可以判斷這件緙絲是自下而上織造的。

所剩不多的緯浮、斷裂和替代的經線留下的打結，以及緙絲折疊的方式表明了這片緙絲看上去像正面的一面其實是背面。浮緯大多已經剪斷，線頭被撥到兩邊。同樣，斷裂經線的線頭和替換的經線線頭被修剪得很短。

收錄文獻：Simcox 1989, fig. 7, p. 23; J. Wilson 1990, no. 13, p. 316; *CMA Handbook* 1991, p. 30; *CMA* 1992, p. 52; Nunome 1992, pl. 30, p. 117; Wardwell 1992–93, p. 246.

1. Al'baum 1975, fig. 8; 更多例子參看 figs. 4, 11, 12, 14。
2. 參看如 Marshak 1986, figs. 42, 43。
3. 這件緙絲是唐代以後粟特式鹿紋在中亞的稀見遺存。在蒙古時期，這種紋樣又出現在東西方：對於中國北方而言，無疑是隨着中亞工匠的定居；對於西方而言則是通過伊朗貿易。例如，在一件來自中國北方的妝金絲綢（金線為紙背貼金的平金線）上織有回首站立在花葉紋上的粟特式鹿紋（見於藝術品市場；未發表）；以及在伊朗西部13世紀（晚於1220年）的金屬棺上也發現了此類鹿紋（London 1982, p. 183, fig. 82A）。
4. 一件已發表的南宋緙絲，參看陳國安 1984，頁79–80圖版 IV、3。
5. 由 Norman Indictor 和 Denyse Montegut 檢測（1991年5月10日與華安娜的通信）。

15. 紅紫黑地花鳥獸紋緙絲

緙絲

經向55.5厘米；緯向26厘米

中亞東部，13世紀

紐約大都會藝術博物館藏，1987年 Joseph E. Hotung 購買贈送（1987.276）

這枚緙絲與位於烏魯木齊和吐魯番之間鹽湖發現的蒙古時期墓葬中發掘出土的緙絲殘片（圖23）非常相似。[1] 主要紋樣以不連續的線條分割為帶狀，其中一部分織有前行的野獸和孔雀，另一部分則為有着長長的莖、兩側葉片對稱生長的草，在鹽湖的考古報告中將這些紋樣描述為柳枝，穿插其間的則為動物、孔雀和花卉。與虎逐鹿紋緙絲（圖錄14）相似，下半部為織有花鳥紋的兩塊帶狀區域組成。

這些鹽湖發現的殘片最初是作為一名武官墓主的靴套，其紋樣相同而配色相異。與大都會藝術博物館所藏的緙絲相似之處在於斜向的莖葉紋樣，織造技術也很相似。[2] 區別在於鹽湖的殘片經線為S捻，雙股合股加Z捻，而大都會的殘片經線為Z捻，三根合股加Z捻。

圖23. 鹽湖出土花草紋緙絲殘片，中亞東部，13世紀。緙絲，烏魯木齊新疆考古研究所

局部，圖錄 15

鹽湖的考古發現是目前披露的少數蒙古時期的緙絲實物之一，為推斷類似風格和技術起源於中亞東部的緙絲提供了重要證據。目前所知，尚有另一件緙絲織有相似圖案。[3]

技術分析

經線：白色絲，Z捻，三根合股加Z捻；密度：15–22根/厘米，靠近兩邊的經線，尤其是近左側幅邊的經線較為緊密，中間部分比較鬆。**緯線：**1）多色絲線，Z捻，合股加S捻；密度：約40–150根/厘米。顏色：近黑的深褐色、紫色、紅色、粉紅色、淺粉紅色、橙色、淺綠色、綠色、淺藍色、藍色（有些淺藍絲線和藍色絲線捻在一起作花式線）、深藍綠色、黃色、白色和棕色。紅色、藍色和綠色的染色效果不均勻。2）金線：貼金的動物材質背襯Z向纏繞在Z捻的黃

色絲芯上。動物材質背襯呈紅褐色或黑色，纏得較鬆，因此可以看到絲芯；密度：約24–60根/厘米，取決於打緯鬆緊。**組織：**通經斷緯，斜線部分沿着經線方向階梯狀緙織並使用拋梭，很陡的斜線在處理上甚至有繞着單根經線緙織的。在背面只能發現很少的經線斷頭。經線斷頭或一直織到末端再加上一根新經線，或與相鄰的經線一起織，直到末端再加新經。只有一根斷掉的經線被綁了起來而沒有用新的經線替換。在這兩種情況下，新的經線沒有織進織物的部分，在織進織物的5.5–7.8厘米左右與浮緯綁在一起，末端部分懸空（一例長約8.3厘米，一例長18.3厘米）。沒有被替換的斷經顯示這件緙絲是從下往上織的。緙絲的背面覆蓋着緯浮和被剪斷的緯線，緯浮長和緯線線頭都很短。剪斷的緯線線頭長1.3–6.7厘米，緯浮長0.5–4.5厘

圖錄 15

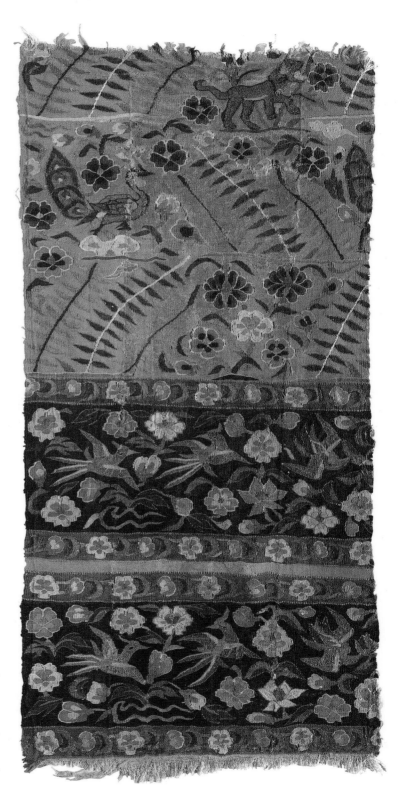

米。緯浮相互重疊，有時一組緯浮和另一組纏繞在一起。緯線斷裂處也有打結的情況。緙絲的左側為幅邊，所有緯線穿繞最外側的一根經線。邊緣織有黃色和藍色的條帶，末端經線被剪成穗狀，最末端織入三梭金線。

收錄文獻：未收錄。

1. 王炳華 1973，頁 28–36。墓葬的年代被發掘者定為約元代。分析同座墓葬發現的其他紡織品的紋樣，本書作者認為墓葬的年代可能在元朝建立的 1279 年之前（見第四章導論相關內容）。
2. 本書作者們曾於 1996 年在烏魯木齊的新疆考古研究所調查過鹽湖出土的紡織品。
3. Simcox 1989, no. 43. 同一件織物也見於 Spink & Son 1989, no. 4，包括對織物組織結構和染料的分析。

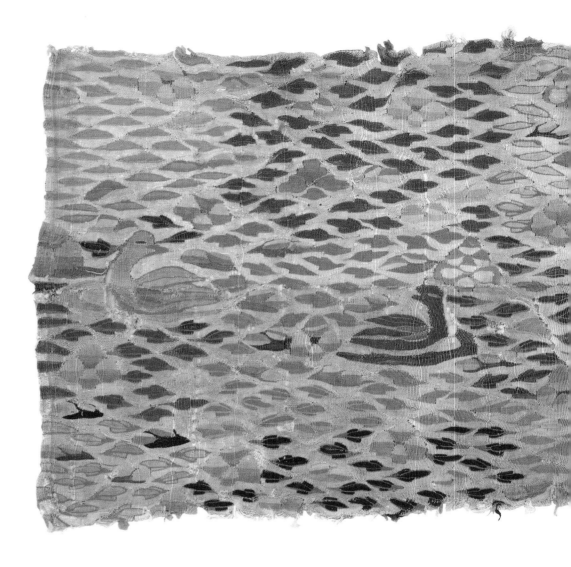

16. 鴨戲蓮紋緙絲殘片

緙絲

經向28.5厘米；緯向62厘米

中亞東部，12至13世紀

紐約大都會藝術博物館藏，購買，為紀念 Christopher
C. Y. Chen 捐贈，多名捐贈人代表 Douglas Dillon
捐贈，Barbara and William Karatz 捐贈，以及 Eileen
W. Bamberger 為紀念丈夫 Max Bamberger 捐贈，
1997年（1997.7）

這件殘片的兩端均保留有幅邊，因而提供了
關於此類緙絲幅寬的具價值資訊。

1955年，在北京慶壽寺的海雲和尚（1203–
1257）及其弟子可庵的雙塔中，發現了寬65厘

米（可能為整個幅寬）、紫色地色的此類典型緙
絲。[1] 另一件有相似紋樣的緙絲，則是在內蒙古
地區發現的一件蒙古時期靴套。[2]

這件緙絲的紋樣設計為兩種不同形狀的多彩
葉片組成的地紋，以及花卉、水禽和動物。同
一種色彩的葉片總的來說組成塊狀區域，但邊緣
也相互交錯，形成豐富的變化。另一種變化方
式是改變葉片的排列方向。地紋之上是蓮花、
水面上的鴨和一隻頭部朝下的動物。（在已知類
似圖案的其他緙絲中，動物和鳥類總是正立且具
有相同朝向。）

水禽的處理也和其他緙絲相似，通常是兩隻
或以上為一組，頭部兩兩相對，如圖12就是很
中國本土化的處理方式，但這種紋樣的主題似乎

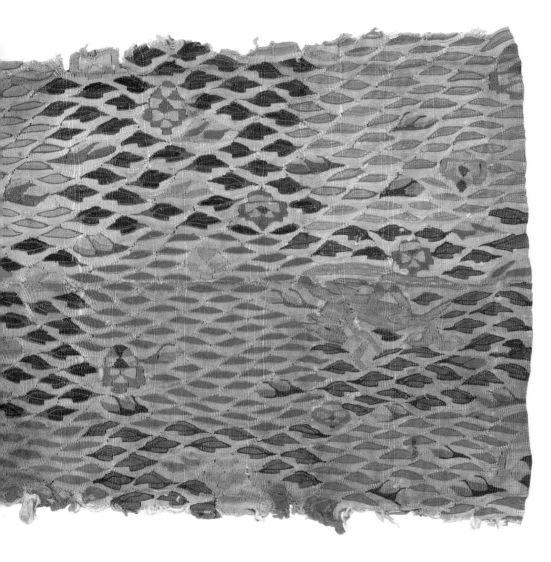

已經在中國北方流行了起來。早期「春水」主題的一個例子是內蒙古發現的遼慶陵一間墓室的壁畫（圖24），慶陵安葬的可能是遼聖宗（982–1031年在位）或遼興宗（1031–1055年在位）。[3] 這幅壁畫生動描繪了春日水岸風光，毫無疑問這樣的河流是遼代皇帝春捺鉢的目的地之一。同一墓室內另一幅壁畫描繪了夏天綻放的牡丹，牡丹佔據了構圖的主體（圖25）。牡丹圖上一些較小的葉片，形狀很像大都會藝術博物館這件緙絲上兩種葉紋之一。水禽紋樣和這種三叉狀葉紋，很可能都來自遼代繪畫，頭部朝前或回顧的水禽也可見於遼代刺繡頭飾（見圖錄52）。（關於鴨紋和三叉狀葉紋的進一步傳播，請見第四章導論部分及圖錄38的論述。）

圖24. 春水圖壁畫，遼代（907–1125），260×177厘米

圖 25. 牡丹圖壁畫，局部。遼代（907–1125）

紅色、玫瑰紅色、淺紫色、淺藍、藍色、深藍色、淺綠、綠色、深綠色、藍綠色、橙色和深褐色；密度：40–140根/厘米，緯密變化較大。**組織：**使用通經斷緯和大量繞緯。較陡的斜線沿着經線方向階梯狀緯織。背面保留了很多緯線線頭。許多斷裂的經線沒有更換，而是將斷裂經線兩側的經線綁在一起，在經向留下一條垂直方向的線條。斷裂經線的兩頭通常在正面被修剪得很短。

收錄文獻：未收錄。

這件緙絲與同屬中亞東部的其他作品以相同的技術織造。表面輕微的不平整是因為經線發生斷裂時，不加入替換經線，而是將兩根經線併在一起緙織。

技術分析

經線：棕色絲，S 捻，雙股加 Z 捻；密度：18根/厘米。**緯線：**多色絲線。顏色：乳白色、粉

1. 北京市文化局文物調查研究組 1958，頁 29。臨濟宗禪僧海雲，是蒙古帝國早期著名僧人。海雲往來於哈拉和林與燕京（今北京）之間，受到汗王們（包括皇帝和皇子）的禮遇，從成吉思汗到蒙哥汗時期被尊為國師。海雲曾蒙忽必烈賜予「珠襦金錦無縫大衣」，圓寂前不久也曾得到蒙哥汗類似的賞賜。但這些珍貴賞賜均未在北京慶壽寺墓塔（毀於 1955年）中發現。在海雲墓塔中發現的奢侈紡織品中，唯獨一件僧帽有較好的圖像披露（黃能馥，《印染織繡》，1985，圖版 10。）。海雲傳記見念常：《佛祖歷代通載》卷 21，頁 702–704。
2. 見 Los Angeles 1993, p. 161, fig. 106。
3. 關於慶陵考古報告，詳見田村実造、小林行雄 1953。細節更清晰的彩色圖像，參看宿白 1989，第 12 卷，圖版 143–151。

17. 紫地龍戲珠紋緙絲

緙絲

經向60厘米；緯向32厘米

中亞，13世紀或更早

克利夫蘭藝術博物館藏，Andrew R. and Martha Holden Jennings基金（1988.33）

　　這件緙絲織着旋轉飛動的龍紋，在雲間追逐火珠。龍的身形修長，全身覆蓋着鱗片，鬃毛飛動，有長長的角和吻部。這件緙絲為紫色地色用金線和多色絲線緙織；織物在左側保留了完整的幅邊。

　　目前已知有幾件緙絲與這件緙絲的紋樣相似，也均為紫色地色，包括大都會藝術博物館收藏的另一件作品（圖錄18）。[1] 近期出現在藝術品市場上的幾件緙絲也有龍戲珠紋樣，還緙有橙、紅地色的柿蒂紋團窠（圖26、27）。其中一件保

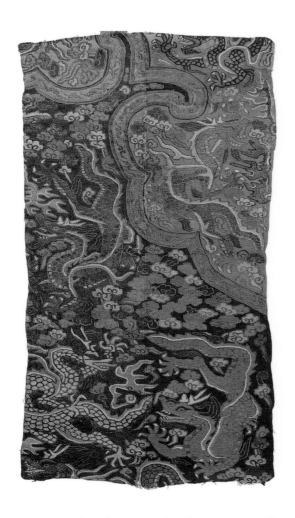

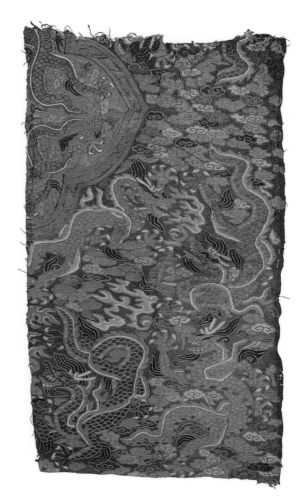

圖26. 龍戲珠雲肩緙絲殘片，中亞，13世紀或更早。緙絲，59.7×31.1厘米。費城Dennis R. Dodds藏

圖27. 龍戲珠雲肩緙絲殘片，中亞，13世紀或更早。緙絲，57×23厘米。私人收藏

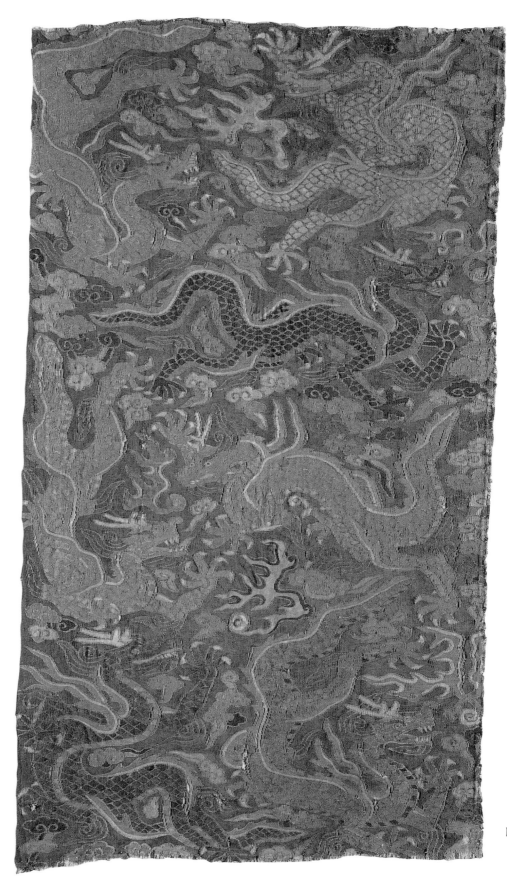

圖錄 17

存着柿蒂紋團窠的左、右各一部分。和所有帶有柿蒂紋團窠的緙絲一樣，在柿蒂窠的中間部位保留了一條幅邊，需要兩幅緙絲才能拼成一整個柿蒂窠。很有可能這些織有龍戲珠紋樣的緙絲，最初都是織有柿蒂窠的緙絲的一部分。

克利夫蘭和大都會藝術博物館收藏的龍戲珠紋緙絲在紋樣上與花草鳥獸紋完全不同，後者是蒙古人佔領東亞之前，中亞東部裝飾藝術中長期流行的紋樣之一。這種變化表明本土設計正受到劇烈的外部影響。儘管雲肩式的柿蒂窠保存了下來，其設計也受到影響，但僅僅是柿蒂窠內外背景顏色發生了變化，而不是設計結構上。龍的形象雖然保持了中亞早期龍形象的活力，但與唐代的龍相去甚遠。龍的排列方式是擠在一起，與獅子紋樣排列得非常密集的緙絲（圖錄19）相對比之後，我們認為這更多是受到波斯元素的感染，而不是中亞中部緙絲的傳統影響。

技術分析

經線：白色絲，S捻，雙股加Z捻；密度：17–18根/厘米。**緯線：**1）多色絲線，S捻。顏色：深紫色、粉紅色、橙色、白色、綠松石色、寶藍色、淺藍色、綠色、黃色和褐色；密度：56–128根/厘米。2）金線：羊皮紙條表面有金、銀，絲芯黃色，Z捻。尚不清楚金屬部分為分層或合金；[2]密度：64–68根/厘米。**組織：**以通經斷緯技術緙織。斜線以繞緯技術織成平滑的曲線，較陡的輪廓線則用拋梭以及沿着經線方向階梯狀緙成。垂直線條的緙制是使用緯線纏繞經線的方法。一種色彩的緯線起始部分隱藏在相鄰的另一種色彩的緯線之下。織物背面緯浮較短，長度大多不到1.5厘米，線頭修剪至2厘米或更短。有時不同顏色的緯線打結糾纏在一起。經線斷裂的情況只偶爾發生。無論斷經未被替換，或是有所替換或斷經打結，替換經線的線頭總比斷裂經線的線頭留得長一些。通過觀察斷裂且未被替換的經線，可知這件緙絲是從下往上織造的。左側的幅邊為線繞過最左側的一根經線形成。

收錄文獻：Simcox 1989, fig. 5, p. 21; J. Wilson 1990, fig. 14, p. 296; CMA Handbook 1991, p. 30.

1. 其他遺例見 Spink & Son 1994, no. 1；以及 Plum Blossoms 1998, no. 2。
2. 由 Norman Indictor 和 Denyse Montegut 檢測（1991年5月10日與華安娜的通信）。

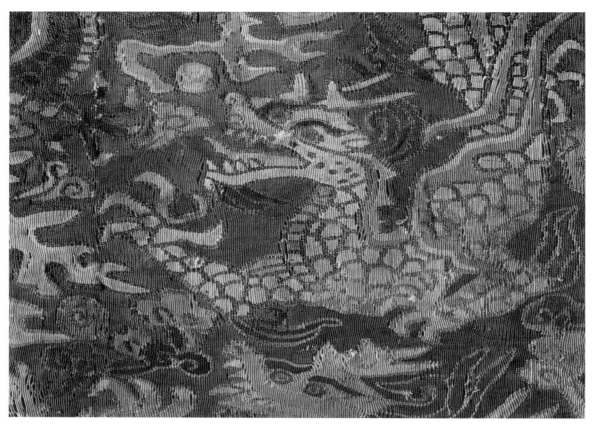

局部，圖錄 18

18. 紫地龍戲珠紋緙絲

緙絲

經向 46.5 厘米；緯向 32.6 厘米

中亞，13 世紀或更早

紐約大都會藝術博物館藏，Cecile E Mactaggart 捐贈以及 Rogers 基金，1987 年（1987.8）

在風格和技術上，這件大都會藝術博物館收藏的緙絲非常接近在克利夫蘭藝術博物館的藏品（圖錄 17），暗示了兩件紡織品是在有關係的作坊織造的。克利夫蘭那件緙絲的金線保存得相對較好，而這件緙絲所用金屬線上的銀幾乎已經不存。[1]

正如在上文圖錄 17 條目中提到，已知頗有一些緙絲殘片的風格與這件十分相似，為此類主題紋樣重複使用的其他實物例證，但在設計和配色方案上存在細微變化。

技術分析

經線：白色絲，S 捻，雙股加 Z 捻；密度：17–18 根/厘米。**緯線：**1）多色絲線。顏色：深紫色、棕色、白色、粉紅色、橙色、綠松石色、寶藍色、淺藍色、綠色、黃色和褐色；密度：70–170 根/厘米，緯密差異很大。2）先前為金屬線的羊皮紙條（存疑）Z 向包裹在黃色 Z 捻絲芯上。已腐蝕呈黑色的羊皮紙背襯上沒有發現殘留的黃金；密度：50–70 根/厘米。**組織：**以通經斷緯技術緙織。斜線以繞緯技術織成平滑的曲線，較陡的輪廓線用拋梭和沿着經線方向階梯狀緙織的方式製作。在垂直線條的部分，緯線纏繞經線緙織。並未發現未經替換的斷經。織物右側保留幅邊，為緯線繞過最右側的一根經線形成。

這件緙絲的織物背面無法觀察。

收錄文獻：未收錄。

1. 由 Norman Indictor 於 1987 年 2 月 26 日檢測。

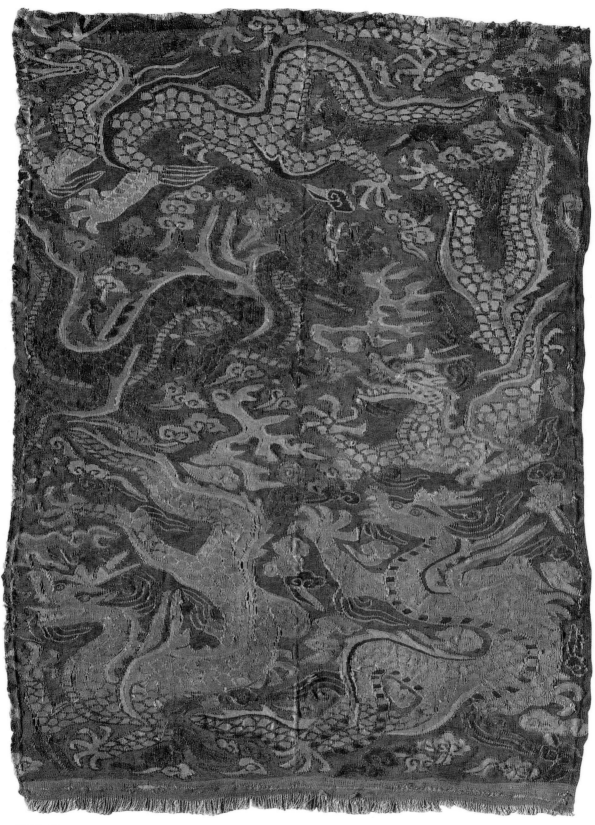

圖錄 18

19. 深褐地獅樹紋緙絲

緙絲

經向63.5厘米；緯向34.7厘米

中亞，蒙古時期，13世紀或更早

克利夫蘭藝術博物館藏，購自J. H. Wade基金
（1991.3）

以珊瑚色緯線勾邊、多色絲線織出鬃毛的織金獅子紋沿着水平方向左右交替排列，空隙的部分被綠葉和珊瑚色枝條上開出的多色花卉填滿。在獅子紋的行與行之間織入的是織金的多彩棕櫚葉，它們的排列方向亦為左右交替。織金多彩的鮮豔色彩被近黑的深褐地色中和。沿着織物的左側保留有幅邊，織物的底部保留了織造起始處的條紋邊。

這件緙絲與其他中亞緙絲不同的是，獅子和棕櫚葉交錯排列的形式源於花樓機緙花織物的圖案。[1]鬃毛分片、頭部上仰的獅子形象起源於可以上溯到薩珊時期（211–651）的波斯原型，

而類似的棕櫚葉紋在西亞和中亞藝術中均有先例。[2]在其中一朵織成粉色的花卉上，織入了一個庫法體阿拉伯字母。[3]早在蒙古時期之前，這些裝飾性的字母已經成為中亞文化的一部分，在一些緙絲，尤其是在雲肩的邊飾上（圖12）起着重要的裝飾作用。[4]

這件緙絲受到波斯設計的影響，圖案源於花樓機織物的紋樣設計，紋樣缺乏框架和邊飾，這意味着它似乎能追溯到蒙古人在1220至1222年之間佔領中亞的河中地區和伊朗的呼羅珊地區不久之後，將包括織工在內的許多工匠遷至中亞東部。這件緙絲也有可能是生活在中亞西部的回

圖28. 獅子雲肩紋織物殘片，中亞，13世紀或更早。緙絲，56×23.5厘米。私人收藏

圖29. 兩幅織物拼縫在一起的示意圖，陰影部分為圖28織物所在位置

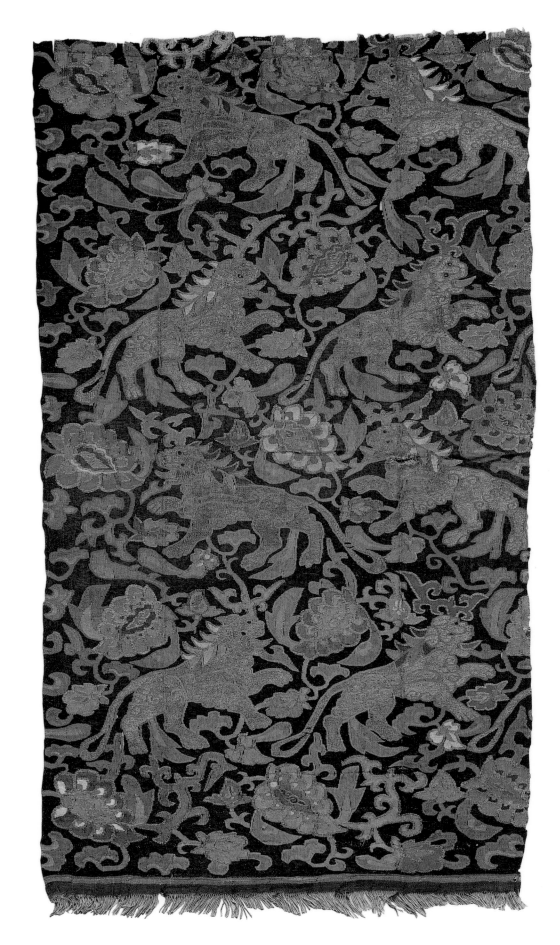

圖錄 19

鶻人在11世紀被黑韓王朝征服並將波斯文化擴散到這一地區之後織造的。

另一件設計幾乎相同的緙絲殘片保留了一部分織有花卉紋和鳳凰的雲肩（圖28）。與克利夫蘭這件藏品的獅子和棕櫚葉紋相比，那件緙絲殘片上的鳳凰和花卉紋是中國式的。[5]織物右側保留了幅邊，恰好位於雲肩的中軸線上。由於幅寬很窄，須沿幅邊將兩塊圖案呈鏡像對稱的緙絲拼縫在一起，才能組成完整的雲肩設計（圖29）。通過對這件殘片和克利夫蘭藏品的對比，發現它們並非在同一張織機上製作，證明此類緙絲紋樣是被反覆織造的。

技術分析

經線：白色絲，S捻，雙股加Z捻；密度：15–16根/厘米。**緯線：**1）多色絲線，弱S捻。顏色：近黑的深褐色、綠色、黃綠色、深藍色、紫色、紅色、牙白色、粉紅色、棕色、淺灰色、橙色和黃色；密度：約48–112根/厘米。緯密的範圍取決於紗線粗細的不同。在這件織物上，通常一塊圖案上同一色區的緯密是相同的，而不同圖案即使緯線顏色相同，緯密也不同。2）金線：帶有金銀箔的羊皮紙背襯Z向纏繞在深黃色的Z捻絲芯上。目前尚不清楚這些金銀箔是合金還是分層的。[6]羊皮紙襯上留有半透明的黃色黏合劑。金線較為厚重。**組織：**通經斷緯。較陡的斜線為沿經線方向階梯狀緙織，有時繞織，在使用金線的時候尤其較多使用拋梭技巧。一部分為繞緙。左側保留有幅邊，所有緯線繞過最外側的一根經線。

在織物的背面，緯線被修剪得很短，線頭長度約小於或等於1.5厘米。緯線的起始和末端通常難以發現，當它可以被翻找出來時，剪斷的線頭總見於織物的背面。緯線有時會在一起打結，緯浮長通常很短，大約1.6厘米。從這件緙絲的背面觀察，偶爾出現的斷經通常有三種處理方法：第一種，在一些地方，替換的經線和斷裂的經線打結，打結位置靠近織造面，線頭修剪得很短。第二種，替換經線不是打結固定，而是直接打緯固定；在這種情況下，斷裂的經線和替換經線的線頭可在織物反面的同一位置找到。在斷裂的地方，金線和替換經線繞在一起，起到了固定的作用。第三種，斷裂的經線未被替換。從未被替換的斷裂經線來看，這件緙絲的織造是從上往下進行的。

收錄文獻：Simcox 1989, fig. 2; Spink & Son 1989, no. 5; Taylor 1991, p. 83; Wardwell 1992–93, p. 246.

1. 例如本書圖錄41和47。
2. Washington, D. C. 1985, p. 63, fig. 24; Marshak 1986, fig. 29; Soustiel 1985, pl. 20; Wilkinson 1973, p. 151, fig. 22, p. 364, fig. 1; Le Coq 1913, pls. 20, 23。
3. Ettinghausen 1984.
4. Grunwedel 1920, p. I.82, fig. 79; Plum Blossoms 1988, no. 3.
5. 另一件織有獅子紋，但無雲肩部分的緙絲，見Hong Kong 1995, cat. no. 1.
6. 由Norman Indictor和Denyse Montegut檢測（見1991年5月10日與華安娜的通信），以及克利夫蘭藝術博物館修復主管布魯斯·克里斯曼於1997年2月檢測。

20. 紫地鸞鵲花卉奔鹿紋緙絲

緙絲

經向36.4厘米；緯向31.8厘米

宋代（960–1279），11至12世紀

紐約大都會藝術博物館藏，John M. Crawford Jr. 於1983年捐贈（1983.105）

這件緙絲本為大都會藝術博物館所藏宋代郭熙（1000–1090）的畫作《樹色平遠圖》的包首。和大多數宋畫包首一樣，畫作在漫長歲月中被不斷揭裱的過程中，包首也被修復。尤為明顯的是靠近下方邊緣的動物，被大面積地用針線修補過。

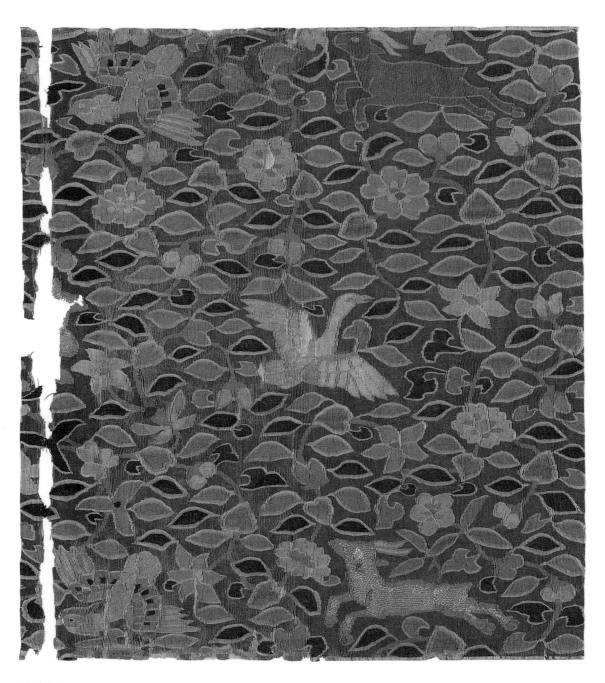

圖錄20

這件緙絲是北宋式緙絲的經典範例，與中亞東部那些我們認為是回鶻人製作的緙絲有許多相似之處。兩者在紋樣設計和鳥獸的形象非常相似，在織造技術上也大量使用了繞緙。由於此類紋樣在此前的中國歷史上沒有先例，因此認為回鶻人與這些紋樣和緙絲技術傳入宋朝有所關聯。

在目前已知的作品中有許多類似的緙絲，它們均為紫地，在中國文化裏這意味着與宮廷有關。[1]除在遼寧省博物館還保留着整幅未經裁剪的此類緙絲之外（圖13），[2]其餘所有均已被製成宋代書畫的包首。此類紋樣是南宋到元代文獻所記載，用於裝裱南宋早期內府收藏書畫的包首紋樣之一。由於尚不清楚這種北宋式緙絲的風格在南宋延續了多久，我們因而將這種緙絲在年代上寬泛地歸納為宋代。

技術分析

經線： 乳白色絲，弱S捻，雙股加Z捻；密度：15根/厘米。**緯線：** 多色絲線，弱S捻。顏色：紫色、葉綠色、淺綠色、芥末黃色、天藍色、黃色、白色、棕色和褐色。淺藍色絲線染色效果不均勻，使藍色葉片呈現條紋效果，淺綠色和綠色絲線也有相似情況；密度：54–120根/厘米。

組織： 通經斷緯，葉子的輪廓和鳥獸的細部為繞緙。較陡的曲線是沿着經線方向階梯狀緙織的。緯線重疊的情況標明這件緙絲是從下往上織造的。織物的背面無法觀察，因此背面的緯線和斷裂的經線相關情況無從查看。織物下方邊緣的動物紋處，大面積以單股S捻、雙股加Z捻的棕色絲線織補過。

收錄文獻：New York 1971, no. 6, p. 25; Milhaupt 1992, p. 74, and fig. 2, p. 73; Vainker 1996, p. 173, fig. 18, p. 175.

1. 根據南宋時人王栐的記載，南宋初期，紫袍僅在宮中穿着，且不可用於日常場合。王栐特別寫明當時的紫色是一種紫紅色（本次展覽所涉紫色緙絲，見圖錄13、14，此外圖錄17和18亦或為紫色），而在他實際生活的12世紀晚期至13世紀初，紫色是一種紫黑色。同時，王栐表達了對北人（包括女真和回鶻人在內的金國境內居民）穿着以宋代禁色製作服飾的迷惑（見王栐1981年本，卷1，頁8）。這些內容明確了紫紅色面料在南宋王朝域外被用於製作服飾。
2. 楊仁愷等1983，圖版1、2。

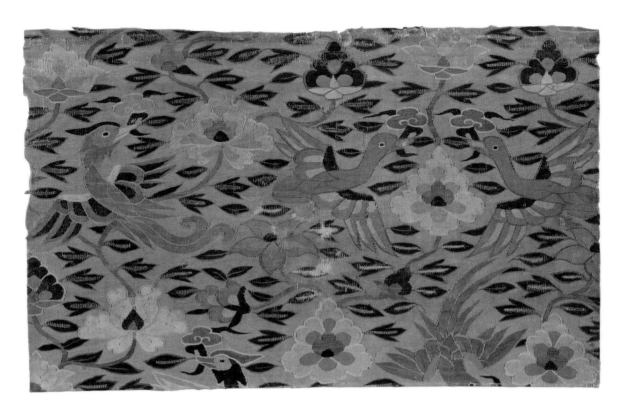

21. 黃地鸞鵲花卉紋緙絲

緙絲

經向22厘米；緯向34厘米

宋代（960–1279），11至12世紀

紐約大都會藝術博物館藏，1966年購自Dorothy Graham Bennett遺產（66.174b）

　　與圖錄20一樣，這件緙絲曾為王振鵬（約1280–1329）所作《金明池龍舟圖》的包首，而可以肯定的是，這件緙絲比畫作本身更為古老。與圖錄20一樣，這件緙絲與中亞東部的緙絲作品在風格和技術上均十分相似。與圖錄16相對比，很容易發現兩者在紋樣上的相似性。然而這件作品從風格和技術元素的組合、相對靜態和平衡的設計，以及一些葉片中心織入的紙背平金線、鸞鳥喙中銜着的如意狀靈芝來看，這件緙絲毫無疑問是在中國製作的。

　　目前尚不清楚北宋式的風格在南宋時期還有多大程度的保留。圖錄22為代表的緙絲，屬典型的南宋風格，也許這兩種風格在南宋曾共存過一段時間。因此，不能排除這件緙絲作品是為南宋初期皇家內府書畫包首而製作的可能性。

技術分析

經線：乳白色絲，弱S捻，雙股加Z捻；密度：19根/厘米。**緯線**：1）多色絲線，弱S捻。顏色：淺藍（白線和藍色線捻成）、深藍色、白色、淺棕色、黃色、芥末黃色、淺綠色和棕色。淺藍色和綠色緯線染色不勻，因而產生條紋效果；密度：36–120根/厘米。2）金線：寬約2毫米的紙背片金線（金箔已幾乎完全消失）。金線主要用來緙織葉片的中心部分。**組織**：通經斷緯。緙織大量使用繞緙技術，也使用了繞織和拋梭。在近似於直線條的部分，由緯線包裹經線纏繞織造。緯線相互重疊的情況說明這件緙絲是從下往上織造的。無法看到織物背面，因此背面的緯線和斷裂的經線情況無法觀察。織物未保存幅邊。

收錄文獻：Milhaupt 1992, p. 74 and fig. 1, p. 72; Vainker 1996, p. 173, fig. 1, p. 160 and fig. 19, p. 175.

22. 天蓋

中心部分：緙絲；緣邊：特結錦
總長（不含繫襻）80.3×78厘米；緙絲部分
54×53厘米
南宋（1127–1279），12世紀後期
紐約大都會藝術博物館藏，John L. Severance基
金（1995.1）

　　這件天蓋由中心部分的織金緙絲（緙金）和
四周的藍地織金錦縫綴而成，緙絲的四條邊均被
裁剪。藍地織金錦外緣向內縫綴，四角綴有黃
色繫襻，背襯為黃色絲綢。

緙絲部分保留了大型龍紋的一部分，龍的吻
部向上翻卷，鬃毛翻飛。龍紋由深淺不一的棕
色、綠色、藍色和粉色，以及白色和極深的褐色
絲線緙織而成。圍繞着龍紋的是花卉、葉紋和
一枚火珠，由白色、黃色、深淺不一的綠色、藍
色、粉色和紫色絲線織成。地色為珊瑚紅色，
紋樣的輪廓和細節由金線勾勒。緣邊部分為纏
枝花卉紋織金錦，地色為深藍色。這種花卉紋
樣的設計似乎意味着緣邊織物的織造年代大約在
15世紀。

　　龍和花卉紋的組合在宋代（960–1279）之前
的中國沒有出現過，似乎是源於中亞的回鶻文

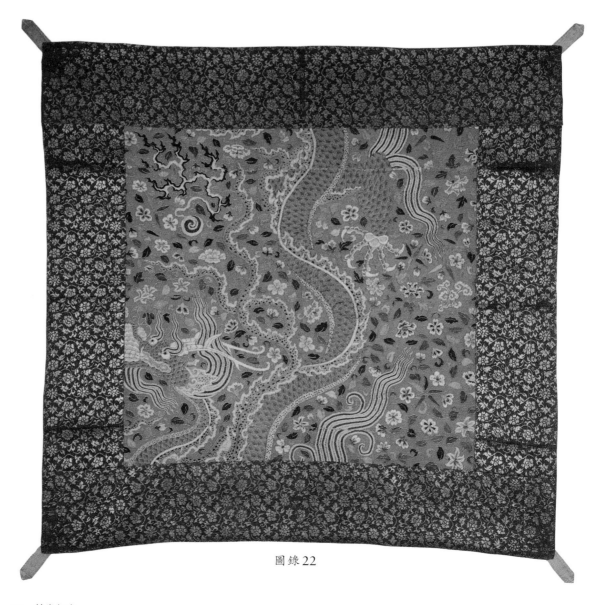

圖錄22

化。龍紋中上卷的吻部、似鹿的角和燃燒的鬃毛也與中亞緙絲中的龍紋元素相似（見圖錄13和14）。另一方面，似蛇的龍身則是中國式的。臺北故宮博物院收藏了主題相似的一件南宋緙絲遺例《花間行龍》（見圖16）。《花間行龍》的緙織年代更早一些，龍的形態也更接近於中亞龍紋的形態，可能製作於南宋早期。

考慮到經緯線和織造的精細程度，以及使用了雙面加金的平金線，說明這件緙絲是皇家工坊生產的。它最終被送至西藏，很可能是作為贈予一個寺院或重要喇嘛的禮物。根據這件天蓋保存的情況，緙絲、織金錦緣邊和繫襻並非在晚近時期才縫綴在一起的。天蓋上的折痕導致緙絲邊緣的金線產生磨損和斷裂，天蓋四角和繫襻也有磨損。緣邊和繫襻的使用情況來看，似乎這件織物是被用作覆蓋在法器或佛像之上的天蓋，因此在收納時沿着摺痕形成破損。

技術分析

經線：淺黃色絲，S捻，雙股加Z捻；密度：24根/厘米。**緯線：**1）多色絲線。顏色：珊瑚紅色、淺粉紅、粉紅、深粉紅色、淺紫色、紫色、淺綠、綠色、深綠色、淺棕、棕色、深棕色、極深的褐色、黃色、深灰色和白色；密度：約90–210根/厘米。2）金線：雙面貼金的紙背平金線。**組織：**通經斷緯。較陡的對角線以緯線沿着一條經線向另一條經線遞進緙織，繞緙極少。織物背面緯浮基本長1–1.5厘米，個別長達2.5厘米。修剪後的浮緯線頭約長1厘米。經線有極個別斷裂，處理的方式約有三種：第一種，將斷經打結，不加替換；第二種，替換經線在斷經兩頭打結，兩端線頭長約1厘米；第三種，替換經線不與斷經打結，只是在打緯時固定，線頭兩端修剪得很短。

緣 邊

經線：地經：藍色絲，S捻，單股（single）。固結經：棕色絲（珊瑚紅色褪色而來），偶爾可見S捻，基本無捻。地經：固結經＝3：1。織階：兩根地經。地經密度：58根/厘米；固結經密度：20根/厘米。**緯線：**地緯：藍色絲，S捻，地緯成雙，粗細恰為地經的兩倍。紋緯：單面紙背平金線，紙襯下有橘紅色塗層。地緯：紋緯＝1：1。織階：1副緯線。密度：20副/厘米。**組織：**變化特結錦，地組織1/2 Z向斜紋，特結組織1/1平紋。在緣邊的一側保留了寬約7毫米的幅邊。幅邊：地經同為藍色絲線，單根排列，固結結構為1/2 Z向斜紋。平金線紋緯在織物的反面沿着內側邊緣切斷。幅邊的外緣已被剪斷。

收錄文獻：Plum Blossoms 1988, no. 6; Shaffer 1989, p. 108.

23. 緙絲靴

主體面料：緙絲
長 47.5 厘米；寬 30.8 厘米
遼代（907–1125）
克利夫蘭藝術博物館藏，購自 J. H. Wade 基金
（1993.158, 158a）

這雙靴子的其中一隻保存完好，另一隻保留了靴筒的部分外層織物，但已整體修復。整件靴子從外到內依次分以下幾層：緙入金線的緙絲、一層絲棉和一層絲質內襯。靴子的絲質鞋底在一層內襯和兩層外層之間鋪有一層絲棉。整件靴子分為三個塊面：靴筒前部、後部與腳跟部，以及腳背部，三者沿着靴筒兩側和腳背頂部

縫合起來（圖32）。靴子頂部開口處縫有一圈羅邊，上面保留了一些模糊的紋樣，很可能最初是貼金的。

最外層的緙絲織物是對鳳凰紋，鳳凰在一枚火珠兩側飛舞。鳳頭有冠，尾羽華麗；火珠紋形似陰陽紋。在其他地方所見的火珠紋大多出現在鳳凰上方。火珠和鳳凰之外填補畫面空間的是形似如意的卷雲紋，卷雲拖着較長的「尾部」，是典型的遼代設計。[1]同樣地，鳳凰、火珠和雲紋的組合，在遼代藝術中也很常見。[2]由於埋在墓葬中，緙絲的鮮亮色彩已經褪色。緙絲使用的金線已經分解，只有黏附在經線上的金箔還保留了一些痕迹。金線最初緙織的是鳳凰的翅膀、頸部和頭部。

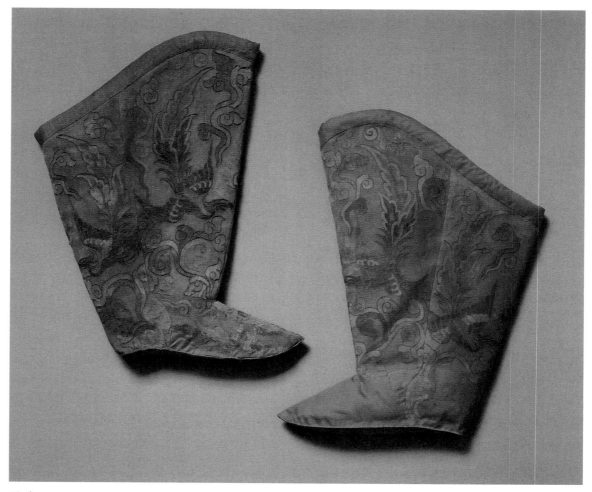

圖錄 23

圖30. 局部，圖錄23，圖中橫向為經向

靴面緙絲非常精細，使用的緯線粗細各異（圖30），這也是遼代緙絲技術精細程度的標誌之一（也可參看圖錄10）。製作靴子時對細節精心處理體現在對緙絲的剪裁上，因此火珠恰好出現在靴筒前後中心以及腳背頂部。此外，為了適應腳背處較小的面積，鳳凰略有不同，紋樣上做了適應性的削裁。這件緙絲所用的黃金量，以及鳳凰和火珠的主題，都證明了這雙靴子是為遼代皇室成員製作的；鑑於鳳凰與皇后的密切關係，這些緙絲很可能是為女性織造的。它們可能製作於位於遼上京西南部的祖州，當時在那裏有一個官營絲織工坊生產宮廷使用的織物。[3]

類似的靴子在10世紀的遼代貴族女性墓中也有所發現，如遼寧省葉茂台遼墓。[4]作為服飾的一部分，靴高及膝，外層織物為緙入金線的緙絲，織有雲水紋，靴底也是絲質。[5]靴子上部開口處非常寬大，束緊在腰部的褲子因此可以塞進靴筒裏，褲子外面穿有一條裙子和一件長度及膝的外衣。穿在最外層的袍服是寬袖長袍，袍為左衽，在左側扣緊。組成這組華麗服飾的還包括一雙帶有緙金緣邊的刺繡手套。[6]

這種樣式的女靴在契丹壁畫中並未出現，因為它們幾乎會被長袍完全遮蓋住。但在遼墓中發現了許多類似的銅鍍銀的靴子模型，[7]如圖31的龍戲珠紋靴模型，紋樣的排列方式類似於這雙緙絲靴上的鳳凰紋。

技術分析

經線：棕色絲，S捻，雙股加Z捻；密度：20–21根/厘米。**緯線：**1）多色絲線，S捻。顏色：棕色、淺棕色、紅褐色（可能為紫紅色褪色）、淺藍、藍色、淺綠和綠色；密度：60–240根/厘米。2）金線，除了黏附在經線上的金箔，已完全腐蝕。**組織：**通經斷緯。紋樣的輪廓為繞緯。較陡的斜線通過纏繞經線呈階梯式緙織，一些間隔也以緯線拋梭填充。整個紋樣與經線呈90度。

在織物的背面，緯浮長很短，通常不超過1.5厘米，個別長達3厘米，緯線的線頭修剪至1至2厘米長。在一些地方，相同顏色的緯線繫

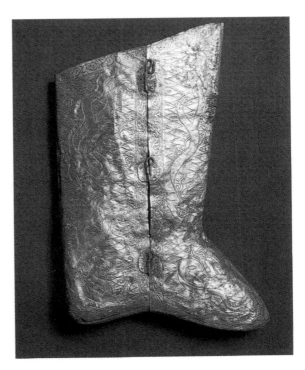

圖31. 靴子模型，遼代（907–1125）。銅鍍銀，43.2×29.2厘米，私人收藏

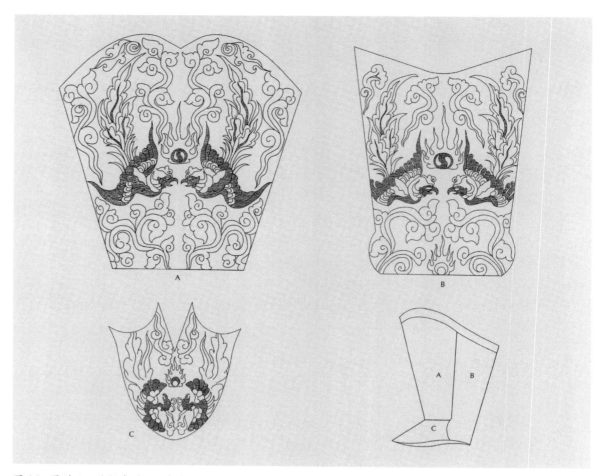

圖 32. 圖錄 23 緙絲部分紋樣線描圖

結在一起。經線很少發生斷裂。有一處為替換的經線只是打緯固定而不繫結到斷裂經線末端。通常情況下，替換經線總是在斷裂經線的末端線頭處打結，且打結非常靠近織造面。斷裂和替換經線的末端線頭很短，通常大約3厘米長，也沒有被繫結在經線線頭或浮緯上。沒有發現經線斷裂而未被替代的情況。幅邊只是緯線簡單穿繞過最外側的一根經線。

靴筒包邊

經線：棕色絲，大多無明顯加捻，偶爾弱S或Z捻。經密不均勻。**緯線：**棕色絲，大多無明顯加捻，偶爾可見弱捻，有幾組緯線有時可見弱Z捻。緯密至少為經密的兩倍。**組織：**四經絞羅。

幅邊：外側羅組織織造較為緊密；緯線繞過最外側的經線。包邊上保留了模糊的卷雲紋（存疑），似乎是已經變色的黏合劑，最初可能用來貼金。

內襯

經線：棕色絲，大多無明顯加捻，偶見S或Z向捻，單根排列；密度：46根/厘米，密度不均勻。**緯線：**棕色絲，大部分無明顯加捻，有一處可見S捻，一處修補的緯線為雙股；密度：42根/厘米。**組織：**平紋，織造不均勻，有時鬆散，有時較密。織造較粗糙，有時可見較短的浮經或浮緯。**幅邊：**寬約7毫米，邊經為棕色，幅邊織造比織物本體緊密，所有緯線都繞過最外側的一根經線。

鞋底

由四層縫合而成，包括：1）最外層的織物為小菱紋絲綢。經緯線均為棕色絲線，無明顯加捻，單股；經緯密度：42×52根/厘米。**組織**：四枚暗花綾。2）最外層織物下方為一塊褐色絹。**經線（存疑）**：褐色絲，強Z捻，單根排列；密度：24根/厘米。**緯線（存疑）**：褐色絲，無明顯加捻；密度：20根/厘米。**組織**：平紋，織造鬆散，但很均勻。3）在褐色絹和內襯之間鋪有一層絲棉。4）損壞嚴重的內襯為素絹。**經緯線**：棕色絲，無明顯加捻。無法計算經緯密度。**組織**：平紋。鞋底各層最初整齊以跑針絎縫在一起，但只有最外層織物上的針孔保留了下來。

收錄文獻：Cleveland 1994, no. 37, pp. 325–328, 347; "Fit for an Empress" 1994–95, p. 99; Wardwell 1994, pp. 6–12; Wardwell 1995, p. 7.

1. Wirgin 1960, p. 32.
2. 田村実造、小林行雄 1953 圖118；靳楓毅 1980，圖版3，第1號；London, *Imperial Gold*, 1990, fig. 28；內蒙古文物考古研究所、哲里木盟博物館：《遼陳國公主墓》，頁40，110繪圖。
3. 脫脫等編：《遼史》，第2冊，卷37，頁442。英譯見Wittfogel, Feng Chia-sheng 1949, p. 157.
4. 遼寧省博物館發掘、遼寧鐵嶺地區文物組發掘小組：〈法庫葉茂台遼墓記略〉，頁28–30。
5. 上條註釋引用的考古報告並無靴子的照片或線描圖，也未提供金線的詳細資訊。
6. 關於一件帽飾的緙絲緣邊，詳見Gao Hanyu 1987, pl. 59。
7. 在遼國公主和駙馬合葬墓中發現有兩雙，見孫建華、張郁：〈遼陳國公主駙馬合葬墓發掘簡報〉，彩圖版1，第2號；圖版1。

24. 除障明王緙絲唐卡

緙絲

經向105厘米；緯向74厘米

西夏（1032–1279），13世紀初

克利夫蘭藝術博物館藏，購自 J. H. Wade 基金（1992.72）

　　這件唐卡緙織了摧伏魔障的密教護法除障明王。[1]除障明王膚色深藍，左手持羂索，右手持劍。寶劍將除障明王與其寶冠上的不空成就佛聯繫在一起。除障明王左足踏象鼻天，右足踏濕婆，背光火焰形。除障明王下方為覆仰蓮座，三面被纏枝花卉紋環繞。

　　位於中心圖像上部條帶之內，是蓮座上的五智如來。最初五智如來的白毫和螺髻上均織有珍珠，但如今只保留下來三顆。中央圖像下方的條帶內是五位舞蹈的空行母和兩名形象較小的除障明王；除障明王居於兩側。環繞中心圖像和上下條帶外廓的是中有點狀紋的U形飾帶，同樣的飾帶也分隔了中心圖像和下方的條帶；分隔中心圖像和上部條帶的是一條半圓紋飾帶。畫面中央的三部分圖像被纏枝花紋環繞，花卉紋在

唐卡的兩側較窄，在上下兩部較寬。花卉為16朵蓮花，蓮花托舉的象徵物取自八吉祥和佛七寶。[2]唐卡邊緣織有藍地聯珠紋飾帶，底部額外織有一條紅地聯珠紋飾帶。緙絲的頂部和底部形狀向外突出，整體呈亞腰形。

　　除障明王之名，意為「破魔者」，起源於尼泊爾的佛教傳說。[3]此類傳說故事的核心內容是一位高僧在密教儀式之前未能使象鼻天悅服，象鼻天因而在他的儀式上設置重重阻礙，使他無法達成法事的目的，高僧後來查明真相並請除障明王降服了象鼻天。在這類傳說的基礎情節中，腳踏象鼻天是除障明王圖像的徽識。目前還不清楚為甚麼在這類圖像中儘管濕婆並未在故事中出現，但對這一印度神明也是同樣的處理方式。

　　這件除障明王唐卡屬一小組吐蕃噶當派風格的緙絲唐卡之一，除了當中的一件，其餘均保存在拉薩；其中不動明王唐卡（圖33）在圖像學和裝飾細節上與除障明王唐卡十分相似。其中心形象為不動明王唐卡站立在覆仰蓮座上，有火焰狀的背光，身旁裝飾有纏枝花卉紋；上部飾有五智如來，兩身護法和三身菩薩裝飾在下方；四周條狀邊飾內有小方塊紋樣，方塊內飾有圓點。

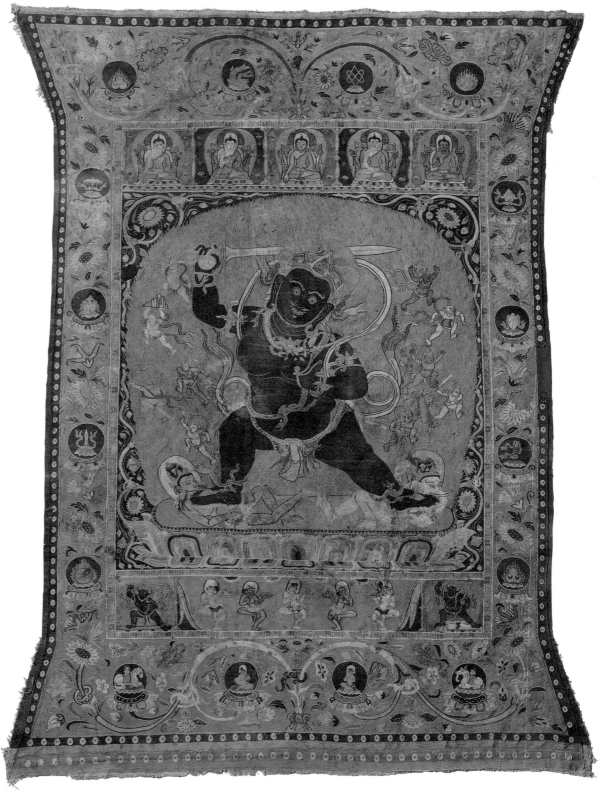

圖錄 24

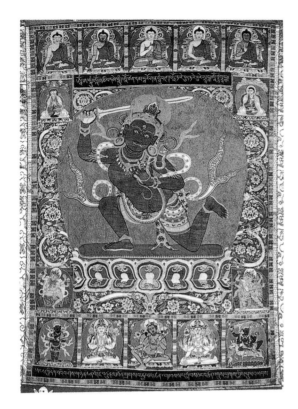

圖33. 不動明王唐卡，西夏（1032–1227）。緙絲，
90×56厘米。拉薩布達拉宮藏

這件唐卡上的題記説明它是由薩迦派著名歷史
學者扎巴堅贊（1147–1216）的康巴弟子委託，
為扎巴堅贊製作的；弟子可能是准珠僧格（br
Tsongrus grags）。[4]他們的圖像分別居於中心區
域的左上和右上角。這件唐卡和除障明王唐卡
在技術上有特殊的相似性，這意味着它們可能在
同一地區織造：前額的白毫和五智如來的螺髻織
入了小珍珠，且是在織造之前就穿在經線上，而
不是後期縫綴的（圖34）。[5]

　　第二件與之有關的唐卡是保存在拉薩的腳踏
象鼻天和濕婆的除障明王唐卡（圖35）。和克利
夫蘭所藏唐卡一樣，除障明王的隨侍在火焰背光
上手持各種兵器向外邁步。唐卡的中心圖像也
被纏枝花卉環繞，頂部織有五智如來，底部也織
有五身佛菩薩。整件唐卡的邊飾是連續的半圓
紋樣，和克利夫蘭所藏唐卡分隔中心和上部條帶
區域的邊飾相同。

　　第三件緙絲唐卡是保存在聖彼得堡艾米塔什
博物館的綠度母唐卡（圖36）。它與除障明王唐
卡相似的是有着亞腰形外廓、舞蹈的空行母以
及聯珠紋邊飾。與綠度母唐卡密切相關的是保
存在拉薩的第四件唐卡，即緙織了貢塘喇嘛向
（1123–1194，圖37）畫像的唐卡。與綠度母唐
卡非常相似的是中心圖像上方山石和瓔珞的圖案
化處理。[6]

　　儘管這件緙絲唐卡屬吐蕃噶當派風格，但圖
像上的細節表明它們是在黨項西夏織造的，而西
夏與吐蕃存在着民族、文化和宗教聯繫。這件
除障明王唐卡和綠度母唐卡均呈亞腰形，和在黑
水城發現的彩繪唐卡相似。[7]在吐蕃中部藝術中，
舞蹈的空行母並不多見，但在西夏藝術以及這兩
件唐卡上均有發現。[8]此外，貢塘喇嘛向像唐卡
上寶座的鋪毯是紅地花卉紋，以藍布鑲邊，幅邊
下垂有褶。此類配色和花卉紋的寶座鋪毯在黑
水城發現的彩繪唐卡上很常見。[9]在這些西夏唐
卡中，只有綠度母唐卡真正是在黑水城遺址中發
現的，其餘都保存在西藏，原因是西夏王室和吐
蕃中部的寺院之間存在緊密聯繫。[10]貢塘喇嘛向
像唐卡最能説明此點，貢塘喇嘛向即定期向西夏
宮廷派遣僧人的噶舉派蔡巴寺的建立者。[11]

　　在這組唐卡之間存在着一項不可忽視的技
術差異：除障明王唐卡的反面覆蓋着長而糾纏
的緯線，以及大量斷裂和替換經線的長線頭（圖
17）。而綠度母唐卡的反面則很少有斷經線頭，
緯線線頭也修剪得很短（圖18）。相比之下，後

圖34. 細節放大圖，圖錄24

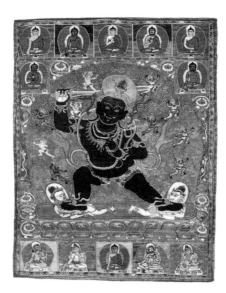

圖35. 除障明王唐卡，西夏（1032–1227），13世紀。緙絲，53×40厘米。拉薩布達拉宮藏

圖36. 綠度母唐卡，西夏（1032–1227），13世紀。緙絲，101×52.5厘米。聖彼得堡艾米塔什博物館藏

者的緙絲工藝與同一時期或更早的中亞、遼金和宋代緙絲是一致的。事實上，迄今唯一和這件除障明王唐卡緙織手法相似的，是約百年後織造的大威德金剛曼荼羅（見圖錄25）。（而與這件除障明王唐卡相關、收藏在拉薩的緙絲唐卡，由於織物的反面不可見，緙織技術也難以查明。）西夏緙絲上體現的多種織造技術也許可以由其治下人口的多樣性來解釋：包括黨項人、回鶻人、漢人和吐蕃人。同樣，除障明王唐卡和更晚時期在元代（1279–1368）中原官營工坊裏織造的大威德金剛曼荼羅在技術上的相似性，也可以用蒙元工匠在帝國區域內的流動來解釋。

從色塊簡單排列和暈色較少來看，這件除障明王唐卡的織造年代應不晚於13世紀。這與收藏在拉薩的不動明王唐卡在技術和圖像上的相似性提供了更具體的織造時間，即1227年西夏為蒙古所滅前夕。

技術分析
唐卡部分
經線： 本色絲，S捻，雙股加強Z捻；密度：19根／厘米。**緯線：** 1）多色絲線。顏色：白色、淺藍色、藍綠色、深藍色、淺綠色、綠色、栗色、淺黃色、棕色、橙色和淡粉色；密度：約52–200根／厘米。2）本色絲，S捻，雙股加強Z

圖37. 貢塘喇嘛向像，西夏（1032–1227）。緙絲，84×54厘米。拉薩布達拉宮藏

捻。**組織：** 以平紋固結，靠近底部的邊緣織有一道裝飾性平紋窄邊。通經斷緯，過長的斷緯狹縫大多用兩緯勾緯，有時只有一緯。絲緯密度不同，大多數緯線為單股，有時為鬆散的弱S捻雙股合股絲線。圖案設計由色彩區分、使用通經斷緯的狹縫以及緯密變化來呈現。曲線的緙製技巧多為繞緙和階梯式遞進的狹縫。

織物的反面覆蓋着長而糾在一起的緯線，以

局部，圖錄24

及斷裂和替換的經線，有時這些經線和緯線纏繞在一起（圖17）。在空行母和底部邊緣處經線斷裂的情況尤為常見。一些情況下替換經線和斷裂經線重疊在一起，靠打緯固定，有時經線斷裂的地方並未得到修補。

　　幅邊位於唐卡兩側的直線部分，為緯線繞過最外側的一根經線形成。在呈對角線延伸的部分，緯線繞過連續的經線織出邊緣，經線在離緯織處約半厘米的地方剪斷。在織造的起始和結束部分都有以雙股Z捻緯線織出的平紋邊，在底部邊緣，大約還保留了六梭，在頂部只保留了兩梭。織物上下兩端的經線均被剪斷。在底部邊緣開始緯織上方約2.5厘米處，織有一處水平方向的條帶，以一副三根的本色絲緯織成。五智如來前額的白毫和螺髻上的珍珠在織造之前就已穿在經線上，其後珍珠的四周均為平紋緯織（圖34）。

內襯

唐卡邊緣保留了暗花絲綢內襯殘片。內襯由棕色絲線以跑針絎縫在唐卡上，絲線S捻，雙股成Z捻。內襯紋樣為二二錯排的小圓圈紋，圓圈直徑約4毫米，單元紋樣大小約為經線方向8毫米、緯線方向1.6毫米。**經線：** 棕色絲，弱Z捻；密度：50根/厘米。**緯線：** 棕色絲，無明顯加捻；密度：34根/厘米。**組織：** 3/1 Z向斜紋地上1/3 S向斜紋顯花。

修補織物

在唐卡上的一些部位，有以防染技術染出淺棕色圓形紋樣的棕色絲綢修補的痕迹（紋樣直徑約2.7厘米）；紋樣排列為上下對齊二二正排（單元紋樣大小約為5×4.8厘米）。**經緯線：** 棕色絲，偶有弱S或Z捻，大多無捻；經緯密度：42×23根/厘米。**組織：** 平紋。

收錄文獻：Wardwell 1992–93, p. 245; Wardwell 1993, p. 136; Simcox, "Tracing the Dragon," 1994, fig. 12, p. 45; Bernett 1995, p. 142; Reynolds, "Silk," 1995, no. 9, p. 92.

1. Mallmann 1955, pp. 41–46; Mallmann 1975, pp. 447–449; Heather Stoddard博士未發表的筆記。
2. 八吉祥包括寶傘、金魚、法螺、蓮花、法輪、寶幢、寶瓶和盤長。七寶的說法之一是金輪寶、白象寶、紺馬寶、神珠寶、玉女寶、居士寶和主兵寶。
3. Mallmann 1955, pp. 41–43; Alsop 1984, p. 209ff.
4. Heather Stoddard博士未發表的筆記以及1993年1月19日與華安娜的通信；Hugh Richardson博士1993年2月與華安娜的通信。
5. Berger 1994, p. 121, n. 66.
6. 黃逖 1985，圖版62。
7. Milan 1993, nos. 5, 8, 23, 33, 35, 40, 42.
8. 同上，頁72以及nos. 22, 24, 27, 30, 32。
9. 同上，頁72、74。
10. Sperling 1987.
11. Berger 1994, p. 102.

25. 大威德金剛曼荼羅

緙絲

經向245.5厘米；緯向209厘米

元代（1279–1368）約1330–1332年

紐約大都會藝術博物館藏，1992年以Lila Acheson Wallace所捐款項購買（1992.54）

　　這幅薩迦派（起源於西藏薩迦派寺廟）風格曼荼羅中心部分的主神為大威德明王（亦稱焰曼德迦、怖畏金剛，是文殊菩薩的怒怖化現）。[1]此曼荼羅在主題上符合14世紀薩迦派的傳統，裝飾複雜華貴。（關於此作的圖像學描述，詳見後文〈對此圖像和題記的研究筆記〉。）整幅圖像以不同色彩和通經斷緯形成的狹縫表現，而在諸如寶冠和珠寶的位置，以紙背片金營造立體效果。色彩過渡以兩種顏色的緯線，或兩支不同深淺的同色緯線互相滲透融合的方式呈現，這一緙織技術在南宋時期（1127–1279）發展成型。

　　圖像下方的左右兩角緙制有供養人像，其身分以渦卷紋邊框裝飾的藏文題記標識。從左到右的順序依次為：圖帖睦爾——忽必烈四世孫，史稱元文宗，於1328至1332年在位；和世瓎，

圖帖睦爾之兄，曾於1329年短暫在位，史稱元明宗；卜答失里和八不沙（見圖69），即兩兄弟各自的皇后。渦卷紋飾上原本以漢字書寫有帝后名諱的縱帶已被剪去。

　　曼荼羅是神幻王國的映像，一個思想者冥想出來的終極境界，中心位置為一尊主神，在他周圍是其信仰者到達這個境界或覺悟之前所需經過的一系列世界。對於此曼荼羅的主神大威德明王的禮敬經由八思巴的弟子介紹傳入中國；八思巴是忽必烈的帝師，也是元代（1279–1368）初年最有權勢的喇嘛。他曾派沙囉巴（積寧沙囉巴觀照）前去跟隨以「通善通焰曼德迦（大威德金剛）密教」而聞名於世的高僧刺溫卜學習。[2]在元代宮殿徽清亭以西建有一座大威德金剛廟，徽清亭中敬奉一尊大黑天護法雕像。[3]目前認為這幅曼荼羅下緣緊鄰皇帝御容的位置緙的是一尊大黑天護法像。[4]

　　《經世大典》（元代官修政書）關於畫塑的章節，詳細記錄了製作御容和曼荼羅所下達的行政命令。其中一些是要求織像要在畫像完成之後立刻製作；還有一些含有類似意味的命令，但並未直接體現在字面上。有的命令是對同一套作

局部・圖錄25

品中的某一單品單獨下達，有些則是特別針對織有御容的曼荼羅，就像此幅緙絲。所有緙絲的尺幅均為「高九尺五寸」和「闊八尺」（以元代度量單位為準），這與大都會所藏這件緙絲相符。[5]

此緙絲在《經世大典》有關畫塑的章節中並未留有記載，[6]同樣，另一幅忽必烈緙絲像也未記載，但後者在負責工部的畏兀兒人唐仁祖的傳記中曾有提及。但在1321年正月十五日發布的一道命令要求將愛育黎拔力八達（元仁宗）及其皇后的雙人像分列於曼荼羅左右兩側，特別指明畫像為一式三份，全部使用忽必烈畫像的形制，幅面為縱橫九尺五寸和八尺。（元代帝王像的尺幅應是依照元朝開國皇帝忽必烈的御容規格確立，忽必烈於1260–1294年在位。）使用這一形制的圖帖睦爾像現收藏於臺北故宮博物院（圖38）。同時極有可能的是，現藏於臺北故宮博物院的忽必烈畫像是用以充當官方織造御容的樣本（圖39）。

下令製作這幅緙絲的高級官員極有可能為明里董阿（卒於1340年），自1323年起，這個名字就與所有關於製造皇家御容和曼荼羅的命令聯繫在一起，當時他擔任皇家造辦局的主官（將作院，一個服務皇家的機構，其下專設織佛像提舉司），其後於圖帖睦爾在位時期任平章政事。明里董阿是元朝統治集團高層中富有藝術天賦的人物之一。（還有一位是上文提及的唐仁祖，是一名天才音樂家。）1321年，明里董阿於將作院使任上，與其他高官一起負責禮賓馬車「鹵簿五輅」的設計工作；五輅有極為精美且裝飾繁複的結構。[7]然而在《元史》和元代其他歷史文獻中並無其傳記，關於明里董阿的身世背景所知甚少，這或許與他和後來的圖帖睦爾之間的聯繫有關。

指導這件曼荼羅製造的匠人應為李肖岩，這個名字見於所有造辦皇家御容和曼荼羅的命令之中。在愛育黎拔力八達時期，他是梵像提舉司的一位肖像畫家，也是前述帝后御容的署名畫家。圖帖睦爾時期李肖岩被拔擢為梵像提舉司的負責人，由明里董阿授命製作御容和曼荼羅。

大威德金剛曼荼羅的歷史背景十分複雜，與

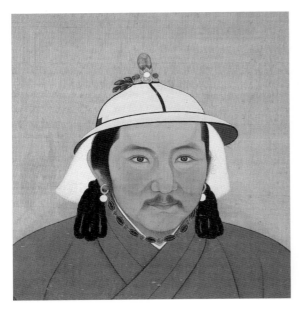

圖38. 元文宗像，元代（1279–1368），14世紀。冊頁，絹本設色，59.4×47厘米。臺北故宮博物院藏

圖39. 元代開國皇帝世祖忽必烈像，元代（1279–1368年），13世紀。冊頁，絹本設色，59.4×47厘米。臺北故宮博物院藏

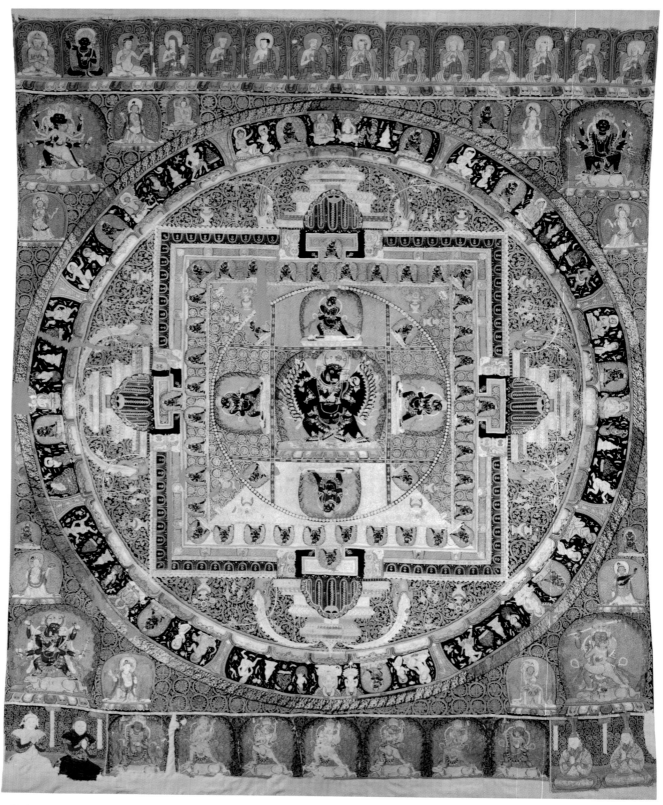

圖錄 25

蒙元皇室有千絲萬縷的關聯。簡而言之,也孫鐵木兒(元泰定帝,1323–1328年在位)的兒子阿剌吉八(元天順帝)繼位後不久同於1328年死去,這樣一來,海山(元武宗,1308–1311年在位)的兩個兒子和世瓎與圖帖睦爾成為王位繼承人。阿剌吉八駕崩之時,這兄弟二人均不在大都,暫居江陵的圖帖睦爾在明里董阿的指引下搶先趕回稱帝,並得到權臣燕帖木兒(卒於1333年)的支持。1329年5月,圖帖睦爾遜位予在和寧(哈拉和林)登基的和世瓎。同年8月,兩人會宴於大都與和寧的半途,雙方歡會後不過幾天,和世瓎神秘死亡,此後圖帖睦爾重掌王權直到1332年駕崩。和世瓎的嫡妻八不沙起初待遇優渥,在圖帖睦爾重新掌權後不久她就得到了一筆豐厚賞賜。[8]在她的請求下,於1329年11月舉行七日佛事為和世瓎祈冥福,並在四座道觀以及道家聖地武當山和龍虎山舉行大規模誦經齋醮。[9]但在1330年5月9日,八不沙身亡,[10]據説為卜答失里所害。[11]圖帖睦爾死後,卜答失里成為實際的掌權者。她先是將和世瓎的七歲幼子懿璘質班(元寧宗)扶上了皇位,而非自己的兒子。然而這位小皇帝不到七天就晏駕了。其後於1333年,她又詔立和世瓎時年13歲的長子妥歡帖木耳為帝(元順帝,1333–1368年在位)。1340年,成年後的元順帝將文宗皇后卜答失里及其子燕帖古思流放至死,文宗神位被移出宗廟,當年謀殺和世瓎的同謀之中當時唯一還在人世的明里董阿被誅。[12]因此,這件緙絲上四個主要人物中,至少有三人非正常死亡。14世紀40年代正值中國多地開始爆發起義的多事之秋,最終蒙古人的統治於1368年結束,明王朝建立。[13]

這件緙絲有可能是在1330年八不沙死前下令織造,於1332年圖帖睦爾死後才完成。以大威德金剛為主題可能暗示着這件作品是用於登基典禮。從《元史》本紀記載可知圖帖睦爾曾兩度登基稱帝,[14]而元朝皇室也確實曾行大威德金剛相關儀軌。[15]但是,由於緙絲和繪畫御容像和佛像按例為一式三件,偶爾為一式兩件,又加上未

有任何正式的行政命令與這件緙絲品的使用方式相關,所以,它最有可能是單純用來保存或張掛在皇家宗廟或神御殿(影堂)中,以便讓後世家人與已故帝后通連血脈親情。這件緙絲存在一件以上的複製品,實際上來自同一款式的小塊曼茶羅殘片也確有遺存發現。總之據目前所知,大都會藝術博物館的御容曼茶羅是所知皇家下令織造且來自於蒙元皇室、這一獨特類型藝術品中,唯一一件品相完整的遺存。

技術分析

經線:白色絲,S捻,雙根合股加Z捻;密度:26–30根/厘米。**緯線:**1)多色絲線,S捻。顏色:磚紅色、淺紅色、淡粉色、紅褐色、淺橘黃色、深藍色、藍色、淺藍色、藍綠色、石青色、藏青色、淺綠色、綠色、青色、白色、棕色、褐色、灰褐色和黃色。藍色區域有深淺不一的條紋。密度:68–230根/厘米。2)圓金線,平金紙條以Z捻包纏淺黃絲芯(無明顯塗層);密度:80根/厘米。3)平金線,為貼金紙背平金線,扁平織入(大部分金箔已缺損);金箔下方有淺珊瑚色塗層;密度:約36/厘米。**組織:**整幅曼茶羅以通經斷緯技術緙織。一般以緯線顯色的平紋織造,只在部分區域,尤其是織入的平金線的區域以加強平紋交織(在兩條把頂部、底部與中央部分分隔開來的水平條帶區域表現得最為明顯)。平金線的織法為繞織,首先壓住前兩根經線(經線A和經線B),再穿入第二根經線(經線B)下方,最後壓住第二和第三根經線(經線B和經線C),以此類推。這個組織會在織物表面形成類似於磚牆的紋理。在人像區域,平金緯線有時會纏繞單根經線。通幅使用通經斷緯結構,對於過長的縱向狹縫部分,會每隔一定間距以二至四根緯線搭緙。整個畫面效果就是由色塊變化與斷緯狹縫構成的。部分細節的立體效果(如寶冠與珠寶)是由平金緯線織出。漸變的曲線由繞緙織出。斜線一般沿經線階梯狀緙織,特別陡或垂直的線條,邊緣處的經線會因回

緯結構而被緯線包纏。陰影過渡的效果由不同色彩相互滲實現，相同或不同顏色的深調子色彩均可選用。有時候，同色緯線打結的線頭可以在曼荼羅的正面發現。經線的條幹並不均勻，有的地方略微鼓起，有的地方微微凹陷，從而使織物表面形成了一種不平整的「條」質地。

在織物背面（見圖40），大多數緯線浮長較短（不超過3.5厘米）。在多種顏色集中用於一個較小塊面的部位，可見緯浮線和緯線斷頭形成的線結或線團。緯線頭端隱藏，尾端被剪短（長度約3毫米）。這件織物上遍布斷裂的經線，這樣的經線很少不被替換。一種方案是將替換經線通過打結的方式續在經線斷頭上。一般來說，新的經線無需打結僅是簡單填入並搭在斷頭上，直接用新織入的緯線加以固定。續入的替換經線和斷裂經線都會留下幾厘米長的線頭，通常它們中的一根會在離交織點大約4毫米的位置打一個結。斷裂經線或替換經線留下的長線頭可能會與其他斷裂經線或替換經的長線頭，或與相對較短（只有幾厘米長，不夠與其他線頭連接）的線頭互相打結。有時候，只有替換經線的尾端線頭是可見的（可能是因為頭端斷頭的長度非常短），而且在替換經線第一個組織點之前已經和緯線在接頭區域預先固定交織了若干行（3至14行）。那些未被替換的斷裂經線的排列方向說明這件織物是從下往上織造的。

曼荼羅的底邊為寬2厘米帶藍白條紋麻質窄帶，邊緣處有未被替換的斷裂經線的斷頭。兩側幅邊結構簡單，幅邊經線為單根，緯線於此包覆折返。

收錄文獻：MMA *Recent Acquisitions* 1991–1992, pp. 84–85, illus.; Reynolds, "Silk," 1995, pp. 92–93, fig. 1, p. 86; Stoddard 1995, p. 209, figs. 5a, 5b, and p. 210; Folsach 1996, pp. 86–87, fig. 13.

圖40. 圖錄25織物背面，局部

1. 關於薩迦派唐卡的藝術史研究，參看Pal 1984, "The Sakya-ya Style," pp. 61–96。

2. 念常：《佛祖歷代通載》，第49冊，卷22，頁729–730。

3. 熊夢祥：《析津志輯佚》，1983，頁3。《析津志輯佚》是對元末熊夢祥所作元大都地方志《析津志》的輯錄本。原書已佚，輯錄本取自其他較高質量的著作中引用的原文，如明初《永樂大典》、清初《日下舊聞》。根據《日下舊聞》，大黑天像位於徽清亭。《日下舊聞》是另一本北京地方志，由朱彝尊（1629–1709）編著，後在乾隆朝（1736–1795）被奉敕編纂成《日下舊聞考》並刊印。1985年在北京曾有此書的四冊本出版。

4. 大黑天（瑪哈嘎拉、大黑神）是蒙元皇室崇信的重要神明，也保佑蒙古軍隊在許多重要戰爭中獲勝。元代中國最早的大黑天形象是八思巴下令製作、傳奇的尼泊爾藝術家阿尼哥（1245–1306）所塑的大黑天像（參看陳慶英1992，頁163–165。譯註：原文誤作1922）。但在元代整個中國製作的數百尊（如果不是數千尊的話）大黑天像僅有極少數保留了下來，其中最有名的是製作於1322年、位於前杭州寶成寺且已嚴重受損的石像（修復見楊伯達1998，卷6，圖版23）。這一大黑天形象與薩迦派早期繪畫相近，當時薩迦派的領袖是八思巴。在這件大威德金剛緙絲上，緊挨御容的藍色神像儘管手持大黑天的常見法器，但並未呈現出早期薩迦派和元代圖像中大黑天的守護神特徵。

5. 中國各歷史時期記重和尺寸度量衡由於地域差別和使用目的差異而很難確定（比如尺，對於建築工程和紡織品的長度就是不同的）。目前的換算方式基於宋代官方量取紡織品的尺，見吳承洛1984。根據吳書，唐代到明代的記重和尺寸度量衡變化不大，宋元兩代之間也並無變化。楊寬（1957年）持類似觀點，認為元代尺寸度量基本採用宋代標準。但楊寬認為宋代度量紡織品的尺，尺寸更大，約在31.1至31.4厘米（頁81）。取更大值後，元代縱橫9尺半和8尺的

尺寸，與大都會所藏97×82英尺的緙絲尺寸就不完全符合了。但也有可能大都會所藏緙絲的比例與元代織御容和曼荼羅的尺寸完全相同。由於尺的度量在不同歷史時期有所差異，這件大威德金剛曼荼羅或許可以作為吳承洛認為的宋代官方量度紡織品的尺與元代官方工坊度量標準相同的證據。

6. 見本章導論和導論註19。另，譯註：後文「1321年正月十五日……」的內容，依今《元代畫塑記》（北京：人民美術出版社，2016年，頁2），事恐在「延祐七年（1320年）十二月十七日」。

7. 宋濂，王褘編：《元史》卷79，頁1946。（譯註，實為卷78。）

8. 《元史·文宗本紀》，卷33，頁738–739。

9. 同上，頁744。

10. 同上，卷34，頁756。

11. 多桑著，馮承鈞譯1962，卷一，頁351。《多桑蒙古史》（1962年版）為馮承鈞對康斯坦丁·多桑於1824年所著《蒙古史》的中譯本。根據當時的傳言，八不沙是在一個燒羊火坑中被椎殺的。事見元末孔齊所著《至正直記》，卷1。

12. 《元史·順帝本紀》，卷40，頁856–877。

13. 馮承鈞1962，卷1，頁351。

14. 《元史》卷33，頁744；卷34，頁752。

15. 泰定元年（1324），也孫鐵木兒（元泰定帝）命帝師舉行了一場大威德金剛佛事。1326年，泰定帝的皇后也舉行了相同法事。兩場法事均在上京的水晶殿舉行（見《元史·泰定帝紀》，卷29，頁648，以及卷30，頁671）。很可能是相同的帝師在1329年為圖帖睦爾和卜答失里舉行了同樣的大威德金剛佛事。1330年初，皇室在舉行第二場大威德金剛佛事之前起用了新的帝師（《元史·文宗紀》，卷33，頁745）。

對此圖像和題記的研究筆記

簡娜迪・雷諾弗（Gennady Lenov）

這幅曼荼羅的主神為九面、三十四臂和十六足的金剛（大威德明王），足踏神明、凡人、魔物、野獸和飛鳥，從而象徵超越現世的勝利。

曼荼羅的第二層環繞着一圈骷髏（藏傳佛教稱為嘎巴拉），並被縱橫分割成八個區域，每一區域內均有一名閻魔王，為大威德金剛的隨從，是閻魔的形態之一，即死神；每尊閻魔王分別守護八方中的一方。他們腳踏水牛，左手持骷髏，右手持各類密教法器，如金剛杵、斬斷的梵天頭顱和凡人四肢。更外圍是一個閉合的、由三十六尊閻魔王（每邊八尊，四角各一尊）組成的方形區域（壇城）。四個T形城門（進入內城聖地的入口）前各自立有一名閻魔王守衛，四名守衛之間以金剛杵和垂珠飾帶相連。四個門樓為早期東印度傳統樣式建築，門樓上部由腳踩大象頭部的公羊頂起，門樓上方摩羯口中噴出泉水。地紋以典型的元代風格花卉紋裝飾。

壇城四周環繞着四層境界：一層火山和一層金剛杵山是修煉者進入曼荼羅的第一次淨化；八處寒林（屍陀林）的層次讓修煉者割斷所有世俗牽絆；一層蓮花山讓修煉者在進入大威德明王居處之前做最後的淨化。

每個寒林圖像單元（順時針方向）都包含一個佛向弟子傳法的場景、一尊守護神（在本幅曼荼羅中是閻魔王）、一尊十方天王、一尊蛇神那迦、一座窣堵坡（佛塔），以及一隻來自地獄的魔物（或餓鬼，存疑）。十方天王是十個方向（八方再加上方與下方）的守護神。有時，如在本例中，共使用了九位天神來守護核心區域。他們多是印度教的神，如騎天鵝座駕的梵天，騎象的因陀羅，騎摩羯的水神伐樓拿（Varuna），以及騎鹿的風神伐由（Vayu）。通常每座寒林均有一個印度教神，但因創作者意圖表現九位神明，因此其中一個寒林（頂部的單元）中展示了兩尊十方天王：梵天和水神。有趣的是梵天的形象是四臂而不是四面。凡人的殘肢在每個寒林中四處散落。

外圈方形區域的四角均織有四尊神像。其中主神為足踏水牛背的護法，還有兩名低階天女，以及一尊大威德明王系的護法小像。

位於頂部的一行是14尊人物像，從左到右依次為：本初佛（金剛總持）；一名護法神（可能是大黑天的化身之一）；大成就者毗盧巴（Virupa，又作Birvapa）；之後分列11尊喇嘛像，除了第一尊之外，其他均無具體的徽識。第一尊喇嘛像的大紅帽子提示了其身分可能是以下三者之一：薩迦派（1073年）創始人昆貢卻杰布寶王（1034–1102）；其子、薩迦派初祖貢噶寧布（1092–1158）；以及薩迦派五祖、元世祖時期的帝師八思巴（1235–1280），他成功向元忽必烈王庭傳布薩迦派佛教，並制定蒙古方體字。因此，這應該是在彰顯薩迦派佛教的修習法統。大成就者（大法師）毗盧巴（活躍於8世紀）出現在這一行人物像的起始位置，是因為他對於毗盧巴自己所修持的佛系大手印傳承發展的重要性。毗盧巴與大威德明王崇拜也有關聯，他是被其導師之一的納加菩提（Nagabodhi）引導進入這一領域的。

底部的橫行從左至右包括七大守護神，包括藍色皮膚的大黑天護法（存疑）和閻魔的各種變化形式。守護神像兩側是此副緙絲的供養人像。供養人的名字以藏文書寫，織在其頭頂上方的框內。文字題記如下：左下角為"*rGyal po Thug the Mur*"與"*rGyal bu Ko shi la*"（皇帝圖帖睦爾與皇子和世瓎）；右下角為"*dPon mo Bha bu cha*"與"*dPon mo bHu dha shri*"（皇后八不沙和皇后卜答失里）。

題記表明，圖帖睦爾的頭銜為"*rGyal po*"（皇帝），而"*rGyal bu*"（皇子）的頭銜給了他的兄弟，兩位女性均為"*dPon mo*"（皇后）頭銜。

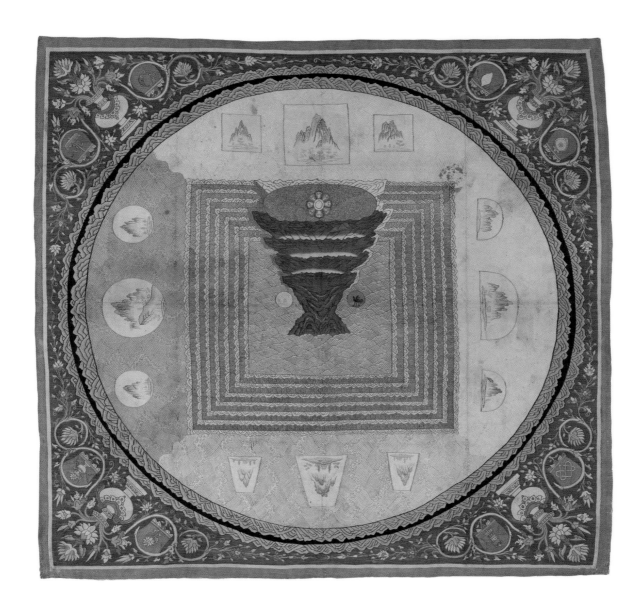

26. 須彌山曼荼羅

緙絲

經向 83.8 厘米;緯向 83.8 厘米

元代 (1279–1368)

紐約大都會藝術博物館藏

1989 年以 Fletcher 基金、Joseph E. Hotung 以及 Michael and Danielle Rosenberg 捐款購買 (1989.140)

這件緙絲唐卡將宇宙抽象為世界山的樣貌,即宇宙的中軸——須彌山。須彌山被七道金山和七重海環繞包圍。金山之外,四個主要方向的大海之上,有四大部洲,每一個大部洲旁各有兩個小部洲(四大部洲,八小部洲);這些洲的地貌是用中原風格繪製的,並且每一個單元的外框形狀因方位而異。東方的東勝神州 (Videha) 使用半圓形邊框,西方的西牛貨洲 (Godaniya) 使用圓形邊框,北方的北俱盧洲 (Uttarakuru) 使用正方形的邊框,南方的南贍部洲 (Jambudvipa,人類世界) 的邊框是不規則四邊形(原本是綿羊肩胛骨的形狀)。這四個方向也被賦予了不同的顏色:東方的銀色(白色);西方是紅寶石色(紅

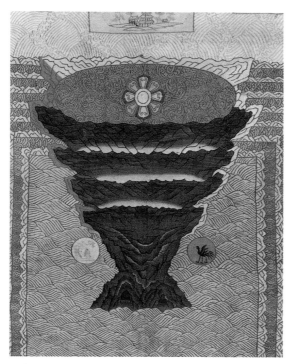

局部，圖錄26

密境。雙層山界之外的四個角上，有四隻花瓶中生出蓮花卷草紋樣和佛教八吉祥紋，[2] 這些蓮花卷草紋樣來自印度帕拉王朝時期的藝術。作為藏區宇宙觀的視覺表現，這幅圖畫描繪了藏傳教義思想與結構的基本形態，這種結構包括從深奧難懂的神學理論系統到藏傳寺廟藍圖的相關訊息。當然，它也可以用作曼荼羅。

用精細絲線緊密織造的工藝，使這件織品在技術上斷代為南宋（1127–1279）到明代（1368–1644）之間。這件織品不用斷緯表現圖案，也較少使用繞緯。色彩過渡在這幅圖上最明顯的部位是外圈的山界，是由相鄰兩個色塊U形搭緯形成的。這種工藝是明代緙絲的通用技術。

推斷作品年代和產地的另一個線索是對於各大部洲地貌的描繪方法。設計者無疑是一個熟悉當時中原地區新潮藝術動向的人。青綠設色的山水風景初現於唐代（618–907），在元初畫家錢選（1235–1300以後）等人的筆下再現。元代青綠設色風景畫的典型代表，可參看大都會藝術博物館所藏《王羲之觀鵝圖》（圖41）。此類畫作明顯是這件緙絲作品用來描摹陸地景色的範本。

色）；南方是天青石色（藍色）；而北方是金色（黃色）。須彌山的四個方向，相應地反射了四個方向的顏色。[1] 代表宇宙的日月使用了非常中國化的符號，分別為日中的三足烏鴉和月中桂樹下搗仙藥的兔子。

通常，須彌山頂會描述不同等級的天堂及諸神。這幅作品中，山頂的天球不是天國的場景，而是一個填有卷草紋的橢圓狀物，這種花紋用細窄的線條導向一個以八瓣蓮花為象徵的終極

技術分析

經線： 白色絲，S捻，雙根合股加Z捻；密度：約31根/厘米。**緯線：** 1）多色絲線，S捻，部分合股加S捻。顏色：淺藍色、藍色、天藍色；淺珊瑚色、珊瑚色、淺粉色、深紅色；淺綠色、綠色、深綠色；淡藍綠色、黃色、白色、黑色、淺

圖41. 錢選（1235–1300以後），《王羲之觀鵝圖》，局部，南宋後期至元初。手卷，紙本設色上金，24.1×91.4厘米。大都會藝術博物館藏，1973年Dillon基金捐贈（1973.120.6）

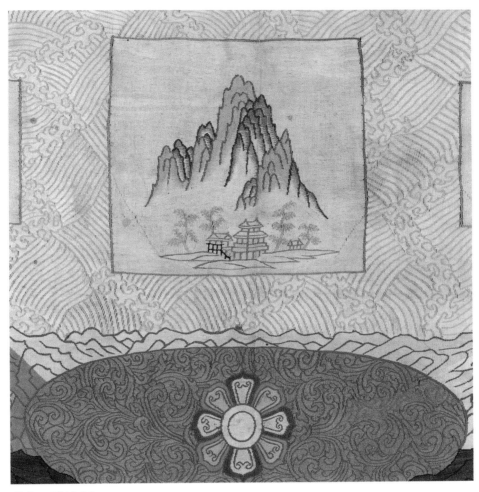

局部，圖錄26

棕色、乳白色和灰褐色。藍色線從深藍至白色漸變段染，以形成條紋狀肌理；密度：60–280根/厘米。**組織：**整幅曼荼羅織紋極為細膩。以通經斷緯和勾緯（在較長狹縫處交織2–3根緯線）的技法組合運用，但通經斷緯形成的狹縫不用以表現紋樣。斜線以沿經線階梯狀緯織的方法完成，而傾角較大的斜線則使用繞織組織（形成磚牆紋），竪直線條由包纏單根經線緯織。繞緯只在表現漸變曲線時才會使用，其他情況使用得極少。色彩漸變的陰影效果由細而窄的深色調區域沿緯線方向延伸進入相鄰的色塊區域生成。織物背面通幅可見線頭的斷頭。斷裂經線尾端與替換經線頭端相比長度較短，一般不超過2.5厘米。有時斷經尾端會打結並不再續入替換經

線。在其他情況下，有時未打結的斷頭由繞緯的緯線壓緊固定；有時替換經線靠打緯緊密的緯線固定。在色塊交界的位置，背面緯線浮長約2.8厘米（有時或長達4.4厘米）。這些緯浮層層疊疊，但互相並不糾纏在一起。緯線斷頭長度約為2厘米。

未被續入替換經線的斷頭表明這件曼荼羅是從底部向上織造的。

收錄文獻：MMA *Recent Acquisitions* 1989–1990, pp. 86–87, illus.; *Textiles* 1995–96, p. 74, illus.

1. 對描繪宇宙的曼荼羅相關描述參考 Lauf 1976, pp. 131–37。
2. 關於八吉祥，參看圖錄24註釋2。

27. 雲水龍紋緙絲團扇面

緙絲

經向 26 厘米；緯向 25.8 厘米

元代（1279–1368）

紐約大都會藝術博物館藏，Fletcher 基金，1947 年（47.18.42）

　　元代（1279–1368），約1330–1332年描述大都風俗的地方志《析津志》記載，[1]在農曆的五月初五端午節（今大多賽龍舟）前三天，中書禮部會向宮廷進獻緙絲團扇，紋樣題材包括「人物、故事、花木、翎毛、山水、界畫」，還專門記載了扇面的紋樣包括「二龍在雲中」。[2]毫無疑問，這幅緙絲扇面是元代端午風俗的遺存，畫面上緙織一條雲中的龍向波濤吐出火珠，紋樣布局呈圓形，緙絲技術與南宋緙織繪畫的技術高度相似（見圖15）。正如《析津志》所述：「若退暈、淡染如生成，比諸畫者反不及矣」。

　　以龍為主題的繪畫是元代中國藝術的主要題材之一，在道士群體中尤為流行。大都會藝術博物館收藏有天師道第三十八代天師張羽材（1259–1316）所繪《霖雨圖》（圖42）。[3]由此可見，這件緙絲團扇與《霖雨圖》有許多相似特徵，

如龍和雨的聯繫，以及龍頭和烏雲形象相似的處理方式。扇面上漩渦狀的波濤是元代以龍為主題的繪畫中常見的元素，在《霖雨圖》中也有所表現（未包含在圖42的局部內）。

　　道士與端午節的聯繫起源很早，並一直延續到清代（1644–1911）末年。《析津志》在記述端午節相關的習俗之前，還錄有一首提及道教天師的詩作：「五月天都慶端午，艾葉天師符帶虎，玉扇刻絲金線縷」。同樣，晚清著作《燕京歲時記》也記載了相似的風俗。[4]

　　這把團扇扇面提供了實物證據，南宋以來緙織繪畫的傳統直到元代依舊流行。儘管在元代以後，緙絲技術的革新趨緩，許多紋樣都一直延續到清代。大都會藝術博物館所藏18世紀晚期到19世紀的一套五件緙絲活計也織有相似的圖案。[5]

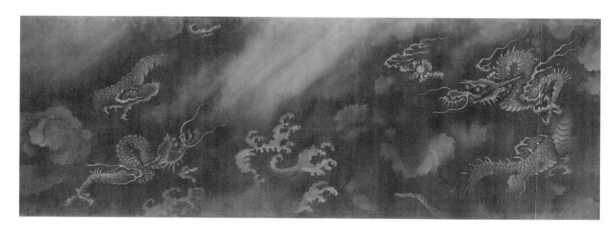

圖42. 張羽材（1259–1316），《霖雨圖》，局部，元代（1279–1368年）。手卷，絹本墨繪，27×271.2厘米。紐約大都會藝術博物館藏，Douglas Dillon 捐贈（1985.227.2）

技術分析

經線： 棕色絲，S捻（單股）。密度：34根/厘米。

緯線： 多色絲線，S捻。顏色：從淺到深的灰
色、乳白色、棕色和紅色；密度：約90–120根/
厘米。

組織： 通經斷緯。繞緯和拋梭技術只用來緙織
紋樣細部。龍氣部分用緯線包纏雙經織造（而非
纏繞單根經線）。

收錄文獻：Hartford 1951, no. 122, illus.; New
York 1971, no. 8, illus.

1. 關於《析津志》，參看圖錄註25。
2. 熊夢祥：《析津志輯佚》，1983年，第218頁。
3. 關於這幅圖畫、張羽材以及蒙元宮廷中的道士，參看趙豐
 1992，頁362–367，圖版81a、b。也可參看Fong and Watt
 1996, p. 54。
4. Dun Lichen 1936.
5. 圖片見Milhaupt 1992, fig. 9。

第三章　金代和蒙元時期的妝花織物

翻譯：茅惠偉、鄺楊華

12至13世紀金國生產的妝花織物是一種重要的織物類型。按照技術和風格的不同，它們可以分為兩種：I型明顯具有金代傳統的織造和裝飾特點；II型則體現了東伊朗織工的影響——他們被蒙古人俘虜並安置在其佔領的金國故地上。

歸屬於I型妝花織物的，包括大都會藝術博物館所藏的捕鵝紋妝金絹（圖錄28），[1]以及風格與此件相似的黑龍江阿城金代齊國王墓出土的妝花織物。阿城金墓年代為1162年，墓主齊國王完顏晏是女真宗室，曾定居並管轄阿城附近金國舊都上京多年。[2]在大都會藝術博物館收藏的這件妝金絹上可見雜花中有一隻海東青正向下俯衝捕捉一隻飛翔的天鵝；綠地上以金線織出圖案，和金代每年捕鵝活動中官員佩戴的玉帶鉤上的捕鵝紋非常相似。金代女真人繼承了遼代契丹人春搜秋獮的傳統，[3]1143年，金國頒布了一條上諭，從此金代的統治者「將循契丹國俗，四時遊獵，春水秋山，冬夏捺缽。」[4]據《金史》記載，隨同皇帝一起參加春搜的官員所穿春水之服在肩膀、衣袖和前胸處皆用金線繡製「鶻捕鵝雜花卉之飾」。[5]《遼史》中對春搜有更加詳盡的描述，據說春天天鵝飛回北方時，參加春搜的官員穿一種深綠色的服飾。[6]顯然女真人也繼承了這一傳統，因為近些年來發現的一些捕鵝紋妝金織物都是深綠色的。

大都會藝術博物館收藏的這件妝花織物上的捕鵝紋呈滴珠形，沒有邊框，看上去像是從一個較大的圖案中抽取的一部分。不對稱的散搭式單元圖案，一排向左，一排向右，以二二錯排的形式相間排列。技術特點如下：金線，單根排列，Z捻；地緯，雙根排列，一根無捻，一根Z捻；妝花採用片金線，平滑的條狀動物材質背襯，一面有金箔；[7]在織物的背面妝花部位有規律地間隔出現地緯背浮的現象（圖45），這樣做讓這一區域的緯密得以降低，織物顯得平挺（因為圖案部分要插入金線，勢必會大大增加這一區域的緯密，從而讓這一區域變得不平整或是凸出於地組織平面）；片金線連續穿過開口，妝花部位背面也有片金線背浮的情況；地部組織為經面平紋，花部片金線以斜紋固結。巴黎收藏的一件捕鵝紋妝花織物上保留有了一條幅邊。[8]幅邊經線為綠色，2根一組，3根一組，4根一組，縱向穿過妝花單元圖案正中。幅邊地緯和經線以平紋交織並繞回最外面的經線，背面的片金線則在幅邊的內側背後回緯進入下一個梭口。

有多件妝花織物和捕鵝紋妝金絹在風格和技術上相似。[9]其中一件織物保留的幅寬為59至62.3厘米，上織有捷羊（"djeiran"音譯，一種中亞羚羊）圖案，周圍是樹葉，上部為雲紋，雲中有太陽或月亮（今收藏地不詳）。[10]從這組織物上也可以發現幾個技術上的變化。某幾件（如圖錄29）的經線是單根而不是雙根排列，這組織物中大多數（包括捕鵝紋織物）的片金線由兩根連續的經線按照一定的經線順序以斜紋固結，但是克

利夫蘭藝術博物館收藏的雲鳳紋妝花織物（圖錄31）上的片金線由所有的經線以斜紋固結。有些捕鵝紋妝花織物圖案完全相同，但是在技術和配色上有所區別，這說明當時已有圖樣以供選用和重複織造。[11]

這些妝花織物和金代齊國王墓出土的妝花織物在技術和風格上有一些相似之處，例如經線都是單根排列，地緯雙根或單根排列，織物背面橫跨妝花區域每隔一段距離有地緯背浮的現象，並且該墓出土的大多數妝花織物都是以經面平紋為地，上以斜紋固結片金線顯花。另外，齊國王墓出土的妝花織物也是採用非對稱的圖案。[12]另一方面，這兩組妝花織物也有些許不同。例如在捕鵝紋、團龍紋和捷羊妝花（見圖錄28–30）上發現的以一定順序的相鄰經線固結片金線的方法，在齊國王墓出土的妝花織物上就沒有發現。然而更加重要的是，齊國王墓出土的妝花織物上，使用的片金線比捕鵝紋等妝花織物的要精緻許多。而且，齊國王墓出土的妝花織物上面使用的片金線看起來根本就不考慮用金的成本，有時在織物的背面片金線直接從一個圖案單元跨到下一個圖案單元，並且在背襯的兩面都有金箔，而捕鵝紋妝花織物使用的片金線只有一面有金箔。

現存的一些實例說明妝金織物是金代最有代表性的高級紡織品。雖然在遼代的考古遺址中也發現了更早時期的妝金織物，但這很罕見。[13]從宋代早期的考古遺址的情況來看也是如此，迄今為止在整個北宋境內僅僅發現了一件妝花織物，可惜在考古報告中沒有註明是否使用金線。[14]但是，齊國王墓大量出土的妝金織物證實了這種織物在金代具有特別重要的意義。該墓出土的妝金織物比收藏在海外博物館的那些品質要高，這可能說明了它們是出自皇家織造作坊的頂級產品，而其他的妝金織物，例如捕鵝紋妝金織物是供皇室成員以外的官員使用。

雖然有些圖案，例如團龍紋和團鳳紋，在紡織品和其他的裝飾藝術上出現的時間更早，[15]有些圖案例如捷羊紋（見圖錄29），儘管於7世紀

時已在粟特非常有名，但似乎到了金代才被中國人所採用。捕鵝紋是一個特別有趣的例子。儘管在遼代的考古發現中沒有發現捕鵝紋的實例，但是我們可以從遼代的文獻和相關的藝術中捕捉到一些資訊。在對大量狩獵題材的玉器進行研究以後，楊伯達認為現存的春水玉沒有一件是年代早於金代的。[16]另外一個值得注意的情況，是在遼代的官方記載和關於契丹人春搜活動的記述中並沒有以捕鵝場景作為裝飾題材的記錄，然而《金史》卻詳細描述了參與春搜的官員衣袍上和玉佩上的捕鵝紋。因此很有可能是這樣一種情況：契丹人制定了這種儀式性的狩獵慣例，紡織品和玉器上的捕鵝紋則是金代宮廷的產物。

這種明顯屬金代傳統織造體系的妝花織物可以以兩件織物為代表：一件是此次展覽中展出的白地立鳳紋妝花（見圖錄32），另外一件是私人收藏的黃地捷羊紋妝花。[17]黃地捷羊紋妝花織物特別長（大約212厘米），圖案的排列方向變換了三次，該捷羊紋和克利夫蘭藝術博物館及巴黎收藏的妝花織物同屬捕鵝紋類型，幅寬是59.1厘米，和捕鵝紋類型妝花織物的幅寬也一致。和捕鵝紋類型一樣，兩件織物的背面橫跨妝花區域也每隔一段距離出現地緯背浮的現象。

然而這兩件妝花織物也有不同於捕鵝紋類型妝花織物的技術特點，這說明它們是在不同的地區（可能是金國南部）生產的；它們最大的特點是金線並非動物材質而是以紙為背襯。[18]另外，在織物背面妝花部位有四至六根連續的緯線隨同地緯一起背浮，這讓圖案邊上產生了輕微的褶皺（見圖錄32）。這很奇怪，因為一般認為緯線背浮是為了讓妝花圖案平整；而且黃地捷羊紋妝花織物的幅邊不使用多組經線（地緯只是繞過外面的一根經線）。白地立鳳紋妝花的經線和緯線均加S捻，而捕鵝紋類型妝花織物的經線為Z捻，但是這點一般不視為一個重要的判斷因素。捷羊紋妝花的經線先加S捻然後合股為Z捻，而齊國王墓出土妝花織物的經線有S捻也有Z捻。

本次展覽中屬II型的妝花，即那些受到東

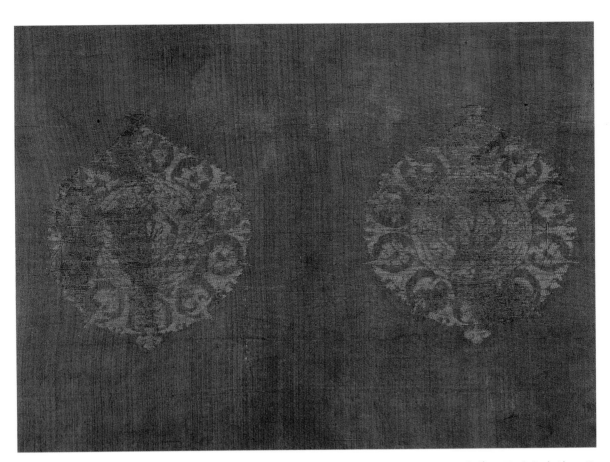

圖43. 藍地團窠對鳥紋織物，局部。出自中國北方，蒙元時期，13至14世紀中葉。絲線和金線，妝金絹，58×63厘米。巴黎亞洲紡織品整理和研究協會藏（編號3262）

伊朗織造傳統影響的妝花也可分為兩種。第一種類型以蓮花紋妝花為代表（見圖錄33）。[19]這件織物上的經線加Z捻，雙根而非單根排列，幅邊有多組經線，和其他位置經線的顏色截然不同，而且單元圖案是對稱的。其他這種類型的妝花織物，例如巴黎亞洲紡織品整理和研究協會（AEDTA）收藏的一件妝花織物，圖案不僅是對稱的而且有邊框。[20]除幅邊經線顏色不一樣之外，其技術和風格上的特點也表明它們受到了來自呼羅珊和中亞河中地區織工的影響。這些織工被蒙古人俘虜並最終安置在金國故地——1229年窩闊台登上汗位以前，有些安置在河北省中西部的弘州；窩闊台統治期間，有些安置在今張家口以西的蕁麻林。弘州織造局和妝金織物有着特別的聯繫，因為這裏既有來自西域（中

亞）也有來自金國最後的都城汴京（今天的開封）的織工。[21]

II型以兔紋妝花為代表（見圖錄34）。[22]和 I 型一樣，其經線也是雙根排列。然而這類織物的地緯較粗，彌補了和片金線密度上的差距，因此在織物的背面可以不再採用地緯背浮的做法。金代也使用這種技術，在齊國王墓出土的妝花織物上就有所發現。[23]這種類型的妝花織物使用的片金線以動物材質為背襯，可能按一定的規律由相鄰的經線（見圖錄34）、也可能由所有的經線固結。同樣，幅邊穿過單元圖案正中，有時幅邊的經線和織物主體部分的經線顏色不一樣。另有一件妝花織物保留了一個完整的幅寬——66.5厘米，其圖案和技術均和此件兔紋妝花相同，除了幅邊經線的顏色為綠色。另外一件特

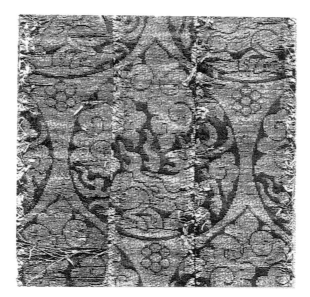

圖44. 捷羊紋織物，細部。出自東伊朗，13世紀晚期至14世紀。絲線和金線，特結錦。紐倫堡日耳曼民族博物館藏（編號394）

別長的捷羊紋妝花織物上的單元圖案呈方形（今收藏地不詳），圖案的方向變換了多次。[24] 有些紋樣可能是一種傳統的圖案，例如兔紋很可能和狩獵活動有關，因為兔子是契丹人、女真人和蒙古人狩獵活動獵殺的對象。不僅《遼史》中記載了狩獵活動，[25] 從宋廷派往北方政權的使節在回報中也常常提到狩獵，其中也有獵兔。[26] 相比之下，其他的圖案都是對稱的，有時候還帶有邊框，這是中亞絲綢圖案傳統的做法。[27]

蒙元時期，金國生產的妝花織物聞名於西亞並且影響了波斯的絲綢圖案。例如德國紐倫堡收藏的一件波斯絲綢上織有常見的金代捷羊紋（見圖44），動物的形態和滴珠的形式均和金代的妝花圖案相似，但是圖案填入骨架中，而不是在清地上以二二錯排的形式排列。此外，金國版本的捷羊圖案上面的月紋消失了，這說明波斯的織工未能理解月紋在中國圖案中的含義，又或者選擇性地忽視了。

1. 另外兩件有名的此類妝花織物：一件收藏在克利夫蘭藝術博物館（1900.80），另外一件收藏在巴黎亞洲紡織品整理和研究協會（見Riboud 1995, fig. 10）。

2. 郝思德、李硯鐵、劉曉東：〈黑龍江阿城巨源金代齊國王墓發掘簡報〉，頁1–10；Zhu Qixin 1990。出土服飾收藏在哈爾濱黑龍江省博物館。

3. 征服了北宋主要的領土以後，契丹可汗恢復了跟隨水草游牧的傳統，繼續四季漁獵活動。一年之中遼庭轉徙四次，故有四時行帳（即捺缽）。每個行帳或邸宅都有特定的漁獵活動。春行帳以漁獵開始，遼帝和官員用一種體格小但很凶猛、稱為海東青的鷹來捕殺從南方返回北方的大雁和天鵝。關於契丹人四季行帳的具體研究可看傅樂煥 1984，頁 36–172。關於《遼史》中相關段落的翻譯可參看Wittfogel and Feng, 1949, pp. 131–134。

4. 見宇文懋昭著，崔文印校：《大金國志校證》（崔文印註釋），頁166。《大金國志》的第一部分，包括上面引用的段落，可參看1234年宇文懋昭為宋廷編纂的《大金國志》。

5. 脫脫編：《金史》卷43，志24，頁984。

6. 可特別參看脫脫等編：《遼史》卷32，頁373–374，關於四季行帳的部分，以及《金史》卷40，頁496關於地理的部分。關於相關段落的翻譯，可參看Wittfogel and Feng, Chia-sheng 1949, pp. 132, 134。

7. 經由NormanIndictor和Denyse Montegut電鏡掃描分析，認定大都會藝術博物館收藏的捕鵝紋妝花織物和克利夫蘭藝術博物館收藏的djeiran紋妝花織物上使用的片金線背襯均為羊皮紙。英格蘭北安普敦皮革保護中心進一步認定捕鵝紋織物上的片金線背襯為山羊皮，但刮得非常薄，僅保留了羊皮的表層（見Arthur Leeper 1989年9月27日與屈志仁的通信）。

8. 巴黎亞洲紡織品整理和研究協會；見Riboud 1995, fig. 15。

9. 圖錄編號29–31；Riboud 1995, fig. 3, 8, 10, 15, 16；Ogasawara 1989, fig. 12；Spink and Son 1989, no. 13；Spink and Son 1994, no. 10。

10. Simcox 1989，編號13，頁21（右側幅邊翻到了下面）。

11. 例如巴黎亞洲紡織品整理和研究協會收藏的捷羊紋妝花織物地緯為雙根排列（Riboud 1995, fig. 15），克利夫蘭藝術博物館收藏的捷羊紋妝花織物地緯為單根排列（圖錄29），亞洲紡織品整理和研究協會收藏的另外一件捷羊紋妝花織物為黃地（同上，圖16）。

12. Zhu Qixin 1990, figs. 5, 7, 11, 12.

13. 妝花絲織物（片金線以動物材質為背襯上貼以金箔）在內蒙古遼駙馬墓（蕭屈律墓）也有發現，今收藏於呼和浩特內蒙古自治區博物館。

14. 陳國安 1984，頁77–81，圖版6，編號1。

15. 關於團龍紋最早的記載見王溥：《唐會要》，頁582，記載了694年頒布的關於皇室和高官官服上使用圖案的規定；關於中國藝術中龍鳳紋的研究，見Rawson 1984，遼代的龍鳳紋可參看圖131，亦可看本書圖錄30。

16. 楊伯達 1983，編號2。

17. 現今下落不明（和Riboud 1995, fig. 16所示織物不一樣）。

18. 雖然通常認為中國的片金線使用的是紙質背襯，但並不意味以動物材質為背襯的片金線就一定不是中國生產的，見盧集資料（《道園學古錄·曹南王勳德碑》）頁138和本書第四章導論註釋57。

19. 巴黎收藏的其他幾件可參看 Riboud 1995, figs. 27, 31, 33。

20. 這件妝花織物上的圖案與一個波斯陶瓷罐上的圖案相似(見巴黎 1977,圖版 292)。

21. 《元史‧鎮海傳》載太宗窩闊台統治期間「得西域織金綺紋工三百餘戶,及汴京織毛褐工三百戶」隸屬於弘州,在此之前(太宗繼位前)太祖曾收天下童男童女及工匠在弘州置局。朝廷命鎮海「世掌」此局(見《元史》卷 120,頁 2964)。雖然「毛褐」一詞可以理解為毛織物或粗麻布,但也有其他可能,例如也許是至今仍使用的「毛葛」一詞的前身(漢字「褐」和「葛」的區別僅部首不同)。現代的毛葛是一種蠶絲為經棉紗作緯的織物,可以用來製作外套(以毛皮或有夾層的絲綢為裡)和被面。

22. 其他的織物實例為私人收藏(未發表)。

23. 例如 Zhu Qixin 1990,fig. 12。

24. 另有一件織物圖案與此相同,見 Krahl 1997, fig. 6。

25. 關於遼代契丹人主要的狩獵活動可參看傅樂煥 1984,頁 106–158。

26. 1013年據一位出使遼國的宋朝使臣回報,契丹人製作石錘和銅錘錘打野兔(《續資治通鑑長編》卷五十四咸平六年(三),頁 266)。1089年,蘇轍作為使臣出使遼國的時候也寫下了許多關於遼國見聞的詩歌,其中有一首描述了契丹人的四季行帳並提到了獵兔活動,見蔣祖怡和張滌雲 1992,頁 313。

27. 私人收藏(未發表)。

28. 綠地鶻捕鵝紋妝金絹

長58.5厘米；寬62.2厘米

金代（1115–1234）

紐約大都會藝術博物館藏、購買，Ann Eden Woodward基金會捐贈和Rogers基金，1989年（1989.282）

　　此件織物以綠色絹為地，上可見二二錯排的妝金滴珠圖案（整件織物保存了兩排完整的和兩排殘缺的圖案），每個單元圖案內可見一隻向下俯衝的鶻鳥（鷹），正在捕捉一隻飛翔的天鵝，周圍環繞花朵和樹枝；相鄰的兩排圖案方向相反，右側保留了一條幅邊。

　　這是金國生產的一組捕鵝紋妝花織物中的一件。這組織物共同的特點是非對稱式構圖，圖案周圍沒有邊框，圖案採用二二錯排的形式。因為片金線要粗許多，為了避免地組織產生褶皺，織物背面橫跨妝花部位間或有緯線背浮的現象（圖45），這也是一個特點。同樣，片金線也是連續穿過開口，正面按一定規律由部分經線固結，反面不固定。

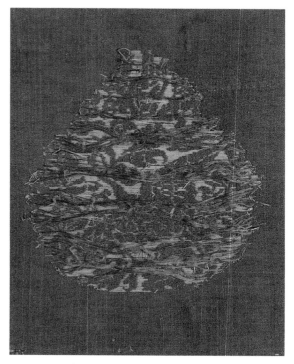

圖45. 織物背面，局部

技術分析

經線：綠色絲，Z捻，單根排列。織階：不規則（2根或多根）；密度：76根/厘米。**緯線**：地緯：綠色絲，雙根排列（一根Z捻，一根無明顯加捻）。紋緯：片金線，以長條狀羊皮紙為背襯，[1]上以紅色或黃褐色黏合劑貼以金箔。地緯和紋緯之比：除緯線背浮的時候均為1雙地緯搭配1根片金線。織階：1副。密度：地部24雙地緯/厘米，花部16根片金線/厘米。**組織**：平紋，妝花。地部：經面平紋，偶爾有經線短和緯線浮起的瑕疵。妝花：每4根經線前兩根以1/3 S斜紋固結片金線，第1根經線跨過一根地緯和一根片金線，第2根經線跨過同一根片金線和下面的一根地緯。片金線在背面不固定沿着妝花區域的輪廓回緯直接進入下一個開口。第6至第9根，偶爾第12至第13根地緯在織物的背面妝花

區域浮起，背浮的起點和終點位於該單元圖案的輪廓線上或者是輪廓線以內。右邊保存了一條幅邊（幅邊的外側已殘）。幅邊組織同織物地部，經線也是單根排列，反面片金線在幅邊內側回緯直接進入下一開口。幅邊沿經向穿過圖案正中。

收錄文獻：The Metropolitan Museum of Art. *Recent Acquisitions: A Selection, 1989–1990.* New York: The Metropolitan Museum of Art, 1990, pp. 85–86.

1. Norman Indictor 和 Denyse Montegu 鑑定這件織物上的片金線背襯為羊皮紙（見1991年5月10日與華安娜的通信）。

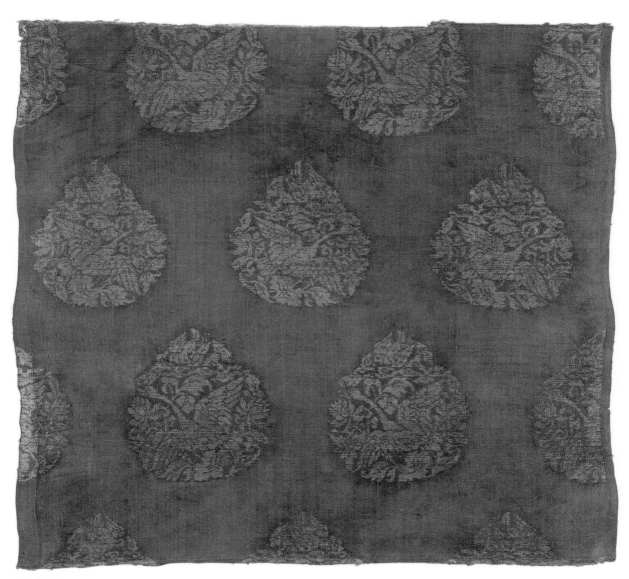

圖錄 28

29. 紅地捷羊望月妝金絹

長109.8厘米；寬38.5厘米

金代（1115–1234）

克利夫蘭藝術博物館藏，購自 J. H. Wade 基金（1991.4）

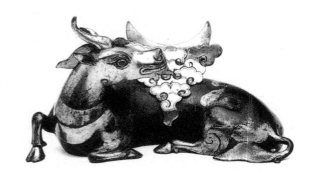

圖46. 捷羊紋（djeiran）鏡架。宋、金或元代。鎏金銅器，長27厘米。維多利亞和阿爾伯特博物館藏，Salting Bequest 遺產（737–1910）

這件紅地妝金織物由三片組成：上面一大片，底部兩小片；從接縫來看，是來自一件衣服。妝金單元圖案以二二錯排的形式排列，每個包含一隻斜臥回首望向雲中滿月的捷羊，雲紋和捷羊之間填以花枝紋。相鄰兩排圖案的朝向相反。這件織物一共保留了四個完整的單元圖案和八個殘缺的單元圖案，包含兩個以上縱向循環的單元圖案和一個完整的橫向循環的單元圖案。被保留的兩條幅邊，一條在上部大片主體部分的右側，另外一條在底部兩小片中一片的左側。從技術和風格來看，這件織物和金代捕鵝紋妝花織物為同一類型。

"Djeiran"（捷羊）是金代藝術品上常見的一種圖案，並且一直沿用到元代（1279–1368）。它出現在金代銅鏡鏡背或是用於鏡架，除用於鏡架時，一般同時出現雲霧繚繞的日紋或月紋，因為在鏡架上的話鏡子本身就可以代表太陽或月亮（圖46）。在中國文獻中這種圖案俗名「犀牛望月」，「犀牛」原指朝天犀牛，為了賦予圖案更加傳統的含義，又稱「吳牛喘月」（生於江南的水牛，畏熱，見月誤以為日，故喘）。然而，不管是犀牛還是吳牛，都不及"djeiran"這種從7世紀以後就經常出現在粟特人的銀器上的動物更符合該圖案（圖47），其中一個例子是聖彼得堡艾米塔什博物館收藏的一個公元7世紀的碗。

五個世紀以後粟特人的"djeiran"圖案才為金人採納，這頗有一些奇怪，因為其他的一些粟特圖案出現在中國銀器上的時間大約為唐代（618–907，見圖21所示晚唐時期的臥鹿紋銀盤，鹿角呈芝狀）。在中國金代以前的紡織品、金銀器和瓷器上均未發現這種圖案，在金國以外相同時期的文物上也未能得見。[1] 經歷了這麼多

圖47. 捷羊紋（djeiran）粟特碗。7世紀下半葉。銀質，直徑19厘米。聖彼得堡艾米塔什博物館藏

年，"djeiran"圖案竟然完好無損地出現在金代藝術品上，無論是外形還是姿勢均無較大變化，這也令人感到驚訝。金代版本的"djeiran"最初為何與日紋或月紋聯繫在一起尚不明確，雖然它有可能最初是用於鏡架，而後來鏡子成為太陽或月亮的象徵。但是圖案中的圓圈紋一般被認作月亮，因此才有「犀牛望月」的說法；而金代和元代的某些瓷器和紡織品上的月紋為新月而不是滿月。在從外來文化中借鑑圖案樣式但對圖案的原義不加以辨識的情況下，經常會使用這種特別的命名法。同樣的情況還有摩羯（makara）和

塞穆魯（senmurv），在它們的原義被正確理解以前，於中國已經有了各種稱謂。

技術分析

經線：橘紅色絲，Z捻，單根排列。織階：不規則（2根或多根）；密度：約76根/厘米。**緯線：**地緯：橘紅色絲，Z捻（弱捻）。紋緯：片金線，以長條狀羊皮紙為背襯，[2]一面貼有金箔。地緯和紋緯之比：除緯線背浮的時候均為1根地緯搭配1根片金線（見下文）。織階：1副。密度：地部28根地緯/厘米，花部18根片金線/厘米。**組織：**平紋，妝花。地部：經面平紋，除偶爾挑起兩根而不是一根經線外基本無瑕疵。妝花：每4根裏面前面2根以1/3 S斜紋固結片金線，第1根經線跨過一根地緯和一根金線，第2根經線跨過同一根金線和下面的一根地緯，第3根和第4根只與地緯交織。金線在背面不固定沿着妝花區域的輪廓直接進入下一個開口，經常在此形成回路，有些已斷裂。為了避免織物因使用片金線而起皺，每副緯線中第6根地緯在織物的背面妝花區域浮起，背浮的起點和終點位於該單元圖案的輪廓線上或者是輪廓線以內。保留了兩條幅邊。幅邊組織同織物地部，經線也為單根排列，反面片金線在幅邊的起點直接進入下一開口。幅邊的外側被裁掉，[3]幅邊自上而下穿過妝花圖案的正中。

收錄文獻：Wardwell, Anne E. "Important Asian Textiles Recently Acquired by The Cleveland Museum of Art." *Oriental Art* 38 no. 4（Winter 1992–93），pp. 244–251 & fig. 4, p. 247.

1. 關於瓷器上此類圖案的討論，可參看Wirgin 1979, pp. 197–198。
2. 此件片金線背襯經Norman Indictor和Denyse Montegu鑑定為羊皮紙（見1991年5月10日與華安娜的通信）。
3. 幅邊外側的結構可以從另外一片保存兩條完整幅邊的織物得知（Spink and Son 1989, no. 13, p. 21；插圖中右側的幅邊翻到了下面）。地緯繞過左側幅邊外側的十組經線和右側幅邊外側的七組經線。幅寬不規則，約為59至62.3厘米。

圖錄29

30. 紅地團龍妝金絹

長74.5厘米；寬33.2厘米

金代（1115–1234）

紐約大都會藝術博物館藏，Lisbet Holmes捐贈，1989年（1989.205）

　　這件紅地妝金織物上的團龍戲珠紋以二二錯排的形式排列，相鄰兩排圖案的朝向相反。圖案表現的是龍的側面，頭上有叉狀的角，嘴巴張開露出長長的舌頭，有五爪、火焰和一條寬寬的尾巴，在後足處蜷曲盤向頭上拱起呈弧形。這件織物縱向（經線方向）單元圖案循環在三個以上，橫向（緯線方向）單元圖案循環兩個，左側還保留了一條幅邊。自漢代（前206年至220年）開始，在中國文獻記載中，龍是一種不可思議的生物（又稱「靈蛇」），並且常和火珠聯繫在一起。造型藝術中的龍戲珠圖案始於唐代（618–907）。最早的團龍紋也是始於唐代，見於銀器和銅鏡的背面。和唐代許多圖案一樣，龍戲珠圖案，尤其是團龍紋形式的龍戲珠圖案可以追溯到

圖48.供養人畫像，細部。出自敦煌第409窟，西夏時期（1032–1227）

中亞甚至羅馬時代晚期。[1]到了10世紀，這種圖案見於許多裝飾藝術類型，也包括紡織品。例如台北故宮博物院收藏的一幅宋太祖（960–976年在位）畫像上，太祖所穿內袍的袖子上使用的就是這種圖案，[2]另外在敦煌第409窟被認為是西夏王的畫像上，其所穿長袍上布滿一排排的團龍紋樣（圖48）。第409窟的年代在西夏王朝中期，大約相當於金代早期。[3]儘管有這些早期的紡織品上的團龍紋實例，這件織物從地部的技術和風格來看都是金代的作品。[4]和金代其他的妝花織物一樣，這件圖案也是不對稱的，並且沒有邊框。

技術分析

經線：紅色絲，強Z捻，單根排列，地部經線排列不均勻產生縱向的線狀紋。織階：不規則；密度：72根/厘米。**緯線：**地緯：紅色絲，每股約由5根組成，無明顯加捻。紋緯：片金線，採用平整的條狀動物材質背襯，上貼以金箔，金箔和背襯之間有一半透明黃褐色塗層今已為髒污的白色；金箔明亮，保存基本完整。地緯和紋緯之比：除緯線背浮的時候，均為1根地緯搭配1根片金線。織階：1副。密度：地部26根地緯/厘米，花部20根片金線/厘米。**組織：**平紋，妝花。地部：經面平紋，瑕疵是有些經線沒有固結片金線。妝花：每4根裏面前面兩根以1/3S斜紋固結片金線，第1根經線跨過一根地緯和一根金線，第2根經線跨過同一根金線和下面的一根地緯，第3根和第4根只與地緯交織。金線在背面不固定沿着妝花區域的輪廓直接進入下一個開口，每副緯線中第6根地緯在織物的背面妝花區域浮起。左側保留了一條幅邊。織物背面金線在幅邊內側（距離幅邊外側6–7毫米）回緯進入下一開口，幅邊的經線為不規則的雙根一組，3根一組和4根一組（圖49），地緯繞過最外側的經線（4根的情況）。

收錄文獻：未收錄。

1. 羅馬晚期的幾個盾牌上有類似龍紋的圖案，盤在主人的周圍，追逐太陽或月亮。見Nickel 1991，亦可參看1993年關於紐約收藏的一件唐代銅鏡的詞條，頁10。

2. 見Fong and Watt 1996，圖版63，細節參看141頁。關於團龍紋最早的文獻記載見王溥：《唐會要》，記載了694年頒布的關於皇室和高官官服的一系列圖案規定，團龍紋是其中之一，用於皇子的袍服。見《唐會要》頁582。

3. 劉玉權 1982，頁273–318。（譯註：有學者將「西夏」定為「回鶻」。）

4. 巴黎亞洲紡織品整理和研究協會收藏的另外一件圖案相同的妝花織物經碳定年法測定，有95％的可能性是在720至1010年間製作（Riboud 1995, p. 119），似乎要早於大都會藝術博物館收藏的這種類型的妝花織物。

圖 49. 顯微鏡照細節，圖錄30

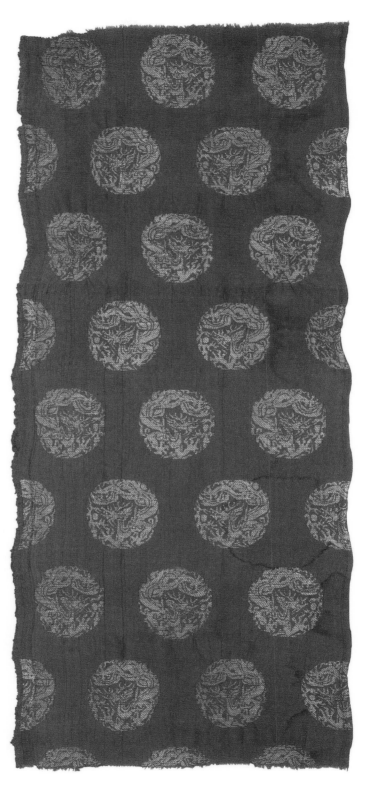

圖錄 30

31. 藍地雲鳳紋妝金絹

長56.2厘米；寬62.1厘米

金代（1115–1234）

克利夫蘭藝術博物館藏，John L Severance基金
（1994.292）

這件藍地妝金織物上可見滴珠形圖案，以
二二錯排的形式排列，每個圖案包含一隻飛鳳，
周圍環繞以雲朵，上下兩排鳳凰的朝向相反。

目前所知至少還有三件這樣的藍地雲鳳紋妝
金織物：一件收藏在巴黎亞洲紡織品整理和研究
協會，一件收藏在東京的浦上蒼穹堂，還有一
件見於倫敦的藝術品市場。[1]全部以平紋為地，
用以固結金線的斜紋有所不同。從組織結構來
看，這四件都是金代的作品。

技術分析

經線：藍色絲，Z捻，單根排列。織階：不規
則。密度：72根/厘米。**緯線：**地緯：藍色絲，
雙根排列（一根Z捻，一根無明顯加捻）。紋緯：
片金線，平整的條狀動物材質背襯，上以褐色
黏合劑貼以金箔。地緯與紋緯之比：除緯線背
浮時，均為1根地緯搭配1根片金線。織階：1
副。密度：地部26根地緯/厘米，花部19根片
金線/厘米。**組織**：平紋，妝花。地部：經面平
紋，瑕疵是有些經線沒有固結片金線。妝花：正
面金線由經線以1/8 S斜紋固結，背面金線不固
定沿着妝花區域的輪廓直接進入下一個開口（金
線在回緯處形成的線圈已經破裂，那些緊密織入
織物的金線則完整保留下來了）。大約每副緯線
中第6對（偶爾是第4或第7對）地緯在織物的背
面妝花區域浮起，浮起的起點和終點在妝花圖案
的邊緣或內側。未保留幅邊。

收錄文獻：未收錄。

1. Riboud 1995, figs. 2, 8, 9；小笠原小枝 1989，頁42，圖
 12；Spink and Son 1994, no. 10。

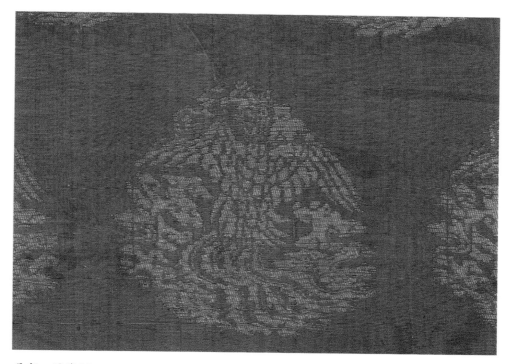

局部，圖錄31

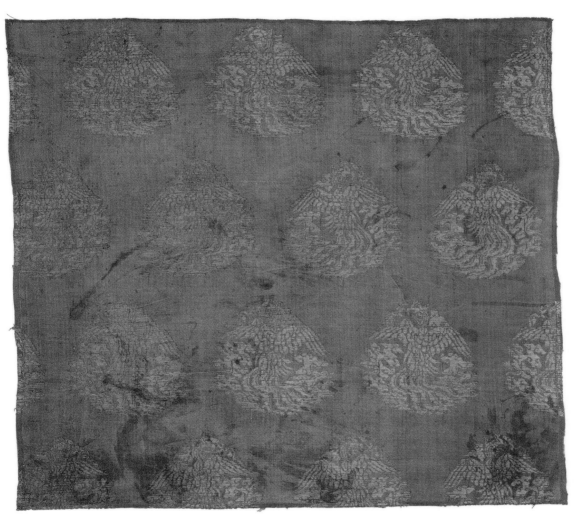

圖錄 31

32. 白地鳳紋妝金絹

長 81.8 厘米；寬 25.6 厘米（不包括延長的緯線）

金代（1115–1234）

克利夫蘭藝術博物館藏，紡織藝術聯盟（Textile Art Alliance）捐贈（1994.27）

這件白地妝金織物的滴珠圖案之中各有一隻鳳凰，鳳凰的身體為 3/4 側面，雙翅展開，鳳凰頭部是側面角度。圖案邊緣的雲紋和植物紋不完整，看起來像是從一個較大圖案中抽取的一部分。圖案以二二錯排的形式排列，上下兩行圖案的方向相反。縱向（經向）保留了四個以上的圖案循環，橫向（緯向）保留了三個循環。

此織物有三條邊向下翻折，另外一條邊折成 V 形。由於這件織物曾保存在西藏，因此折成 V 形的一端上有一個紅色的印章，中間可見一尊坐佛，左右有兩尊菩薩，並有藏文印文，一些有邊框一些沒有邊框，另外還有一個藏文字母。[1]

另有兩件織物與此基本相同，一件見於藝術品市場，呈矩形，上有一個類似的紅色印章，內有佛教印文（部分保留有邊框）和藏文字母 ka，[2] 另外一件收藏於亞洲紡織品整理和研究協會，形狀和克利夫蘭藝術博物館收藏的這件相似，一端呈 V 形。[3] 上面也蓋有一個紅色印章，圖案是一尊坐佛和兩尊脅侍菩薩。這三件織物屬同一類型，此類妝金織物的特點是金線使用紙製背襯，這說明了它們可能產自金國南部。

技術分析

經線： 白色絲，S 捻，單根排列。織階：不規則；密度：48 根／厘米。**緯線：** 地緯：白色絲，S 捻。紋緯：片金線，平整的條狀紙質背襯，一面貼金箔。地緯和紋緯之比：除緯線背浮時均為 1 根地緯搭配 1 根片金線。織階：1 副。密度：地部 38 根地緯／厘米，花部 23 根片金線／厘米。**組織：** 平紋，妝花。地部：經面平紋，偶爾出現經線沒有固結金線的瑕疵。妝花：正面金線由經線以 1/5 Z 向斜紋固結。背面妝花區域每 11 至 12 根緯線中有 6 根（偶爾 4 或者 5 根）連續的緯線背浮，因此織物表面單元圖案的邊緣出現了起皺的現象。除極少數情況背面金線不固定沿着妝花區域的輪廓直接進入下一個開口，但金線在回緯處均已斷裂。未保留幅邊。

收錄文獻：未收錄。

1. 印章內的圖案和銘文，與織物妝花圖案的方向相反。一條有邊框的銘文意為：「巴格旺、如來、阿羅漢，完全完美的佛」，一行沒有邊框的銘文意為「祝福」（據聖弗朗西斯科亞洲藝術博物館 Richard Kohn 博士翻譯）。銘文和佛像中間有一個藏文字母 ka。Ka 是藏文字母中的第一個字母，它的出現說明這件織物曾經用作某套書第一卷的封面。有佛像印章的一端應該曾經用於書正面。（1995 年克利夫蘭約翰卡羅爾大學亞洲宗教副教授 Paul Nietupski 博士口述。）
2. Spink and Son 1994, no. 11.
3. Riboud 1995, figs. 36, 37.

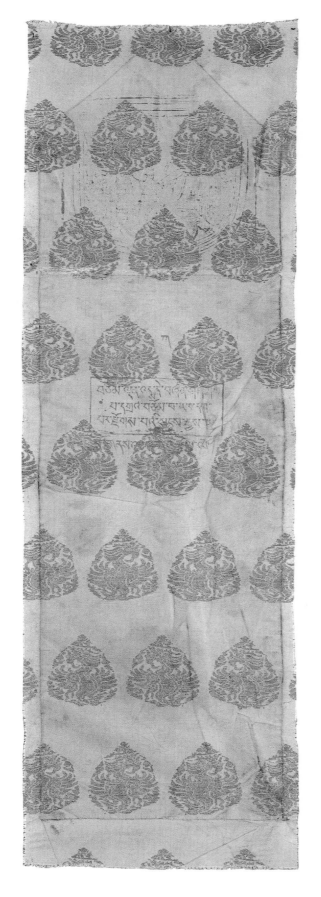

局部，圖錄 33

33. 紅地蓮花紋妝金絹

長 58.4 厘米；寬 67 厘米
中國北方，蒙元時期，13–14 世紀中葉
克利夫蘭藝術博物館藏，John L Severance 基金
（1994.293）

　　這件紅地妝金織物的圖案為對稱的蓮花紋，呈滴珠形，以二二錯排的形式排列。從底部生出一朵蓮花和兩根蓮枝，蓮花居中，蓮枝左右環繞蓮花並在上部合為一根蓮枝生出另外一朵蓮花。另外，左右兩根側枝上各生有蓮葉和一朵蓮花。兩條幅邊都保留下來，沿經線方向穿過圖案的正中。妝花圖案的對稱式構圖和經線採用雙根排列都是東伊朗織造的特點。這件織物很有可能出自某個生產中心，例如弘州這樣有來自金國舊都汴京的中國織工、來自中亞的織工共同工作的地方。

技術分析

經線： 橘紅色絲，Z 捻，雙根排列。織階：不規則；密度：56 對（112 根）/ 厘米。**緯線：** 地緯：橘紅色絲，大多數無明顯加捻，個別加有弱 Z

圖錄 33

捻。紋緯：片金線，採用平整的條狀動物材質背襯，上以深紅褐色黏合劑貼以金箔，僅存小量金箔。地緯和紋緯之比：除緯線背浮時均為1根地緯搭配1根片金線。織階：1副。密度：地部16根地緯/厘米，花部15根片金線/厘米。

組織：平紋，妝花。地部：經面平紋。花部：金線由每8對經線中的第1對和第4對以平紋固結（即1對經線固結，接下來第2對不固結，第4對經線固結，接下來的4對經線不固結）。每個妝花圖案背面有四處緯線背浮，每處包含兩根相鄰的緯線，背浮出現在第31、36和48緯之後。金線在背面不固定沿着妝花區域的輪廓

直接進入下一個開口。金線在回緯處大部分已斷裂，因為沒有緊密地織入織物而在回緯處形成線圈。那些回緯後緊密織入織物的金線則保存完好。兩條幅邊均有多束經線，左側的有15束，右側的有8束，與地緯以平紋交織。除右側幅邊的第3束和第8束經線為紅色Z捻絲線以外，其他均為紫色Z捻絲線。地緯繞過最外面的一束經線。與幅邊相交的單元圖案止於幅邊的經線，背面片金線在離幅邊外側的1厘米處回緯進入下一個開口。

收錄文獻：未收錄。

34. 紫地兔紋妝金絹

長 26 厘米；寬 42.8 厘米

中國北方，蒙元時期，13–14 世紀中葉

克利夫蘭藝術博物館 Lisbet Holmes 75 周年紀念
捐贈（1991.113）

　　這件紫地妝金織物上保存了兩行二二錯排的
五邊形單元圖案，每個圖案上可見一隻野兔奔跑
於花木下，看上去就像從一個大的圖案中抽取的
部分；上下兩排中兔紋的朝向相反。織物右側保
留了一條幅邊，經線為紅色，織物左側已殘破。

　　至少還有一件妝花和這件來自同一塊織物，
另有一件紫地妝花的圖案與此相同但是幅邊為綠
色。[1] 這件織物全寬 66.5 厘米，橫向每行合共有
六個單元圖案。雖然不對稱式構圖是金代早期
妝花的特點，但是經線為雙根排列説明其受東伊
朗織工的影響。和蓮花紋妝金絹（見圖錄 33）一
樣，這些妝花織物可能也是出自某個生產中心，
例如弘州。

技術分析

經線：紫色絲，Z 捻，雙根排列（偶爾為 3 根或
4 根）。織階：不規則；密度：72 對（114 根）/
厘米。**緯線**：地緯：紫色絲，無明顯加捻，較
粗。紋緯：片金線，採用平整的條狀動物材質
背襯，上有黃褐色塗層，一面貼有金箔。地緯
和紋緯之比：1 根地緯搭配 1 根片金線。織階：
1 副。密度：16 副 / 厘米。**組織**：平紋，妝花。
地部：經面平紋，緯線較粗產生稜紋的效果。
有多處錯誤：經線跨過一根以上緯線或從一根以
上緯線下穿過，緯線跨過一對以上經線或從一對
以上經線下穿過。花部：金線由每 8 對經線中的
第 1 對和第 2 對以平紋固結（即連續的 2 對經線固
結，接下來 6 對不固結）。背面妝花區域金線不
固定，相鄰的金線沒有連續的情況，所以不能肯
定金線是在圖案邊緣剪斷了，還是回緯形成的線
圈斷裂了。幅邊寬約 6 毫米，由珊瑚紅色 Z 捻經
線與地緯以平紋織出，經線為絲線，多數雙根排

局部，圖錄 34

列（一處為單根，兩處為 3 根），較織物主體部位
的經線緊密。在幅邊的外側，地緯繞過最外面
的經線，此處經線為 3 根排列。與幅邊相交的單
元圖案止於幅邊以內 5 毫米處，幅邊穿過圖案的
正中。

　　這件織物是用提花機織造的。每根經線單
獨穿過縱線（這從有時一對經線中的某根經線偶
爾跨過一根以上地緯可以看出來）。然而，所有
的經線都是成對穿過提花縱眼。

收錄文獻：未收錄

1. 第一件收藏地不明，第二件見 Spink and Son 1994, no. 12。

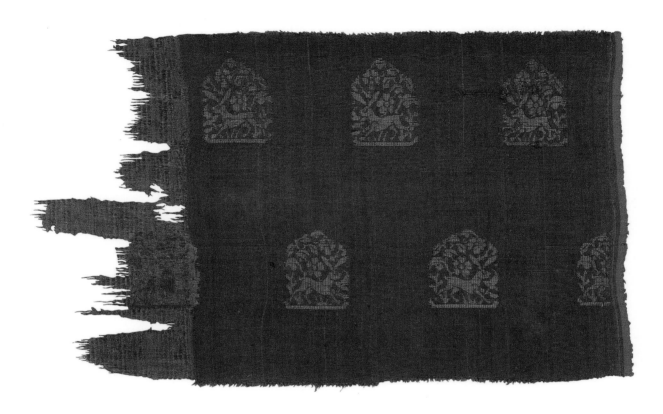

圖錄 34

第四章　蒙古人統治下的華貴絲織品織造

翻譯：蔡欣

本次展覽所涉蒙古帝國時期（13世紀至14世紀中葉）的織物，主要來自中亞和伊朗東部地區。[1]這些織物已在克利夫蘭藝術博物館和大都會藝術博物館收藏多年，其中多數是商貿品，或者由外交使團帶到歐洲，曾經被保存在歐洲教堂的寶庫中。近年來，隨着其他織物重新進入世人的視野，我們對蒙古時期華貴絲綢的認識逐漸得到拓展。

學者們很難對這一時期的中亞織物作出任何定義。隨着軍隊、商隊、旅人和傳教士穿越這片連接着伊朗東部與中國的遼闊土地，尤其是奢華絲綢等商品在整個亞洲地區流通，絲綢上的圖案也隨之傳播。此外，中國北部和伊朗東部的蒙古人俘虜了大批工匠，這些工匠在遠離故土的蒙古和中亞城市定居下來，同時也帶來家鄉的織造工藝和裝飾藝術。因此，蒙古時期的中亞織物自然而然地帶有各種令人眼花繚亂的紋樣和結構。遺憾的是，幾乎沒有書面資料提及紡織作坊的日常運作、在各個產區生產的不同類型織物，或是各類不同織物的品質及其用途。儘管我們依然心存這樣那樣的疑問，但與十年前相比，現在我們對中亞地區華貴絲綢的織造瞭解已經深入得多。

近年來最重要的研究進展之一是證明了這些織物產自中亞城市，這些城市有從被征服地區遷居而來的工匠。展覽中有兩件重要絲綢，一件是格里芬紋錦，另一件是對鵰紋錦（圖錄 35、36）。這兩件絲綢在當時被稱為「納石失」，即織金錦，這種織物的地部和花部都用金線織造，僅以絲質地部組織勾勒圖案的輪廓。而兩件絲綢所顯示的高超織造工藝，無疑是皇家作坊的產物。對比鵰紋和格里芬紋各自的頭部、對鵰紋錦和獅子團窠中的雲紋地紋，毫無疑問，這兩件絲綢出自同一紡織作坊（圖50、51）。這在兩件絲綢相同的織造工藝細節上得到了進一步體現，屬中國和伊朗東部織造工藝的結合（圖52）：以中國絲綢常見的單根地經和伊朗東部絲綢中常見的金線紋緯成雙固結組合的結構。這兩件絲綢都用一種非常薄的半透明紙張作為金線的背襯。

織物紋樣將東西方元素結合。在格里芬紋錦上（圖錄 35），團窠內部和外窠間隙中各自成對的動物均來源於伊朗東部的絲綢紋樣。相反地，對鵰紋錦（圖錄 36）的主要圖案不受框架結構的限制，是在遼代（907–1125）和金代（1115–1234）織物中常見的傳統表現手法。這兩件絲綢的主要圖案（動物和鳥類）是來源於當時伊朗東部地區的樣式，次要圖案（如雲狀地紋和裝飾細節）靈感來自中國。不過，後者與它們最初的模樣已相去甚遠，演變後的藝術風格既不屬中國，也不屬伊朗東部，本質上屬中亞。蜷曲變形的鵰身外側尾羽，是表明圖案來自中亞地區的唯一細節。在伊朗東部的藝術中，這些盤蜷的羽毛末端為龍首，又被鳥爪抓住（圖53）。然而在對鵰紋錦上，圖案被誤解並被重新詮釋為褶皺的龍頸和龍首，它們並不是盤蜷的，而是向上仰至足以威脅到鵰本身。鑑於這兩件織物體現了中國、波斯和中亞元素的結合，可見格里芬紋錦和

圖50. 局部，圖錄35

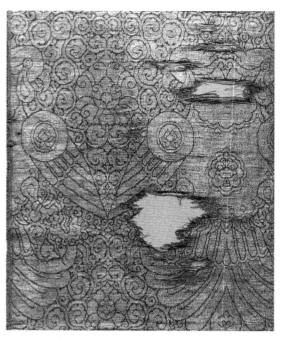

圖51. 局部，圖錄36

對鸝紋錦同出於中亞城市，來自中國北部地區和伊朗東部的被俘工匠遷居於此，並與當地工匠一起為蒙元宮廷服務。[2] 這兩種織物與絕大多數蒙古時期生產的華貴絲綢相同，以單色絲線和金線織造，這一點尤為重要。根據歷史文獻和親歷者記載，「一色服」，在中國被稱為「質孫」，是蒙古大汗們頒賜給朝廷官員出席節日慶典和包括盛大宴會等重要場合時穿着的禮服。[3]

鑑於格里芬紋錦和對鸝紋錦此前曾保存於西藏地區，其織造年代應不早於13世紀中葉。1240年，一小支蒙古軍隊入侵吐蕃，七年後，蒙古與薩迦派簽訂了一項條約，最終蒙古人控制了西藏。[4] 從1251年開始，蒙古皇室成員開始資助西藏教派，並向主要寺廟贈送禮物，其中不乏珍貴的紡織品。[5] 雖然尚無確鑿證據，但這兩件織物很可能是作為皇家禮物進入西藏的。

圖52. 顯微鏡照，圖錄35

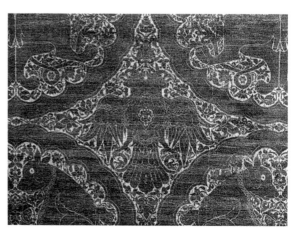

圖53. 局部，圖錄43

展覽中有兩件緹花織物帶有細密的花紋，它們的單位紋樣很難辨別。克利夫蘭藝術博物館收藏的小葉紋錦殘片（圖錄38）為紋緯顯花，為配合紋樣設計，其平金緯線浮沉於織物的正反面。[6]這些稀疏排列的單根經線和地緯形成的穗狀邊緣（幅邊見於柏林工藝美術博物館所藏另一殘片），均表明它們是中亞生產的織物。[7]另一塊帶有細密花葉紋的織物與克利夫蘭收藏的織物相同，採用同樣的結構以紋緯顯花，是現今藏於佩魯賈聖道明教堂（Church of San Domenico in Perugia）加冕服（dalmatic）的一部分。[8]花葉紋錦（圖錄37）原先是一件保存於佩魯賈的長袍的一部分。[9]這類織物的花葉紋圖案很小，但它屬高經密特結錦類型。在維羅納，除了細密的花卉和（或）葉紋以外，唯一常見的帶有小型動物和鳥類紋樣的織物，同樣也是特結錦結構（圖54）。這些織物在經線間距和幅邊結構上的區別，表明細密的小型圖案來自不同的紡織核心產區。[10]

這些織物的紋樣與中亞和中國早就在生產的小型花紋的不同之處，在於它們表面上散落着看似隨意的圖案。儘管風格上存在明顯差異，但在中亞東部地區（回鶻人聚居區）晚期的緙絲上出現了類似現象，密集的地紋是散布的細葉紋，花部紋樣織有花卉、動物和鳥類圖案。

除了常見圖案設計外，在細節上也有相似之處，比如三叉狀葉紋，均見於克利夫蘭所藏織物和鴨戲蓮緙絲殘片（圖錄16），在維羅納織物上出現的回首鵝紋和兔紋也都見於緙絲。[11]帶有細密花紋的絲綢顯示出與回鶻緙絲相似的紋樣風格，這為我們提供了一個有趣的假設——細密花紋絲綢與回鶻織工使用的裝飾工藝相同，因此它們可能都是產自中亞東部地區。可惜的是，由於回鶻文獻記載較為稀少且倖存的文獻也殘缺不全，因此目前無法求證這假設的真實性。若

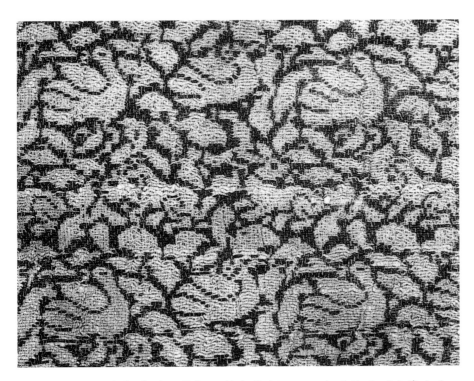

圖54. 織物G，坎格蘭德・德拉・斯卡拉（Cangrande della Scala）墓出土，織物背面細節。1329年之前，中亞。絲線和金線、特結錦。織物幅寬97 × 46.5厘米。維羅納城堡博物館藏（Museo di Castelvecchio）

能知曉回鶻可汗巴爾術阿爾忒的斤（Barchuq Art Tegin）於1209年和1211年獻給成吉思汗的幾種華貴織物是產自當地，又或是貿易品，或兩者兼而有之，那將對證實上述假設有很大幫助。[12]

到目前為止，所有已知帶有細密紋樣的織物都保存在歐洲。一直以來，人們認為長袍（圖錄37殘片的來源）和藏於佩魯賈的加冕服都與1304年去世的教宗本篤十一世有關。[13]在卒於1329年的坎格蘭德·德拉·斯卡拉的墓中，發現這些帶有動物和鳥類紋樣的絲綢。[14]在教宗克萊門特五世1311年的財產清單以及梵蒂岡1361年的財產清單中，提到了其他帶有細密紋樣的絲綢。[15]

鮮有能比圖錄39更能展現中亞地區特有的非凡想像力和活力的絲綢。圖錄39是一件織金錦殘片，鳳凰與獸紋成行交替錯排。鳳凰伸展雙翼，羽毛蜷曲，頸部向下且向後彎曲；有翼獸紋的背部因長有像龍一樣的脊骨而隆起，尾部蜷曲，前腿有短爪，後腿已退化得難以表述。不幸的是，獸紋的頭部沒有保存下來。焦躁不安的鳳凰向下排的翼獸張開喙部，翼獸的注意力集中在鳳凰身上，由於現存殘片的紋樣因殘損而缺失了資訊。在施特拉爾松德所藏絲綢上能明確看出上排動物與下排動物之間的互動，該圖案同樣富有想像力與活力（圖55），一排憑空想像的動物，有着獅首，帶翼，長有長尾和像龍那樣的脊椎，戴有鬆鬆的項圈和鈴鐺，張大嘴巴撲向下方一排扭曲着身體正逃避攻擊的龍。儘管這些絲綢的紋樣上大多數動物派生自中國動物，但對其進行再造的獨特想像力和勃發的驅動力，是中亞藝術遺產固有的品質。

與來自中亞且倖存至今的蒙古織物相比，當時在中國北方生產的織物遺存非常稀少。在這一地區發現（並報道）的蒙古時期陵墓並不多，遺憾的是，幾個有織物出土的墓葬的考古報告並未清晰說明織物結構。[16]此外，由於在中亞或蒙古地區有中國工匠，以及來自中亞和蒙古的工匠最終定居在中國北方，很難區分蒙古

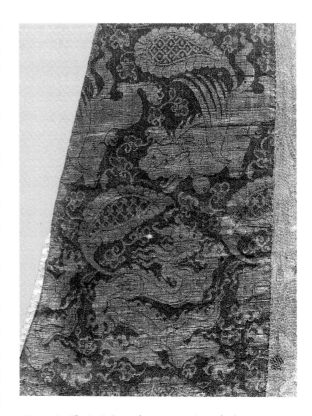

圖55.加冕服局部。中亞，13世紀末期至14世紀中葉。絲線和金線，有重組織的特結錦。施特拉爾松德文化史博物館藏（編號1862.16）

時期的華貴織物產自中國北方還是中亞或蒙古地區。1275年，忽必烈（1260–1294年在位）將工匠從別失八里轉移到大都，命令他們織造用作領口與袖口的納石失。《永樂大典》中記載：「別失八里局，至元十二年（1275），為別失八里田地人匠。經值兵革，散漫居止，遷移京師，置局織造御用領袖納石失等段匹。十三年（1276）置別失八里諸色人匠局。」[17]在《元史》中，這段話被濃縮為「別失八里局，織造御用領袖納石失等段匹。」讓人覺得該局設在別失八里。基本可以斷定的是，這兩段文字都出自《經世大典》，這是關於元代資訊的主要文獻來源。由於《永樂大典》是根據早期文本逐字抄錄而成，而《元史》由編撰者自行編撰，所以《永樂大典》更為詳細，可信度也更高。此外，《永樂大典》在史學

背景下更有意義。1275年，回鶻地區（哈剌霍州亦被稱為火州，以及別失八里）遭到察合台家族軍隊的猛烈攻擊，自此，設立在大都的元朝政府對回鶻地區的控制岌岌可危。[18]因此，朝廷在1275年將工匠遷往京城是順理成章的。我們甚至可以假設，在大都設立別失八里局（1276年），就是為了接納1275年從別失八里遷來的不同階層（族群）工匠。因此，公元1275年以後，大都成為納石失的主要生產中心之一。這也許就可以解釋兩類圖案的相似之處，一類是格里芬紋錦（圖錄35）與對鷳紋錦（圖錄36）不同動物的頭部，另一類是收藏於台北故宮博物院忽必烈皇后察必畫像上衣領邊緣的禽鳥紋樣（圖56），也是納石失。

元代除了在大都的作坊，前後還專門設立或重設其他的紡織中心，專門織造納石失。1278年，隆興路總管府別都魯丁，奉皇太子令旨，招收「析居放浪等戶」，教習人匠織造納石失，於弘州和薵麻林二處置局。其匠戶則以楊提領管領薵麻林，以忽三烏丁大師管領弘州。[19]（這是有關兩個專門織造納石失作坊的最早記錄。）波斯歷史學家拉施德丁（Rashid al-Din，1247–1318）記載道，薵麻林的工匠大多來自撒馬爾罕。[20]1280年，由於薵麻林工匠人數較少，併入弘州局，由忽三烏丁大師統管。1282年，「撥西忽辛斷沒童男八人為匠」。1294年，以弘州去薵麻林二百餘里，輪番管辦織造未便。兩局各設大使、副使一員，仍令忽三烏丁總為提調。1307年，設獨立兩局，各設大使、副使一員。[21]

遷居到中國北方的中亞工匠們是如何迅速掌握中國紋樣設計與織造技術的，我們不得而知。根據格里芬紋錦（圖錄35）與對鷳紋錦（圖錄36）所呈現的工藝，尤其是紋樣設計，顯示出中亞織物與外來圖案相結合的特徵，我們傾向於將其歸入中亞織物。另外兩件織物的來源則不清楚，一件是帶有鳳穿蓮紋樣的，另一件帶有鳳凰和摩羯紋樣（圖錄40、41）。從工藝上講，兩者都與

格里芬紋納石失和對鷳紋納石失十分相似，包括幅邊的穗狀線頭，好像是中亞的工藝。然而，金線的金屬表面並不僅僅是金（就像在格里芬和對鷳上的那樣），而是在金線的表面貼上一層銀。四種織物中金線的背襯均為非常薄且透明的紙。金屬表面的差異是有意為之，或者是否具有更深遠的影響（比如產地不同），目前尚不清楚。從紋樣的角度來看，帶有鳳穿蓮紋樣以及鳳凰和摩羯紋樣的織物，與格里芬和對鷳紋納石失不同，完全是中國的主題和紋樣。

在此次展覽展出的紡織品中，只有一件克利夫蘭所藏絲線和金線交織的特結錦殘片（圖錄42），根據技藝和地部風格，可斷定為中國北方所產織物。在小龜背紋組成的地紋上，有交錯排列成行的瓣窠紋樣，窠內是單隻的鳳凰或盤龍。除了源自伊朗東部的瓣窠框架外，該紋樣為中國主題，並未體現出一些中亞絲綢上所見的

圖56. 察必，忽必烈皇后。元代（1279–1368），13世紀。冊頁，絹本設色，61.5×48厘米，臺北故宮博物院藏

多元風格結合與富有想像力的變化。[22]此外，金線的背襯是紙張，單根排列的藍色地經為Z捻，幅邊上成束經線讓人想起了早期的妝花織物。另一件織物織有完全相同的紋樣，但是在紅色而非藍色的絲質地部上織入金線，為北京故宮博物院所藏雲肩的主體面料（圖57）。這一面料亦為特結錦，除了地部和花部組織的平紋固結以外，其結構與克利夫蘭殘片的結構相近。這些織物着實證明了這類紋樣的流行，在花名織物中也很常見。[23]雲肩上的墜飾部分是織有金色鳳凰的紫色絲綢（圖58）。這種鳥是一種由中國鳳凰和伊朗東部老鷹糅合而來的奇特品種（尤其是對比從鳥眼睛延伸出來的裝飾性「羽毛」的細節，與圖錄43鷹身上「羽毛」細節的相同之處）。同樣地，組合了在中國絲綢中較為常見、由金箔紙裁成的平經紙條做成的金線，以及與伊朗東部地區織物特有的成對地經。[24]類似的元素組合很有可能是中國北方所產華貴絲綢的特徵，這些絲綢是在忽必烈將中亞工匠遷居至中國之後織造的。

　　蒙古東部精心織造的織物，是蒙古對伊爾汗國、馬穆魯克帝國以及歐洲大宗貿易的商品。[25]在意大利，充滿異域風情的紋樣打開了歐洲絲綢織造史的想像新篇章。這一系列織物都由細密的花卉和動物紋樣織造，而這些紋樣的靈感來自諸如圖錄37和38的織物，以及坎格蘭德·德拉·斯卡拉墓出土的絲綢（圖54）。[26]在一些織物中，直接複製了來自蒙古帝國的異域花樣或圖案，使得人們對其產地感到混淆。例如教宗克萊門特五世1311年的財產清單中提到一件蒙古或盧凱塞（Lucchese）的束腰外衣。更常見的是，充滿異域風情的圖案經創新的方式吸納應用。例如在柏林的一件絲綢（圖59）中，一隻犬類動物爬在一隻帶翼水怪的背上，水怪的口中噴出一條龍，其靈感很可能來自摩羯（圖錄41）。同樣，圖錄39織物上出現的作挑釁姿態狀的鳳凰，重複出現在其他幾件意大利絲綢上。[27]最能激發意大利設計師靈感的，是織物紋樣上下排動物或鳥類之間戲劇性互動的設計，這也啟發了波

圖57. 雲肩。元代（1279–1368）。絲線和金屬線，特結錦。肩寬70厘米，領口到邊緣43厘米。北京故宮博物院藏

斯設計。[28]

　　伊朗東部的絲綢織造傳統（圖錄43至47）對中亞和中國北方的華貴織物產生了巨大的影響。辨別它們的關鍵是織物上的豹和鵰的形象（圖錄43）。這片保留了兩側幅邊的織物，其紋樣顯示出12世紀和13世紀早期伊朗東部紋樣的潮流風格：成列的團窠中包含成對的動物；間隙中是均勻對稱地展開的鳥類；在頂端，橫排着一串由交錯的庫法體字母組成的偽題銘。[29]題銘上方為主體紋樣的一小部分。這件織物為特結錦，有成對的地經、雙根排列的圓金緯線和通梭回緯單根排列的平金緯線（圖60）。這兩類金線都使用動物材質的背襯，先貼銀，再貼金；圓金線的芯線是絲線。兩側幅邊可見緯線回緯殘存的穗狀線頭。

　　豹尾巴的造型尤為重要，這與格里芬紋錦上的格里芬尾部極為相似（圖61和62）。這兩條尾

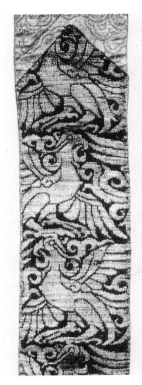

圖58. 上圖雲肩垂帶細節圖

圖59. 水怪和犬紋織物。意大利，14世紀60年代。絲線和銀線，特結錦。曾收藏於柏林裝飾藝術博物館

巴都非常長，以其他動物的頭作為尾巴的末端，在接近末端處，尾巴圍繞朵花打了一個圈（豹尾末端是一隻西亞龍的頭部，格里芬尾末端是豹頭）。尾巴彎成的圈中有朵花，由工匠個人或作坊自由設計，沒有固定的模式；尾巴打圈盛行於12和13世紀伊朗東部的藝術作品中，[30] 可以將這兩件織物與呼羅珊和河中地區遷居至蒙古帝國東部地區的工匠們聯繫起來。需注意的是，派往蒙古和中亞的工匠是來自伊朗東部地區，而不是來自隨後被旭烈兀（Hülegü，卒於1265年）所征服的那些呼羅珊西部城市的工匠。旭烈兀的西征始於1253年，工匠們定居的城市之一是回鶻的故都別失八里。由於回鶻可汗巴而術是在尼沙普爾（Nishapur）戰役中表現突出的將領之一，在派往別失八里的工匠當中很可能包括了尼沙普爾的工匠。根據14世紀赫拉特歷史學家

圖60. 顯微鏡照，圖錄43

圖 61. 局部，圖錄 43

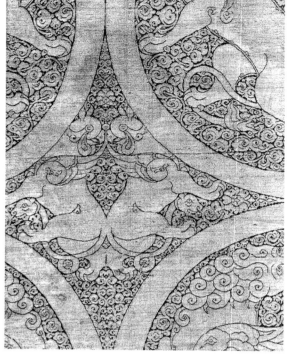

圖 62. 局部，圖錄 35

薩菲（Sayfi）的觀點，除了織工以外，來自赫拉特（Herat）的其他工匠也定居於此。[31]在 1236 和 1239 年，為重振赫拉特的紡織業，統治者允許部分工匠回到當地。[32]這是僅存的有關允許來自伊朗東部地區工匠重返家園的記載，這也可以更進一步解釋在兩件織物上都出現動物尾巴圍繞朵花打圈圖案的現象。

　　題銘證明豹和鵰紋錦產自伊朗東部地區。不僅因為交錯的庫法體文字風格起源於伊朗東部，還因為將庫法體字母筆劃減少後表現為交錯筆劃形式的手法屬該種風格的最後一個階段；例如伊朗東北部的佐贊地區標示着 1219 年的伊斯蘭學校建築上的銘文。[33]至於銘文帶的地紋上使用高反光的平金線，在交錯的字母上使用低反光的圓金線，使織物紋樣產生立體效果。拉希德丁在他對由「金上加金的面料」搭成的兩頂華麗織金帳篷的描述中提到了這一點。這兩頂帳篷曾被獻給旭烈兀，一頂是 1255 年在撒馬爾

罕城外，另一頂是 1256 年在巴爾克附近。[34]儘管圓金線在西方沿用已久，但是平金緯線的回緯織造工藝直到蒙古帝國早期才被引入伊朗東部地區——透過一種特殊的伊朗工藝「提拉茲」（Tiraz，圖 63）表明平金線來自中國工匠。在這種提拉茲刺繡中，平金線為正反面均貼金的動物材質窄條。金、宋兩朝的皇室織物都曾使用這種尤為華貴的金線。[35]使用平金織造工藝，可能是那些在中國北方被征服而遷居到撒馬爾罕的中國工匠，以及從別失八里返回赫拉特的織工而引入到河中地區和呼羅珊的，在那裏中國工匠傳播了此類工藝。除了金線，這種豹和鵰紋織物的幅邊也被認為是伊朗東部地區的幅邊工藝，由回緯線環殘存的穗狀線頭組成，這種幅邊至少可以追溯到 8 世紀的河中地區。

　　根據偽銘文的風格和西藏織物的保存狀況，這種對豹和對鵰紋絲綢的歷史可追溯到接近但不晚於 13 世紀中葉。此時，旭烈兀開始西征，

得到了兩頂由「金上加金的面料」搭成的織金帳篷。旭烈兀從13世紀50年代到1265年去世之前，他一直庇護着西藏的雅桑派、帕竹派、寧瑪派和止貢派。[36]

唯一一件與對豹和對鵰紋錦有密切關係、可確定年代的織物，是阿布·伯克爾（Abu Bakr）在1260年或稍早時期織造的提拉茲（圖63）。該織物為特結錦，使用平金線和圓金線，地經既有單根排列也有成雙排列的。[37]在提拉茲頂部有一段波斯語題銘，上書：薩爾古爾王朝蘇丹阿布·伯克爾·伊本·沙特（*Salghur Sultan Abu Bakr ibn Saud*）。[38]在提拉茲的主體部分，是用花卉紋和棕櫚紋橫排交錯裝飾的四合如意窠，禽鳥紋和

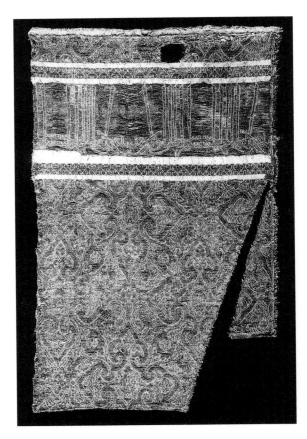

圖63. 阿布·伯克爾（1226–1260年在位）的提拉茲。伊朗東部地區，約1260年。絲線和金線，特結錦。66.5×41厘米。哥本哈根大衛基金會博物館藏（編號20/1994）

花卉紋填滿如意窠之間的空隙。在頂部邊緣題銘帶上也出現了一小段相同紋樣。阿布·伯克爾·伊本·沙特是1226年至1260年法爾斯地區（Fars）薩爾古爾王朝統治者，與河中地區保持長期聯繫。在被蒙古征服之前，法爾斯地區不僅被花剌子模國統治者強佔，且阿布·伯克爾的妹妹還嫁給了花剌子模末代國王札蘭丁。在蒙古征服河中地區之後，阿布·伯克爾成為窩闊台（1229–1241年在位）的封臣，1256年之後，他又成為旭烈兀的封臣。因為提拉茲專供統治者與其高級官員使用，所以這件織物一定織造於阿布·伯克爾1260年去世之前。平金緯線雙面貼金的實際情況凸顯了織物非比尋常的華貴與重要性。此外，地部和花部均出現圓金線和平金線的並置，紅色絲質地部得以保留，用於勾勒紋樣邊緣。[39]提拉茲與對豹和對鵰紋絲綢紋樣的相似之處，在於都使用了雙面貼金的平金線，尤其是在西藏保存的提拉茲表明它不是在法爾斯地區而是在伊朗東部地區織造的，很可能是獻給阿布·伯克爾的禮物。然而從事實看來，因為織物或作為旭烈兀贈物的一部分被送到西藏，阿布·伯克爾並未擁有過它。從這一點我們可以推斷出，這些織物是在阿布·伯克爾去世前後織成的，在那之後，它對法爾斯宮廷已毫無用處了。[40]

大都會藝術博物館所藏大型格里芬紋錦（圖錄44）與對鷹紋錦相似，均為整幅設計：相切的團窠內為兩兩相背且對視的格里芬，間隙填入十字形棕櫚葉賓花，上部織有仿庫法體的橫帶。[41]織物為特結錦，地經基本成雙，偶見單根。圓金線為動物背襯上貼銀，纏繞在棉質芯線上。整件織物存在許多織造錯誤，尤其是在題銘橫帶部分。

這件織物與13世紀東伊朗地區生產、由絲線和金線交織的布料在風格和技術上有許多相似的元素。格里芬紋樣，包括喙部、「耳部」、扇形的頸部飾帶、較粗的尾部，以及與棕櫚葉相連的雙翼，與比如海牙美術館、哥本哈根一件以平金線織造的織物相似（圖64）。[42]在不萊梅主教

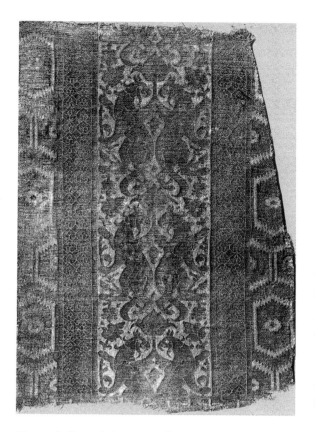

圖64. 長袍用織物。伊朗東部地區，13世紀。絲線和金線，特結錦。經向循環17.1厘米，緯向循環30.8厘米。哥本哈根國立博物館藏

堂（Bremen Cathedral）收藏的一件相關織物上，動物紋為翼獅而非格里芬，但翼獅也有較粗的尾部；尾部在獅子伸展的內側腿部下方蜷曲。[43] 相似的尾部也可見於12世紀泰爾梅茲（Termez）宮殿上的灰泥（stucco）雕刻裝飾。[44] 不萊梅所藏織物上的翼獅及其蜷曲的頸部皮毛，以及成對動物紋之間的朵花紋飾，與格里芬紋一樣典型。此件格里芬紋錦，以及海牙、哥本哈根和不萊梅所藏織物的金線均為動物材質背襯，且先貼銀再貼金。此外，海牙和不萊梅所藏絲綢使用的圓金線包纏的是棉質芯線。此類金線較為粗糙，不僅質量劣於絲芯，且為貼金層下無銀的金線。目前尚不知曉其使用年代是否在蒙古征服之前，抑或是在被征服後的幾十年由於經濟蕭條才使其變得流行。這件格里芬紋錦的幅邊資訊（所有緯線回緯形成了穗狀邊）支持了其為東伊朗地區織造之説。其地經主要為單根排列的形式，尚不知是否由於撒馬爾罕存在中國織

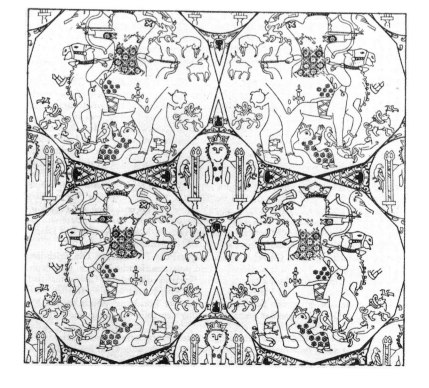

圖65. 哈特曼主教（1286年去世）墓出土織金絲綢紋樣復原圖。特結錦。奧格斯堡教區博物館藏

工，[45]抑或在蒙古征服之前，中亞生產的特結錦地經也是單根排列。

有趣的是，儘管13世紀中期的絲綢上有對豹和對鵰，織物上有格里芬，但它們的紋樣大都表現12世紀晚期和13世紀早期的波斯紋樣和主題。同樣的現象不僅見於上文討論的相關織物，也見於許多其他絲線和金線交織織物。例如，奧格斯堡教區博物館的一件織物（圖65），表現有波斯題材巴赫拉米·古爾（Bahram Gur）和他的同伴阿扎德（Azade）。就像對豹和對鵰紋錦一樣，這件織物為特結錦，有雙根排列的地經，雙根排列的金線紋緯，以及一側為緯線環殘存的穗狀線頭組成的幅邊。[46]這件織物被保存在奧格斯堡大教堂哈特曼主教（Bishop Hartmann）墓中，年代是從哈特曼成為主教的1248年到他去世的1286年之間。在烏魯木齊附近的鹽湖墓埋葬的一名將軍所穿的外袍上，裝飾着幾條織金絲綢帶子，所織的也是被蒙古征服以前伊朗傳統裝飾工藝中的紋樣。[47]其一代表國王（圖66），另一個帶有對格里芬紋，背靠背向後注視，它們的翅膀相連最終形成棕櫚葉紋（圖67）。後者在紋樣和風格上與哥本哈根的織物尤其相似（圖64）；不論是紋樣還是結構都與來自伊朗東部地區的織物相近。[48]這些織物可能在伊朗東部生產，其後作為帝國財產或通過貿易來到中亞，也可能是由來自呼羅珊或河中地區的工匠在中亞製作的。[49]

展覽中的另一件織金織物（圖錄45），帶有兔輪紋。在呼羅珊，兔輪是從12世紀中葉起到被蒙古征服期間金屬製品上的常見紋樣。[50]不過，為了迎合蒙古人的口味，除了用紅色絲線為紋樣勾邊外，整件織物都是用金線織成的。它的特結錦結構包括雙根排列的經線、雙根排列的圓金線（由動物材質背襯和絲質芯線製成）和主要由穗狀緯線線頭組成的幅邊。然而，在幅邊的上半部分，仍然可見緯線在兩根棉芯線處回緯。這一特別而重要的細節揭示了由緯線環的穗狀線頭組成的幅邊上緯線回繞的是棉線或其他

圖66.鹽湖墓葬出土外套飾帶的紋樣復原圖和細節。伊朗東部或中亞，蒙古帝國時期，13世紀。絲線和金線，特結錦。烏魯木齊新疆考古研究所藏

圖67.鹽湖墓葬出土的外袍飾帶紋樣復原圖。伊朗東部地區或中亞，蒙古帝國時期，13世紀

植物纖維。這些線繩隨着時間的推移損毀了，只留下緯線線頭。[51]

雖然伊朗設計和主題在13世紀中期呼羅珊和河中地區所製作的織物中佔據了主導地位，但是阿布·伯克爾的提拉茲（圖63）也證實了中亞紋樣的存在。與此相反，中國的影響在當時似乎僅限於偶爾出現的單根排列的地經、平金線的使用，以及一些小細節，比如在對豹和對鵰紋絲綢上所見鵰的羽毛皺褶，以及偶爾出現的蓮花紋。然而，最終中國元素在河中地區和呼羅珊變得更加流行。例如，柏林裝飾藝術博物館所藏織物表現出東西方融合的紋樣（圖68）。瓣窠呈二二錯排，題銘飾帶朝上，[52]題銘飾帶之上再織入主紋，以及雙根排列的地經、雙根排列的圓金緯線、通常出現在東伊斯蘭織物上由穗狀緯線頭組成的幅邊。但是，團窠內為中國盤龍、靈芝紋的纖細藤蔓，填補了團窠間的空隙。[53]

帶有鳳凰紋樣的織物，可追溯到13世紀末或14世紀（圖錄47），顯示出中國紋樣的更大影響力。它不僅在呈縱向彎曲的花藤之間織有依橫行排列鳳凰紋樣，而且它的地經是單根排列的。[54]遺憾的是，沒有一件13世紀的古老織物能夠說明蒙古西部地區的織物紋樣從甚麼時候開始吸收了中國的花卉、鳥類和動物元素。不過，以陶瓷為載體，可以推斷這大約發生於1270年之後。[55]

關於元代宮廷一些華貴織物的研究筆記

在元朝，「質孫宴」（源於蒙古語jisün）通常被稱為「詐馬宴」。據中國著名蒙古史學家韓儒林介紹，「詐馬」一詞是波斯語"jamah"的音譯，意為「外衣」或「衣服」。韓儒林還指出，與出席宴會所着服裝相關的幾個外國術語似乎都出自波斯語，如「答納」即波斯語"dana"（珍珠）、「牙忽」也是波斯語"yaqut"（寶石）。這些珠寶都是來自中東的商品或貢品。[56]

圖68. 帶有盤龍和銘文的織物細節圖。伊朗東部地區，13世紀末期至14世紀中葉。絲線和金線，特結錦。柏林裝飾藝術博物館藏（00.53）

在中國文學中，有許多關於質孫或詐馬宴的描述，紡織史學家們最感興趣的是虞集（1272–1348）的記載；虞集從元成宗鐵穆耳時期（1295–1307年在位）一直到元文宗圖帖睦爾時期（1328–1332年在位）都在朝廷任職。元文宗在位期間，虞集任奎章閣侍書學士。奎章閣是專門為皇帝賞識的書生而設的學士院，這些書生的職責之一就是參與編纂《經世大典》。在虞集所著的阿剌罕（曹南王，1233–1281）家族世功碑長文上，記載着阿剌罕之子也速答兒平息了反對文宗政權的叛亂，因功獲得大量賞賜。關於賞賜，文中這樣描述：「質孫宴會袍」。質孫是高級官員參加皇家宴會時穿着的長袍。如今，它的形式是一件鮮紅色的長袍，背面和肩上縫着一串串大珍珠——頭飾亦然。此外，賞賜還包括七套納石失衣服。納石失是由貼金皮革條織造而成的。[57]因此，可知中國在14世紀使用皮革或其他動物材質背襯織造納石失。

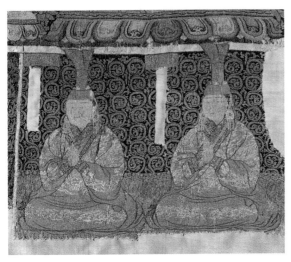

圖69. 局部，圖錄25

質孫衣有多種形式，《元史》中對於質孫服有詳細記載。天子的質孫服，冬季穿的有十一等，夏季穿的十五等；百官的質孫服，冬季有九等，夏季有十四等。[58] 以上各種質孫服，用「納石失」製成的佔很大比例。絕大多數的質孫服都是用納石失製作，但有一種冬季的是用怯綿里製成的。怯綿里一詞在原文中的註釋為「剪茸」，可以理解為剪絨，「剪」是「剪」的意思，「茸」指各種精細的動物皮毛、新長出的草芽和絲線刺繡。速夫（源自波斯語"suf"），是一種夏裝的衣料，註釋補充道，是穆斯林最好的羊毛布料。看起來，普通的納石失服和較正式的質孫服的區別，就在於添加的珍珠和寶石。質孫服非常受重視，1332年寧宗帝下敕：「百官及宿衛士有只孫衣者，凡與宴饗，皆服以侍。其或質諸人者，罪之。」[59]

除了織金衣物外，另一種得到高度好評的織物是「紵絲」。在過去，這個名字引起了很多的混淆和討論，問題出在「紵」這個字上，其中一種解釋為苧麻。然而，明代時「紵絲」是一種暗花織物的名稱，在明神宗（1573–1620年在位）的陵墓明定陵出土了這種布疋，帶着原裝的作坊包裝，標籤上寫着「紵絲」。[60] 正如這個詞的字面

意思，明定陵出土的「紵絲」中有一些彩線似乎是由絲纖維和苧麻纖維混紡的。[61] 也許「紵絲」一詞是用來區分用複合纖維織成的暗花織物（至少部分），和同樣出土於明定陵的普通絲綢暗花織物（自明代以來稱為「緞」）。這種區分是否在此前的時期也適用則是另一個問題。一位活躍於元末的藝術鑑賞家孔齊，其著作中我們可以找到對「紵絲」的最早描述。他把「紵絲」比作宋代的「緙絲」（也稱「刻絲」）：「宋代緙絲作，猶今日紵絲也。花樣顏色，一段之間，深淺各不同，此工人之巧妙者。近代有織御容者，亦如之，但着色之妙未及耳。凡緙絲亦有數種，有成幅金枝花發者為上，有折枝雜花者次之，有數品顏色者，有止二色者，宛然如畫。紵絲上有暗花，花亦無奇妙處，但繁華細密過之，終不及緙絲作也，得之者已足寶玩。」[62] 這不是一篇清晰的說明文，晦澀的文字可能會給讀者帶來更多困惑。儘管如此，如果「紵絲」指的是一種帶有混合纖維的暗花織物，這篇文章依然有意義。

「紵絲」一詞似乎最早出現在12世紀初。這個詞最早見於詭計多端的郭藥師故事。郭出生在中國東北的渤海國，為遼軍隊效力。1122年，在遼滅亡的最後階段，他向宋朝投降，並把奇珍異寶獻給宋朝的所有官員，不論官職高低，因此在宋廷得到了極大的寵幸。1125年，他投奔金朝，次年率領女真軍隊進入北宋都城，下令搶掠皇宮。[63] 在他獻給宋朝官員的奇珍異寶中，有一件用圓金線織成的「紵絲」，由他從前由遼領土帶回的工匠織成。[64] 「紵絲」似乎是在12世紀初於中國北方織造的。到了元朝，「紵絲」已屬常規產品。《經世大典》記載了「鴉青暗花素紵絲」的尺寸，用於織御容。

蒙元統治者以織金錦裝飾帳篷的同時，還用珍貴的織物裝飾牆壁和天花板，裝飾宮殿內部以及家具。蕭洵曾在蒙古人被驅逐後奉命拆毀元朝大都的宮殿，他描述宮殿結構及庭院房間的陳設：[65] 在一個房間裏，天花板上覆蓋着「青紵絲」。蕭洵形容道，寢宮裏的床墊層層疊疊有好

幾層，用納石失被單蓋着，被單上是用金花裝飾、含有香料的百納布。巨大的曼荼羅緙絲唐卡元帝御容（圖錄25），描繪着皇帝和皇后坐在織金織物製作的墊子上，墊子的紋樣用紅色絲線作地部勾邊（圖69）。

最後，顯然存在一種叫做撒答剌欺的織物，它由元朝工部管理的諸多紡織工坊之一所生產，名稱是"zandaniji"的音譯。據《元史》記載，至元二十四年（1287年），以札馬剌丁率匠人承造撒答剌欺，與絲綢同局織造。後特設獨立撒答剌欺提舉司。[66] 但我們尚未找到第二篇提到撒答剌欺的元代文獻，因而也無法説明它是否與被稱為"zandaniji"的粟特絲綢相似。

1. 關於這一主題的補充材料，參看Wardwell 1988–89，pp. 97–106。
2. 另一出土於內蒙古的大型絲綢織有中國和東伊朗元素相結合且創新的紋樣，本質上屬中亞風格（見黃能馥《中國美術全集‧工藝美術編6》1985，圖版11）。
3. 關於質孫服的波斯和西方起源，參看Allsen（即將出版）。關於質孫服中國起源的資料，參看韓儒林1981。（譯註：Thomas Allsen為美國最負盛名的蒙古帝國史學家之一，自1997年以來先後出版了以下著作：《蒙古帝國的商品與交流：伊斯蘭紡織品文化史》（1997）、《蒙古時期歐亞的文化與征服》（2001），以及《歐亞皇家狩獵史》（2006）；根據本書「致謝」部分，作者在本文引用的是當時即將出版的《蒙古帝國的商品與交流：伊斯蘭紡織品文化史》。）
4. Petech 1983, pp. 181–182.
5. 同上，頁182–183。
6. 關於以紋緯顯花結構和稀疏排列單根經線的中亞織物的早期案例，參看圖錄12。但該織物的金線紋緯僅在織物表面緯浮。
7. 幅邊組織結構細節，參看圖錄38。關於中亞織物中排列稀疏的地經，參看Wardwell 1988–89, pp. 97–98.
8. Florence 1983, pp. 170–171.
9. 同上，pp.164, 172–176。
10. 織物幅邊保存在大都會藝術博物館所藏殘片上，是今藏於佩魯賈的長袍的一部分。參看圖錄37技術分析，見對組織結構的描述。
11. Spink & Son 1989, no. 3, p. 13.
12. Allsen 1997.
13. Florence 1983, pp. 164ff.
14. 同上，頁130–144。
15. *Regestum Clementis* 1892, p. 430; Muntz and Frothingham 1883, pp. 36–37（Wardwell 1988–89, p. 143 所引文獻）。
16. 關於蒙古帝國時期出土織物的考古發掘報告，參看北京市文化局文物調查研究組1958、王軒：〈鄒縣元代李裕庵墓清理簡報〉、喬今同：〈甘肅漳縣元代汪世顯家族墓葬——簡報之一〉。在內蒙古、甘肅、山東和北京發現的織物，部分選自黃能馥《中國美術全集‧工藝美術編6》，1985。關於對內蒙古集寧路古城遺址織物的簡要討論，參看潘行榮1979和李逸友1979。關於對鄒縣出土刺繡的簡要討論，參看王軒1978。
17. 解縉、姚廣孝等編：《永樂大典》，第92冊，卷19781，第17葉。
18. 參看Allsen 1983。
19. 關於弘州局，見本書第三章註21。關於蕁麻林作坊的最初成立，參看Pelliot 1927。
20. Pelliot 1927.
21. 《永樂大典》，第92冊，卷19781，17葉。在關於弘州和蕁麻林的納石失局的長文段中，將《元史》作為引用文獻，但是更為詳細的資訊摘錄自《經世大典》（參考第二章，見註19）。
22. 將此紋樣與內蒙古出土的那片絲綢作對比（見註釋2）。
23. 參看本書第三章的介紹。
24. 這件絲綢為特結錦，以成雙排列的紫色Z捻絲線為地經。地經與珊瑚色絲質固結經之比為4:1，經線織階為4根（2雙）地經。緯線較粗，為無明顯加捻的紫色絲線。紋緯為貼金平金線。地緯：紋緯＝1:1。地部組織和花部組織的固結組織均為平紋。
25. 在歐洲教堂寶庫的財產清單中，有許多關於蒙古紋樣的描述；參看Wardwell 1988–89, pp. 134–144.
26. 參看Wardwell 1976–77, figs. 11–13。
27. 參看Wardwell 1976–77, fig. 33；Falke 1913, fig. 407。
28. 參看Wardwell 1976–77, figs. 26, 35, 44, 51；Falke 1913, figs. 401–406；和Wardwell 1988–89, fig. 67。
29. 經Sheila S. Blair 鑑定（1989年5月25日與華安娜的通信）。
30. 關於成圈的尾巴的討論，參看Wardwell 1992, p. 363。即使展開的雙頭鷹形象歷史悠久且廣為流傳的情況説明其在紡織品上極為盛行，但書中所提到的尾巴成圈的雙頭鷹造型仍然非常有趣，它提醒了我們關於鳥抓住自己尾巴上向外蜷曲的羽毛細節，早在貴霜王朝時期的東伊朗地區藝術品上就曾出現（Hackin 1954, fig, 198）。
31. 參看al'Harawi 1944, pp. 106–109；相關文段的英文翻譯，參看Allsen 1997, pp. 39–40。
32. Allsen 1997.
33. Blair 1985; Blair 1992, pp. 12–13; Blair 1994, p. 5.
34. Rashid 1968, pp. 149, 159.
35. 在阿城附近發現的金朝皇室紡織品使用了雙面貼金的平金線；亦見於一件南宋緙絲中（圖錄22），以及保存於日本的南宋絲綢（Ogasawara 1989, p. 33, and fig. 2）。
36. Petech 1983, pp. 182–183.
37. **經線**：地經為紅色絲線，Z捻，不規則排列，有時雙根排列，有時單根排列；固結經為粉色絲線，Z捻；地經（6–8根，取決於單根或雙根排列）與固結經之比4:1；經線織階

為2(2–4根,取決於單根或雙根排列);每厘米44股地經(約63根)和12根固結經。**緯線**:地緯為粉色絲線(紅色褪色),無明顯加撚。紋緯:(1)圓金線(貼金動物材質平金窄條,以Z撚纏繞在加Z撚的白色絲質芯線上)。(2)平金線(動物材質背襯,雙面貼金);一副緯線為一股地緯,一股平金線紋緯,一對圓金線紋緯;題銘兩側部分的一副緯線為一股地緯和一對圓金線紋緯。緯線織階為一副緯線;緯線密度:19副/厘米。**組織**:特結錦。地部:平紋。花部:平紋(圓金緯線雙根排列,平金線單根排列)。幅邊不存。

38. Sheila S. Blair譯。關於Abu Bakr ibn Saud的題銘,並未顯示其頭銜的正常形式。很有可能是因為頭銜太長了,需要擴展織物的緯向循環。

39. 紋樣的疏密乃至圓金緯線和平金緯線都被損壞了,使得紋樣異常難辨。

40. 一種原本可能與阿布·伯爾克提拉茲相似的設計,後被用於製作哈布斯堡的魯道夫四世(Rudolf IV)的喪服(Wardwell 1988–89, p. 108)。

41. Sheila S. Blair識別(1997年1月22日與Anne E. Wardwell通信)。

42. Wilckens 1987, fig. 24. 這組織物最初被認為在1220年之前織造(Wardwell 1989),現在據信織造於蒙古征服之後。

43. Stockholm 1986, no. 12, p. 56.

44. Rempel 1978, fig. 95; Brentjes 1979, fig. 216.

45. Waley 1931, p. 93.

46. 織物為特結錦。地經為深褐色Z撚絲線,雙根排列。固結經為棕色Z撚絲線。地經:固結經=2對:1根。經線織階包括兩對地經。地緯為深褐色絲線,無明顯加撚,紋緯為淡黃色和藍色絲線,無明顯加撚,以及圓金線(在動物材質背襯上貼金,以Z撚纏繞一根褐色加Z撚的絲質芯線)。一副緯線為一根地緯,兩根紋緯和一雙金線紋緯。地部組織為平紋,花部組織為雙根固結的金線紋緯所織成的1/3斜紋。幅邊由所有緯線形成的穗狀幅邊。

47. 王炳華 1973。

48. 國王紋帶並非由作者分析。根據考古發掘報告(王炳華 1973,頁34),織物是用成對排列地經織就的特結錦結構,地經和固結經配比為4(2對):1。地緯為棉質,圓金線紋緯有絲芯線(背襯已破損)。一副緯線為一根地緯和一雙紋緯。地部組織平紋固結,花部組織為1/3斜紋固結,金線紋緯雙根固結。格力芬飾帶(作者分析)也為特結錦,地經為雙根排列的加Z撚的棕色絲線。地經與固結經之比為8根(4對):1。地緯為較粗的棕色絲線,無明顯加撚。有兩種紋緯:(1)貼金動物材質背襯的平金線;(2)絲線(顏色難以確定)。每副緯線為1組地緯和2組紋緯(一股金線和一股絲線)。東伊朗織物的一大特點為使用平金線,金線紋緯單根排列。地部組織和花部組織都用平紋接結。另一條帶飾,由花卉紋(作者分析)與格里芬紋帶飾結構相同。

49. 另一條烏木齊出土袍服上的帶飾(作者未曾親見)有花卉紋,根據考古發掘報告(王炳華 1973,頁29),包括波浪拱形(圖67)和蓮花。帶飾為特結錦,有雙根排列的絲質地經和兩種紋緯。一種紋緯為動物材質的平金線,一種為棉線(毫無疑問是圓金屬線的芯線,可能是貼銀,金屬已不存)。鑑於織物所表現的中國元素和東伊朗元素相結合特徵,很有可能產自中亞。

50. 參看Ettinghausen 1957, figs. L and 21; Darkevich 1976, pl. 34, fig. 6; and Baer 1983, pp. 172–174, 292。

51. 或許是保存於酸性環境中的緣故(Crowfoot et al.1992, p. 2)。

52. 根據H. W. Glidden的學術觀點,阿拉伯字母*ha*在銘文帶飾上三個一組重複出現(1983年4月11日與華安娜的通信)。

53. 據報道,柏林織物中金線以紙張為背襯,以位於柏林的中央實驗室所謂的檢測為依據(Folsach and Bernsted 1993, p. 54, n. 90)。然而,當要求中央實驗室提供檢查結果的副本時,檔案中沒有關於該紡織品中金線的報告(Christian Goedicke於1994年4月15日對華安娜的回信)。柏林的這件織物與位於克雷菲爾德的德國文本博物館(acc. no. 06109)中的一塊較小的殘片來自同一件紡織品,其中的一塊金線樣已用電子顯微鏡和X射線光譜儀作了檢測並被確定為皮革質地背襯(Indictor et al. 1988, p. 15)。

54. 另一些13世紀晚期和14世紀的伊朗紡織品帶有中國和西亞元素的結合,參看Wardwell 1988–89, figs. 34–38, 42, 44, 48–51, 53–55, 63, 66, 70。

55. 在塔克蘇里曼(Takht-i Sulayman)遺址發現的瓷磚,伊兒汗國統治者Abakha在伊朗西部的夏宮,年代為1271至1275年,是最早已知年代的帶有中國紋樣的陶瓷品之一(O. Watson 1985, p. 136; 也可參看Crowe 1991)。

56. 韓儒林 1981。

57. 參看虞集「曹南王勳德碑」,《道園學古錄》,卷24。

58. 宋濂,王禕編:《元史》,第7冊,卷78,頁1938。

59. 《元史》,第3冊,卷37,頁812。

60. 中國社會科學院考古研究所、定陵博物館、北京市文物工作隊:《定陵》,第1冊,頁349;第2冊,圖版25和75。

61. 黃能馥、陳娟娟 1995,頁305。

62. 孔齊:《至正直記》,卷1。

63. 脫脫編:《宋史》,第39冊,卷472,頁13737–13740;脫脫編:《金史》,第6冊,卷82,頁1833–1834。

64. 徐夢莘:《三朝北盟彙編》,卷17,頁123。這個詞在當時的新奇性也許是諸多文本中書寫錯誤的原因。在我們所引用的版本中,「紵絲」一詞的順序是顛倒的,在1878年袁祖安的版本中,「絲」字缺失。

65. 參看蕭洵編:《元故宮遺錄》。

66. 同上註。

35. 翼獅和格里芬紋織金錦

特結錦

經向 124 厘米；緯向 48.8 厘米

中亞，13世紀中葉

克利夫蘭藝術博物館藏，購自 J. H. Wade 基金
（1989.50）

在深褐色、幾近黑色的底色上，用明亮的金線織出大小相同、相切的團窠，每個團窠內都有一對背對背站立的回首對望的翼獅。它們的翅膀在肩膀處用雲紋裝飾，連接在一起形成一片棕櫚葉，長長的尾巴繞過後腿內側，尾端是一個龍頭。每個團窠的底紋上都布滿了棕櫚葉和纏繞的藤蔓，最後呈現出奇特的雲狀紋樣。團窠之間的成對格里芬也相背而立、扭頭對視。它們的雙翼也連接在一起形成了一片棕櫚葉，每隻格里芬的尾巴則穿過後腿，環繞着一個朵花，尾端為獸頭。密密麻麻的地紋均為卷葉和棕櫚葉。

近期這件紡織品的另一些更小的殘片見於藝術品市場。其中的一片現收藏在巴黎亞洲紡織品整理和研究協會。[1]

技術分析

經線： 地經：炭灰色絲，Z捻，大部分為單根排列，但有時為雙根排列，偶見三根排列。固結經：珊瑚紅色絲，Z捻。地經：固結經 = 8 : 1。織階：2根地經。地經密度：66根/厘米；固結經密度：9根/厘米。**緯線：** 地緯：炭灰色絲，無明顯加捻。紋緯：以細而透明的紙為背襯、單面貼金的平金紙條，[2] 以 Z 捻纏繞黃色絲芯線形成圓金線，芯線也加 Z 捻。地緯：紋緯 = 1 根 : 1 雙。織階：1 副。緯線密度：19–21 副/厘米。**組織：** 特結錦。地部組織：平紋。花部組織：平紋，金線紋緯以雙根形式固結（圖52）。幅邊：內輻有兩條地經形成一條狹窄的地部組織條紋；留有約 6 毫米長的緯線環穗狀線頭。幅邊沿其經向與紋樣相交。

收錄文獻：CMA 1991, no. 47; *CMA Handbook* 1991, p. 45; "Golden Lampas" 1991, p. 125; "Recent Acquisitions" 1991, p. 419; CMA 1992, p. 37; Wardwell 1992, fig. 1, p. 356, fig. 2, p. 357, fig. 3, p. 358; Wardwell 1992–93, fig. 6, p. 249.

1. 巴黎 AEDTA，編號 3729。
2. 經 Norman Indictor 和 Denyse Montegut 鑑定（見1991年5月10日與華安娜的通信）。

圖錄 35

36. 對鵰紋金錦

特結錦

經向57.5厘米；緯向18.4厘米

中亞，13世紀中葉

克利夫蘭藝術博物館藏，購自 J. H. Wade 基金
（1996.297）

　　此件織物上展開成行的雙頭獵鷹，在最後形
成雲紋和棕櫚葉紋的濃密藤蔓地紋上呈水平錯排
（圖70）。該紋樣在吸收伊斯蘭和中國元素的基
礎上，演變為一種既不是中國也不是伊斯蘭的中
亞風格。以綁在腿上的鈴鐺為特點的鵰，源於
伊斯蘭造型。就像對獸和鷹紋織物中的鷹一樣
（圖錄43），它們有「耳朵」、肉垂，以及從眼部
到後腦的裝飾性羽毛。它們還有頸部裝飾以及
腹部中央的花卉裝飾。原本蜷曲的尾巴外部的
羽毛形成被鵰的爪子抓住龍頭，現在被重新詮釋
為有褶皺的脖子和龍頭。

技術分析

經線： 地經：紅色絲，Z捻，單根排列。固結
經：紅色絲，通常無明顯加捻（偶爾可以檢測
到弱的S捻或Z捻）。地經：固結經＝4：1。織
階：2根地經。地經密度：78根/厘米；固結經
密度：20根/厘米。**緯線：** 地緯：紅色絲，無明
顯加捻；粗細約為地經的兩倍。紋緯：以細而
透明的紙為背襯、單面貼金的平金紙條，以Z捻
纏繞黃色Z捻絲芯線製成圓金線。地緯：紋緯
＝1根：1雙。織階：1副緯線。地緯密度：19
根/厘米；紋緯密度：19雙/厘米。**組織：** 特結
錦。地部：平紋固結，一組經和一組緯交織；
固結經通常緊挨着地經排列。花部：1/2 S向斜
紋固結（金線雙根固結）。幅邊：（左側）有3根
加粗的邊經，各由4根地經組成，平紋固結；幅
邊的其餘部分被剪斷。與紋樣相交的幅邊稍有
扭曲。

收錄文獻：未收錄。

圖70. 圖錄36圖案復原圖

圖錄 36

37. 花葉紋錦

特結錦

上圖：經向12.1厘米；緯向18.2厘米

下圖：經向5厘米；緯向約19.3厘米

中亞，蒙古帝國時期，13世紀末至14世紀中期

紐約大都會藝術博物館藏，Rogers基金，1919年（上圖：19.191.3）；

Fletcher基金，1946年（下圖：46.156.22）

上圖所示殘片最初是佩魯賈聖道明教堂中長袍（cope）的一部分，這個教堂長期以來一直與教宗本篤十一世有關（1303–1304年在位）。[1]下圖所示殘片具有相同的紋樣和結構，很有可能也來自同一件長袍。這種紋樣是用金線在白色地部織成的，由大量細小花葉組成（圖71）。

技術分析

經線：地經：白色絲，Z捻，單根排列。固結經：棕色絲（珊瑚紅褪色），Z捻。地經：固結經＝4：1。織階：2根地經。地經密度：72根/厘米；固結經：18根/厘米。**緯線**：地緯：白色絲，無明顯加捻（粗細大約是地經的三到四倍）。紋緯：動物材質背襯的平金線，單面貼金。地緯：紋緯＝1根：1根。織階：1副。緯線密度：18副/厘米。**組織**：變化特結錦。地部：3/1 Z向斜紋。花部：1/2 S向斜紋。幅邊不存。[2]

收錄文獻：Fragment 19. 191. 3; New York 1931, p. 14; Klein 1934, p. 127, pl. 22; London 1935, no. 1341; Simmons 1948, p. 23, fig. 29; Simmons 1950, p. 93, illus.; Cleveland 1968, no. 301; fragment 46.I56.22; Hoeniger 1991, p. 158, fig.8.

1. Florence 1983, pp. 164, 172–176.
2. 佩魯賈長袍保留了約6毫米寬的幅邊。幅邊內緣由金線紋緯勾邊，然後由加Z捻的白色地緯絲線和雙根排列的地經形成平紋固結組織。幅邊外緣有兩束經線，每束由三根經線組成，地緯繞其回緯。在背面，金線紋緯在勾邊後沒有固結且被剪斷。（Florence 1983, pp. 174.）

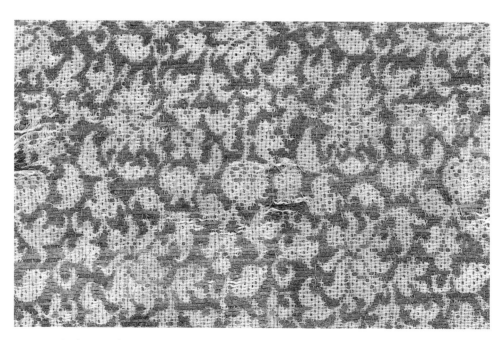

圖71. 織物背面細節放大圖，圖錄37（上圖）

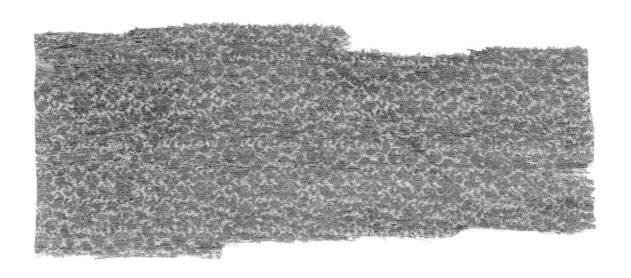

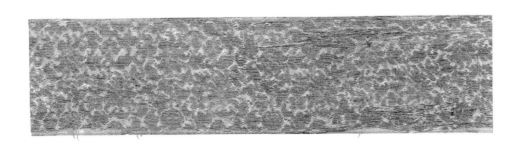

圖錄 37

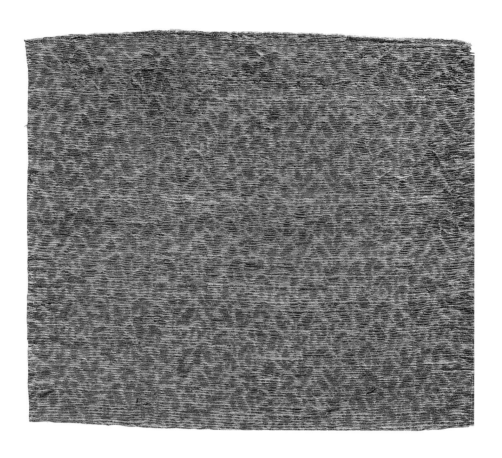

38. 小葉紋錦

織金絹
經向14.5厘米；緯向15.5厘米
中亞，蒙古帝國時期，13世紀末14世紀中葉
克利夫蘭藝術博物館藏，Dudley P. Allen基金
（1985.33）

　　這件織物在白色地色上織有大量細密的織金小型葉片。該織物的另一更大的殘片保留有一側幅邊，收藏於柏林裝飾藝術博物館。[1]

技術分析

經線： 地經：白色絲，Z捻，單根排列。織階：2根地經。經線密度：約30根/厘米。**緯線：** 地緯：白色絲，無明顯加捻，粗細大約是經紗的6倍。紋緯：動物材質背襯的平金線。地緯：紋緯＝1：1。織階：1副緯線。紋緯密度：12副/

厘米。**組織：** 平紋地上以紋緯顯花。地部：平紋，一組經和一組緯交織；經線排列較稀疏。花部：金線紋緯浮沉於織物正反面。地緯和紋緯間隔排列。

收錄文獻：Wardwell 1987, p. 9; Wardwell 1988–89, fig. 3, p. 147; Indictor et al. 1989, p. 172.

1.　裝飾藝術博物館，編號：79.47。幅邊內緣的地經為白色絲線，Z捻（排列方式為雙根、單根、雙根間隔排列），以平紋和地緯固結。接下來是一條金色緯線勾邊，繼之以三根地經，以及一束六根白色經線，最後是約一厘米寬的地緯回緯形成的線圈狀邊緣。在織物背面，金線紋緯被沿着勾邊剪斷。

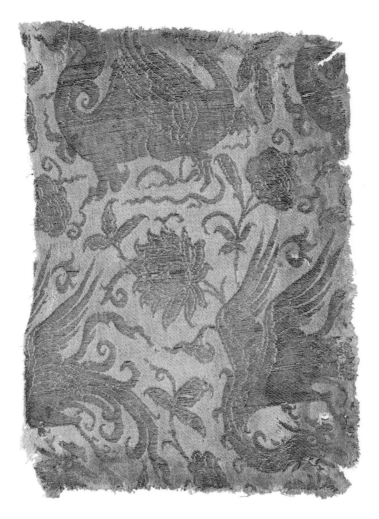

39. 鳳獸花卉紋錦

特結錦

經向 23.7 厘米；緯向 16.5 厘米

中亞，蒙古時期，13 世紀至 14 世紀早期

紐約大都會藝術博物館藏，1973 年 Howard J. Sachs 夫人捐贈（1973.269）

在白色地色上用金線織有兩行想像動物的一部分，空隙裏填有蓮花、鳳凰和葉紋。下方的一行是面朝左邊的鳳凰，每隻鳳凰都展開雙翼，頭扭向左爪方向。上一行保留了面朝右邊的兩隻想像動物的一部分，它們駝着背，有着像龍一樣的脊柱，蜷曲的長尾巴和長長的脖子。短短的前腿末端為爪子，而殘缺的後腿只能靠想像。最遺憾的是，頭部的形象也缺失了。

這件絲綢的產地，我們不得而知。[1] 對於所描繪的動物身分也無人知曉。鳳凰和外來動物的形象與中國風相去甚遠，說明這種紡織品幾乎不可能是在中國或中亞東部生產的。另一方面，動物和鳥類呈現的生動性以及它們之間的積極互動，符合了中亞藝術的本土特質，加上金線的構造等因素，因此我們認為這件絲綢產自中亞。

據說此殘片發現於伊朗。與此相似的紡織品，出現在尤其是西方的大量交易中。

技術分析

經線：地經：白色絲，Z 捻，單根排列。固結經：棕色絲，Z 捻。地經：固結經＝4：1。織階：4 根地經。地經密度：72 根/厘米；固結經密度：18 根/厘米。**緯線**：地緯：白色絲，無明

顯加捻。紋緯：動物材質背襯的平金線。地緯：紋緯＝1：1。織階：1副。緯線密度：18副/厘米。**組織**：特結錦。地部：3/1破斜紋。花部：1/2 S向斜紋。幅邊不存。

收錄文獻：MMA *Notable Acquisitions* 1965–
1975, p. 113, illus.; Cleveland 1968, no. 303; Wardwell 1988–89, p. 100, fig. 8, 100; P. 149.

1. 這件織物最初為伊斯法罕（Isfahan）的藝術史學家亞瑟‧阿珀姆‧波普（Arthur Upham Pope）所獲（據大都會藝術博物館檔案）。

40. 鳳穿牡丹蓮花紋錦

特結錦

經向66.2厘米；緯向72.2厘米

中亞或大都，13世紀

紐約大都會藝術博物館藏，1989年匿名者購買，作為致敬 James C. Y. Watt 的禮物（1989.19.1）

圖72. 花飾（玉鈿）。金代（1115–1234年），13世紀。玉，3×4厘米，私人收藏

在紅色地色上以金線織出沿縱向起伏的藤蔓中飛翔的鳳凰，中間穿有蓮花和牡丹。水平成行錯排，相鄰兩排紋樣的朝向相反。織物的左側保留有完整幅邊。

儘管這件絲織品的組織結構與中亞製作的翼獅和格里芬紋絲綢（圖錄35）非常相似，但表現的卻是中國紋樣。正如本書前文所述，目前不太清楚這件織物是否產自中亞或大都；那裏正是來自別失八里的工匠於1257年被重新安置的地方。

牡丹盛開的形狀，與許多帶有便於裝飾於衣服上的穿孔小型玉雕相似（圖72）。《金史》描述了一種「婦人年老者」所用的頭飾，稱為「玉逍遙」，「以皂紗籠髻，如巾狀，散綴玉鈿（玉製的花形裝飾）於上」。[1] 圖中的玉飾件與女真婦女所用的玉鈿非常相似，年代大約與此件絲綢相同。

技術分析

經線：地經：紅色絲，Z捻，單根排列。固結經：棕色絲，Z捻。地經：固結經＝8：1。織階：2根地經。地經密度：72根/厘米；固結經

密度：9根/厘米。**緯線**：地緯：乳白色絲，無明顯加捻。紋緯：以細而透明的紙為背襯的平金紙條，貼銀再貼金，以Z捻纏繞黃色加Z捻絲芯線形成的圓金線。[2] 地緯：紋緯＝1根：1雙。織階：1副。緯線密度：19副/厘米。**組織**：特結錦。地部：平紋，由一組經和一組緯交織；固結經有時位於地經旁邊，有時位於地經下方。花部：平紋，金線紋緯雙根固結。左側保留幅邊。在織金花部上織入三條與地部組織相同的細條，每條都由4根地經組成。最外圍是一組地緯和紋緯線圈的穗狀線頭，寬約8毫米。

收錄文獻：Wardwell 1992, p. 372, fig. 17.

1. 脫脫編：《金史》，第3冊，卷43，頁985。
2. 經 Norman Indictor 和 Denyse Montegut 鑑定（見1991年5月10日與華安娜的通信）。

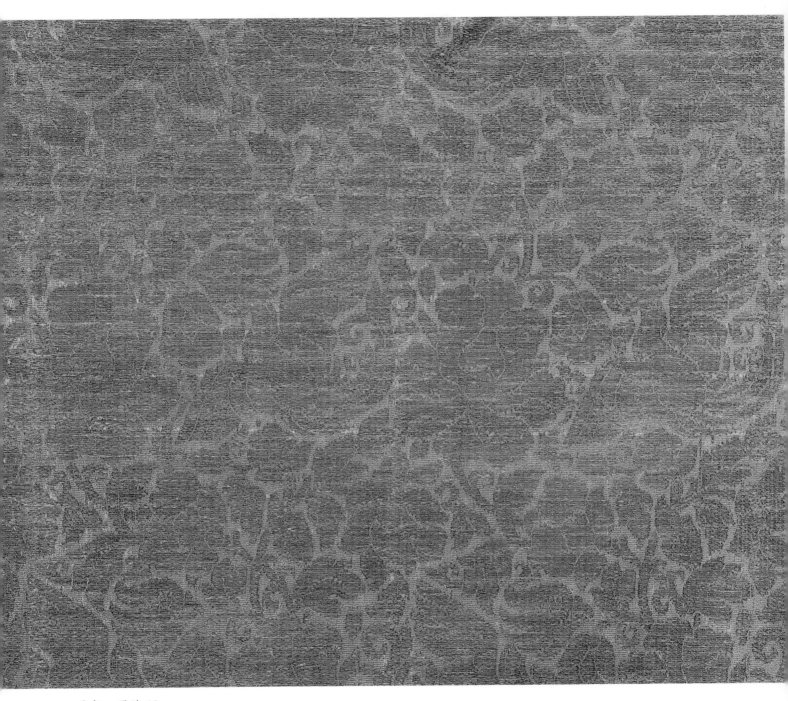

局部·圖錄40

41. 摩羯鳳凰花卉紋織金錦

特結錦

經向 51.3 厘米；緯向 75.6 厘米

中亞或大都，13世紀

克利夫蘭藝術博物館藏，購自 J. H. Wade 基金
（1991.5. a, b）

　　這件織物由三片織物拼縫在一起，紋樣在縱向呈現三次重複。褪色的程度和形狀表明了這件織物被裁剪已久。裁剪得來的上片、下片為織機上幅寬；中間部分只保留了左側幅邊。下片布料的底部有一整條織金窄邊。

　　該紋樣以金色顯花，與粉紅色（紅色褪色形成）地色相映成趣，描繪出摩羯與鳳凰水平成行交錯排列。空隙填以蓮花、牡丹和葉紋。每個摩羯都有一個長着角的龍頭，上翹的嘴和伸出的舌，有鳥的翅膀以及魚的身體。昂頭向上展翅翱翔的鳳凰有着羽冠、頸羽和五根鋸齒狀的長尾羽。

　　這件織物的另外兩件殘片收藏於哥本哈根的大衛基金會博物館（David Collection）。[1]

技術分析

經線：地經：紅色絲，Z捻，單根排列。（地經偶爾雙經排列，但是兩根經線是分開穿過織機上的綜眼的）。固結經：珊瑚紅色絲（大部分褪色成棕色），Z捻（弱捻）。地經：固結經＝8：1。織階：2根地經。地經密度：64–66根/厘米；固結經密度：9根/厘米。**緯線：**地緯：淺黃色絲，無明顯加捻。紋緯：以細而透明的紙做背襯的平金紙條，先貼銀再貼金，以Z捻纏繞淡黃色絲芯線（Z捻，再合股加Z捻）形成的圓金線。[2]金屬表面嚴重受損。地緯：紋緯＝1：1。織階：1副。緯線密度：20副/厘米。**組織：**特結錦。地部：平紋，以一組經線和一組緯線織造，經面固結，固結經位於地經旁。花部：平紋固結單根金線紋緯。幅邊由一條縱帶和地緯與紋緯回緯形成的流蘇狀線圈組成。每邊均有兩條地組織夾紋組織形成的縱帶。

收錄文獻：Wardwell 1992, fig. 18, p. 373; Wardwell 1992–93, fig. 7, p. 250; Cleveland 1994, no. 38, pp. 329–332.

1. Folsach and Bernsted 1993, no. 18.
2. 經 Norman Indictor 和 Denyse Montegut 鑑定（見1991年5月10日與華安娜的通信）。

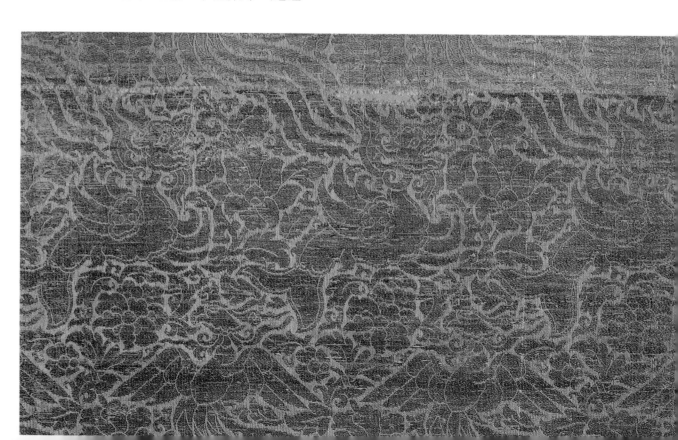

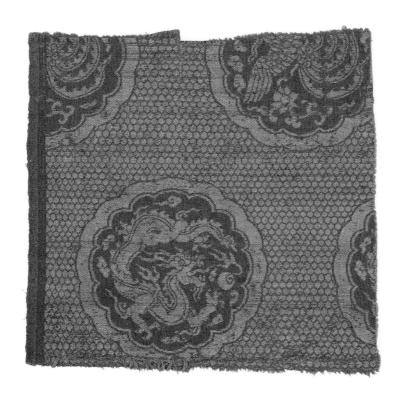

42. 綠地瓣窠龍鳳紋織金錦

特結錦

經向20.3厘米；緯向20.3厘米

元代（1279–1368）

克利夫蘭藝術博物館藏，Edward L. Whittemore
基金（1995.73）

這件紡織品保留有一個瓣窠，加上第二個瓣窠的一部分，瓣窠內有一條於散落的雲朵中追逐着一顆火紅珍珠的盤龍；還有另外兩個瓣窠的小部分被保存下來，每個瓣窠中有一尾翔鳳，與雲朵和花叢相映襯。瓣窠二二錯排，以小龜背紋為地紋。藍地金花，左側保留有完整幅邊；剩下的三邊都被剪裁過。

北京的故宮博物院收藏有一件雲肩，主要面料為紅地金花的相同紋樣（圖57）。[1]這兩件織物得以倖存，可證明元代的作坊反復使用相同紋樣的情況，這種做法也見於早期妝花或妝金錦中。

技術分析

經線： 地經：藍色絲，Z捻，單根排列。固結經：藍色絲，Z捻。地經：固結經＝4：1。織階：4根地經。地經密度：80根/厘米；固結經密度：20根/厘米。**緯線：** 地緯：藍色絲，無明顯加捻，較粗。紋緯：在塗有淡橙色塗層的紙背上單面貼金。地緯：紋緯＝1：1。地緯：紋緯＝1：1。織階：1副。緯線密度：約22副/厘米。

組織： 特結錦。地部：2/1 S向斜紋，一組經線和一組緯線織造。花部：1/2 Z向斜紋。左側保留幅邊；在正面，紋樣的邊緣距外緣約1厘米；內緣為地部組織，然後排列有18束經線。在織物背面，紋緯在離最外側約5毫米處剪斷。

收錄文獻：未收錄。

1. 組織結構為特結錦。地經為藍色絲，Z捻，單根排列；固結經也是藍色絲，Z捻。地經：固結經＝4：1。織階：4根地經。地經密度：約80根/厘米；固結經密度：20根/厘米。地緯：藍色絲，無明顯加捻，較粗。紋緯：在塗有淺橙色塗層的紙背上單面貼金。地緯：紋緯＝1：1。織階：1副。緯線密度：約22副/厘米。組織結構：特結錦。地部：2/1 S向斜紋，一組經線和一組緯線交織。花部：1/2 Z向斜紋。左側保留幅邊；在正面，紋樣的邊緣距外緣約1厘米；幅邊的內緣為地部組織，然後排列有18束經線。在織物背面，紋緯在離最外圍約5毫米處剪斷。

43. 對獸鷹紋織金錦

特結錦

經向170.5厘米；緯向109厘米

伊朗東部地區，13世紀中葉

紐約大都會藝術博物館藏，購自 J. H. Wade 基金（1990.2）

　　這件織物保留完整上機幅寬，保存有兩個瓣窠在經向上的三次重複，每個瓣窠中都包含一對背對背站立、頭朝後看的猛獸。每一頭獸都戴着項圈和皮帶，都有一條長長的尾巴，圍繞一個朵花後，最終以龍頭終結。每個瓣窠的底紋中都填以花蔓，每對獸之間都有一片棕櫚葉。在瓣窠間隙中是雙頭鷹，抓着以龍頭為終結的蜷曲的尾巴外側的羽毛。老鷹有「耳朵」、肉垂和從眼部一直延伸到後腦勺的裝飾性羽毛；裝飾性的帶子在脖子上形成衣領，勾勒出身體的輪廓，並作為裝飾性的條紋延伸到每只翅膀。底紋布滿了樹葉和花卉紋樣。在織物的頂部有一條由交錯的庫法體字母筆劃組成的偽銘文帶飾；帶飾的邊緣裝飾着重複的風格化的花卉。銘文的上方是主要紋樣的一小部分。頂部邊緣由一條織金邊勾勒。底色為棕色（由紅色褪色而成），紋樣是用圓金線顯花，除了銘文帶飾上使用了圓金線和平金線以外，獸紋的眼睛是用白色絲線的妝花工藝來顯現（只在最下面部分的紋樣重複中保留下來）。穿過織物的紅色標記是曾經用黑色線將其他布料縫在織物上的部分。這件織物的另一部分是從織物底部裁下來的，收藏在哥本哈根的大衛基金會博物館。[1]

技術分析

經線：地經：珊瑚紅色絲（主要褪為棕色），Z捻，雙根排列。固結經：珊瑚紅色絲，Z捻。地經：固結經＝4根（2雙）：1根。織階：4根地經（2雙）。地經密度：88根/厘米；固結經：20根/厘米。**緯線：**地緯：珊瑚紅色絲線，無明顯捻度，密度是每根地經的2倍。紋緯：1）動物材質背襯的平金線，先貼銀再貼金，以Z捻纏繞一根Z捻本色絲芯[2]組成的圓金線；2）動物材質背襯的平金線，先貼銀再貼金，扁平織入；3）白色絲，Z捻，三股合股加弱Z捻，妝花。地緯：紋緯＝1根：1雙圓金線（或1根平金線，又或1根妝花絲緯）。織階：1副。緯線密度：18副/厘米。

組織：特結錦。地部：平紋固結，一組經線和一組緯線織造；固結經處於地經下方或旁邊。花部：1/3 S向斜紋固結；圓金線雙根固結，平金線、白絲緯線單根固結。妝花緯在織物背面的固結經回緯。織造瑕疵較多，特別是一處固結組織應為3/1斜紋而不是1/3斜紋，一根地緯穿過了一對以上的地經，和跳紗（或破損？）的固結經在紋樣區域內留下縱向的空路。兩條幅邊均保存下來，沿經向與紋樣相交。在幅邊內緣有一條由4根地經織成的細條；在用圓金線織成的3毫米顯花組織的一旁，是用通梭織入的緯線織成寬約7毫米的流蘇狀邊緣。這片織物的頂部保留有一個起頭（或收尾）的部分。在裁剪的起始處是一小段地部組織（有8根地緯），8根圓金線成雙固結織成1/3 S向斜紋的一條勾邊，紋樣的一小部分在此重複。地部由地組織織造，顯花區域為花部組織，除銘文帶飾及其邊框外，此處地部也是使用平金紋緯所織的花部組織，同時地部組織則預留作勾勒圖案之用。

收錄文獻：*CMA Handbook* 1991, p. 47; "Golden Lampas" 1991, p. 125 (color illus.); Wardwell 1992, pp. 359–360; Wardwell 1992–93, p. 249; Reynolds, "Silk," 1995, fig. 7.

1. Folsach and Bernsted 1993, no. 14, illus. p. 48.
2. 表面金屬於1992年12月2日由克利夫蘭藝術博物館修復主管布魯斯·克里斯曼鑑定。

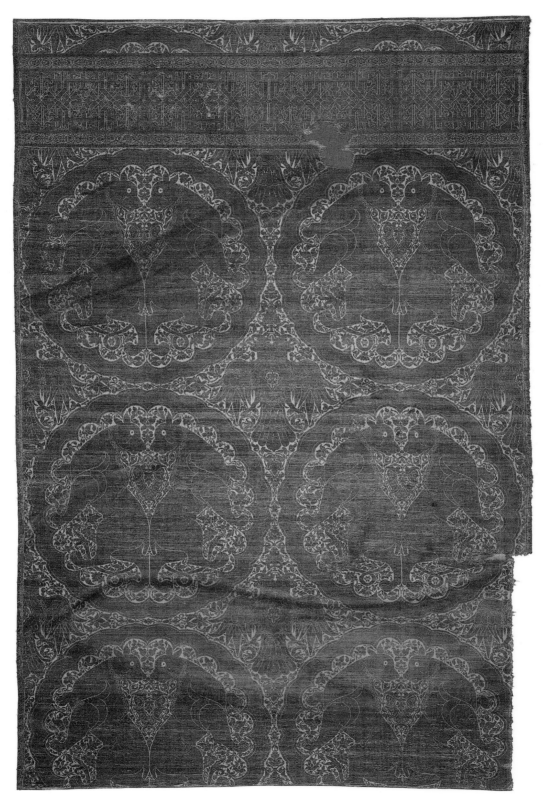

圖錄43

44. 格里芬紋織金錦

特結錦

經向177厘米；緯向98厘米

伊朗東部地區，13世紀中葉

紐約大都會藝術博物館藏，修道院藏品，1984年（1984.344）

　　這片織物保存了九個相連團窠在經向的重複以及頂部的部分銘文帶飾。每一個團窠中都有一雙背對背作撲擊狀、向後注視的格里芬。它們的翅膀連接在一起，末端為一片棕櫚葉，粗粗的尾巴彎曲在伸展中的內後腿後面。在團窠之間的空隙中有四片大棕櫚葉，形成十字形賓花；兩片棕櫚葉之間有結飾，每個團窠中心有四片小棕櫚葉。雖然這片織物的頂部被剪裁，但部分偽銘文仍然得以保留。[1]題銘下方是飾有心形紋樣的邊飾和一道條紋。

　　這片織物的紋樣全以織金織造；團窠內部在藍色地上顯現粉色紋樣，在間隙中，粉色地上顯現藍色紋樣。雖然底部邊緣被裁剪，但兩側幅邊都保留了下來。

技術分析

經線： 地經：綠色絲，Z捻，常為單根排列但偶見雙根排列。固結經：棕色絲，Z捻。地經：固結經＝4∶1。織階：2根地經。地經密度：47–48根/厘米；固結經密度：12根/厘米。**緯線：** 地緯：藍色絲，無明顯加捻，粗細從略大於地經到三倍於地經不等。紋緯：1）珊瑚紅色絲；偶爾可以觀測到Z捻，但是其他部分緯線無捻。2）金線：用貼銀再貼金的羊皮紙或動物膜條以Z捻纏繞加Z捻的棉芯線。[2]背襯塗有一種棕色黏合劑。只留有小量的金色和一些銀色痕迹，今大部分為黑色。背襯被纏繞以至可見棉芯線。地緯∶紋緯＝1∶2。織階∶1副。緯線密度∶18副/厘米。**組織：** 特結錦。地部組織以平紋固結，一組經線和一組緯線織造；地經間隔很大，可見旁邊的固結經。有許多織造上的瑕疵，尤其包括較短的經線和緯浮。花部組織以1/2 Z向斜紋固結，紋緯單根固結。保留有兩側幅邊。左側幅邊沿經向與紋樣相交，然而右側幅邊從中心偏離到經向的紋樣破損了，使最外側的團窠不完整。在左側幅邊內緣，最外側地經是三根排列，固結經單根排列。右側幅邊的內緣，倒數第二條地經雙根排列，而最外側的地經單根排列；除最外側的緯線是雙根排列以外，紋緯均為單根排列。幅邊是由一條大約7毫米寬的地緯和紋緯線圈穗狀線頭組成。

收錄文獻：MMA *Notable Acquisitions* 1984–1985, p. 12, illus.; Parker 1985, p. 173, fig. 19; Ginsberg 1987, p. 92, illus.; Wardwell 1988–89, pp. 99, 106, fig. 33, p. 157; Textiles 1995–96, p. 36, illus.

1. 題銘由Sheila S. Blair識別（見1997年1月22日與華安娜的通信）。
2. 由Norman Indictor分析。

局部，圖錄44

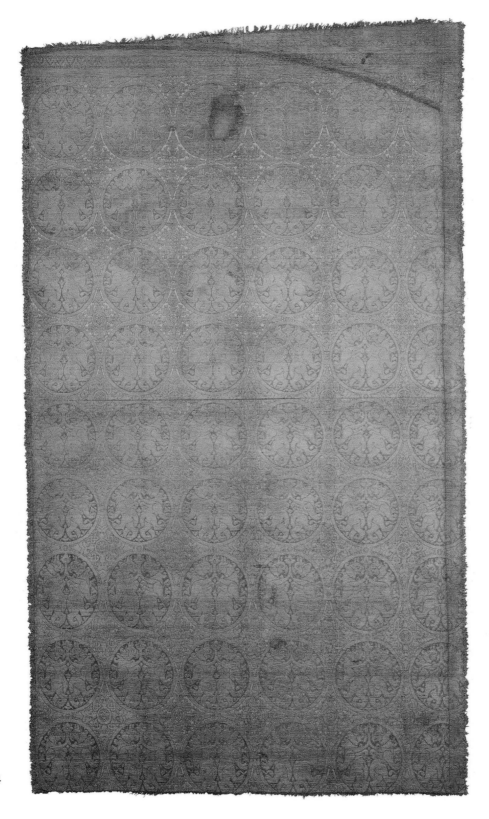

圖錄44

45. 團窠兔紋織金錦

特結錦

經向65.5厘米；緯向23.2厘米

伊朗東部地區，12世紀中葉到13世紀中葉

紐約大都會藝術博物館藏，John L. Severance基金 (1993.140)

　　這件紡織品的圖案設計為兩兩相切的團窠，每個團窠中都有一個由四隻耳朵相連的奔兔組成的輪狀動物紋。兔子沿順時針或逆時針方向奔跑；沿不同方向奔跑的造型在水平方向排列成行，交錯呈現。面向四個方向的幾何紋樣填充了橢圓之間空隙。地部和花部都用金線織成；紋樣的輪廓和細節用紅色絲線勾勒。保留有一側幅邊。

　　在亞洲，動物輪紋樣可以追溯到古代，且在地域上分布廣泛。[1]各種動物和鳥類，以及人類的形象，都出現在這樣的輪狀紋樣上；早在隋代 (581–618)，三四隻動物共用耳朵的輪狀紋樣就已見於中亞東部。[2]這種紋樣後來也在呼羅珊地區的傳統裝飾中流行，特別見於大約1150年至1225年生產的金屬製品中。[3]同一時期，在喜馬拉雅山西麓，輪狀兔紋出現在桑色大殿彌勒佛所穿的腰布設計中，也出現在阿奇寺（拉達克）桑奇大塔的天花板繪畫之內。[4]

　　在此後中國藝術中，輪狀動物紋演變成四個男孩共用兩個頭和兩雙腿的設計（圖73）。明清時期工藝美術品類中的青銅器和雕刻（尤其是木雕和牙雕）被用作轉換式設計的都是此類形式，當中包含中國人特有的解釋。此類被稱為「兩兒四象」的布局是對《易經》註釋中名言的具現化：「兩儀生四象」。「儀」字被解釋為對立面，在早期發音和一些現代方言中也是「兒」的同音字，而通常意義上的「象」被解釋為元素。[5]

　　幅邊特別重要，因為部分最初使用的棉繩仍然保留着。實際上在帶有這種幅邊結構的所有其他織物中，線繩都完全被毀壞，只留下了地緯和紋緯的線頭。[6]

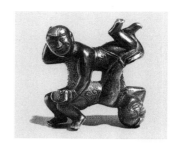

圖73. 四喜童子，明代 (1368–1644)，16世紀至17世紀，青銅，6.4×6厘米，上海博物館藏

技術分析

經線： 地經：紅色絲，Z捻（不規則加捻）；經常為雙根排列，偶見單根或多根排列。固結經：淺黃色絲，Z捻。地經：固結經＝8根（4雙）：1根。織階：4根（2雙）地經。地經密度：96根（48雙）/厘米；固結經：12根/厘米。**緯線：** 地緯：紅色絲，無明顯加捻，粗細大約是地經的二至三倍。紋緯：動物材質背襯的貼金條，以Z捻纏繞一根加Z捻的淺黃色絲芯線（雙根合股加Z捻）上，捻成圓金線。背襯塗有紅褐色物質。地緯：紋緯＝1根：1雙。織階：1副。地緯密度：19副/厘米。**組織：** 特結錦。地部：平紋固結，以一組經線和一組緯線織造。固結經位於一對地經旁或偶見於地經下方。地部組織有大量瑕疵，斷裂的經線隨處可見。花部：平紋固結；金線紋緯雙根固結。殘存的一側幅邊沿經向與紋樣相交。在最外側，所有緯紗都繞着兩股棉繩（每股由兩根棉線組成，合股加Z捻；每根棉線加Z捻，由5條棉紗組成，棉紗加S捻）。只剩下一小部分棉繩；在棉繩缺失的地方，可見地緯和紋緯線圈的穗狀線頭。

收錄文獻：未收錄。

1. 關於此紋樣的歷史，參看Roes 1936–37, pp. 85–105。
2. 參考案例，敦煌藻井彩繪《敦煌壁畫》1985年第1卷，頁190；《敦煌文物研究所》1980–82系列1，第2卷，圖版95。
3. Ettinghausen 1957, text fig. L, fig. 21; Darkevich 1976, pl. 34, fig. 6; Baer 1983, pp. 172–174, 292.
4. Goepper 1982, pl. 7; Goepper 1993, p. 116 (for the date of Sumtsek and the Great Stupa), fig. 9.
5. 這段話完整的引文為：「太極生兩儀，兩儀生四象，四象生八卦」，見唐孔穎達等《周易正義》(《十三經注疏》，頁82)。
6. 這也許是由於保存在酸性條件下的原因 (Crowfoot et al. 1992, p. 2)。

局部，包含了幅邊上的棉繩，圖錄45

46. 棕櫚葉紋織金錦

織金絹

經向 88.5 厘米；緯向 35 厘米

可能來自中亞，蒙古時期，13 世紀至 14 世紀

克利夫蘭藝術博物館藏，John L. Severance 基金
（1993.253）

　　帶有火焰狀外緣的滴珠窠內為花形棕櫚葉，紋樣水平成行，二二錯排，在灰白色（最初是紅色）地上用金線顯花。

　　從技術角度來看，這件紡織品是獨一無二的，且很難界定它的地域歸屬。雙根排列的地經和雙根排列的金線紋緯，兩者的固結都是伊朗東部地區絲綢的特點，而在金國故地織造的妝花絲綢中，可以找到紋緯在正面平行固結並在背面形成浮長的情況。無論是緯線直接跨過經線還是紋緯被每三對經線中的最右邊那根所固結，在其他現存的例子中都未曾發現這種情況。

技術分析

經線：地經：珊瑚紅色絲（表面已褪色成灰白色），Z 捻，雙根排列。織階：4 根經線（2 對）。經線密度：84–86 根／厘米。**緯線**：地緯：珊瑚紅色絲（表面已褪色成灰白色），無明顯加捻。粗細與經線一致。紋緯：動物材質背襯的貼金條，以 Z 捻纏繞一根加 Z 捻的珊瑚色絲芯線組成的圓金線。黏合劑為半透明的金棕色。地緯與紋緯之比，是一根地緯與一根地緯加一雙紋緯交替織入。織階：1 副。緯線密度：24 副／厘米。

組織：織金絹。地部：平紋固結。花部：每三對經線中的右側經線將雙根排列的金線紋緯以 1/3 S 向斜紋固結（該經線跨過 3 根地緯和一對紋緯）；織物背面金線紋緯無固結。幅邊不存。[1]

收錄文獻：未收錄。

1. 此件織物的另一部分（目前下落不明）保留了由所有緯線圈流蘇組成的一側幅邊，該側幅邊破壞了從中心偏離到經向的紋樣。

局部，圖錄 46

圖錄 46

47. 鳳凰紋織銀錦

特結錦

經向43.4厘米；緯向39.5厘米

伊朗東部，中亞河中地區，13世紀末至14世紀

紐約大都會藝術博物館藏，購於J. H. Wade基金（1985.4）

　　這件織物的紋樣由平行起伏的花蔓組成，其間一行面向左側、向後看的立鳳，與一行作俯衝狀的鳳凰沿水平方向交替錯排。立鳳和作俯衝狀的鳳凰似乎都是刺繡天蓋（圖錄60）上所見鳳凰的變形，這是元代流行的圖案。右側保留了幅邊。

　　這種紡織品屬一個小類別，其特徵是單根排列的、間隔很寬的絲質地經，粗的棉質地緯，由動物材質背襯的貼銀貼金條纏繞一根棉質芯線組成的圓金線，以及普通的幅邊結構。[1]由於地緯和金色紋緯都較粗糙，這些織物密集的紋樣往往難以辨識。這一類型紡織品被保存在歐洲教堂的寶庫裏。

技術分析

經線：地經：黃綠色絲，Z捻，單根排列。固結經：棕色絲，Z捻（加弱捻）。地經：固結經＝3：1。織階：3根地經。地經密度：54根／厘米；固結經密度：18根／厘米。**緯線：**地緯：藍綠色棉，Z捻，較粗。紋緯：用先貼銀再貼金的動物膜條以Z捻纏繞加Z捻的白色棉芯線（3？股合股加Z捻）。地緯：紋緯＝1：1。織階：1副。緯線密度：16副／厘米。**組織：**特結錦。地部：2/1 S向斜紋，一組經線和一組緯線織造。花部：平紋。右側是大約8毫米寬的幅邊；在幅邊邊緣，地經成雙；織物正面的花部組織由三根一組的地部組織連接而成；在最外面的邊緣，地緯和紋緯繞過兩束絲經回緯。

收錄文獻：Neils 1985, no. 70, p. 359; Wardwell 1987, pp. 10–11, illus. p. 10; Indictor et al. 1988, pp. 5, 10, 13, 15, 22; Wardwell 1988–89, fig. 30, p. 156, and fig. 74, p. 173; Wardwell 1989, fig. 10, p. 182; *CMA Handbook* 1991, p. 47.

1. Wardwell 1988–89, p. 105–106.

圖錄 47

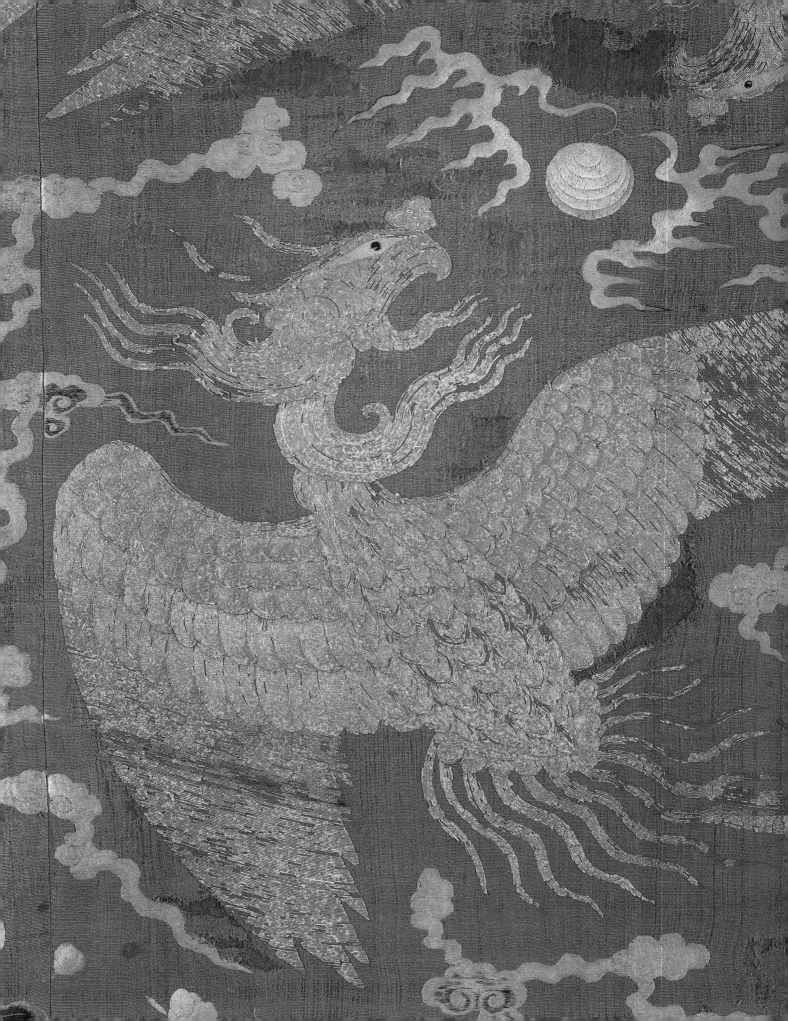

第五章　刺繡

翻譯：徐錚

　　儘管僅佔本次展覽中紡織品的四分之一，但大都會藝術博物館和克利夫蘭藝術博物館收藏的繡品已涵蓋了展覽所涉及的全部時空範圍。這些繡品具有部分相通的特點，本文將對其分類介紹，而一些較為獨特的類型將單獨在條目中作有限的討論。

　　漢朝（前206–220）和唐朝（618–907），中國的政治與經濟在中亞地區具有特別強大的影響力，在這個時期的織物上可以看到各種風格融合的迹象，前三件繡品（圖錄48–50）就是這樣的織物。綺地翟鳥紋繡（圖錄48）和對鳥紋繡（圖錄49）都是典型的盛唐風格，現存例子較多，大多保存在日本和出土自新疆東部地區。元代動物花鳥紋繡（圖錄50）特別有趣，因為儘管去唐已久，但仍保持了漢唐時期的風格，這說明直到元廷的政治和軍事勢力深入該地，在引起巨變之前，中亞東部地區仍然延續了漢唐的文化傳統。

　　以展覽中的繡袍（圖錄51）和帽翅（圖錄52）為代表的遼代繡品，在近期的考古發現中有大量出土，不過，其中的很多材料還有待中國學者去保護和研究。

　　環編繡（圖錄54–57）是近年獲得廣泛關注的一種刺繡類型，自從1987年庫柏休伊特博物館收購了一件佛像環編繡掛飾，其後Milton Sonday和Lucy Maitland出版了他們的技術研究成果，[1]關於這種刺繡技術起源和歷史的討論日益增多。[2]庫柏休伊特博物館收藏的這件繡品並非首次為人所知的環編繡作品，但從市場上出現大量此類織物以來，這是第一次由博物館來收藏。在美國堪薩斯城的納爾遜·阿特金斯藝術博物館，收藏品中有一件小的環編繡品；大都會藝術博物館收藏的一件道袍使用了不同的刺繡技法，其中邊緣部分用環編繡的技法繡出了動物和雲紋。然而，在最著名的早期環編繡中，有確切年代的歷史名人與之相關的實例主要保存在日本的寺院中，以京都南禪寺和鐮倉圓覺寺保存最多。[3]南禪寺的環編繡袈裟屬於其開山祖師大明國師和尚（無關普門，1212–1291），[4]而圓覺寺收藏的兩件環編繡，即袈裟和帷幔據説由其開山祖師佛光國師（無學祖元）在1279年，即南宋覆滅的那年帶到日本。[5]圓覺寺的收藏品特別重要，因為它們把環編繡出現的年代提前到南宋，而且佛光國師曾駐錫於浙江杭州和溫州的多家寺廟，被他攜至日本的還有一些漆器，日本學者已確認那些漆器的年代為南宋（1127–1279），並且極有可能是杭州或浙江其他地區生產的，這也為繡品的斷代提供了支持。[6]考慮到杭州在當時是絲綢生產中心，所以這兩件環編繡同樣也可能就是杭州當地生產的。

　　歷史和藝術史的研究表明，環編繡的圖案不是純粹的中國風格就是佛教題材，如果這種工藝是由北方或西方傳入南宋疆域的話，那麼它的圖案風格不可能不受到影響。此外，由於在元代之前這種刺繡工藝已經誕生了，因此，中亞或北亞元素不太可能對環編繡的演變過程產生影響。

　　在西藏發現大量環編繡實物則是意料之中的事，自從元朝征服江南地區後，大量有權勢的喇嘛來到杭州活動。在整個元代，杭州成為一個佛經印製中心，同時也是一個織造宗教題材織物

的中心，[7]實際上，這些繡製有佛像的環編繡就很可能來自特定的委託。[8]

在透孔結構的織物後背襯反光材料或者其他材料可以說是南宋時期的創新，京都神護寺收藏了一批年代約為1150年的經帙，以各色絲線為經，竹篾作緯，編織出裝飾圖案；在竹篾之下襯有雲母片，可以透過竹篾間的縫隙反射光線，而用作經帙緣邊的絲織品則是典型的南宋織物。[9]這種經帙基礎結構的出現至少可追溯到8世紀，[10]不同的是神護寺的經帙以雲母片為襯，而早期則是以紙作襯。

而在中國的收藏或考古發現的環編繡很少，這種整體性的缺失在一定程度上是源於元朝初期，江南釋教都總統楊璉真迦長達十餘年對杭州寺院、皇宮和皇陵的劫掠和破壞。[11]

南宋時期有絲織品出土的紀年墓很少，僅有的如福建黃昇墓，墓中出土了很多適應當地亞熱帶氣候的輕薄服飾。[12]另一方面，在中國北方眾多遼金時期皇室墓葬中出土的大量絲綢奢侈品中仍未發現環編繡。無論如何，儘管針對此領域的研究只是剛開始，但現有的證據表明環編繡的歷史與杭州的絲綢生產及佛教活動密不可分。然而，正如我們所希望指出的那樣，目前已知的環編繡實物製作工藝精良，一些還使用了以動物皮作背襯的金線，表明這種技術在後來的發展中傳播到更北方的區域。

元代（1279–1368）至明初為宗教用途而製作的刺繡佛像數量龐大，這證明元明王朝的統治者曾大量將這種奢侈品贈予佛教寺院與和尚。據14世紀早期的官方文獻記載，蒙元統治者對佛教的資助十分慷慨，國家財富的二分之一至三分之二掌握在佛教機構手中。[13]或許這是一種較為誇大的說法，但無論真實數字如何，必然十分可觀。

有一點是可以確認的，皇室捐贈品中最大最好的一份給了西藏的寺院和僧侶，特別是那些薩迦派的喇嘛。明成祖永樂皇帝（1403–1424年在位）時常派使節前往西藏寺院中進獻供品，他對佛教的奉獻幾乎超過了他的蒙古前任。此外，成祖還曾邀請西藏每一位重要的喇嘛進京，他不僅御筆為高僧大德書寫傳記，還創作了一部《千聲佛》讓宮廷樂人演奏，[14]並委託印製了108卷《甘珠爾》（即藏文大藏經），每一卷都配有漆地戧金的木質經面。[15]

現今，在海外和西藏保存的永樂款的佛教藝術品數量驚人，本次展覽中的三件繡品（圖錄62–64）也被認為是這個時期的作品，而圖錄59則是一件元代的作品，其製作工藝精良，延續了始於宋代的刺繡技巧。在整個中國的藝術發展史中，15世紀早期是國家投入大量財力資助藝術製作的最後一個時期，這種現象直到幾個世紀後的清代早期才開始復蘇。自從宣德（1426–1435）以後，官營作坊的所有工藝製品不是在數量上，就是在質量上開始退化，在16世紀早期，這種趨勢更加明顯；對於產生這種現象的原因，學界已經進行了充分的研究。[16]因此，這些明初的繡品為本展覽提供了一個擬合結論，即這在亞洲紡織史上也是值得稱道的一段時期。

1. Sonday and Maitland 1989.

2. Berger 1989. 但經與趙豐討論，其文中圖 2 並不屬於環編繡。

3. 小笠原小枝 1989, p. 34. 第三件保存在長野善光寺，在 13 世紀後期由朝鮮半島輸入日本。參看重要文化財 1976，卷 25，頁 142。

4. 京都 1983，圖版 30。

5. 帷幔圖像參看 Ogasawara 1989, p. 34。此外參看京都 1981，頁 77。

6. Okada Jo 1978；此外參看 Nishioka Yasuhiro 1984。

7. 宿白 1990。

8. 西藏在杭州織造佛像的委託一直持續到 20 世紀。日喀則扎什倫布寺保存了一件織有薩迦班智達（1182–1251）形象的佛像，留有民國時期織於杭州的漢字題記。見黃逖 1985，圖版 60。此外可參看宿白 1990，頁 63。

9. 關於神護寺經帙的一例，見 Nara 1982, no. 171. 神護寺經帙在海外其他地區也有收藏，其中一例見於紐約的布克藏品（Burke Collection）。參看 Pal and Meech-Pekarik 1988, p. 279, pl. 83。

10. 關於敦煌和奈良正倉院保存的早期竹與絲綢製經帙的討論，見 Whitfield 1985, pp. 287–288, pl. 83。

11. Rossabi 1998, pp.196–197.

12. 福建省博物館 1982。

13. 韓儒林 1986，卷 2，頁 35。

14. 鄧銳齡 1989，頁 51–56、70。香港大學圖書館所藏珍本留有一版明成祖時期的誦經，參看 Karmay 1975, pp. 72–103。

15. New York 1991, no. 49. 這本圖錄關於這些漆地木質經面遵循了前人的描述，即它們在北京製作。但《甘珠爾》的繪畫和木質經面其實無法確定是在北京製作。1420 年之前，永樂皇帝並未將手工藝人遷往北京，因此這些繪畫和經面很可能是在南方製作的。

16. 關於 16 世紀宮廷繪畫衰落的討論，見 Dalla 1993；關於 16 世紀明代宮廷瓷器生產的變化，見 Fong and Watt 1996, pp. 441–451。

48. 綾地翟鳥紋繡

刺繡

25.7厘米 ×157.5厘米

唐代（618–907），8至9世紀

克利夫蘭藝術博物館藏，Andrew R. 和 Martha
Holden Jennings 資助（1994.96）

　　此件繡品以棕黃色菱格朵花紋暗花綾為繡
地，在繡品下方保留了織物的幅邊，沿織物的經
線方向繡有成對或單獨的翟鳥紋，其中一行為成
單的翟鳥，另一行為成對的翟鳥；每隻翟鳥的臉
都朝着同一個方向，同一行翟鳥紋之間的距離較
寬。在織物的中軸位置，是一對站在山石之上
的翟鳥，山石的中間長着一枝鬱金香（詳見細節
圖）。這些翟鳥都長有羽冠、小小的喙、彎曲的
翅膀羽毛、長長的尾巴和大爪，看上去幾乎差不
多，只在細節上略有不同。事實上，這些圖案
的繡稿不是印製的，而是手繪的，在放大鏡下還
可看到藍綠色墨水繪畫的繡稿。

　　根據刺繡花鳥圖案的寫實、自然主義風格
可斷代此件繡品的年代約為8到9世紀，而中心
圖案的花鳥組合方式也是在唐代藝術中才出現
的。[1]另外，從刺繡和繡地圖案上也可以看到波
斯和粟特藝術的影響，如暗花綾所用的朵花紋、
翟鳥上翹的翅膀羽毛、鬱金香紋和三角形的山石
造型。[2]在唐代，通過活躍的商貿活動，這些圖
案被中亞和中國藝術所吸收，類似的鳥紋在唐代
金屬器皿上也能看到，而在日本奈良保存的一塊
8世紀氈毯上也可看到這種樹石圖案。[3]

　　這種在暗花織物上進行刺繡的審美風格一般
認為可追溯到唐代，另一個特徵是大量使用平
針，以及在不同色塊間並未用戧針，同時繡地所
用並絲織法在中亞東部出土的唐代絲綢上也都能
見到。[4]

　　儘管此件繡品最初的用途已不可知，但事實
上，從布料的輕薄性和使用的翟鳥紋來看，原本可
能作為服飾之用，其原件應比現存的部分大得多。

技術分析

繡地

經線：棕色絲，無捻（局部偶見弱S捻或弱Z
捻）；密度：54根/厘米；織階：4根經線。**緯
線：**棕色絲，無捻（局部偶爾使用弱S捻或弱Z
捻）；密度：32根/厘米。**組織：**斜紋地起花，
地組織3/1 Z斜紋固結。紋樣為由4–4併絲織法
織成的小方塊組成。4根緯線一組，緯浮跨4根
經線（背經浮），相鄰的4根經線和緯線在3/1 Z
向斜紋地交替排列。[5]存在一些織造錯誤：經線
的一處錯誤使兩個不完整的織紋並列排列，而
且在經向重複；有時單位織紋僅為1或2緯而非
4緯；尤其是在緹花區域有時出現長且長度不定
的緯浮，但有時在不起花的地部也出現，但在重
複出現織造的區域錯誤特別常見。保留有一側
幅邊。紋樣結束於距最外側1.3至1.5厘米處。
幅邊組織結構與織物主體相同，但經線排列更緊
密。由於踩踏板發生錯誤，在某一點斜紋方向
短暫從Z向變為S向。

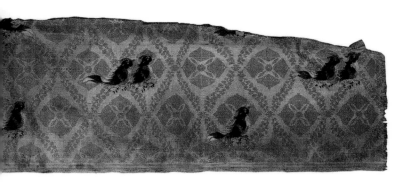

刺繡

多色絲線。顏色:淺紫紅、紫紅、深紫紅、芥末黃、深藍、淺綠和米色。**針法**:平針、劈針。刺繡施針方向與繡地經線呈直角。鳥紋的輪廓可見藍綠色痕迹。從鳥紋刺繡的大小和細節上的細微差異可以看出,它們的繡稿是手繪而非印製。一些鳥紋繡在雙層絲綢上,包括中央的對鳥、中央對鳥右側的雙鳥,以及中央對鳥左側的單隻翟鳥,這部分刺繡穿過了繡地和背面的修補布料。

局部,圖錄48

修補布料

1) 位於最左側單獨鳥紋下方。**經線**:棕色絲,無明顯加捻、不均勻加捻;密度:60–68根/厘米。**緯線**:棕色絲,無明顯加捻、不均勻加捻;密度:40根/厘米。**組織**:平紋固結。織物緊度不一,存在織造錯誤,造成經浮或緯浮。幅邊:緯線穿過外側經線形成。

2) 位於中央對鳥左側單獨鳥紋下方。**經線**:棕色絲,無明顯加捻;密度:60根/厘米。**緯線**:棕色絲,無明顯加捻,較經線略粗;密度:46根/厘米。**組織**:平紋。

3) 位於中央對鳥下方。**經線**:棕色絲,無明顯加捻、不均勻加捻;密度:48根/厘米。**緯線**:棕色絲,無明顯加捻、不均勻加捻;密度:36根/厘米。**組織**:平紋。

4) 位於中央對鳥右側雙鳥紋下方。**經線**:棕色絲,無明顯加捻、不均勻加弱捻;密度:64根/厘米。**緯線**:棕色絲,無明顯加捻、不均勻加

弱捻;密度:34根/厘米。**組織**:平紋。

5) 位於左右側雙鳥紋下方。**經線**:棕色絲,無明顯加捻、不均勻加弱捻;密度:52根/厘米。**緯線**:棕色絲,無明顯加捻,略粗於經線;密度:50根/厘米。**組織**:平紋,偶有製造錯誤,造成經浮或緯浮,織物緊度不一。幅邊:緯線穿過最外側經線形成。

收錄文獻:未收錄。

1. Laing 1992.
2. New York 1978, pp. 57, 66, 95 and fig. k on p. 121; Ann Arbor 1967, no. 24, p. 111; Smirnov 1909, pls. LII, CXXIII, no. 307, LVII, CXXII; Marshak 1986, figs. 23, 55.
3. 陸九皋、韓偉 1985,頁120,圖239;皇家安大略博物館1972,第142號。關於更多相似鳥紋,參看Laing 1992, figs. 32, 33; Matsumoto 1984, pl. 113。
4. 見下文技術分析註。
5. 關於相似的組織結構和變化形式,參看Riboud and Vial 1970, EO. 3660 (pp. 63–68), BN 2849 (pp. 409–416), MG 22798, C (pp. 356–357, 359–360, 362), and BN 2876 (pp. 417–424)。

49. 對鳥紋繡

刺繡
31.1厘米 × 30.8厘米
唐代（618–907），8世紀
紐約大都會藝術博物館藏
1996年 Joseph Pulitzer Bequest 購買（1996.103.2）

　　這件刺繡紋樣為站立在綻放蓮台上的對鳥，可能是鴨或雁；蓮台在花葉葳蕤的枝幹兩側。紋樣以較長的平針繡製，以不同色彩分批刺繡，圖案外緣的顏色較淺；以鎖繡針法繡製植物的細莖、葉脈以及勾勒對鳥的輪廓。這樣的刺繡技法跟斯坦因與伯希和在敦煌發現的、常被認為是8世紀製作的刺繡相似。[1] 奈良正倉院保存的一段防染工藝製作的絲綢上，也保留有相似紋樣，同樣被認為是8世紀的作品。[2]

　　對鳥或對獸紋是經粟特地區（見圖錄3）從西亞傳播至中國的，在傳播的最初階段，中國更多地模仿西亞紋樣，這些鳥獸紋大多在團窠內。從盛唐（約8世紀上半葉）開始，沒有團窠外廓，位於植物紋兩側或無植物紋的對鳥紋大量出現。另一種中國化的紋樣設計，正如這件作品所示，此類蓮台上的鴨紋可能受到佛教繪畫的影響，這些繪畫上的人物形象通常都是站或坐在蓮台上的。[3] 在一些唐代銅鏡上，如馬匹等較大的動物也表現為站立在植物紋主幹兩側盛開的蓮台之上。[4]

　　儘管這件方形刺繡尺寸較小，卻是留存至今的唐代完整刺繡作品。作品的背面四角留有針跡，最下角還殘存了有較粗的線繩。繡品背面採用絲綢作為背襯，織有小寶花紋，背襯是原物。一些絲質絨線未從織物上解開，[5] 這一情況在新疆發現的早期刺繡上也時有發生。[6]

技術分析

繡地

絹。**經緯線：** 棕色絲，無明顯加捻。經密：34根／厘米；緯密：38根／厘米。**組織：** 平紋。幅邊：緯線穿繞過最外側經線。

刺繡

多色絲線。顏色：淺綠到深綠色、棕色系、黃色系、淺藍到深藍色、深褐色、米色、淺紫紅和紫紅色。**針法：** 平針、套針、劈針。刺繡有時可見墨繪繡稿。

內襯

經緯線： 棕色絲，無明顯加捻。經密：50根／厘米；緯密：34根／厘米。**組織：** 平紋起暗花（緯浮長度超3根經線）。幅邊：緯線穿繞過最外側經線。

構成

方形繡片的繡地四邊向內折疊，三個角殘留有流蘇，最下方的一角背面留有部分繩結。繡片背面有一層絲綢背襯，背襯紋樣為小寶花。

收錄文獻：MMA *Recent Acquisitions* 1995–1996, p. 76, illus.

1. 關於斯坦因發現的例證，見Whitfield 1985, pl. 4；關於伯希和的發現，見Riboud and Vial 1970, pl. 52, EO. 1191/F。
2. 松本包夫 1984，51號。
3. 如敦煌石窟第148窟北壁上部壁畫，參看宿白 1989，卷16，圖版88，圖6。
4. 陳佩芬 1987，圖版76。
5. 根據大都會藝術博物館紡織品修復部主管梶谷宣子的修復報告。
6. 據新疆維吾爾自治區博物館武敏口頭告知。

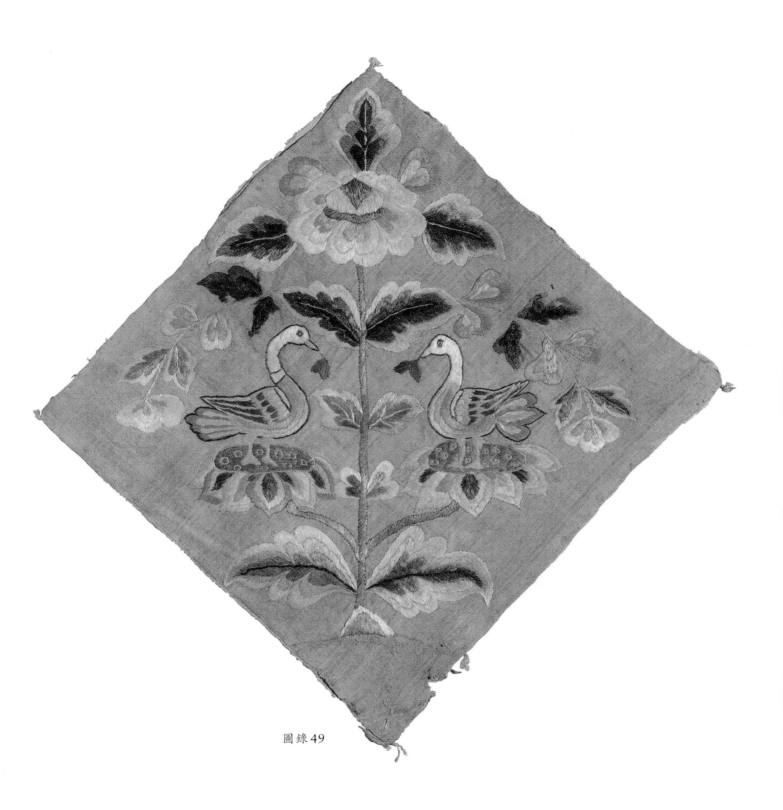

圖錄49

50. 動物花鳥紋繡

刺繡

37.1厘米 × 37.8厘米

中亞東部，11世紀晚期至13世紀早期

紐約大都會藝術博物館藏，Rogers基金資助，1988年 (1988.296)

　　這件方形繡品具有非常豐富的動物花鳥圖案。從左上方沿順時針方向分別為雁、鸚鵡、鳳凰和雉雞。四邊繡有站立的鹿、回首的梅花鹿、野兔和帶斑點的馬。中央部分為蓮花和三葉的水生植物。其餘部分由花卉紋填充，包括茶花、虞美人、木本和草本的牡丹、芙蓉，以及木槿。

　　這件繡品使用的基礎刺繡技法與更早的唐代遺例 (圖錄49) 相比，區別並不大，但長短針的技法使色彩過渡更為自然，呈現了漸變效果。

　　繡品極好地體現了折衷風格的中亞東部藝術。首先，在一個圖案中將動物、鳥類和花卉結合起來是東亞東部明確的藝術傳統。其次，方形繡品四邊繡有動物的布局或可追溯至漢代構圖傳統，漢代是中原王朝將勢力擴張進入中亞的第一個主要時期。漢代銅鏡背面的圖案設計是對這種圖式 (schema) 的最佳演繹，特別是四靈鏡或四神鏡這類銅鏡，在西漢後期和東漢初 (前1世紀–1世紀) 尤為流行。在這些銅鏡上 (圖74)，動物形象的四神表示四方，分別為青龍 (東方)、白虎 (西方)、朱雀 (南方)，以及以龜蛇複合形象出現的玄武 (北方)，此類常見於漢代藝術中的象徵性設計，也一定與鏡鈕的柿蒂紋一起傳入了中亞。[1] 雖然此後這種置動物於四角的象徵意義被遺忘或被忽略了，但在中亞以及中原內地，漢代後期以及漢以後的銅鏡仍有這種四角形構圖的設計，它們常飾以四神以外的動物紋，有時是兩種動物紋在兩側重複。

　　在這件繡品上，動物的布局傾向於漢式，而動物本身卻有中亞來源，其回首的姿態具有所謂中亞地區動物造型的特徵。回首的鹿長有小小

的芝狀鹿角，其上更加以新月的形狀，是介於鹿和中亞羚羊 (*djeiran*) 之間的形象，兩者均見於粟特藝術，尤其是在6世紀隨着絲綢之路沿線貿易進入中亞東部。帶有斑點的駁馬 (即花斑馬) 來自北亞，據《新唐書》記載，在初唐時期就為中國所知，唐太宗時期 (626–649) 曾與突厥之北的「駁馬國」建立聯繫 (此地區其後被回鶻勢力取代，詳見第2頁地圖)；駁馬國的國名源於當地「馬色皆駁」。[2] 由此可知，當時的中亞已有駁馬。吐魯番阿斯塔那地區墓葬出土的7世紀陶馬也常飾有彩色斑點 (圖75)。當然，這種獸皮上的斑點裝飾也是當時流行的藝術風格，阿斯塔那墓群幾乎所有鎮墓獸均繪有圓點或多彩色斑。[3] 此後，駁馬似乎在中亞東部藝術傳統中保存下來 (如果不是此類馬匹本身在此地區保留的話)，並得以在刺繡上再現。(唐代以後，在中原地區，

圖74. 四神鏡，西漢晚期至東漢。青銅，直徑11.8厘米，臺北故宮博物院藏

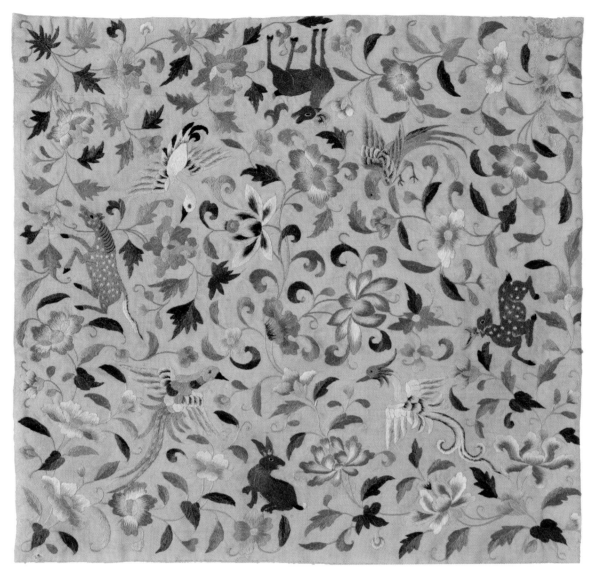

圖錄 50

除了像北宋畫家李公麟《獻馬圖》等少數作品外，這種駿馬形象的工藝品就很少見了，直到元代才重新流行起來。）

　　四種刺繡的鳥紋佔據了與銅鏡方形框架中圓圈相同的相對位置。（在這一時期的大多數銅鏡上，線狀的浮雕圓圈被半球形、更為突出的鏡鈕取代。）同樣地，鳥紋的出現也許遵循了漢代圖式，但其造型本身更多地源自唐代藝術，特別是盛唐時期。其總體造型，尤其是伸展的羽翼和長長的尾羽，與唐代各種裝飾藝術的鳥紋一致。

在中國藝術中，這些特徵一直保留到元代。唐代藝術更直觀的特點是對鸚鵡的處理，無論是否抓握支架，鸚鵡的動作常常呈現棲息狀（圖76），這件繡品也是如此表現的（見細節圖2）。

　　花卉紋是這件刺繡圖案中僅有的、不是從傳統繼承而來的設計元素，可能為晚近或當時的設計。中心的蓮花紋樣十分有趣，一側有一枚荷葉，另一側是三葉的水生植物（見細節圖1）。在1116年的遼墓壁畫中可以見到同樣的花卉組合（圖77），[4] 但更為複雜的組合則出現於《營造法式》

圖75. 騎馬俑，中亞，7世紀。燒製陶土加繪，高39厘米，烏魯木齊新疆維吾爾自治區博物館藏

圖76. 鸚鵡花卉紋鏡，唐代（618–907）。青銅，直徑23.8厘米，紐約大都會藝術博物館藏。Rogers 基金，1917（17.118.96）

一書中；這是一本建築工程與裝飾方面的著作，由李誡（1110年卒）編纂，此書於1103年首次出版，此後直至北宋滅亡屢有刊行。[5] 儘管已知這類蓮花紋樣最早是在中國北部和西部發現的（參看圖錄13），但它最為流行的時期僅在元代。

上述分析讓我們作出以下結論：由於中原地區曾在先後兩個不同時期對中亞藝術產生過強烈影響，所以圖案中的一些設計元素只能認定是屬於中亞東部的風格，但僅憑花卉紋就能推斷其年代信息，因此這件繡品的年代在11世紀晚期至13世紀初的某個時段，也許是新疆東部的吐魯番地區製作的。

技術分析

繡地

經緯線：白色絲，一根加Z捻，其他無捻。經緯密：32×36根/厘米。**組織**：平紋。

刺繡

多色絲線，S捻和Z捻。顏色：褐色、極深褐色、淺藍和藍色、深藍色、淺綠、綠色和深綠色、黃色、芥末黃、紫紅色、白色、珊瑚紅、淺紅、粉色和淺珊瑚紅色。**針法**：平針、長短針、劈針。

按：只有圖案是刺繡，其餘為清地。繡地四邊無鎖邊，似乎是裁剪下來的完整刺繡。

收錄文獻：Krahl 1989, p. 70, fig. 21, p. 72; *Textiles* 1995–96, p. 73, illus.

1. 關於柿蒂紋及其在中亞的演變，參看Cammann 1951.
2. 《新唐書》第19冊，卷217，頁6146。
3. 新疆博物館1987，圖版125、126。
4. 宣化遼壁畫墓1975。
5. 現今版本《營造法式》可能源自對南宋1145年版本的精細翻刻，書中插圖的細節可能在屢次重印的傳播過程中有所變化。

細節圖1，圖錄50

圖77. 墓葬壁畫細節，遼代(907–1125)，1116年

細節圖2，圖錄50

51. 袍

衣身面料：刺繡

長（從領至下襬）：130厘米；寬（通袖）：177厘米

遼代（907–1125）

克利夫蘭藝術博物館藏，J. H. Wade 資助購入
（1995.20）

此件袍服殘損情況較為嚴重，僅剩下兩袖、後片的上身和前片的下襬等部分，現已經過修復，其正面採用刺繡面料製成，繡地共兩層，表層為紗羅織物，裡層為薄絹，通過刺繡將兩層縫製在一起，即史料中所載的「羅表絹襯」，袍的襯裡為素絹織物，中納絲綿。和中原漢人的傳統一樣，這件袍服為右衽，根據《遼史》的隱晦記載，我們可推測，到了遼代晚期，即使在朝廷上，契丹款式服裝的統治地位已開始下降。[1]

此袍原本以金線繡出卷草圖案，呈滿地分布，這種卷草紋在契丹藝術中十分常見，有些卷草的尾部呈現類似雲紋狀，有些和這件袍子上所表現的一樣，呈現葉子狀。[2] 刺繡所用的是片金線，以動物皮為背襯，現在金箔大部分已脫落，僅留下釘線的痕跡，以及部分黏附在羅地上的碎金箔。

在袍子背部的中間位置以釘金彩繡的工藝繡了一個大型對鳳雲紋（詳見後文細節圖），鳳凰的頭上長有長長的羽冠，華麗的尾羽呈弓形上翹至頭部，在鳳凰的頭尾之間點綴着雲紋，雲頭呈如意形，雲尾捲曲，具有典型的遼代風格。儘管鳳凰和雲紋外沒有一個環形骨架，但兩者還是形成了一個團窠圖案。在袍子的兩肩部分用釘金彩繡的工藝各繡一鳳紋，有着同樣的羽冠、羽毛、上翹至頭部的弓形尾羽和單朵雲紋。袍子的前片破損情況較為嚴重，僅保留下鳳凰的尾羽部分，從形式上推斷，其圖案和背部的團窠對鳳紋應該是一樣的。而從刺繡技法上看，這件袍服和遼代其他文物所用的工藝也十分接近。[3]

從織物上保留着的幅邊判斷，這件袍服的裁剪、製作方式和後期中國刺繡龍袍相似。[4] 袍服

背面，圖錄 51

左片和右片（每片包括前片、後片、袖子的上部）
使用的是整幅面料（詳見圖78），而袖子的下部
和前片的門襟部分則來自另一幅面料。其中兩
片後片沿幅邊縫合，形成後片中縫；門襟與左前
片沿幅邊縫合，形成前片中縫；袖子的上部和下
部同樣也沿幅邊縫合，然後沿肩縫對折，縫合衣
邊和袖子下方，最後裝領並縫邊下擺。

　　最近的研究顯示，這件袍子在裁剪縫製前先
在面料上手繪出圖案線稿，再進行刺繡。每片
面料上的卷草紋在設計時不僅在方向和形式上巧
妙地有所不同，而且在接縫和下擺處都很完整。
此外，後背的對鳳和雲紋左右並不完全一樣，也
沒對準，這說明後來中國先縫後繡的製作方法在
這時還未應用。[5]

　　此外，兩座遼代貴族女性墓葬中出土的成套
服飾也為這件袍服的斷代提供了依據；兩座墓葬
分別位於遼寧葉茂台及內蒙古灣子山。[6]兩位契
丹女墓主都穿了幾層衣服，包括內衣、短上衣、
長褲、裙子、長綢靴或短綢靴，外罩長袍，然後

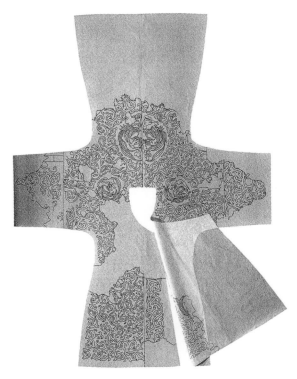

圖 78. 復原圖，繪有各裁片和相應圖案。Karen
A. Klingbiel 繪

再戴上帽子和手套。兩墓主所穿的長袍在穿着時都需繫腰帶，但款式有所不同：葉茂台女墓主僅穿一件長袍，為左衽、寬袖，在領、肩和前胸部分都有刺繡；灣子山女墓主身穿三件長袍，為盤領、窄袖、下襬打褶並呈喇叭型，均以羅織物為面，平紋絹為裡，中絮絲綿，僅最外的一件長袍全身繡有卷草圖案。

儘管近幾十年來有大量的遼代絲織品出土，但只有小部分發表在考古發掘報告中，尚缺乏對這些材料的綜合性研究。在這種情況下，克利夫蘭藝術博物館所收藏的這件刺繡袍服還不可知其原來是屬於裝裹的第幾層。

技術分析

羅地

經線：褐色絲，無明顯加捻，密度：約80根/厘米。**緯線**：褐色絲，無明顯加捻，密度：約11根/厘米。**組織**：羅組織。[7]**幅邊**：邊緣約1厘米寬，為緊密的四經絞羅，緯線穿繞過最外側經線形成。

平紋絹[8]

經線：褐色絲，無明顯加捻，密度：48–54根/厘米。**緯線**：褐色絲，無明顯加捻，密度：31根/厘米。**組織**：平紋。**幅邊**：約2毫米寬度內經線緊密排列，緯線穿繞過最外側經線形成。

平紋絹（內襯）[9]

經線：棕色絲，無明顯加捻。**緯線**：棕色絲，無明顯加捻，略粗於經線，密度：37–38根/厘米。**組織**：平紋。**幅邊**：外緣經線排列最為緊密，緯線穿繞過最外側經線。

刺繡

1）多色絲線。2）金線（動物材質平金線，幾乎所有背襯材質均已分解，在羅地上留下金箔殘痕）。針法：釘線、平針和劈針。刺繡穿過了兩層繡地，包括羅和平紋絹。卷草紋為釘金繡。

鳳紋以平針繡製，眼眶為劈針繡，紋樣外廓和細節處留有釘金繡和金箔痕迹。

復原（圖78：左與右指穿着者的視角）[10]：共有三片原件上的殘片。最大殘片包括後背上部、兩肩、領部、一部分袖子以及前片的上部。右側袖子由兩部分（沿着幅邊）縫合，左側袖子保留了同一部位的縫合點。由於兩袖的最外側都已殘損，只能估計袖子的長度。袍子保留了兩側和袖子下方的縫合處，因此可以推斷通袖長以及袍子上半部裁片的裁剪。

第二件殘片來自袍子前片右下方，包括兩片沿着幅邊縫合的裁片。通過殘片緯向保留的下襬確認其原始位置，通過右側縫合處留下的孔眼狀針迹將兩片裁片沿幅邊拼合（這條縫合線即袍子前片中縫的一部分），左側邊緣向內折疊縫邊。

第三件殘片由於保留了一部分左側下襬以及約1厘米長的左側邊緣，所以推斷它來自袍子前片左下方。此殘片保存了一部分前片中縫左側的鳳紋繡，大小與背部對鳳的單一紋樣相同。由於第二件殘片（前片下半部）並未保留對鳳紋的另一部分，因此前襟可能另有右片衣片。這一衣片很可能繡有與前片左側衣片相對的鳳紋，並與此左側衣片邊緣幅邊縫合，從而形成一道前片中縫。

這件袍子復原的鳳紋位置參考了葉茂台遼墓考古報告中對於女墓主外袍的描述：雙肩肩頭與前方繡有乘鳳圖案與花蝶紋的組合。[11]

收錄文獻：Wardwell 1995, p. 7.

1. Wittfogel and Feng Chia-sheng 1949, pp. 227–228.
2. 內蒙古文物考古研究所、哲里木盟博物館：《遼陳國公主墓》，頁38；Tamura and Kobayashi 1953, fig. 214:2.
3. 兩件已發表的實例，參看高漢玉1992，圖版59，以及遼寧省博物館發掘、遼寧鐵嶺地區文物組發掘小組：〈法庫葉茂台遼墓記略〉，圖版III，2。
4. V. Wilson 1986, pp. 18–20.
5. 同上註，頁20。
6. 〈法庫葉茂台遼墓記略〉，頁28–30；烏盟文物工作站、內蒙古文物工作隊編：《契丹女屍：豪欠營遼墓清理與研究》，頁72–88。

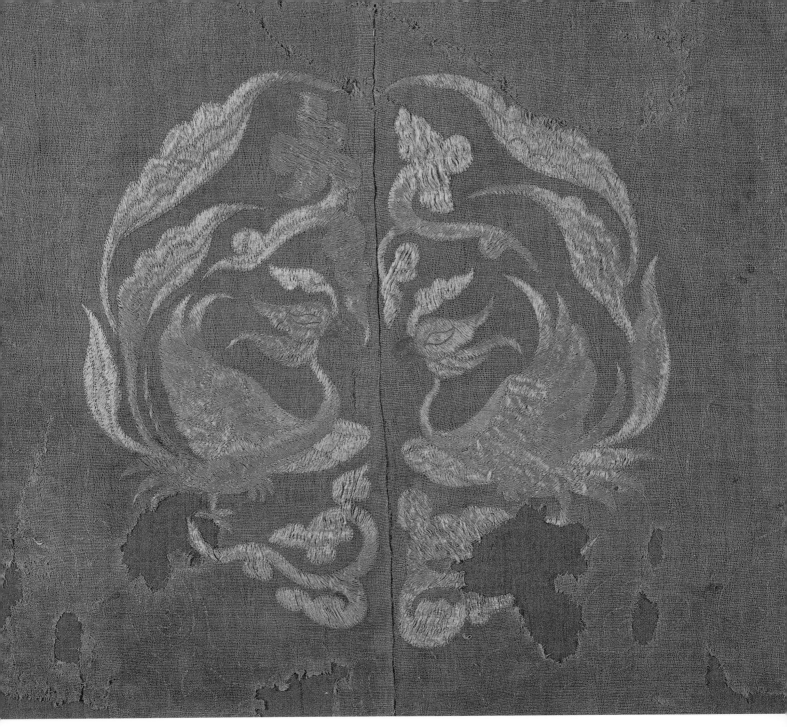

局部，圖錄51

7. 一件相似的羅織物及其示意圖見於 G. Vial: Riboud and Vial 1970, EO. 1203/F, esp. pp. 375–376, 378–379。

8. 根據 Karen A. Klingbiel《一件中國東北遼墓出土袍服的復原報告》（版權1996年，未發表）。在 Mechthild Flury-Lemberg 和 Gisela Illek 指導下於瑞士金斯伯格的阿貝格基金會修復。

9. 同上註。

10. 同上註。

11. 很可能在背部還存在着對應的刺繡，但在考古報告中並未提及（〈法庫葉茂台遼墓記略〉，頁28–30）。由於後領處的刺繡龍紋已經損壞，後心處的刺繡可能在墓葬中也已經滅失。

52. 頭飾一對

刺繡

A：21.8厘米×34.9厘米

B：22.3厘米×31.7厘米；連繫帶寬度53.8厘米

遼代（907–1125）

克利夫蘭藝術博物館藏，Lisbet Holmes捐贈（A: 1995.109, b; B: 1995.109, a）

這兩件頭飾的刺繡部分分為四個區域，繡有蝴蝶、葉子和各種花卉，包括蓮花、薔薇、菊花還有纖細而捲曲的藤蔓；在A的右上區域、B的右上和左上區域繡着一隻看上去像鵝的水鳥，在A的左上區域繡有一對動物。總的說來，這樣的設計看上去與蓮塘小景的主題相關，而水鳥一隻前望一隻回首的這種設計，在中國北部的遼墓壁畫中十分流行（詳見圖錄16），但其中某些花卉和捲曲藤蔓的圖案形式卻較難找到明顯的對照物。從技術上來看，這對頭飾所用的刺繡工藝，與瀋陽遼寧省博物館和呼和浩特內蒙古自治區博物館的一些遼代藏品相同。[1]

類似的頭飾在遼代其他墓葬中也有出土，一件金質的頭飾最早可以追溯到北魏時期（6世紀上半葉），[2]可見這種製品在北方民族中有很長的使用歷史。

技術分析

繡地

經線：綠色絲，S捻，單根排列；密度：約80根/厘米。**緯線：**綠色絲，無明顯加捻；密度：約50根/厘米。**組織：**暗花綾。

刺繡

多色絲線，Z捻，雙根合股加弱S捻（加捻處明顯見於平針繡，劈針繡使絲線失去加捻）。顏色：棕色、淺綠色。**針法：**劈針、平針、長短針。刺繡：只繡紋樣部分，花卉、鳥蝶與動物紋以平針和長短針繡製，纖細的卷草為劈針。針迹像沿着紋樣邊緣、似乎今已分解的粗線繡製。

橫帶

經緯線：棕色絲，無明顯加捻；密度：約50×約30根/厘米。**組織：**平紋。幅邊：經線緊密排列，緯線穿繞過最外側單根經線。

縱帶

經線：棕色絲，Z捻，單根排列；密度：約50根/厘米。**緯線：**棕色絲，Z捻；密度：約28根/厘米。**組織：**艹Z向複合斜紋。縫線：棕色絲，Z捻，雙根合股加S捻。

內襯

經緯線：棕色絲，無明顯加捻。密度：約48×34根/厘米。**組織：**平紋。

構成

每片頭飾均由刺繡面料、一層絲綿和內襯組成。橫帶將頭飾沿水平方向分割，形成繫帶（然而繫帶除了52B左側其他均已丟失）。兩根縱向的帶子使頭飾相交，縱帶縫有綑邊，縫在兩側。

收錄文獻：未收錄。

1. 未發表。
2. Uldry et al. 1994, no. 121, p. 141.

圖錄 52A

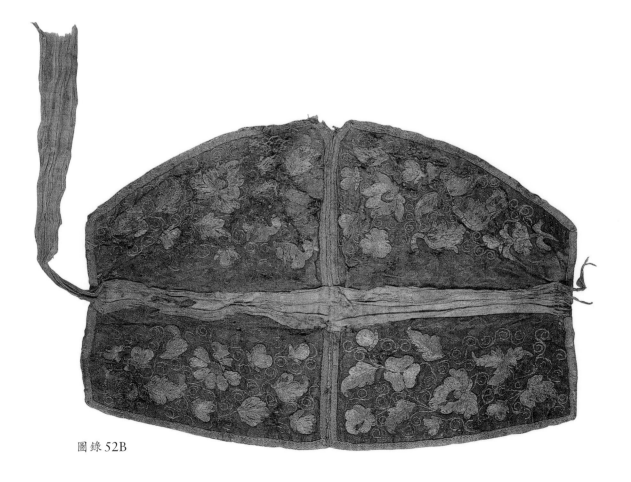

圖錄 52B

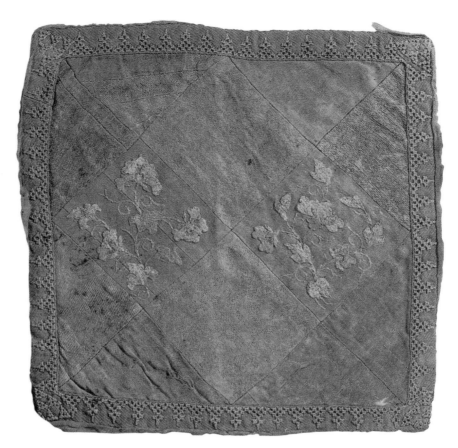

53. 枕頂

刺繡

57.28.5：16厘米 × 16厘米

57.28.6：64厘米 × 4.1厘米

中亞東部或中國，蒙古時期，13世紀

紐約大都會藝術博物館藏，1957年 Willis Wood

捐贈（57.28.5,6）

　　這件方形枕頂由一些菱形和三角形面料拼縫
而成，其中部分1和2（圖79）是刺繡面料，繡有
折枝花卉圖案，其他部分均為織物。儘管枕頂
是用零碎布料製成的，但縫合得十分精細，並使
用了刺繡緣邊。和枕頂一起發現的還有一條絲
帶，原本有印金花卉，但現在金箔已脫落。

　　其中一些織物上的東伊朗技術元素表明這件
枕頂是13世紀的製品，包括雙股經線（部分3）
和雙股紋緯固結（部分5，6a和8）。第1、2部
分是金代傳統中較為少見的織金綾。

圖79. 13個部分拼合示意圖，圖錄53

技術分析

部分1

花卉紋方形繡片。繡地：暗花綾。**經線**：金褐
色絲，Z捻，單根排列；密度：約60根/厘米。
緯線：金褐色絲，Z捻；緯線密度約與經線相

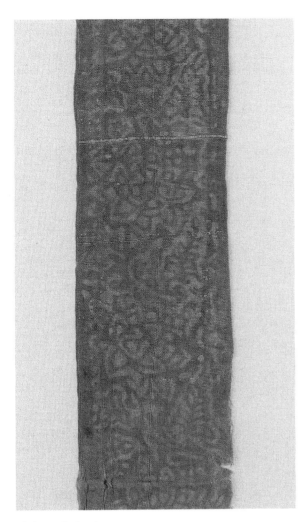

局部，圖錄53

同。**組織：**正反1/2 Z斜紋暗花綾。刺繡：無明顯加捻的金棕色絲，雙股加S捻。針法：套針、劈針、長短針和打籽繡。

部分2

花卉紋方形繡片。繡地：綾。**經線：**金棕色絲，弱S捻，單根排列。**緯線：**金棕色絲，弱S捻；密度：40根/厘米，約與經線密度相同。**組織：**2/1 Z斜紋。刺繡：無明顯加捻的金棕色絲，雙股加S捻。針法：鎖繡、劈針、長短針和打籽繡。

部分3

絲綢，曾為妝花。**經線：**金棕色絲，Z捻，單根排列；密度：約60根/厘米。**緯線：**地緯：棕色絲，Z捻，雙根排列；密度：約24副/厘米。妝花紋緯已完全散失。**組織：**斜紋，曾有妝花。地組織有不規則的斜紋固結，妝花部分為有規律的2/1 S斜紋固結。在特定區域，每5至6根緯線之間會有3副緯線在織物背面背浮。

部分4

特結錦。**經線：**地經：金棕色絲，Z捻，單根排列。固結經：金棕色絲，Z捻，單根排列。地經：固結經3：1。織階：3根地經。地經密度：約60根/厘米；固結經密度：約20根/厘米。**緯線：**地緯：金棕色絲，無明顯加捻。紋緯：金或銀線（僅存織物背面的絲芯痕迹）。地緯：紋緯＝1：1。緯線密度：26副/厘米。**組織：**特結錦；地組織2/1 S斜紋，緹花部分平紋固結。

部分5和8

特結錦。**經線：**地經：金棕色絲，Z捻，單根排列。固結經：金棕色絲，無明顯加捻，較細。地經：固結經6：1。織階：2根地經。地經密度：約72根/厘米；固結經密度：約13根/厘米。**緯線：**地緯：金棕色絲，無明顯加捻。紋緯：金棕色絲，Z捻，雙根排列（很明顯為金或銀線的芯線）。地緯：紋緯＝1：2。織階：1副緯線。緯線密度：22副/厘米。**組織：**特結錦；地組織和紋緯固結均為平紋（金或銀線成雙固結）。

部分6a

特結錦。**經線：**地經：金棕色絲，Z捻，單根排列。固結經：金棕色絲，無明顯加捻。地經：固結經4：1。織階：2根地經。地經密度：約84根/厘米；固結經密度：約20根/厘米。**緯線：**地緯：金棕色絲，無明顯加捻。紋緯：金棕色

絲，Z捻（為金或銀線的絲芯）。地緯：紋緯＝1：2。織階：1副緯線。**組織**：特結錦；地組織平紋；緹花部分1/2 S斜紋固結（緯線以成雙形式固結）。

部分6b

特結錦。**經線**：地經：棕色絲，S捻，單根排列。固結經：棕色絲，無明顯加捻。地經：固結經3：1。織階：未知。地經密度：約60根/厘米；固結經密度：約20根/厘米。**緯線**：地緯：可能為3根S捻棕色絲線組成。地緯：紋緯＝1：1。織階：1副緯線；緯線密度：約20副/厘米。**組織**：特結錦；地組織2/1 Z斜紋；紋緯平紋固結。

部分6c

斜紋暗花綾（殘損嚴重）。**經線或緯線**：棕色絲，無明顯加捻；密度：約52×32根/厘米。**組織**：2/1斜紋和不規則斜紋。

部分7

綾。**經線或緯線**：棕色絲，Z捻，單根排列；密度：約52根/厘米。**經線或緯線**：棕色絲，單股Z捻，合股加S捻；密度：約48根/厘米。**組織**：1/3 S斜紋。

部分8

與部分5相同。

部分9

平紋絹。**經線或緯線**：棕色絲，無明顯加捻；密度：22根/厘米。**經線或緯線**：棕色絲，有時可見弱S捻；密度：約26根/厘米。**組織**：平紋。

部分10

暗花緞。**經線**：金棕色絲，無明顯加捻；密度：約100根/厘米。**緯線**：金棕色絲，無明顯加捻；粗細約為經線的三倍；密度：約42根/厘米。**組織**：暗花緞（正反五枚緞）。

部分11

綾。**經線**：金棕色絲，Z捻；密度：80根/厘米。**緯線**：金棕色絲，Z捻；密度：約90根/厘米。**組織**：4/1 Z斜紋綾。

部分12

暗花綾，最初為妝花。**經線**：金棕色絲，S捻，單根排列；密度：約60根/厘米。**緯線**：金棕色絲，單股Z捻，合股加S捻；密度：約24根/厘米；妝花紋緯已全部散失。**組織**：暗花綾，有時是2/1 Z斜紋、其餘為3/1 Z斜紋，以及兩種斜紋互換。在織物背面，間隔每7至8根緯線就有一組3副的緯線浮長，表示此暗花綾曾以金線或銀線妝花。

部分13

刺繡緣邊。繡地：**經線**：金棕色絲，S捻，單根排列；密度：約60根/厘米。**緯線**：金棕色絲，無明顯加捻；密度：約42根/厘米。**組織**：複合斜紋，Z向斜紋。刺繡：棕色絲，單股Z捻，合股加S捻。**針法**：環編繡。

側邊面料

經線：棕色絲，無明顯加捻；密度：60根/厘米。**緯線**：棕色絲，無明顯加捻；密度：30或50根/厘米。**組織**：平紋。在間隔處，緯線打緯鬆散（密度：約30根/厘米），呈現出橫道效果。幅邊：緯線穿繞過最外側經線，經線在外側緊密排列。

已與主體分離的條狀織物

1) 繪製部分。**經線：**紅褐色絲，無明顯加捻（粗細不一）；密度：約34根/厘米。**緯線：**紅褐色絲，無明顯加捻；密度：32根/厘米。**組織：**平紋。幅邊：緯線穿繞過最外側經線。條狀織物的花卉紋圖案已經脫落，殘存的金箔黏合劑還呈現出圖案的樣子，保留了很小的黃金顆粒。各圖案循環之間的小差異表示圖案是繪製而非印製。

2) 無圖案部分。**經線：**棕色絲，無明顯加捻；密度：約40–42根/厘米。**緯線：**棕色絲，無明顯加捻；緯線粗細不勻；密度：約24–40根/厘米。**組織：**平紋。由於打緯不勻，密度在寬度方向產生了明顯差異。幅邊：緯線穿繞過最外側經線；外側經線排列更為緊密。

收錄文獻：未收錄。

54. 牡丹蝴蝶紋繡

環編繡

21.6厘米 × 26厘米

元代（1279–1368）

紐約大都會藝術博物館藏，購買，Joseph E. Hotung捐贈，1987（1987.277）

此件繡品以暗綠色雲紋暗花綾為繡地，以環編繡工藝繡出一枝牡丹，其上還有一隻蝴蝶。在環編繡之下，襯有紙背的金箔片，透過繡線構成的孔眼，金箔紙閃閃發光。在主體圖案四周同樣圍有一圈金箔紙條，上用繡線以開口式鎖繡的工藝固定。

此件繡品被斷定為元代，蝴蝶圖案在宋代裝飾藝術中很流行，但在元代卻也並非不為人知，而三裂式花瓣的花卉圖案在克利夫蘭藝術博物館收藏的一件刺繡飾件上也能見到（圖錄57），同樣將花卉圖案進行幾何化處理的手法在蒙古早期的水鳥動物紋緙絲中也有發現（圖錄16）。

技術分析

繡地

1）絲綢。**經線：**綠色絲，S捻，單根排列；密度：約90根/厘米。**緯線：**綠色絲，雙根排列；密度：32根/厘米。 **組織：**暗花緞（正反五枚緞）。2）紙。

刺繡

1）多色絲線，Z捻，雙根加S捻。顏色：深珊瑚紅、珊瑚紅、粉色、褐色、紅褐色、棕色、淺綠色、綠色、黃綠色、白色、淺藍色、藍色和深藍色。2）貼有金屬的紙（其層下有珊瑚色塗層）。3）圓金線，貼金屬紙條以Z捻纏繞於Z捻白色或黃色絲芯；金屬層下有珊瑚色塗層。針法：環編繡、S向閉鎖、鎖邊繡，開口式鎖繡、打籽繡和跑針（連接蝴蝶身體部分的打籽）。

按：環編繡由一行一行相互連接穿繞的鎖邊繡組成，包裹覆蓋着貼有金屬的紙。菱紋由跳針形成的孔眼組成。在圖案設計的邊緣和細節處，開口式鎖繡包纏貼金屬的紙條。環編的第一行穿繞開口式鎖繡的一側或兩側，與金線組合。環編線圈在圖案邊緣之間穿繞。

收錄文獻：MMA *Recent Acquisitions* 1987–1988, p. 84, illus.; Berger 1989, p. 49, fig. 4; Milhaupt 1992, p. 75, fig. 3, p. 73; *Textiles* 1995–96, p. 84, illus.

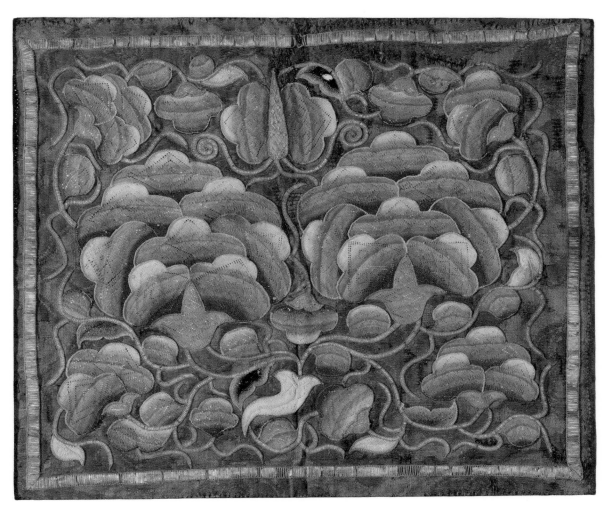

圖錄 54

55. 山石海水牡丹紋繡

環編繡

63.2厘米×59.9厘米

元代至明代早期，14世紀

克利夫蘭藝術博物館藏，J. H. Wade購買（1993.10）

圖80. 袍料雲肩製成的天蓋，元代（1279–1368）。刺繡，私人藏品

　　此件繡品以深藍色緞為繡地，圖案下方以雲頭形作邊框，最底部為海水，在水中浮現出三塊岩石，其上生出一樹牡丹，花枝呈對稱布局，在牡丹下方左右各長有一枝靈芝，作支撐狀。在花葉間則點綴有各種佛教和道教的法器，包括鼓、書卷、念珠、石質樂器、卐字、銅錢、珊瑚、犀角杯和寶珠。繡品採用環編繡工藝，在貼金的紙上用彩色絲線和銀線固定，很明顯，這種高質量的刺繡方法讓圖案的裝飾性更為多樣化和複雜。

　　刺繡圖案綜合使用了兩種元素，其中牡丹與山石的組合屬於中國常見的山石樹木類型，[1]而這種園藝景觀主題的圖案常會與池塘一起出現，像這件繡品中，在海中浮現的山石更讓人聯想到東海中的道教仙山。另一件元代的繡品同樣也綜合了多種圖案元素（圖80），它的外型是一個完整的雲肩，和其他的繡品組合成一個天蓋，在四個雲頭框內都點綴有海水、山石和花卉圖案。由此可見，克利夫蘭藝術博物館藏的這件繡品原來也可能是雲肩的一部分。

　　此件繡品的海水、山石和牡丹紋採用了環編繡工藝，這種方法可以讓圖案的裝飾性更為多樣化和複雜（參看圖錄56）。[2]從海水、山石和花卉圖案的風格，並綜合點綴的佛教和道教法器以及花卉與雲肩的組合來看，這類型的圖案經常出現在中國的青花瓷中，因此推斷它的年代應為14世紀。

技術分析

繡地

1）緞。**經線：**藍色絲，Z捻，單根排列；密度：約140根/厘米。**緯線：**深褐色絲，無明顯加捻（粗細約為經線的三倍）；密度：約45根/厘米。

組織：五枚緞。在一些很小的區域，緯線斷裂導致經線鬆散。2）緞地下方有紙襯。

刺繡

1）多色絲線，S捻，雙根加Z捻。顏色：紅色、珊瑚紅、淺珊瑚紅、淺粉色、黃色、淺黃色、芥末黃、白色、淺褐和深褐色、淺藍色、藍色、深藍色、藍綠色和淺綠色。2）銀紙，銀下塗有（珊瑚紅）塗層。3）銀紙細條以Z捻纏繞Z捻黃色絲芯製成的圓銀線；銀下塗有（珊瑚紅）塗層。4）裁成條狀的銀紙；銀下塗有（珊瑚紅）塗層。**針法：**環編繡、S向閉鎖、開口式鎖繡和打籽繡。

按：圖案以常規的環編繡製作，一行一行的環編繡線圈將銀紙包裹起來，僅在圖案的邊緣與繡地相連。菱紋是由跳針（skipped stitches）形成的孔眼所致。圖案邊緣和細節由開口式鎖繡包纏裁剪成條狀的銀紙勾勒輪廓。在許多邊緣，環編的第一行穿繞開口式鎖繡的一側或兩側，與銀線組合。在輪廓線的細節處，環編的第一行穿繞開口式鎖繡的一側或兩側並與銀線組合。

收錄文獻：未收錄。

圖錄 55

1. 關於這一主題的早期發展，參看 Laing 1994。
2. 參看 Spink & Son 1994, no. 23, p. 27。

56. 鳳凰牡丹紋繡

環編繡
24.4厘米 × 17.6厘米
中國，14世紀
克利夫蘭藝術博物館藏，David Tremayne 捐贈
（1992.95）

　　此件殘片保留下來的絕大部分是一隻鳳凰，
在它的喙中似乎還銜着一顆珠子，在鳳凰的上方
是一棵長着兩片葉子的牡丹，在珠子的右方則是
卷雲紋。在最右側雲紋背後的繡地布料被折返
並黏貼起來。

　　儘管這件繡品是一塊殘片，但是其製作特別
精美，其他的環編繡品很少每個圖案都有如此複
雜的花紋。

技術分析

繡地

1）緞。**經線**：紅色絲，S捻；密度：約110根/
厘米。**緯線**：紅色絲，S捻；密度：約40根/厘
米。**組織**：五枚緞。2）紙。

刺繡

1）多色絲線，S捻，雙股成Z捻。顏色：黃色，
綠色（不均勻褪色）、珊瑚紅、淺粉色、淺藍色、
深藍色、白色和乳白色。2）銀紙，銀下塗有（極
為暗淡的）粉色塗層。[1] 3）銀紙細條以Z捻纏繞
本色Z捻絲芯製成的圓銀線（銀下有粉色塗層）。
針法：環編繡、S向閉鎖、鎖邊繡、開口式鎖
繡，以及打籽繡。

按：這件刺繡的圖案是由一行一行的環編繡繡製，下方為銀紙，透過環編形成的複雜圖案留下的孔眼，銀紙曾閃閃發光。圖案的邊緣以及細節，由開口式鎖繡包纏裁剪成條狀的銀紙勾勒輪廓。作品是在以紙裱褙的緞上刺繡的。環編的第一行穿繞開口式鎖繡的一側或兩側，與銀線組合。通常，一個環編設計的最後一行與相鄰的設計勾連穿繞在一起。

收錄文獻：未收錄。

1. 由克利夫蘭藝術博物館修復主管布魯斯·克里斯曼於 1996 年測定，通過 X 光熒光光譜測定金屬層含有鐵、鋅、銅以及少量的銀。

57. 掛飾

環編繡和打籽繡

中國，14 世紀

84.7 厘米 × 21.7 厘米

克利夫蘭藝術博物館藏，Edward L. Whittemore 基金（1994.20）

　　這件掛飾由頂部和六件繡有環編繡的五邊形垂飾組成。刺繡圖案為花卉紋，包括蓮花、牡丹，以及可能是牽牛花和其他花卉，以珊瑚紅、粉色、綠色、藍色和白色漸變繡出圖案。繡地包括：藍色羅、珊瑚紅色素緞、黃色暗花緞和藍色暗花緞。刺繡以環編繡繡出菱紋，下襯的金屬紙在環編形成的孔眼下熠熠發光。垂飾的花卉紋由金帶組成邊框，垂飾四個可見的邊緣以及掛飾頂部邊緣有窄窄的編繡。掛飾四周邊緣則裝飾有綠色和珊瑚紅的繩結。最底部的垂飾綴有三對分別為珊瑚紅、藍色和黃色絲線製成的長流蘇，掛飾頂部縫綴有黃色繩結懸紐。黃色繩結上連着一塊斷裂的條帶，可能是一塊帶有封蠟的棉。掛飾頂部貼有一小片塗有塗層的金屬紙。掛飾的內襯為藍綠色絲綢。

　　掛飾常見於佛教場合，幾乎在所有裝飾上均

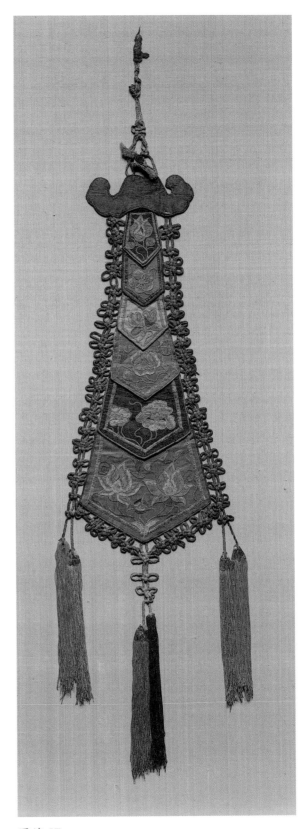

圖錄 57

可懸掛，包括儀軌用具、天蓋、帷幔、柱子以及其他建築構件上。雖然掛飾的形制各不相同，但類似組合的垂飾始見於唐代（618–907）。[1]這件掛飾中花卉紋的形態和花卉種類的選擇是中國式的，鑑於第六層垂飾的動物材質背襯，或許意味着其在中國北方製作。將製作年代定在14世紀主要考量是花卉的造型。[2]

技術分析

掛飾頂部

經線：橙色絲，Z捻，單根排列，較細。織階：5根經線；密度：約120根/厘米。

緯線：地緯：橙色絲，弱Z捻，較粗（約為經線的四倍）。紋緯：銀色紙製作的平銀線（金屬的具體種類未知），金屬和紙襯之間有珊瑚塗層。地緯：紋緯＝2:1。織階：1副緯線。密度：25副/厘米。**組織**：織銀緞。地組織：五枚緞。顯花組織：斜紋（片銀線殘留過少，無法確定固結組織）。

環編繡垂飾繡地

第1層：1）羅。**經線**：藍色絲，Z捻；密度：76根/厘米。**緯線**：藍色絲，Z捻（弱捻），粗細約為經線的兩倍；密度：20根/厘米。**組織**：四經絞羅。2）紙。

第2層：1）緞。**經線**：珊瑚紅色絲，Z捻，單根排列；密度：約114根/厘米。**緯線**：珊瑚紅色，無明顯加捻，粗細約為經線的兩倍；密度：36根/厘米。**組織**：五枚緞。2）紙。

第3層：1）暗花緞。**經線**：黃色絲，Z捻，單根排列；密度：約94根/厘米。**緯線**：黃色絲，Z捻，雙根排列；密度：44副/厘米。**組織**：正反五枚暗花緞。2）紙。

第4層：1）緞。**經線**：珊瑚紅色絲，Z捻，單根排列；密度：約120根/厘米。**緯線**：珊瑚紅色絲，無明顯加捻，粗細約為經線的兩倍；密度：36根/厘米。**組織**：五枚緞。2）紙。

第5層：1）暗花緞。**經線**：藍色絲，Z捻，單根排列；密度：約120根/厘米。**緯線**：藍色絲，弱Z捻，粗細約為經線的兩倍；密度：60根/厘米。**組織**：正反五枚暗花緞。2）紙。

第6層：1）緞。**經線**：珊瑚紅色絲，Z捻，單根排列；密度：約120根/厘米。**緯線**：珊瑚紅色絲，無明顯加捻，粗細約為經線的兩倍；密度：38根/厘米。**組織**：五枚緞。2）紙。

刺繡

多色絲線，S捻，雙股加Z捻；金屬紙，在貼金層下有銀色金屬和塗層；[3]條狀動物材質背襯，有黑色金屬材質的表面以及淺黃色黏合劑（僅在第六層發現）；紙背圓金線，下方無塗層，以Z捻在白色Z捻絲芯上纏繞（僅在第一和第六層發現）；馬尾（第二至六層）。**針法**：鎖邊繡、環編繡、S向閉鎖、開口式鎖繡和雙套鎖繡（第二至五層）。

按：刺繡是在加了紙襯的絲綢上製作的。作為花卉、花蕾和葉子填充物的貼金屬紙置於繡地面料上，由一層一層的環編繡覆蓋。金紙透過跳針形成的孔眼熠熠發光。在各垂飾的邊緣，貼金屬紙條以開口式鎖繡包覆，形成窄窄的邊框；在第六層，開口式鎖繡纏繞動物材質背襯的片銀線，繡製植物的枝蔓。花卉、花蕾和葉片由鎖邊針法勾邊，包覆金線（第一層和第六層）、馬尾（第二至六層）或S捻、雙股加Z捻的絲線（第五層）。在第三層，有一塊區域的鎖邊繡內無填充物。鎖邊繡覆蓋了繡製完成的環編繡上。每一層垂飾可見的四個邊以S捻、雙股加Z捻的絲線。顏色（從第一到第六層）：珊瑚紅色、藍色、淺珊瑚紅色（褪色至棕色）、淺灰綠色、粉色和藍色。

內襯

經線：藍綠色絲，Z捻，單根排列，極細。**緯
線：**藍綠色絲，Z捻，較粗。**組織：**五枚緞（織
造鬆散，偶有穿綜錯誤導致一些經線穿過不滿四
根緯線）。

邊緣繩結、掛飾頂部懸紐和流蘇

邊緣間隔排列綠色和珊瑚紅色絲線編成的裝飾
性繩結，每個繩結由絲線組成（S捻，雙根加Z
捻）。懸紐由絲線編成，黃色絲線為S捻，雙根
加Z捻。流蘇各由一束珊瑚紅、黃色和藍色絲
線組成，絲線為S捻，雙根加Z捻。

構成

垂飾為分別刺繡製作而成。每一層垂飾的繡地邊
緣向內翻折，以跑針針法使用與繡地面料顏色適
配的絲線（S捻，雙股加Z捻）縫合。垂飾依次排
列，因此每一層垂飾的下半部能夠覆蓋下一層的
上半部；垂飾由珊瑚紅色絲線（S捻，雙股合股加
Z捻）縫合固定。相同的縫線也用來連綴第一層
垂飾與掛飾頂部，並用來縫合掛飾背面的內襯。

收錄文獻：Barnett 1995, p. 142; *TSA Newsletter*
1995, p. 4.

1. 斯坦因在敦煌發現的帷幔帶有者舌（譯註：佛教美術專有名
 詞，意思是三角、半圓、方形的垂飾，通常連綴在天蓋、帷
 幔邊緣，形成下垂的裝飾）垂飾裝飾，見Whitfield 1985, pl.
 8. 無垂飾的掛飾，參看 Spink & Son 1989, nos. 7, 40.
2. 參看如 Krahl 1986, illus. on p. 237, and on no. 178, p. 281;
 Misugi 1981, pl. 44; Addis 1978, pl. 35A.
3. 根據克利夫蘭藝術博物館修復主管布魯斯·克里斯曼1994
 年6月3日：經X光螢光分析，銀色的金屬是鉛。

58. 迦樓羅唐卡

刺繡和彩繪

114.6厘米×44.5厘米

刺繡：元代（1279–1368）；彩繪：西藏，17世紀
克利夫蘭藝術博物館藏，J. H. Wade 購買（1989.11）

　　此唐卡由刺繡、織物和繪畫等幾部分組成。其中最上和最下部分是刺繡，繡品的主題圖案是一隻雲上的迦樓羅，雲下是道教中的東海三仙山。迦樓羅為半人半鳥的形象，戴着頭冠、項鏈和耳環，左手拿着繩索，右手可能拿着一根權杖，下身的衣服用腰帶纏繞在腰間，腰帶飄向兩側。兩塊繡品在刺繡圖案上還疊加了各種幾何紋樣，用編繡技術製成，製作精良。兩塊繡品都是邊緣完整的刺繡。

　　唐卡中間是一幅絲質繪畫畫芯，繪有五智如來中呈忿怒相的阿彌陀如來——金剛手菩薩，[1]他雙膝跪地，四周圍繞着金色的火焰；下方是各色佛教雜寶，上方有五隻迦樓羅，它們的手裏還抓着蛇。畫芯兩邊各有一條綠色暗花絲織物緣邊，織有花卉和蝴蝶圖案；在兩條緣邊上共綴縫有四片環編繡，其中兩片繡有牡丹，另兩片繡有小瓣花和卷草邊。

　　唐卡的背襯是一塊織造疏鬆的平紋織物，已十分殘破，覆蓋在唐卡中心繪畫部分的唐簾是一塊黃綠色織物，也是原物。天池使用的是原來的木軸，被絲綢包縫在內，兩端都是皮革。儘管地池原來的橫軸已經被替換了，但絲綢的包邊仍保存着。[2]天池上方還縫有兩根用於懸掛的牛皮帶子。

　　這件唐卡上最重要的元素是裝裱面料上下兩部分刺繡的迦樓羅，它以令人印象深刻的正面靜止形象示人。迦樓羅這種神秘的鳥類起源於印度教，是那迦族（巨蛇）的天敵。在印度教中它是毗濕奴的坐騎，到了佛教中又成為金剛手菩薩的坐騎。[3]它和居庸關石券門上迦樓羅具有相同的半人半鳥的喜馬拉雅模式；石券門地處北京西北郊，建於1342至1345年，具有典型的藏式風格，這種風格在蒙古統治中國時期得到發展（見圖89）。在藏式風格的繡品中，這件迦樓羅是極少數能確定為元代（1279–1368）時期作品，它不僅能在居庸關石券門上找到風格相似的石刻（見細節圖），[4]而且在天池所繡的迦樓羅身上的裝飾設計也結合了仿八思巴文；八思巴文不見於元代的紡織品，但會出現在這個時期的青花瓷上。[5]

　　這兩塊刺繡是目前所知唯一元代編繡（damask darning）的實物，儘管有獨特性，但在某些特徵上和環編繡也有共通處，比如都使用由兩根Z捻絲線加S捻並捻而成的彩色繡線；在繡面之下會襯一張貼銀紙，這張銀紙除了銀之外還含有鉛；繡線只在圖案輪廓處與繡地面料相連；在原來的圖案設計上還疊加了多種幾何圖案。然而，和環編繡不同，這兩塊繡品中的金屬紙是被繡線遮蓋的，不露出來，所以為何使用金屬紙還存在疑問。

　　中間部分忿怒相的金剛手菩薩畫像的年代較晚，希瑟·斯托達認為是第十世黑帽法王噶瑪巴確映多傑（1604–1674）所作，他的另一幅唐卡作品與此具有相同的仿古風格。[6]當初是甚麼時候、在何種情況下將繪畫與刺繡部分組合在一起，目前已不可知，不過，在藏傳佛教的語境下，非但迦樓羅是金剛手菩薩的坐騎，而且金剛手菩薩有時也會顯現出迦樓羅的樣子，[7]因此把它們縫合在一起是一個恰當的組合。

技術分析
兩幅迦樓羅繡品

繡地：經線：橙色絲，Z捻，單根排列；密度：約120根/厘米。**緯線：**橙色絲，無明顯加捻，粗細約為經線的兩倍；密度：約50根/厘米。**組織：**五枚緞。上下兩件繡品各保留有一條幅邊；幅邊內側為三條縱線，上端繡品分別為深藍色、珊瑚紅色和淺珊瑚紅色絲經（Z捻，單根排列），底端繡品分別為海軍藍、珊瑚紅色和白色絲經（Z捻，單根排列）。

刺繡

1）多色絲線，S捻，雙股加Z捻。顏色：珊瑚紅色、深藍色、藍色、淺藍色、藍綠色、淺綠色、綠色、粉色、本色、褐色、白色、乳白色和黃色。2）龍抱柱線：多色絲絨線纏繞本色絲芯，絲芯加Z捻。3）銀紙：金屬層包括鉛、鐵和銀。[8]

針法：編繡、釘針和開口式鎖繡。

按：刺繡是在銀紙上的編繡，銀紙均被繡線遮蓋。繡線僅在圖案邊緣與繡地相連。輪廓和細節以釘繡的龍抱柱線勾邊。繡品的外側邊緣為開口式鎖繡包纏的銀紙窄條。

小瓣花紋環編繡

繡地：1）暗花緞。**經線**：黃色絲，Z捻；密度：約80根/厘米。**緯線**：黃色絲，Z捻；密度：約65根/厘米。**組織**：五枚緞地上1/2 Z斜紋顯花。2）紙（只留有一些痕跡）。

刺繡

1）多色絲線，加S捻，雙股加Z捻。顏色：珊瑚紅色、粉色、黃色、藍色和白色絲線，S捻。2）銀紙，銀層下有珊瑚色塗層。3）圓銀線，以片銀紙Z向纏繞白色Z捻絲芯；金屬層下有珊瑚塗層。針法：環編繡、S向閉鎖，以及開口式鎖繡。

局部，圖錄58

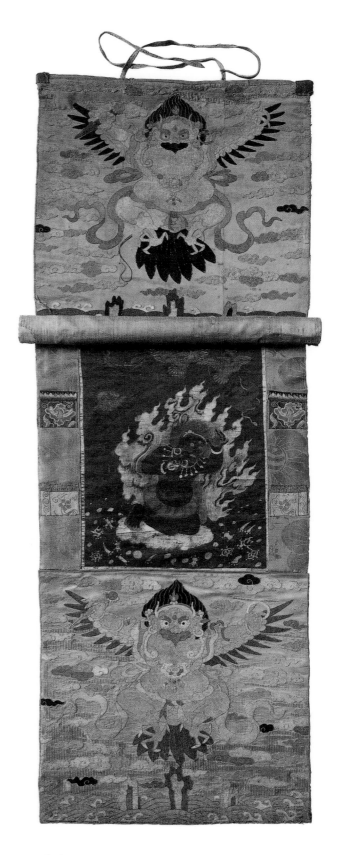

圖錄58

按：刺繡在以紙張裱褙的暗花緞（背面朝上）上繡製。紋樣由一層一層的環編繡製作，環編繡下襯銀紙，透過跳針形成的菱紋孔眼閃光。紋樣邊緣由開口式鎖繡包纏銀紙窄條勾邊。在小瓣花與白色葉片處，一層一層的環編與包纏銀線的鎖繡相連；在黃色的葉片上，黃色絲線（S捻，雙股加Z捻）代替了銀線。

小瓣花紋環編繡上緣以跑針針法縫有兩道窄邊，其一為灰色絲綢（4/1 Z斜紋綾，經線為單根排列的灰色Z捻絲線，緯線為無明顯加捻的灰色絲緯），其二為綠色絲綢（2/1 S斜紋綾，經線為單根排列的Z捻綠色絲經，緯線為綠色絲緯）。縫線為乳白色絲線，S捻、雙股加Z捻，或是Z捻、雙股加S捻。

牡丹紋環編繡

繡地：1）暗花緞。**經線**：深藍色絲，Z捻，單根排列；密度：約120根／厘米。**緯線**：深藍色，無明顯加捻；密度：約50根／厘米。**組織**：正反五枚緞。2）緞。**經線**：海軍藍色絲，單根排列；密度：120根／厘米。**緯線**：海軍藍色絲，無明顯加捻；密度：約70根／厘米。**組織**：五枚緞。3）紙。

刺繡

1）多色絲線，S捻，雙股加Z捻。顏色：珊瑚紅色、白色、黃色、粉色、本色和淺綠色。2）圓銀線，以銀紙條Z向纏繞本色Z捻絲芯，銀層下有珊瑚色塗層。3）銀紙，金屬層下有珊瑚色塗層。針法：環編繡、S向閉鎖、開口式鎖繡、打籽繡、直針和釘針。

按：環編繡在裱有一層紙背的絲綢繡地上製作。圖案由一層一層的環編包覆銀紙繡成。菱紋上的孔眼是由跳針形成的。圖案的細節和邊緣由包纏着紙背片銀線的開口式鎖繡繡製。與開口式鎖繡相連的環編內圈包覆銀線。有時與開口式鎖繡相連的環編外圈也包覆銀線。牡丹

紋的纏枝也由開口式鎖繡包纏銀線繡成。扇形細節由直針繡製。

裁片狀的刺繡有三個邊被開口式鎖繡包纏的片銀線環繞，形成三條帶狀物。海軍藍色的絲綢繡地以跑針針法被縫製在藍色繡地上端條帶下方。直針繡製扇形紋，與三角紋間隔出現，鬆散的環編包覆銀紙繡製三角紋。三角紋上端以直針和釘針繡出十字形，環編與包纏片銀線的開口式鎖繡相連。

畫芯兩側暗花絲綢

經線：綠色絲，S捻；密度：約96根／厘米。**緯線**：綠色絲，無明顯加捻，粗細約為經線的兩倍；密度：40根／厘米。**組織**：暗花綾，3/1 Z斜紋地上1/7 Z斜紋顯花。

唐簾

經線：棕綠色絲，無明顯加捻；密度：約44根／厘米。**緯線**：棕綠色絲，無明顯加捻；粗細約為經線的兩倍；密度：24根／厘米。**組織**：平紋；保留了兩個完整的幅邊（幅寬56厘米）；[9] 幅邊的內緣由一根較粗的經線勾邊；幅邊經線緊密排列（密度：約52根／厘米）；緯線穿繞過最外側的單根經線。

絲綢背襯

經線：藍綠色絲，無明顯加捻，單根排列；密度：約20–30根／厘米。**緯線**：藍綠色絲，無明顯加捻，粗細約為經線的兩倍；密度：14–21根／厘米。**組織**：平紋；經線分布非常不均勻，打緯也不均勻。一側保留了幅邊，幅邊經線緊密排列，緯線穿繞過最外側的單根經線。

收錄文獻：Berger 1989, fig. 3, p. 48; Lee 1993, fig. 6, p. 226.

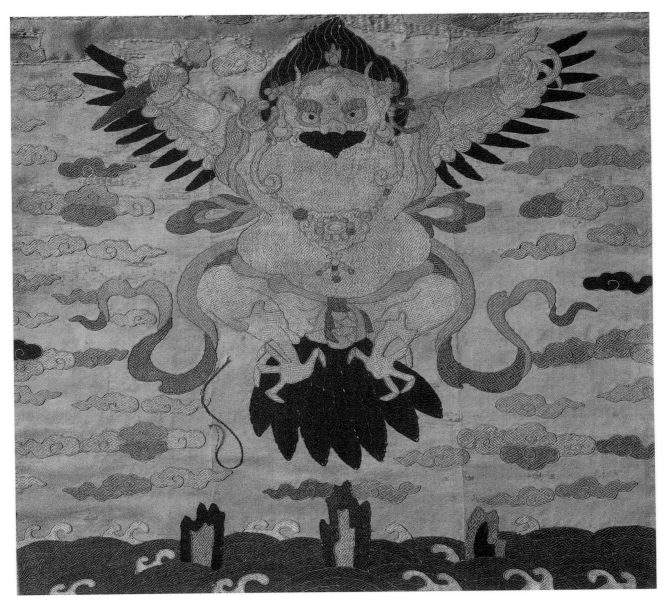

局部・圖錄58

1. 繪畫所用絲綢：**經線**：深藍色絲，Z捻，單根排列；密度：約90根/厘米。**緯線**：深藍色絲，無明顯加捻，粗細約為經線的兩至三倍；密度：約36根/厘米。**組織**：五枚緞。

2. 橫軸的包邊面料在修復時被拆下並分開保存。

3. Liebert 1979, p. 92.

4. 作者此處要感謝Robert Tevis使這些文字得到重視，以及Morris Rossabi確認它們為八思巴文和仿八思巴文。

5. Krahl 1986, p. 237 and no. 137;《中國陶瓷史》1982年，頁337。

6. 見1996年5月24日與華安娜的通信。確映多傑的畫作尚未被發表，但Stoddard博士正在寫作一篇與之有關的文章。

7. Liebert 1976, p. 92.

8. 克利夫蘭藝術博物館修復主管布魯斯・克里斯曼以X光螢光光譜法於1988年測定。

9. 邊緣向內卷折，以便與唐卡的寬度適配。

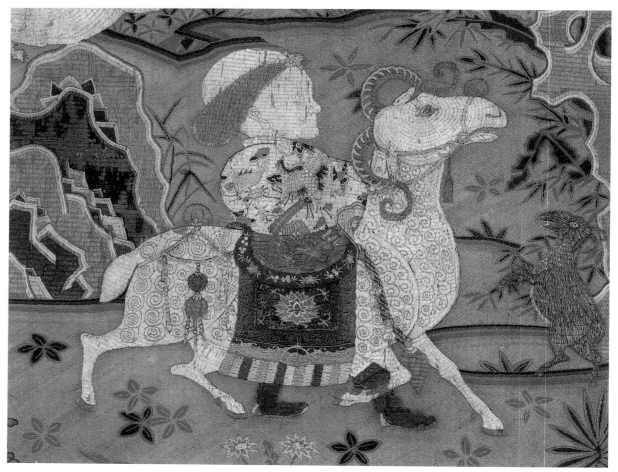

59. 迎春圖

刺繡

213.3厘米 × 63.5厘米

元代（1279–1368）

紐約大都會藝術博物館藏，Dillon 資助捐贈，
1981年（1981.410）

這是一件尺幅巨大、構圖複雜、精心製作的
繡品，以紗織物作為繡地，童子、山羊、綿羊和
山石等主要圖案採用平針繡，其細節和紋理通過
線路和針腳的方向來表現，而作為背景的土地、
水和天空，以及大部分的花卉都是採用納錦繡。
臺北故宮博物院有一件與之尺幅、工藝、主題均
十分相似的刺繡作品（圖81），根據《石渠寶笈續
編》記載，這件繡品最晚在18世紀時已成為皇室
藏品，被清代乾隆的內府收藏納入繪畫部分（刺
繡、緙絲等基於繪畫的作品在傳統上都被納入繪
畫的範疇）。《續編》中將臺北故宮所藏的這件繡
品斷為宋代作品（960–1279），但大都會藝術博

物館收藏的這件，從童子的蒙古式裝扮，特別
是其中一頭羊身上披掛有騎馬用的裝備（游牧民
族有訓練兒童騎馬的習俗）來看，推斷其為元代
（1279–1368）作品。

和臺北故宮所藏的繡品一樣，這件繡品的主
題來源於羊的象徵意義，「羊」字諧音「陽」（光
和生命的氣息或精神），即所謂冬至陽生。

技術分析

繡地

二經絞紗。**經線：**褪色的珊瑚紅色絲，Z捻；密
度：28根/厘米。**緯線：**褪色的珊瑚紅色絲，無
明顯加捻，較粗（粗細為經線的三倍）；密度：
20根/厘米。**組織：**二經絞紗。

刺繡

1）多色絲線，無捻。顏色：深藍色、藍色、淺
藍色、橙色、藍綠色、乳白色、棕色、淺綠色、

圖錄 59

圖80.《開泰圖》，明代（1368–1644）。立軸，紗地刺繡，217.1厘米×64.1厘米。臺北故宮博物院藏

褐色、深褐色、白色、黃色和珊瑚紅色。2）白色絲，Z捻，用以繡製藍色羊的羊毛細節。3）粗線，芯線包括：①絲芯，S捻，雙股加Z捻（以單根或一副的形式使用）；②馬尾；③絲，Z捻，雙股加S捻（以單根或一副的形式使用）。針法：套針、平針、滾針、釘針、在平針繡上扎針、打籽繡和納繡。

按：這件刺繡首先是納繡和平針的結合。平針繡區域的細節部分以釘針勾勒輪廓。為了使平針繡的邊緣整齊，或是由最外側的針腳沿着釘針固定的馬尾繡製，或在平針繡的外沿釘線。

收錄文獻：Levinson 1983, pp. 496–497; MMA *Notable Acquisitions* 1981–1982, p. 75, illus.; *Textiles* 1995–96, pp. 74–75, illus.

60. 團鳳紋繡天蓋

刺繡

143厘米 × 135厘米

元代（1279–1368）

紐約大都會藝術博物館藏，為紀念 Ambassador Walter H. Annenberg，1988年 Amalia Lacroze de Fortabat，Louis V. Bell and Rogers 基金及 Lita Annenberg Hazen Charitable 信託購買（1988.82）

　　北京福壽興元觀出土的一件石刻（圖82）與此件繡品的圖案十分相似，可為其斷代提供依據；這所道觀興建於1316年，因此可以推斷此件繡品應為元代中期的作品。[1] 這種將兩隻相似的鳳凰進行組合的方式在元代（1279–1368）非常流行，而且看上去像是元代的一種創新，因為如建築學著作《營造法式》所示，在宋代（960–1279）類似的構圖是由兩種不同物種——鳳凰（圖83上）和鸞（圖83下）組成。[2]

　　繡品的四角是四個長有卷草花卉紋樣的花瓶，這是一種漢藏式圖案的變化形式（見圖錄26），但此件圖案更為中國化。不僅卷草花卉圖案是明顯的中國紋樣，而且花瓶底座的腳部也採用了如意（靈芝）雲頭的形式（見細節圖）。

　　當然，使用奢侈的金線製作絲織品是元代特色。考慮到此件多彩繡品十分精緻，因此使用較厚的紙作金線的背襯可能是為了增加繡金線部分的厚度，來特意凸顯其浮雕效果（圖84），而在平針繡下方用絲線對細節部分進行勾邊處理也是為了達到這種目的之另一種手段。事實上，

浮雕效果是元代裝飾藝術的一個顯著特點。此件繡品採用了鏈式羅作繡地，這種織物在遼元時期十分常見，此後逐漸減少。

技術分析

刺繡

繡地：羅。**經線**：紫色絲，無明顯加捻，單根排列；密度：約52根/厘米。**緯線**：紫色絲，無明顯加捻（粗細約為經線的兩至三倍）；密度：17根/厘米。**組織**：四經絞羅。1）多色絲線，無明顯加捻。顏色：淺綠、綠色、淺黃綠色、黃綠色、淺粉色、

圖82. 浮雕，元代（1279–1368）。石質，121厘米×105厘米

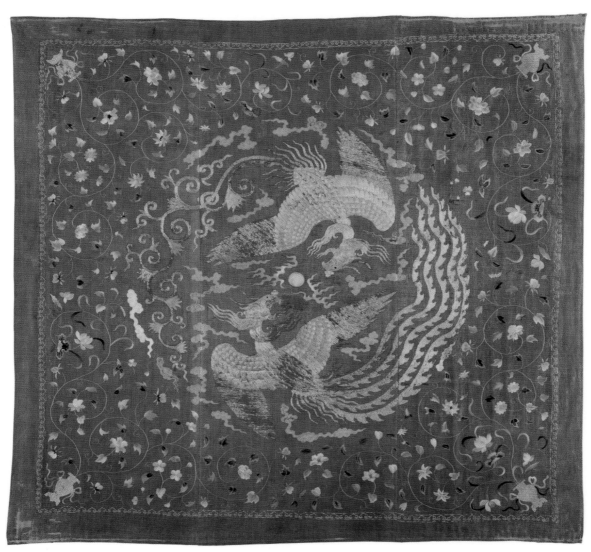

圖錄60

圖83.《營造法式》卷三十三插圖，第10葉（1989年重印宋本）

粉色、淺珊瑚紅色、芥末黃色、檸檬黃色、藍色、藍綠色、深藍綠色和白色。2) 金線（見圖84）。單面塗金的厚紙條，金塗層下方有肉眼可見的橘紅色塗層。3) 絲繩：在平繡下方用以勾勒輪廓（因此不可直接觀察）。**針法**：長短針、平針、釘針、單行或雙行劈針，以及打籽繡。花卉、葉片和雲紋以長短針和平針繡製；劈針用來刺繡圖案輪廓或繡花瓣紋路和葉脈；釘針用來固定金線；打籽繡在一些花卉上出現；一些細節有時以平針繡覆蓋絲繩或絲線來勾邊。

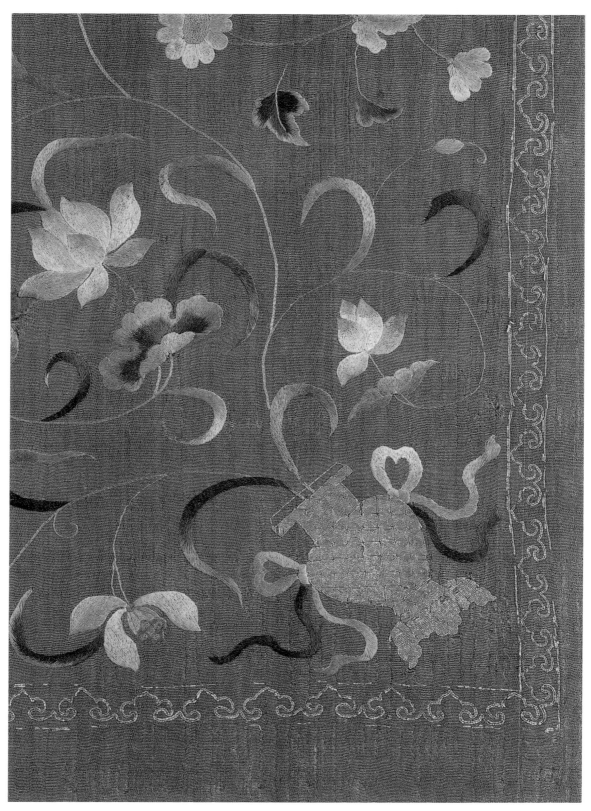

局部，圖錄60

內襯

經線:藍綠色絲，Z捻，雙股加S捻;密度:62根/厘米。**緯線:**藍綠色絲，弱S捻;粗細與經線一致;密度:30根/厘米。**組織:**平紋。

構成

羅地為三幅(寬度各約48、50和47厘米)，在三幅羅地上分別刺繡，最終由紫色線縫綴在一起。天蓋的襯裡為藍綠色絲綢。

收錄文獻:MMA *Recent Acquisitions* 1987–1988, p. 85, illus; Simcox, "Tracing the Dragon," 1994, p. 40, fig. 4, p. 37.

圖 84. 圖錄 60 顯微鏡照片

1. 中國科學院考古研究所元大都考古隊、北京市文物管理處元大都考古隊:〈元大都的勘察與發掘〉，頁25。參看〈無產階級文化大革命期間出土文物展覽簡介〉，頁85和背面插圖。
2. 李誡:《營造法式》卷三十三，第10葉。

61. 演樂佛母

刺繡

66.5厘米×45厘米

中亞，14世紀

克利夫蘭藝術博物館藏，John L. Severance 資助

(1987.145)

這件刺繡殘片表現了一位手撥琵琶、站在蓮花座上的佛母形象，她的身體呈深藍色，身後有頭光及背光，背光上有彩虹光輪並裝飾有波浪線。佛母頭戴一頂精心製作的、鑲有珠寶的冠飾，身穿裙子，從肩上搭下一條長長的披帛，在右髖部打了個圈後，在裙子上方穿過，向左方飄舞。

另一件私人收藏的繡品，繡着一位手捧着凝乳碗的佛母(圖85)，其衣飾風格和克利夫蘭藝術博物館收藏的這件十分相似，但呈黃色，兩者當來自同一件繡品。從手持的物品判斷，她們可能分別是大千摧破佛母(聽覺)和大密咒隨持佛母(味覺)，這是與五感官相關的五守護佛母其中兩位。[1]

在很多細節的風格上，如眼睛局部位於頭部輪廓線之外、髮型、頭冠式樣、下襬褶皺、飄舞捲曲的披帛、彩虹光輪以及背光上裝飾的波浪線，可以看到中亞因素的影響，這種習俗最早可追溯到唐代(618–907)。[2]此外，這件繡品的上層繡地採用了棉布;在中亞生產的繡品中，長久以來都以棉布為繡地。[3]

這兩件繡品上的佛母形象在身體線條、服飾、髮型、頭冠和珠寶都與大都會藝術博物館收藏的繪畫《四臂觀音與女神及僧侶》(圖86)十分相似。根據繪畫風格，特別是畫上兩位喇嘛旁的題記顯示他們生活在14世紀，[4]因此，此畫應是14世紀至晚到15世紀早期的作品。此幅繪畫被認為是在西藏地區創作的，考慮到它和兩件繡品的相似性，西藏元素不能被完全排除在外。不過，這兩件繡品和繪畫應該基於相近的中亞原型，事實上，這兩件繡品是中亞地區製作的。

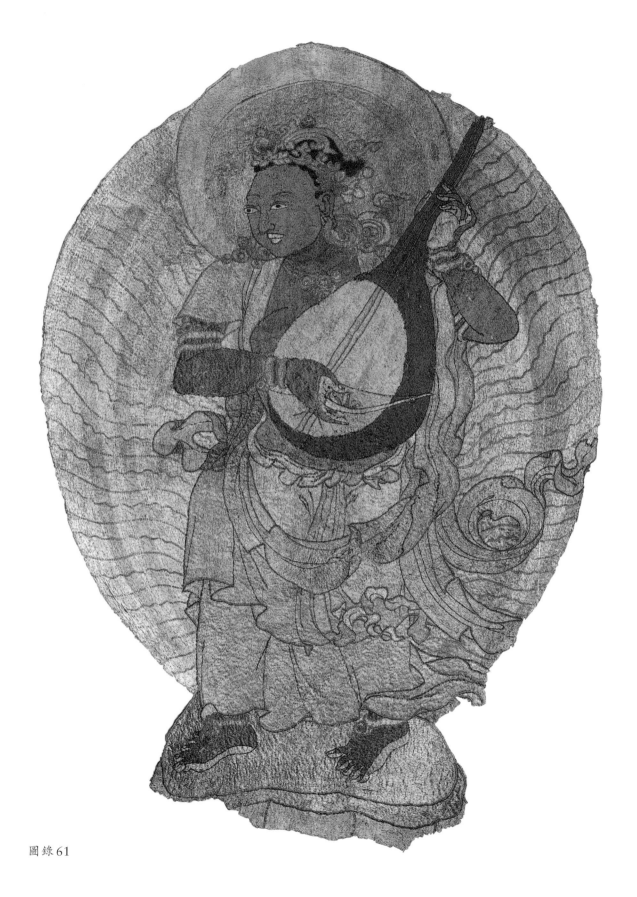

圖錄 61

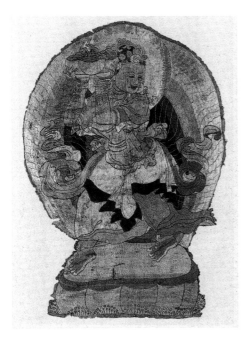

圖85. 奉獻形象，中亞地區，14世紀。刺繡，66
厘米×45厘米。賀祈思藏品信託基金會，託管者
為喬步紳服飾有限公司（Jobrenco Limited）

圖86.《四臂觀音與女神及僧侶》細節圖，西藏，14
世紀後期至15世紀初。以金、墨和顏料在布面繪
畫，102.5厘米×79.4厘米。紐約大都會藝術博物
館藏，瑪格麗·汗和哈里·汗（Margery & Harry
Khan）1985年捐贈（1985.390.3）

技術分析

繡地

織物1：棉布。**經緯線**：本色棉，Z捻；經緯密
度：30×36根/厘米。**組織**：平紋。織物2：絲
棉交織，疑似為條紋狀棉經（存疑）和絲緯（存疑）
交織，棉經和絲緯平紋交織，絲經和緯線變化
重平交織。**經線**（存疑）：棉，Z捻，密度：30
根/厘米；本色絲，S捻，密度：70或120根/厘
米。**緯線**（存疑）：本色絲，S捻，密度：32根/
厘米。**組織**：棉經（存疑）與絲緯（存疑）交織出
條紋。棉經（存疑）和絲緯（存疑）平紋交織；絲
經（存疑）和絲緯（存疑）平紋交織（經線密度：
70根/厘米）；或經面（存疑）變化重平交織（經
線密度：120根/厘米），每根經線（存疑）提升
或沉降經過兩根緯線（存疑）。織物3：棉布。
經緯線：棉，Z捻，極不均勻加捻；經緯密度：
21×19根/厘米。**組織**：平紋。

刺繡

1）多色絲線，Z捻。顏色：本色、淺綠色、白
色、淺藍色、芥末黃色。多色絲線，S捻。顏
色：深藍色、藏青色、珊瑚紅色、黃色、深褐

色、極淺粉色、淺黃色、粉棕色（紅色褪色）和
綠色。2）紙背金屬線，金屬層下有珊瑚塗層，
貼金屬紙條以Z捻方向纏繞在深珊瑚紅或或本色
絲芯上，絲芯加Z捻（金屬線未殘留有金或銀）。
針法：滾針、釘針、平針和長短針。

構成

在兩層繡地上刺繡。表面的一層為棉織物1。底
層由織物2和3拼合在一起組成。織物2的絕大
部分染成紅色。金（或銀）線單根或雙根釘繡，
邊緣加以滾針繡。所有圖案邊緣均為滾針繡，
長短針和平繡則填充剩餘部分。

收錄文獻：*CMA Handbook* 1991, p. 65; Wardwell
1992–1993, p. 250.

1. Foucher 1905, p. 99; Hong Kong 1995, p. 134; Dayton 1990,
p. 264.
2. 參看例如New York 1982, no. 117; Siren 1956, fig. 1;
Whitfield 1982–83, vol.1, pls. 8–6, 9–10, 11–13, 15, and
fig. 71; vol. 2, pl. 39。
3. 例如柏林印度藝術博物館所藏吐魯番地區的出土品：III
6169a–d、III 7072和III 6184。
4. Kossak 1994, p. 112.

62.大威德金剛唐卡

刺繡

146厘米 × 76厘米

明代（1368–1644），15世紀早期

紐約大都會藝術博物館藏，1993年Lila Acheson Wallace購買並捐贈（1993.15）

　　此件巨幅掛軸的中心是一幅刺繡唐卡，在深藍色素緞上以絲線和金線刺繡而成，唐卡四周以不同的織物拼縫緣邊，在其下方有一塊梯形繡片，採用了和唐卡相同的刺繡工藝，並且大部分的原始縫線針腳保存了下來。

　　唐卡的中心圖像是大威德金剛，也稱怖畏金剛（參看前文〈對此題記和圖像的研究筆記〉），他站在一個精心製作而成的雙瓣蓮花座上。在蓮座前面裝飾有三位神祇：左側的是四臂大黑天，舉起的雙手分別拿着寬刃智慧劍和三叉形骷髏杖，而身前雙手（和大威德金剛一樣）則分別拿着金剛鉞刀和嘎巴拉碗（即內供顯器、頭骨碗）；中間是身穿盔甲的俱毗羅，一手持傘幢，一手持吐寶鼠鼬；右側的是閻魔王（或法王），一手持骷髏棒，一手持羂索。在大威德金剛正上方是迦樓羅（即大鵬金翅鳥），在它的兩翼之下各有一尊龍王，以年輕人面與蛇身的形象示人。在大威德金剛的兩側各有一蓮柱，蓮柱頂端裝飾了一條摩羯魚，口吐花卉和珠串，尾部呈枝葉狀，並與龍王的尾部相互纏繞。在大威德金剛的左上方是一尊文殊菩薩，在藏傳佛教中大威德金剛被認為是文殊菩薩所現之忿怒相；右上方則是一位喇嘛，頭戴黑色五葉冠，頂上鑲一巨大的紅色寶石。在他們旁邊各有一位神仙，腳踩祥雲，手捧一壺。在下方的梯形繡片是八位在蓮座上起舞的空行母，在正中有一罐，罐中長出一株蓮花，以纏繞的葉蔓將蓮座相連。右起的四位空行母分別手托螺、燈、山和花等祭品，右起第二位空行母在彈琵琶，在她右邊的空行母手持花索，最右邊的空行母兩手分別拿着一個金剛杵和一個鈴鐺。在卷軸的上方和背面有藏文題記，根據初步的解讀，這些字既不是日期，也不是名字。

　　可以說，這件掛軸是代表中國刺繡藝術最高成就的繡品之一，它用線纖細，針腳緻密，設色明亮，暈色自然，並使用了不同的刺繡工藝來表現明暗對比和紋理效果，因此，它也可以被稱為「以針作畫」。長短針和平針主要被用於表現明亮面，並採用未加捻的絨線，使得繡面發出柔和的光澤；暗面則使用旋針，因此從不同的角度來看，繡面產生了明暗對比。而部分陰暗面也使用了長短針和套針，而暈色部分也使用了套針。大威德金剛的面部細節用了劈針，個別圖案在加捻絲線或馬尾線的基層上刺繡，使得輪廓呈現凸起的效果，或使用釘金繡或輪廓針來表現。其中釘金繡用於勾勒大威德金剛的金冠，而在如大威德金剛腿部等相同色塊的交界處，則通過繡面下的馬尾線來表現邊界。此外，馬尾線也被應用於大片的背景上來表現起伏的表面。在中心

局部，圖錄62

圖錄62

圖87.大威德明王唐卡，明代（1368-1644），永樂時期（1403-1424）。刺繡，79厘米×63厘米，拉薩布達拉宮

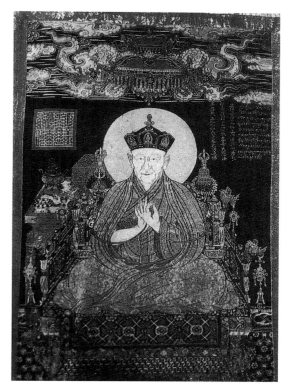

圖88.《釋迦也失像》，明代（1368-1644），宣德時期（1426-1435）。緙絲，拉薩色拉寺

位置如眼睛和寶石處則採用墊繡，即在圖案部分先墊上紙或布，再在上面刺繡，使繡成後具備立體感，有些寶石還採用了打籽繡和精緻的釘金繡；龍王和空行母的褲子部分則通過在繡面上釘縫交織的絲線來模擬編織的效果，片金線被用於表現手鐲等首飾。總之，繡工出色地實現了原稿的細膩描繪和精心設計。儘管目前所知有大量具有相同主題的刺繡唐卡，包括另一件拉薩布達拉宮收藏的明代作品（圖87），但從藝術的純粹性和工藝的高超性上來說，沒有一件能與大都會藝術博物館的這件藏品相提並論。

這件繡品的年代判定是基於其他工藝、風格相近的作品，包括一件繡有「大明永樂年施」（1403–1424）款識的刺繡唐卡。[1]另一個把其定為永樂年間的原因是基於右上角喇嘛的識別——這位喇嘛與釋迦也失（1352–1435）的緙絲肖像十分相似。釋迦也失是藏傳佛教格魯派創始人宗喀巴（1357–1419）的弟子（圖88）。1413年，釋迦也失受到永樂皇帝的邀請前往帝都南京，並一直停留至1416年。[2]1418年，他在拉薩北郊色拉烏孜山麓下創建了色拉寺，[3]至今寺中還保留着他的緙絲肖像。[4]即使有複製不良的情況，但仍可輕而易舉地看出緙絲肖像上很多必不可少的特徵，包括手勢、帽子和袍服等出現於繡品上。緙絲上還織出了釋迦也失的印章和1434年他最後一次進京（當時首都已遷至北京）觀見宣宗皇帝時獲頒的頭銜，無論是緙絲還是繡品都是基於釋迦也失的官方肖像，在這幅肖像上，他戴着僧帽，這是1416年他返回西藏時永樂皇帝的頒賜。[5]而在大威德金剛的唐卡上出現釋迦也失的肖像並不奇怪，他的老師宗喀巴被視為文殊菩薩的化身，而在格魯派教義和藝術中，文殊菩薩及文殊菩薩的忿怒相化身——大威德金剛是他們的本尊神。

另一個值得一提的有趣事項，是大都會藝術博物館收藏的這件大威德金剛的背景圖像具有明顯的藏式風格，與建於元代、位於北京西北居庸關雲台石刻相似（圖89），[6]它們的典型特

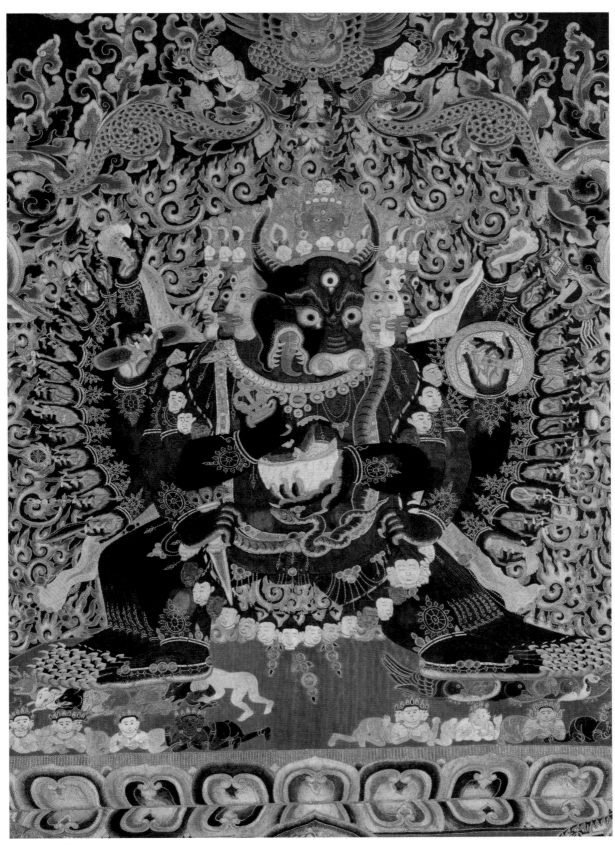

局部，圖錄62

圖 89. 居庸關，位於北京西北方的關隘。元代（1279–1368），約 1350 年

徵是同樣地描繪了製作精妙的神龕，神龕的門柱裝飾華麗，有着纏繞的枝葉、卷草和神獸；這種樣式源自薩迦派藝術，並在 14 世紀中期得到了充分發展，而薩迦派在元代藝術、政治和宗教生活中都扮演了重要角色。

技術分析
中央部分刺繡
繡地：深藍色緞。**經線：**深藍色絲，Z 捻，單根排列；密度：約 100 根／厘米。**緯線：**一副緯為 4 根絲線，均為深藍色絲，每根為 Z 捻（未捻合在一起）；密度：32 根／厘米。**組織：**五枚緞。1）多色絲線，弱 S 捻。顏色：紅色、深粉紅色、粉紅色、芥末黃色、黃色、黑色（或極深的褐色）、褐色和灰色。2）紙背圓金線，以 Z 捻纏繞白色 Z 捻絲芯。無明顯的珊瑚色塗層。3）紙背平金線，金屬層下有粉色塗層。4）粗線：①白色、乳白色或綠色絲線，S 捻，雙股加 Z 捻。②馬尾為芯線，以絲線纏繞的龍抱柱線。5）白色線絲，S 捻，雙股加 Z 捻（用來釘繡大威德明王的輪廓細節）。**針法：**長短針、套針、平針、輪廓針、釘針、劈針、平繡上扎針、平繡上施劈針

和打籽繡，以及平繡上施劈針和輪廓針。

按：刺繡圖案與繡地的經向一致。僅圖案部分有刺繡，其餘部分展露藍色繡地。圖案的輪廓和細節以馬尾勾邊，在其上施以鎖繡、金線、以絲線輪廓針刺繡，以釘繡固定絲線，以及打籽繡。

底部刺繡
繡地：緞。**經線：**棕色絲（紅色褪色而成），單根排列；密度：約 90–100 根／厘米。**緯線：**每根緯線由 4 根 Z 捻的棕色（紅色褪色而成）絲線組成，緯線不再另外加捻合股；密度：36 根／厘米。**組織：**五枚緞。1）多色絲線，弱 S 捻。顏色：淺藍色、藍色、深藍色、藍綠色、淺綠色、綠色、深綠色、鮮明的珊瑚紅色、粉色、黃色、白色和褐色。2）紙背圓金線，以 Z 捻纏繞在 Z 捻白色絲芯上。無明顯塗層。3）紙背片金線，貼金層下有可見的粉色塗層。4）粗絲線：絲，S 捻，雙股加 Z 捻。**針法：**長短針、套針、輪廓針、釘針，在平針繡或較長針迹上施扎針、劈針，在較長針迹上施劈針，以及打籽繡。

局部，圖錄62

按：刺繡圖案與繡地緯向一致。人物形象和圖案以金線或絲線勾邊，或在套針邊緣下方釘入馬尾。細節由釘金、在其他針法上施入扎針，以及打籽繡呈現。

裝裱面料（唐卡上下方）

淺藍色地織入織金纏枝牡丹花葉紋，纏枝紋之間點綴雜寶紋。每個幅寬織入6組纏枝紋。**經線：**地經單根排列，淺藍色絲，Z捻。固結經為淺藍色絲，Z捻。地經：固結經＝4：1。織階：4根地經。地經密度：約100根/厘米；固結經密度：約20根/厘米。**緯線：**每根地緯由4根Z捻的淺藍色絲線組成。紋緯：紙背片金線，金箔下方有珊瑚塗層。地緯：紋緯＝1：1。織階：1副緯線。緯線密度：16副/厘米。**組織：**特結錦，地組織為1/2 Z向斜紋，固結經位於地經旁邊，固結組織為平紋。保留了兩個幅邊，每個幅邊寬1厘米，保留有61厘米長的幅寬。幅邊內側4毫米的部分經線雙根排列（藍色絲，Z捻）；幅邊外側6毫米的部分經線雙根排列，加S捻；固結組織為1/2 Z向斜紋；地緯穿繞過幅邊最外側的經線。在織物背面，片金線在距離最外側6毫米處剪斷。

裝裱面料（唐卡兩側）

藏青色地織入織金雲紋和雜寶紋。**經線：**地經單根排列，藏青色絲，Z捻；固結經：藏青色絲，Z捻。地經：固結經＝5：1。地經密度：約105根/厘米；固結經密度：約22根/厘米。**緯線：**地緯為藏青色絲，無明顯加捻；紋緯為紙背片金線，金箔下方有珊瑚塗層。地緯：紋緯＝1：1。織階：1副緯線。緯線密度：22副/厘米。**組織：**特結錦，地組織為2/1 Z向斜紋，固結組織為1/2 S向斜紋。

紅色絲綢緣邊

經線為珊瑚紅色絲，Z捻，單根排列。緯線為珊瑚紅色絲，無明顯加捻。經緯密度：約88×44根/厘米。**組織：**五枚緞。

紫染襯裡

經緯線均為絲線，無明顯加捻；經緯密度：約23×21根/厘米。**組織：**平紋。幅邊為平紋，經密更密，緯線穿繞過最外側的經線。

無紋襯裡

經線單根排列，經緯線均為無明顯加捻的黃色絲線。經緯密度：24×18根/厘米。**組織：**平紋。幅邊：緯線穿繞過最外側的經線形成。

收錄文獻：MMA *Recent Acquisitions* 1992–1993, pp. 86–87.

1. Pal 1994, pp. 62–63.
2. 張廷玉編：《明史》第28冊，卷331《大慈法王傳》，頁8577。參看Karmay 1975, pp. 80–82。
3. 王輔仁 1982，頁198。
4. 王毅 1960，插圖。此像據報告已移入西藏自治區文物管理委員會（歐朝貴 1985）。
5. 《明史》第28冊，卷三三一，頁8577。
6. 居庸關是一座位於北京西北方的石門關隘，昔日是長城沿線拱衛北京的重要戰略據點。在元代，由於關隘的南北兩側均屬同一帝國，這一關隘成了在連接元上都和元大都通路上的一道紀念拱門。關於居庸關的詳細研究，參看村田治郎、藤枝晃編著1957年書。

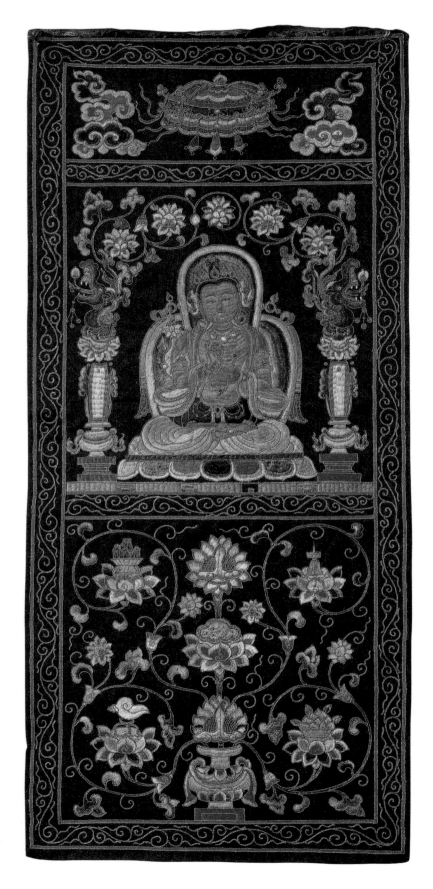

圖錄 63

63.七地菩薩唐卡

刺繡

43.8厘米×19.7厘米

明代早期（1368–1424）

克利夫蘭藝術博物館藏，J. H. Wade資助購入
（1991.2）

圖90.佛教寺廟室內示意圖，表示供奉的唐卡如何懸掛

　　這件刺繡唐卡的圖案通過邊框設計，可分為三個部分，其主體部分是一位坐於蓮座上的菩薩，頭戴五蓮冠，身披瓔珞，手結佛印。他的身體呈赤肉色，右臂處有一枝蓮花，表明這是一尊無量光菩薩。[1]菩薩兩側各有一隻常滿之瓶，瓶口是一隻長着花瓣狀尾巴的摩羯，口銜花枝和珠寶。以這種奇特的水生生物為基座，菩薩頭頂上空是呈拱門狀的如意樹（即劫樹或劫波樹）。此種構圖源自尼泊爾與西藏地區的手繪唐卡，並常以更為繁複的形式出現，如大威德金剛唐卡中所示（參見圖錄62）。

　　唐卡最上部分是華蓋，兩側各裝飾有雲紋，可以保護免受惡欲之火的侵害。最底下也是面積最大的部分是一蓮瓶，這是無量光菩薩神力之源和聖潔的標誌。在蓮瓶左右共有四朵呈纏枝狀的蓮花，每朵蓮花上各托有一個佛教標誌：須彌山（佛教世界的中心）、法螺（右旋法螺代表佛法的力量）、凝乳和佛塔。和大威德金剛唐卡及千佛袈裟（參看圖錄62和64）相同，此件繡品的製作技藝很高，並以夾纈織物製成佛簾，縫在唐卡的楣杆下方，用以保護唐卡。

　　在唐卡背面有藏文墨書「七地菩薩」，說明和大多數唐卡一樣，這是一套中的一件。來自此套唐卡的其中另一件，現收藏於印第安納波利斯藝術博物館，背面寫有「十地菩薩」的墨書，他白色的身體和所示手印表明這是一尊文殊菩薩，[2]而其他部分的圖案兩件是相同的。在密宗的經文中，成組的菩薩通常以6、8、16尊的形式出現，所以此套唐卡應該還有另外的14件。

　　據悉，在克利夫蘭和印第安納波利斯藝術博物館的收藏中至少還有十件類似的小型唐卡，分屬五個不同的系列。[3]這些繡品都在深藍地以彩色絲線和金線刺繡，通過邊框設計，將圖案分為三個部分。這些繡品在最上部分都是華蓋圖案，中間部分是一拱形結構，下方有蓮花紋，僅在一些細節部分有所改變，如中間的佛像部分（佛、神和護世天王）、構成拱形的元素、蓮花上托的梵文字母或標誌、用瓶或是山放置蓮花。此外，這幾組織物在技術和工藝上也有所不同。

　　從尺寸和題材上來看，這件刺繡唐卡與一套彩繪唐卡中的七地菩薩十分相似，這套供奉用的唐卡至少有24件，年代約在14世紀晚期至15世紀早期。[4]由此可知，此件刺繡唐卡最初也可能用於藏傳佛教寺廟中，被掛在樑上或牆上（圖90），但大部分時間被保存在庫房中，使它免受光照、煙熏和磨損的破壞，因此保存情況較好。

技術分析

刺繡

繡地：緞。**經線**：海軍藍色絲，S捻，單根；密度：近80根/厘米。**緯線**：深海軍藍色絲，無捻；密度：近28根/厘米。**組織**：五枚緞。1）彩色繡線，無捻。色彩：珊瑚紅色、粉紅色、灰白色、深綠色、綠色、淺綠色、白色、深藍色、淺藍色、芥末黃色、棕色、粉棕色、深藍綠色、黃綠色、灰綠色和深葉綠色；2）粗線：紅

色絲線，兩根Z捻以S捻合股、兩根S捻以Z捻合股；3) 馬尾龍抱柱線：以單根馬尾為芯線，[5]外纏繞絲線；4) 釘線：兩根Z捻以S捻合股；5) 金線：芯線採用Z捻黃色或本色絲線，紙背金箔以Z捻纏繞。[6]**針法**：長短針、鉤針、釘金、劈針、打籽、鎖針和跑針等。深藍色緞地之上僅圖案部分使用刺繡工藝。

內襯

絹：**經線**（存疑）：紅色絲，S捻（弱捻）；密度：30根/厘米。**緯線**（存疑）：紅色，不均勻的S捻（弱捻）；密度：17–19根/厘米。

佛簾

絹：**經線**（存疑）：絲，無明顯加捻；密度：24根/厘米。**緯線**（存疑）：絲，弱S捻，比經線略粗；密度：15根/厘米。顏色：黃、淡橙紅、深藍綠和綠色。

收錄文獻：Wardwell 1992–93, fig. 9, p. 251; Cleveland 1994, no. 43, pp. 342–345; Reynolds, "Silk," 1995, no. 11, p. 93.

1. Mallmann 1975, pp. 96–97.
2. Simcox, "Tracing the Dragon," 1994, fig. 11.
3. Cleveland 1994, p. 344; Reynolds, "Silk," 1995, figs. 2–8.（其中圖7的唐卡與圖2–6和圖8並不屬於同一系列。）
4. Dayton 1990, pp. 346–348, no. 119.
5. 由克利夫蘭藝術博物館修復主管布魯斯·克里斯曼於1991年1月10日測定。
6. 同上註。

64. 袈裟

刺繡

118.8厘米×302厘米

明代（1368–1644），15世紀早期

克利夫蘭藝術博物館藏，Leonard C. Hanna, Jr. 基金資助購入（1987.57）

　　這件奢華的刺繡袈裟屬於二十五條袈裟，這是一種主法和尚在某些特殊典禮場合穿着的僧衣，其圖案設計是基於大乘佛教的教義排布的。在垂直的25條布塊中裝飾有卍字和蓮花紋，橫向又由坐在蓮座的小佛進行間隔，這種千佛主題表達了佛教的宇宙觀，即每一「三千大千世界」是一佛的化境，在宇宙中存在着數不盡的三千大千世界，佛經稱為「十方恆沙世界」，因此宇宙也是無窮盡的。在袈裟四角是四大天王的形象，他們居住在宇宙中心——須彌山山腰的四座山峰上。除了是財富、成功和勝利的賜予者外，他們也被認為是四方的守護者（從右上角方向順時針方向數）：多聞天王（守護北方）、持國天王（守護東方）、增長天王（守護南方）和廣目天王（守護西方）。在袈裟最上方的中間位置是三寶，象徵佛、法、僧，可以保護人們免受無盡的生死輪迴之苦。最下方的對應位置上裝飾有法輪圖案，象徵佛陀在世時的三次說法，即佛教中所稱的「三轉法輪」。在袈裟邊緣是不斷循環的五方佛形象，象徵五行、五方、五色、五喜和五智。

　　在整件袈裟中，25條豎直的圖案是直接繡在羅織物之上，而其他部分則是單獨繡成後再拼縫上去的。這種以布條拼縫成袈裟的做法源於前6世紀佛教的建立者釋迦牟尼，以示堅守貧窮，後來被僧人們繼承。袈裟穿着時需要繫帶和扣襻，而展平時位於左上角的菩薩和國王形象，其位置會倒轉至右上角。

　　直至今日，在西藏地區仍保存有明代（1368–1644）和清代（1644–1911）的此類袈裟。[1]然而，在服飾上出現千佛主題圖案的時間遠早於此。最早的形象可見於5世紀的山西雲岡石窟。[2]不過，在兩者之間的很長一段時期中，僅有一件刺繡千佛被保存了下來，那就是斯坦因在敦煌發現的唐

圖錄64

局部・圖錄64

代殘片，但從形制上看，它更像是一件掛飾而非服裝。[3]克利夫蘭藝術博物館收藏的這件袈裟在工藝和風格上，與大威德金剛唐卡及七地菩薩唐卡（參見圖錄62和63）有許多相似點，同時四天王圖像的使用也表明這是一件15世紀早期的作品。從袈裟的技術工藝和藝術風格來看，刺繡用的金線一些使用了皮質背襯，另一些則使用了紙背，表明繡品毫無疑問是在北京的皇家繡坊裏生產的，因為在那裏使用皮質作金線的背襯已經有很長一段時間了（參看104頁和106頁註釋18）。

這件袈裟可能是某間西藏寺廟委託訂製的，又或許是朝廷賞賜給某個重要的西藏喇嘛的禮物。從克利夫蘭藝術博物館收藏的這件袈裟的保存情況來看，它很少被使用，而是長期被折疊收藏起來。不僅如此，它的背面還蓋了一層襯裡。

袈裟並不常作服飾用，比如11世紀時兩位中國和尚帶去菩提迦耶的摩訶菩提寺的一件刺繡袈裟，就承擔了傳位信物的作用。[4]

技術分析

繡地

納繡（25條部分）：二經絞素紗。**經線**：淺珊瑚紅色絲，無捻（明顯的S捻和Z捻是上機織造時產生的）；密度：32根/厘米。**緯線**：深珊瑚紅色絲，無明顯加捻；密度：19根/厘米。**貼繡**：絹，經緯線均為黃色絲線，無明顯加捻。

刺繡

1）絲質絨線，顏色：從淺到深的藍色、綠色、黃色、紅色、棕色、橙色，黑色、灰色和白色；有時黑白兩色捻在一起形成花式線。2）龍抱柱線：絲質絨線纏繞Z捻白色絲芯。3）粗線：雙股絲線，單根S捻、合股加Z捻，或單根Z捻、合股加S捻。4）白色Z捻線。5）圓金線，條狀動物材質背襯上留有褐色黏合劑和貼金層；[5]以Z

捻纏繞在黃色的絲芯上。6）紙背平金線，寬窄不一，有塗層和貼金層。針法：納繡（二十五條部分）、套針、打籽繡、釘針、扎針、劈針和鎖繡（貼繡部分）。

構成

袈裟為單層紅紗，一些部分繡有卐字和蓮花，以便組成25條。千佛、祥雲、四天王、法輪、三寶和千佛是分別繡製的，貼縫在條狀紅紗上之後再依次縫綴在紗地之上。背面縫上了紐扣和細帶，以便穿着。一些地方加有襯裡。

貼繡紋樣在黃色絹地繡製。為了得到光滑的邊緣，輪廓以白色絲線繞縫並以平針貼繡；刺繡人物和其他圖案的輪廓和細節由龍抱柱線在表面釘繡。圓金線和平金線用以裝飾四天王的細節。刺繡完成之後，這些圖案從絹地被裁剪下來，窄邊向內翻折，背面由漿糊固定並加紙背。有時在加紙背之後還增繡一些細節。千佛紋樣的縱帶沿着邊緣固定在靠近袈裟中部的紗地，較短的小佛紋帶縫在靠近上緣處。這些加縫的帶子邊緣縫有粗線。

收錄文獻：Simcox 1989, pp. 27–31, fig. 11 and cover; Reynolds 1990, figs. 10, 10a, p. 48; *CMA Handbook* 1991, p. 59; Wardwell 1992–93, fig. 10, p. 251; Reynolds, "'Thousand Buddhas,'" 1995, fig.6.

1. Reynolds 1990, and Reynolds, "'Thousand Buddhas,'" 1995; Wentworth 1987.
2. Huntington 1986, figs. 2, 4.
3. Stein 1921, vol. 4, pl. CV。更多彩圖見Reynolds 1990, fig. II；Paris 1995, no. 154。
4. 劉欣如 1995，頁34。
5. 動物材質背襯由麥科隆研究所測出（見1996年3月4日與華安娜的通信）。

紡織詞彙表

　　以下詞彙根據本次展覽所展出的紡織品所呈現的特定語境來定義。絕大多數詞彙直接或部分引用亞洲古代紡織品國際研究中心 (CIETA) 1964年於里昂出版的《織物技術術語辭典》(*Vocabulary of Technical Terms: Fabrics*)，以及皇家安大略博物館 (Royal Ontario Museum) 於1980年在多倫多出版的多蘿西・K・伯納姆 (Dorothy K. Burnham) 的著作《經與緯：紡織品術語》(*Warp and Weft: A Textile Terminology*)。本書作者們在此感謝米爾頓・桑代 (Milton Sonday) 對於紡織術語的幫助。

固結點（*Binding point*）
經線固定緯線，或緯線固定經線的點。

固結經（*Binding warp*）
用來固結緯浮的第二組經線（此處特指緯面顯花的重組織的情況）。

妝花（*Brocade*）
1. 織入不通梭的紋緯的織物。
2. 在地組織上織入紋緯。該紋緯僅用於顯花需要的部分幅寬，且不橫跨兩側幅邊通幅織入。

破斜紋（*Broken twill*）
任意浮點或固結點對角形成不連續斜線的組織，稱為破斜紋。

重組織（*Compound weave*）
由多於一組經線和（或）緯線組成的組織，與簡單組織相對。在此圖錄中，此概念特指緯面顯花的重組織。

暗花織物（*Damask*）
一組經和一組緯織就的簡單組織，紋樣由固結系統對比產生。

勾緯（*Dovetail joins*）
在不同色區相互緊挨的交界處，以兩根或更多緯線輪流纏繞一根經線。

花樓機（*Drawloom*）
一種織造提花織物的手工織機，裝有控制一部分或全部經線的紋綜，以便在經向和緯向自動重複地織造圖案。

繞緯（*Eccentric weave*）
緯織部分區域時緯線與經線不呈直角，而是沿圖案輪廓緯織。

浮長（*Float*）
經線或緯線在固結點之間覆蓋至少兩根線的一段長度。

拋梭（*Flying shuttle*）
在緯織中使用的裝飾手法，緯線從一個區域直接織入另一區域。

地經（*Foundation warp*）
織物的主要經線。

地緯（*Foundation weft*）
織物的主要緯線。

紗（*Gauze*）
一組或更多經線與一組或更多經線相互交織的簡單組織。交織的經線由緯線固定。在羅組織中，交織的組織織出圖案。

緙絲（*Kesi*）

中國對以絲或絲和金屬線通經斷緯織造的專有稱呼。

特結組織（*Lampas weave*）

一種重組織，自有經緯線且以緯線主導的紋組織與自有經緯線且以經線主導的地組織組合在一起。變化特結組織：一系列的變化特結組織，在一些區域，地組織和紋組織形成不同的層。（校譯者註：根據CIETA《技術術語辭典》（*Vocabulary of Technical Terms*），2021年版，第39頁，特結組織更通俗的定義為：提花織物的紋樣由固結經固結的緯浮形成，與地經和地緯組成的地組織組合在一起。）

經或緯浮顯花組織（*Liseré*）

依靠經或緯浮長顯花的簡單組織。

金屬線（*Metal thread*）

紙背或動物材質的背襯上加金或銀塗層，切割成長條狀製成金或銀線。可以作為平金（銀）線使用，也可纏繞在絲或棉芯線上製成圓金（銀）線。

通梭（*Pass*）

緯線穿過經線開口的完整循環，以在整個幅寬形成完整的組織和圖案。（譯註：對於多色提花織物，此概念在圖錄「技術分析」部分表達為地緯和紋緯之比。）

紋緯（*Pattern weft*）

通梭或不通梭（妝花）織入的顯花緯。

合股（*Ply*）

將此前已經加捻或紡製完成的兩根或更多根線再次加捻。

緞（*Satin*）

單元組織為五根經線和五根緯線組成的破斜紋。（譯註：此處特指五枚緞。）

緞紋固結（*Satin binding*）

由五根或更多經線和緯線組成的固結組織，固結點無法形成連續的對角線。

幅邊（*Selvage*）

織物兩側的縱邊，由緯線通過開口，與邊經交織形成。

開口（*Shed*）

上下兩層經線開口形成的空間，使緯線可以由梭子送入打緯。

簡單組織（*Simple weave*）

由一組經和一組緯織就的組織。

斷緯（*Slit join*）

在緙織組織中不同色區的交界處，由於緯線繞過相鄰經線回緯形成狹縫。

織階（*Step*）

圖案設計的最小漸進梯度：組成圖案邊緣一個梯度的最少經線或通梭的緯線。

繞織（*Soumak*）

一根緯線以手工方式穿繞過一組經線，然後從下方和背面穿過部分經線。

背襯（*Substrate*）

金和（或）銀背後所襯的皮革、膜、羊皮紙或紙。（譯註：指片金銀、圓金銀線金屬部分下襯的基材。）

紋緯（*Supplementary weft*）

不參與基礎組織結構、只用來顯花的緯線；如不通梭則可稱為妝花緯。

平紋（*Tabby*）

由一組兩根經線和一組兩根緯線組成的簡單組織，每根經線穿越一根緯線，並被下一根緯線壓住；經線 A 穿越緯線 A，再被緯線 B 壓住，經線 B 被緯線 A 壓住，再穿越緯線 B，以此往復。重平組織是經線或緯線（或經線和緯線）以一組兩根或更多根為運動單位織就的平紋。（譯註：原文"warp B passes under warp A and over weft B" 應為"warp B passes under weft A and over weft B"。）

綴織（*Tapestry*）

由一組經線，以及兩種及更多色彩的緯線不通梭織造。本次展覽中綴織的固結組織為平紋。

捻絲（*Throw*）

給鬆散的絲加捻。

勾緯（*Toothed join*）

在綴織組織中不同色區的交界部分，斷緯形成的狹縫處，以緯線輪流纏繞一根經線。（也可視作"single dovetail join"，參看上文"Dovetail join"部分。）

斜紋（*Twill*）

每個單元由三根或更多經線，以及三根或更多緯線織就的簡單組織，每根經線穿越相鄰的兩根或更多緯線，並被下一根緯線壓住，或每根經線被相鄰的兩根或更多緯線壓住，再穿越下一根緯線。固結點組成的斜線由 Z 或 S 表示。斜紋固結由分數表示。如 3/1Z 向斜紋，表示經線穿越三根緯線並被一根緯線壓住，斜紋的斜向為 Z 向。

加捻（*Twist*）

將線合股的動作，加捻的斜向由 S（左捻）和 Z（右捻）表示。

經線（*Warp*）

織物在織機上張緊的縱線。

緯線（*Weft*）

織物上與經線交織的線。

緯重組織（*Weft-faced compound weave*）

一種包括地經、固結經和兩組或更多緯線（通常為多色緯線）的組織。當地經運動時，只有一根緯線出現在織物表面，其餘緯線下沉於織物背面。固結經固結每梭緯線，使織物的地部和花部同時成型。織物表面被緯浮覆蓋，地經被完全包覆隱藏。本次展覽展出的此類織物，固結組織為斜紋或緞紋。

刺繡針法表

　　17種針法中有15種的示意圖取自瑪麗·托馬斯（Mary Thomas）所著《瑪麗·托馬斯刺繡針法辭典》（*Mary Thomas's Dictionary of Embroidery Stitches*，紐約，1993年版）。納繡和平繡示意圖由克利夫蘭藝術博物館艾倫·萊文（Ellen Levine）繪製。

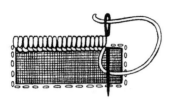

1. 鎖邊繡（Buttonhole stitch）

2. 鎖繡（Chain stitch）

3. 釘繡（Couching）

4. 納繡（Counted stitch/Gobelin stitch）

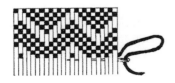

5. 編繡（Damask darning）

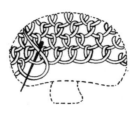

6. 環編繡（Detached looping stitch）。可參看Sonday and Maitland 1989關於環編繡的相關內容。

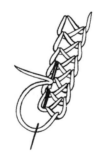

7. 雙套鎖繡（Double chain stitch）

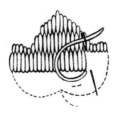

8. 套針（Encroaching satin stitch）

9. 釘繡（Fancy couching）

10. 長短針（Long and short stitch）

11. 開口式鎖繡（Open chain stitch）

12. 輪廓針（Outline stitch）

13. 跑針（Running stitch）

14、15. 平針（Satin stitch）
這兩幅示意圖用以表現刺繡表面呈現的效果。
本次展覽所示繡品的背面情況絕大多數不可見。

16. 劈針（Split stitch）

17. 直針（Straight stitch）

參考文獻

翻譯及整理：金鑒梅、苗薈萃

展覽圖錄和博物館簡報

阿拉里克・斯卡斯托姆（Alarik W. Skarstrom）編

Ann Arbor 1967　Grabar, Oleg, ed. *Sasanian Silver: Late Antique and Early Medieval Arts of Luxury from Iran*. Exh. cat., Museum of Art, University of Michigan. Ann Arbor, 1967.

Cleveland 1968　Lee, Sherman, and Wai-kam Ho. *Chinese Art under the Mongols: The Yuan Dynasty (1279–1368)*. Exh. cat., Cleveland Museum of Art. 1968.

Cleveland 1994　Wilson, J. Keith, and Anne E. Wardwell, eds. "New Objects/New Insights: Cleveland's Recent Chinese Acquisitions." *CMA Bulletin* 81, 8 (October 1994), 325–332, 342–345.

CMA 1991　Gibbons, Martha B. *Interpretations: Sixty-Five Works from The Cleveland Museum of Art*, edited by Jo Zuppan. Cleveland: Cleveland Museum of Art Bookstore, 1991.

CMA 1992　Cleveland Museum of Art. *Masterpieces from East and West*. New York: Rizzoli International, 1992.

CMA Handbook 1991　Cleveland Museum of Art. *Handbook of The Cleveland Museum of Art*. Cleveland: Cleveland Museum of Art, 1991.

Dallas 1993　Barnhart, Richard M. et al. *Painters of the Great Ming: The Imperial Court and the Zhe School*. Exh. cat., Dallas Museum of Art. 1993.

Dayton 1990　Huntington, Susan L., and John C. Huntington, eds. *Leaves from the Bodhi Tree: The Art of Pala India (8th–12th Centuries) and Its International Legacy*. Exh. cat., Dayton Art Institute. Seattle, 1990.

Florence 1983　Magagnato, Licisco, ed. *Le Stoffe di Cangrande: Ritrovamenti e ricerche sul 300 veronese*. Florence: Alinari, 1983.

Gluckman 1995　戴爾・格魯克曼：〈中國紡織品與藏族的關係〉，香港藝術館編：《錦繡羅衣巧天工》。香港：香港市政局，1995。

Hartford 1951　Atheneum, Wadsworth. *2000 Years of Tapestry Weaving: A Loan Exhibition*. Exh. cat, Hartford, 1951.

Hong Kong 1995　Hong Kong Museum of Art. Jinxiu luoyi qiao Tiangong/Heaven's Embroidered Cloths: One Thousand Years of Chinese Textiles Jointly Presented by the Urban Council, Hong Kong, and the Oriental Ceramic Society of Hong Kong, in Association with the Liaoning Provincial Museum. Exh. cat., Hong Kong Museum of Art, 1995．[In Chinese and English.]

Koryo 1989　*Koryo Celadon Masterpieces*. Exh. cat., National Museum of Korea. Seoul, 1989.

Kyoto 1981　*Art of Zen Buddhism*. Exh. cat., Kyoto National Museum. Kyoto, 1981.

Kyoto 1983　*Nanzenji no meih / Art Treasures of Nanzen-ji Temple*. Exh. cat, Kyoto National Museum. Kyoto, 1983.

Lawrence 1994　Weidner, Marsha. *Latter Days*

of the Law: Images of Chinese Buddhism, 850–1850. Exh. cat., Spencer Museum of Art, University of Kansas. Lawrence, 1994.

London 1935 International Exhibition of Chinese Art. *The Chinese Exhibition: A Commemorative Catalogue of the International Exhibition of Chinese Art*. Exh. cat., Royal Academy of Arts. London, 1935.

London 1982 Melikian-Chirvani, Asadullah Souren. *Islamic Metalwork from the Iranian World, 8th–18th Centuries*. Exh. cat., Victoria and Albert Museum. London, 1982.

London, *Caves*, 1990 Whitfield, Roderick, and Anne Farrer, eds. *Caves of the Thousand Buddhas: Chinese Art from the Silk Route*. Exh. cat., British Museum. London, 1990.

London, *Imperial Gold*, 1990 Deydier, Christian. *Imperial Gold from Ancient China*. Exh. Cat., Oriental Bronzes, Ltd. London, 1990.

Los Angeles 1959 *Woven Treasures of Persian Art: Persian Textiles from the 6th to the 9th Century*. Exh. cat., Los Angeles County Museum of Art, 1959.

Los Angeles 1993 Kessler, Adam T. *Empires beyond the Great Wall: The Heritage of Genghis Khan*. Exh. cat., Los Angeles County Museum of Art, 1993.

Milan 1993 Piotrovsky, Mikhail. *Lost Empire of the Silk Road: Buddhist Art from Khara Khoto (X–XIIth Century)*. Exh. cat., Villa Favorita, Fondazione Thyssen-Bornemisza. Milan, 1993.

Milan 1994 *Tesori del Tibet: Oggetti d'arte dai monasteri di Lhaso*. Exh. cat., Galleria Ottavo Piano. Milan, 1994.

MMA *Notable Acquisitions* 1965–1975 The Metropolitan Museum of Art. *Notable Acquisitions 1965–1975, The Metropolitan Museum of Art*. New York: The Metropolitan Museum of Art, 1975.

MMA *Notable Acquisitions* 1981–1982 The Metropolitan Museum of Art. *Notable Acquisitions 1981–1982, The Metropolitan Museum of Art*. New York: The Metropolitan Museum of Art, 1982.

MMA *Notable Acquisitions* 1984–1985 The Metropolitan Museum of Art. *Notable Acquisitions 1984–1985, The Metropolitan Museum of Art*. New York: The Metropolitan Museum of Art, 1985.

MMA *Recent Acquisitions* 1987–1988 The Metropolitan Museum of Art. *Recent Acquisitions: A Selection, 1987–1988*. New York: The Metropolitan Museum of Art, 1988.

MMA *Recent Acquisitions* 1989–1990 The Metropolitan Museum of Art. *Recent Acquisitions: A Selection, 1989–1990*. New York: The Metropolitan Museum of Art, 1990.

MMA *Recent Acquisitions* 1991–1992 The Metropolitan Museum of Art. *Recent Acquisitions: A Selection, 1991–1992*. New York: The Metropolitan Museum of Art, 1992.

MMA *Recent Acquisitions* 1992–1993 The Metropolitan Museum of Art. *Recent Acquisitions: A Selection, 1992–1993*. New York: The Metropolitan Museum of Art, 1993.

MMA *Recent Acquisitions* 1995–1996 The Metropolitan Museum of Art. *Recent Acquisitions: A Selection, 1995–1996*. New York: The Metropolitan Museum of Art, 1996.

Nara 1982 *Bukkyō kōgei no bi* (Flower of applied arts). Exh. cat., Nara National Museum. 1982.

New York 1931 Priest, Alan, and Pauline

Simmons. *Chinses Textiles: An Introduction to the Study of Their History, Sources, Technique, Symbolism, and Use, Occasioned by the Exhibition of Chinese Court Robes and Accessories.* Exh. cat., The Metropolitan Museum of Art. New York, 1931.

New York 1971 Mailey, Jean. *Chinese Silk Tapestry: K'o-ssu from Private and Museum Collection*s. Exh. cat., Chinese Institute in America, China House Gallery. New York, 1971.

New York 1978 Harper, Prudence Oliver, ed. *The Royal Hunter: Art of the Sasanian Empire.* Exh. cat., The Metropolitan Museum of Art. New York, 1978.

New York 1982 *Along the Ancient Silk Routes, Central Asian Art from the West Berlin State Museums: An Exhibition Lent by the Museum für Indische Kunst Staatliche Museen Preussischer Kulturbesitz, Berlin, Federal Republic of Germany.* Exh. cat., The Metropolitan Museum of Art. New York, 1982.

New York 1991 Watt, James C. Y., Barbara Brennan Ford. *East Asian Lacquer: The Florence and Herbert Irving Collection.* Exh. cat., The Metropolitan Museum of Art. New York, 1991.

New York 1993 *Smith, Judith. A Decade of Collecting, 1984–1993: Friends of Asian Art Gifts.* Exh. cat., The Metropolitan Museum of Art. New York, 1993.

Oriental Lacquer **1977** *Oriental Lacquer Arts: Commemorative Catalogue of the Special Exhibition.* Exh. cat. Tokyo National Museum.1977.

Paris 1977 Roux, Jean-Paul, et al., eds. *Islam dans les collections nationales.* Réunion des Musées nationaux and Musee du Louvre. Paris, 1977.

Paris 1995 *Sèrinde, terre de Bouddha: Dix siècles d'art sur la route de la soie.* Exh. cat., Galeries nationales du Grand Palais. Paris, 1995.

Plum Blossoms 1988 McGuinness, Stephen, Ogasawara, Sae. *Chinese Textile Masterpieces: Sung, Yuan and Ming Dynasties.* Hong Kong: Plum Blossoms, 1988.

Rashid 1968 Tabib, Rashid al-Din. *Histoire des Mongols de la Perse*, ed. and trans. by Étienne Quatremère. Bibliothèque nationale, Collection orientale, I. Paris, 1836. Amsterdam, 1968.

Regestum Clementis **1892** "Inventarium thesauri Ecclesiae Romanae ... Clementis Papae V, 1311." *Regestum Clementis papae ... ex vaticanis archetypis sanctissimi domini nostri Leonis XIII pontificis maximi iussu et munificentia ...* Vol. I, appendices. Rome, 1892.

San Francisco 1995 Berger, Patricia, and Terese Tse Bartholomew, eds. *Mongolia: The Legacy of Chinggis Khan.* Exh. cat., Asian Art Museum of San Francisco. 1995.

Spink & Son 1989 Galloway, Francesca, and Jacqueline Simcox. *The Art of Textiles.* London: Spink and Son, 1989.

Spink & Son 1994 Simcox, Jacqueline. *Chinese Textiles.* Dealer's cat. London: Spink and Son, 1994.

Stockholm 1986 Nockert, Margareta and Eva Lundvall. *Ärkeb-iskoparna frän Bremen.* Exh. cat., Statens historiska Museet. Stockholm, 1986.

Toronto 1983 Vollmer, John, ed. *Silk Roads,*

China Ships. Exh. Cat., Royal Ontario
Museum, Toronto, 1983.

Washington, D. C. 1985 Atil, Esin, W. T.
Chase, and Paul Jett. *Islamic Metalwork
in the Freer Gallery of Art*. Exh. cat., Freer
Gallery of Art. Washington, D. C., 1985.

參考書目
西文文獻

Addis, John M. *Chinese Ceramics from Datable
Tombs and Some Other Dated Material:
A Handbook*. New York: Sotheby Parke
Bernet, 1978.

Al'baum, Lazar' Izrailevich. *Zhivopis' Afrasiaba*
(Paintings of Afrosiab). Tashkent, 1975.

Allsen, Thomas T. "The Yuan Dynasty and the
Uighurs of Turfan in the 13th Century."
In *China among Equals*, edited by Morris
Rossabi, pp. 243–280. Oakland: University
of California Press, 1983.

Allsen, Thomas T. "Mongolian Princes and
Their Merchant Partners,1200–1260." *Asia
Major*, 3d ser., 2, 2 (1989), 83–126.

Allsen, Thomas T. *Commodity and Exchange
in the Mongol Empire: A Cultural History
of Islamic Textiles*. Cambridge: Cambridge
University Press, 1997.

Alsop, Ian. "Five Dated Nepalese Metal
Sculptures." *Artibus Asiae* 45 (1984),
207–221.

"American Museum News." *Ghereh: Interna-
tional Carpet & Textile Review* 9 (August
1996), 51–52.

Ames, Kenneth L., et al. "Top 100 Treasures." *Art
& Antiques* 20, 3 (March 1997), 54–113.

Ang, Melvin T. L. "Sung-Liao Diplomacy in
Eleventh- and Twelfth-Century China."
Ph.D. diss., University of Pennsylvania,
Philadelphia, 1983.

Baer, Eva. *Metalwork in Medieval Islamic Art*.
Albany: State University of New York Press,
1983.

Barnett, Cherry. "Chinese Textiles: Technique,
Design and Patterns of Use." *Arts of Asia*
25, 6 (November–December 1995), 137–
143.

Barthold, V. V. *Turkestan Down to the Mon-
gol Invasion*. Translated by T. Minorsky.
Taipei: Southern Materials Center, 1968.

Beckwith, Christopher I. *The Tibetan Empire in
Central Asia: A History of the Struggle for
Great Power among Tibetans, Turks, Ar-
abs, and Chinese during the Early Middle
Ages*. Princeton: Princeton University Press,
1987.

———. "The Impact of the Horse and Silk
Trade on the Economies of T'ang China
and the Uighur Empire." *Journal of the
Economic and Social History of the Orient*
34, 2 (June 1991), 183–198.

Belenitskii, A. M., and I. B. Bentovich, "Iz istorii

srednesaziatskogo shelkotkachestva: K identifikatsii tkani 'zandanechi'" (From the history of Central Asian silk weaving: On the identification of the Zandaniji textiles). *Sovietskaia arkheologiia* 2 (1961), 66–78.

Berger, Patricia. "A Stitch in Time: Speculations on the Origins of Needlelooping. "*Orientations* 20, 8 (August 1989), 45–53.

———. "Preserving the Nation: The Political Uses of Tantric Art in China." In Lawrence 1994, pp. 89–122

Blair, Sheila S. "The Madrasa at Zuzan: Islamic Architecture in Eastern Iran on the Eve of the Mongol Invasions." In *Mugarnas: An Annual on Islamic Art and Architecture*, vol 3, edited by Robert Hillenbrand and Oleg Grabar, pp. 75–91. Leiden: E. J. Brill, 1985.

———. *The Monumental Inscriptions from Early Islamic Iran and Transoxiana*. Leiden: E. J. Brill, 1992.

———. "An Inscription from Barūjrd: New Data on Domed Pavilions in Saljūq Mosques." In *The Art of the Saljūqs in Iran and Anatolia: Proceedings of a Symposium Held in Edinburgh in 1982*, edited by Robert Hillenbrand, pp. 4–11. Costa Mesa: Mazda Publishers, 1994.

Bosworth, C. E. "Salghurids." In *Encyclopaedia of Islam*, volume 6, pp. 978–979. Leiden: E. J. Brill, 1995.

Boyle, John Andrew. "Dynastic and Political History of the Īl-Khāns." In *The Cambridge History of Iran: The Saljuq and Mongol Periods*, vol. 5, edited by J. A. Boyle, pp. 303ff. Cambridge: Cambridge University Press, 1968.

———. *The Successors of Genghis Khan*. New York: Columbia University Press, 1971.

Brentjes, Burchard, and Karin Ruhrdanz. *Mittelasien kunst des Islam*. Leipzig: Seemann, 1979.

Bretschneider, Emil. *Mediaeval Researches from Eastern Asiatic Sources*, volume 2. New York: Barnes & Noble, 1967.

Burnham, Dorothy. *Warp and Weft: A Textile Terminology*. Toronto: Royal Ontario Museum, 1980.

Bush, Susan. "Five Paintings of Animal Subjects or Narrative Themes and Their Relevance to Chin Culture." In *China under Jurchen Rule: Essays on Chin Intellectual and Cultural History*, edited by Hoyt Cleveland Tillman and Stephen H. West, pp. 183–215. Albany: State University of New York, 1995.

Cammann, Schuyler. "Notes on the Origin of Chinese *K'ossu* Tapestry." *Artibus Asiae* 11 (1948), pp. 90–110.

———. "The Symbolism of the Cloud Collar Motif." *The Art Bulletin* 33 (1951), 3–10.

———. "Chinese Mandarin Squares." *University of Pennsylvania Museum Bulletin* 17 (June 1953), 5–42.

———. "Embroidery Techniques in Old China." *Archives of the Chinese Art Society of America* 16 (1962), 6–39.

Centre international d'étude des textiles anciens (CIETA). *Vocabulary of Technical Terms: Fabrics*. Lyons: Centre international d'étude des textiles anciens, 1964.

Chang, Kwang-chih. *The Archaeology of Ancient China*. New Haven: Yale University Press, 1986.

Ch'en, Kenneth. *Buddhism in China: A Historical Survey*. Princeton: Caves, 1964.

Clabburn, Pamela, and Helene Von Rosenstiel.

The Needleworker's Dictionary. New York: Macmillan, 1976.

Crowe, Yolande. "Late Thirteenth-Century Persian Tilework and Chinese Textiles." *Bulletin of the Asia Institute* (Bloomfield Hills) (1991), 153–161.

Crowfoot, Elisabeth, Frances Pritchard, and Kay Staniland. *Textiles and Clothing, c. 1150–1450.* Medieval Finds from Excavations in London, 4. London: Stationery Office Books, 1992.

Darkevich, Vladislav T. *Khudozhestvennyi metall Vestoka, VII–XIII vv.* Moscow, 1976.

D'Ohsson, Constantin Mouradja. *Histoire des Mongols, depuis Tchinguiz-Khan jusqu'à Timour Bey, ou Tamerlan.* Paris: Didot, 1824.

Dun Lichen. *Yanjing suishi ji,* translated by Derk Bodde as *Annual Customs and Festivals in Peking as Recorded in the Yen-ching Sui-Shih-chi by Tun Li-ch'en.* Beijing: Henri Vetch, 1936.

Dunnell, Ruth. "Tanguts and the Tangut State of Ta Hsia." Ph.D. diss., Princeton University, 1983.

———. "The Hsi Hsia." In *The Cambridge History of China. Vol. 6: Alien Regimes and Border States, 907–1368,* edited by Herbert Franke and Denis Twitchett, pp. 154–214. Cambridge: Cambridge University Press, 1994.

———. "The Hsia Origins of the Yüan Institution of Imperial Preceptor." *Asia Major* 7 (1994), 85–111.

———. *The Great State of White and High: Buddhism and State Formation in 11th-Century Xia.* Honolulu: University of Hawaii Press, 1996.

Endicott-West, Elizabeth. "Merchant Associations in Yuan China: The Ortogh."

Asia Major, 3d ser., vol. 2, 2 (1989), 127–154.

Erdmann, Kurt. "Eberdarstellung und Ebersymbolik in Iran." *Bonner Jahrbücher* 147 (1942), 345–382.

Esin, Emel. "The Turk al'Agam of Sammarra and the Paintings Attributable to Them in the Gawaq al'Haqani." *Kunst des Orients* (1973–74), 47–88.

Ettinghausen, Richard. "The 'Wade Cup' in The Cleveland Museum of Art, Its Origin and Decorations." *Ars Orientalis* 2 (1957), 327–366.

———. "Kufesque in Byzantine Grecce, the Latin West and the Muslim World." In Richard Ettinghausen, *Islamic Art and Archaeology: Collected Papers,* edited by Myriam Rosen-Ayalon, pp. 752–771. Berlin: Gebr. Mann Verlag, 1984.

Falke, Otto von. *Kunstgeschichte der Seidenweberei.* Beilin: Wasmuth, 1913.

———. *Decorative Silks.* New York: William Helburn Inc, 1922.

Farquhar, David. *The Government of China under Mongolian Rule: A Reference Guide.* Stuttgart: Steiner, 1990.

"Fit for an Empress." *Hali* 16, 6 (December 1994–January 1995), 99.

Flemming, Ernst. *An Encyclopedia of Textiles.* New York: E. Weyhe, 1927.

Flury-Lemberg, Mechthild. *Textile Conservation and Research: A Documentation of the Textile Department on the Occasion of the Twentieth Anniversary of the Abegg Foundation.* Bern: Abegg-Stiftung, 1988.

von Folsach, Kjeld. "Pax Mongolica: An Ilkhanid Tapestry-Woven Roundel." *Hali* 85 (March–April 1996), 81–87, 117.

von Folsach, Kjeld, and Anne-Marie Keblow

Bernsted. *Woven Treasures: Textiles from the World of Islam*. Copenhagen: København (The David Collection), 1993.

Fong, Wen C. *Beyond Representation: Chinese Painting and Calligraphy, 8th–14th Century*. Princeton Monographs in Art and Archaeology, 48. New York and New Haven: Yale University Press, 1992.

Fong, Wen C. and James C. Y. Watt. *Possessing the Past: Treasures from the National Palace Museum, Taipei*. New York: Metropolitan Museum of Art, 1996.

Foucher, Alfred. "Étude sur l'iconographie bouddhique de l'Inde d'après des documents nouveaux." *Bibliothèque de l'École des hautes études: Sciences religieuses*, 13. Paris: H. Champion, 1905.

Franke, Herbert. "Tibetans in Yuan China." In *China under Mongol Rule*, edited by John Langlois, pp. 296–328. Princeton: Princeton University Press, 1981.

Frye, Richard. *The History of Bukhara of Narshakhi Muhammad ibn Ja Far*. Cambridge, Mass.: Mediaeval Academy of America, 1954.

von Gabain, Annemarie. *Das Leben im uigurischen Königreich von Qoco 850–1250*, 2 vols. Wiesbaden: Harrassowitz, 1973.

Gao, Hanyu. *Soieries de Chine*. Paris: Nathan, 1987.

———. *Chinese Textile Designs*, translated by Rosemary Scott and Susan Whitfield. London: Viking, 1992.

Ginsberg, Henry. "New Hong Kong Gallery." *Hali* 34 (April–June 1987), 92–93.

Goepper, Roger. *Alchi, Buddhas, Göttingen, Mandalas, Wandmalerei in einem Himalaya-kloster*. Cologne: DuMont Buchverlag, 1982.

———. "The 'Great Stupa' at Alchi." *Artibus Asiae* 53 (1993), 111–143.

"Golden Lampas: Notable Acquisitions." *Hali* 13, 59 (October 1991), 125.

Goodrich, L. C., and C. Y. Fang, eds. *Dictionary of Ming Biography, 1368–1644*. 2 vols. New York: Columbia University Press, 1976.

Gordon, Antoinette K. *The Iconography of Tibetan Lamaism*. Rutland: C. E. Tuttle Company, 1959.

Granger-Taylor, Hero. "The Two Dalmatics of Saint Ambrose?" *Bulletin du CIETA* 57–58 (1983), 130–132.

———. "Weft-patterned Silks and Their Braid: The Remains of an Anglo-Saxon Dalmatic of c. 800?" In *St. Cuthbert, His Cult and His Community to A.D. 1200*, edited by Gerald Bonner, pp. 303–327. Woodbridge: Boydell & Brewer, 1989.

Gropp, Gerd. "Archäologische Khotan, chinesische-Ostturkestan." *Monographien der Wittheit zu Bremen, II*. Bremen: Dorn, 1974.

Grünwedel, Albert. *Alt-Kutscha: Archäologische und religionsgeschichtliche Forschungen an Tempera-Gemälden aus buddhistischen Hoblen der erstenacht Jahrhunderte nach Christi geburt*. Berlin: Elsner, 1920.

Gyllensvard, Bo. "T'ang Gold and Silver." *The Museum of Far Eastern Antiquities Bulletin* (Stockholm) 29 (1957), 1–230.

Hackin, J. *Nouvelles recherches archéologiques à Begram: Ancienne Kâpicî, 1939–1940, rencontre des trois civilisations, Inde, Grèce, Chine*. Mémoires de la Délégation archéologique française en Afghanistan, II. Paris: Klincksieck, 1954.

Haig, T. W. "Salghurids." In *Encyclopaedia of Islam*, volume 4, pp. 105–106. Leiden: Late E. J. Brill Ltd, 1934.

Hamilton, J. *Manuscrits ouïgours du IXe–Xe siècle de Touen-Houang*. Paris: Peeters, 1986.

Hanaike (*Hanaike*: Flower vases in the vogue of zashiki display). The Tokugawa Art Museum, Nagoya, and the Nezu Art Museum, Tokyo. Nagoya and Tokyo, 1982.

al'Harawi, Sayf ibn Muhammad ibn Ya'qub. *The Ta'rikh nama-i-Harat* (The history of Harat), edited by Muhammad Zubayr as-Siddiqi. Calcutta: Khan Bahadur, Calcutta, 1944.

Hoeniger, Cathleen S. "Cloth of Gold and Silver: Simone Martini's Techniques for Representing Luxury Textiles." *Gesta* 30, 2 (1991), 154–162.

Hoffman, Helmut. "Early and Medieval Tibet." In *The Cambridge History of Early Inner Asia*, edited by Denis Sinor, pp. 371–399. Cambridge: Press Syndicate of the University of Cambridge, 1994.

Hulsewé, A. F. P. "Quelques considérations sur le commerce de la soie au temps de la dynastie des Han" *Mélanges de sinologie offerts à Monsieur Paul Demieville II*, pp. 117–135. Paris: Bibliothèque de l'Institut des Hautes Etudes Chinoises, 1974.

Huntington, John C. "The Iconography and Iconology of the 'Tan Yao' Caves at Yungang." *Oriental Art* 32, 2 (Summer 1986), 142–160.

Ierusalimskaia, Anna A. "K voprosu o torgovykh sviaziakh Severnogo Kavkaza v rannem srednevekov'e: Neskol'ko shelkowykh tkanei iz Moshchevoi Balki" (On the question of the trade connections of the Northern Caucasus in the early medieval period: A few silk textiles from Moshchevaia Balka). *Soobhscheniya Gosudarstvennogo Ermitazha*, vol. 24. Leningrad: Gos. Ermitazh, 1963.

———. "O severokavkazskom 'shelkovom puti' v rannem srednevekov'e" (The 'silk road' of the Northern Caucasus in the early Middle Ages). *Sovietskaia arkheologiia*, 2 (1967), 55–78.

———. "K slozheniyu shkoly khudozhestvennogo shelkotkachestva v Sogde" (Formation of the Sogdian school of artistic silk weaving). In *Sredniaia Aziia iIran (sbornik statei)*, (1972): 5–46.

———. *Die Gräber der Moščevaja Balka: Frühmittelalterliche Funde an der nordkaukasischen Seidenstrasse*. Munich: Editio MarisMünchen, 1996.

Indictor, Norman, R. J. Koestler, M. Wypyski, and A. E. Wardwell. "Metal Threads Made of Proteinaceous Substrates Examined by Scanning Electron Microscopy: Energy Dispersive X-Ray Spectrometry." *Studies in Conservation* 34, 4 (1989), 171–182.

Indictor, Norman, Robert J. Koestler, C. Blair, and Anne E. Wardwell. "The Evaluation of Metal Wrappings from Medieval Textiles Using Scanning Electron Microscopy–Energy Dispersive X-Ray Spectrometry." *Textile History* 19 I (1988), 3–22.

Jenyns, R. Soame, and William Watson. *Chinese Art*. Volume 3. Oxford: Phaidon Press Limited, 1981.

Jin, Qicong. "Jurchen Literature under the Chin." In *Chins under Jurchen Rule*, edited by Hoyt Cleveland Tillman and Stephen H.

West, pp. 216–237. Albany: State University of New York Press 1995.

Jing, Anning. "The Portraits of Kubilai Khan and Chabi by Anige (1245–1306), a Nepali Artist at the Yuan Court." *Artibus Asiae* 54, nos. 1–2 (1994), 40–86.

Juvaini, Ala-ad-Din Ata-Malik. *The History of the World Conqueror*, translated by John Andrew Boyle. Cambridge, Mass: Harvard University Press, 1958.

Karmay, Heather. *Early Sino-Tibetan Art.* Warminster: Aris and Phillips Ltd, 1975.

———. "Tibetan Costume, Seventh to Eleventh Centuries." In *Essais sur l'art du Tibet*, edited by A. Macdonald and Y. Imaeda, pp. 64–81. Paris: Maisonneuve, 1977.

Kennedy, Alan. "Kesa: Its Sacred and Secular Aspects." *The Textile Museum Journal* 22 (1983), 67–80.

Kerr, Rose. *Later Chinese Bronzes.* London: Bamboo Publishing, 1990.

Klein, Dorothee. "Die Dalmatika Benedikt XI. zu Perugia ein Kinran der Yuan-Zeit." *Ostasiatische Zeitschrift*, pp. 127–131. Berlin and Leipzig: Oesterheld & Company, 1934.

Klesse, Brigitte. *Seidenstoffe in der italienischen Malerei des 14. Jahrhunderts.* Bern, 1967.

Kossak, Steven M. "Aspects of South Asian Art in the New Galleries at The Metropolitan Museum of Art: Nepalese and Tibetan Art." *Arts of Asia* 24, 2 (March–April 1994), 105–112.

Krahl, Regina. "Designs on Early Chinese Textiles." *Orientations* 20, 8 (August 1989), 62–73.

———. "Medieval Silks Woven in Gold: Khitan, Jürchen, Tangut, Chinese or Mongol?" *Orientations* 28 4 (April 1997), 45–51.

Krahl, Regina and Nurdan Erbahar. *Chinese Ceramics in the Topkapi Saray Museum, Istanbul: A Complete Catalogue*, edited by John Ayers. Istanbul and London: Sotheby, 1986.

Kunsthistorisches Museum Wien. *Weltliche und geistliche Schatzkammer: Bildführer.* Salzburg: Salzburg, Wien: Residenz-Verl, 1987.

Kychanov, E. I. "Izmenennyi i zanovo utverzhdennyi kodeks deviza tsarstvovaniya nebesnoe protsvetanie (1149–1169)" (Changed and newly approved codex of the period of Heavenly Prosperity [1149–1169]). *Pamiatniki pis'mennosti Vostoka* (Writings of the East) *81*. Moscow, 1989.

Laing, Ellen Johnston. "A Survey of Liao Dynasty Bird-and-Flower Painting." *Bulletin of Sung-Yuan Studies* 24 (1994), 57–99.

Laing, Ellen Johnston. "The Development of Flower Depiction and the Origin of the Bird-and-Flower Genre in Chinese Art." *Museum of Far Eastern Antiquities Bulletin (Stockholm)* 64 (1992), 179–223.

Lauf, Detlef Ingo. *Tibetan Sacred Art: The Heritage of Tantra*, translated by Ewald Osers. Berkeley, London, Shambhala, New York: Routledge and Kegan Paul, 1976.

von Le Coq, Albert. *Chotscho: Facsimile-wiedergaben der wichtigeren Funde der ersten koniglich preussischen Expedition nach Tufan in Ost-Turkistan.* Berlin: Dietrich Reimer, 1913.

Lee, Sherman E. "Yan Hui, Zhong Kui, Demons and the New Year." *Artibus Asiae* 53, nos. 1–2 (1993), 211–227.

Lessing, Julius. *Die Gewebe-Sammlung des königlichen Kunstgewerbe-Museums. II vols.* Berlin : Deutsche, 1913.

Levinson, Susan B. "Discovering an Important Mongol Silk Textile." *Hali* 5, 4 (1983), 496–497.

Levy, Howard. *Biography of Huang Ch'ao.* Berkeley: University of California Press, 1955.

Li, Chih-ch'ang. *Travels of an Alchemist: The Journey of the Taoist Ch'ang-Ch'un, from China to the Hindukush at the Summons of Chingiz Khan,* translated by Arthur Waley. London: G. Routledge & Sons, Limited, 1931.

Liebert, Gosta. *Iconographic Dictionary of the Indian Religions: Hinduism, Buddhism, Jainism.* Leiden: E. J. Brill, 1976.

Linrothe, Rob. "Renzong and the Patronage of Tangut Buddhist Art: The Stupa and Ushnishavijaya Cult." Paper delivered at the College Art Association annual conference at San Antonio, Texas, January 26, 1995.

Liu, Xinru. "Silks and Religions in Eurasia c. A D. 600–1200." *Journal of World History* 6, 1 (1995), 25–48.

Mackerras, Colin. *The Uighur Empire (744–840) according to the T'ang Dynastic Histories.* Canberra, Australian National University Centre of Oriental Studies, 1968.

———. "The Uighurs." In *The Cambridge History of Early Inner Asia,* edited by Denis Sinor, pp. 371–342. Newcastle upon Tyne, 1994.

de Mallmann, Marie-Thérèse. "Notes d'iconographie tântrique, II: De Vighnāntaka à Mahākāla." *Arts Asiatiques* 2 fasc. I (1955), 41–46.

———. "Introduction à l'iconographie du tântrisme bouddhique." *Bibliothèque du Centre de recherches sur l'Asie centrale et la haute Asie, I.* Paris: Brill, 1975.

Marshak, Boris Il'ch. "Sogdiiskoe serebro" (Sogdian silver). *Kultura narodov Vostoka: Materialy i issledovaniia* (Culture of the peoples of the East: Materials and research). Moscow, 1971.

———. *Silberschatze des Orients, Metalkunst des 3.-13. Jahrhunderts und ihre Kontinuitat.* Leipzig: Bulletin of the Asia Institute, 1986.

Marshak, Boris Il'ich, and V. I. Raspopova. "Wall Paintings from a House with a Granary: Panjikent, 1st Quarter of the Eighth Century A.D." *Silk Road Art and Archaeology* 1 (1990), 124–176.

Milhaupt, Terry. "The Chinese Textile and Costume Collection at The Metropolitan Museum of Art" *Orientations* 23 4 (April 1992), 72–78.

Mills, J. V. G., trans. and ed. *Ma Huan: Ying-yai sheng-lan, The Overall Survey of the Ocean's Shores,* Chinese text edited by Feng Ch'eng-chun. Hakluyt Society, extra series, 42. Cambridge: Cambridge University Press, 1970.

Mode, Markus. "Sogdian Gods in Exile: Some Iconographic Evidence from Khotan in Light of Recently Excavated Material from Sogdiana." *Silk Road Art and Archaeology* 2 (1991–92), 179–214.

Molinier, Émile. *Inventaire du trésor du Saint Siège sous Boniface VIII (Extrait de la bibliothèque de l'École des Chartes, 1882–1888).* Paris: Nogent-le Rotrou, Imprimerie Daupeley-Gouverneur, 1888.

Moule, A. C., and Paul Pelliot. *Marco Polo:*

The Description of the World. London: Ishi Press, 1938.

Müller-Christensen, Sigrid. "Textile Funde aus dem Grab des Bischofs Hartmann (gest. 1286) im dom von Augsburg". In *"Suevia Sacra": Frühe Kunst in Schwaben*, "Textilien" sect. Exh. Cat., Augsburger Rathaus. 1973.

Müller-Christensen, Sigrid, H. E. Kubach, and G. Stein. "Die Gräber im Königschor." In *Der Dom zu Speyer*. Munich: Wissenschaftliche Buchgesellschaft, 1972.

Müntz, E., and A. L. Frothingham. *Il tesoro della Basilica di S. Pietro in Vaticano dal XIII al XV secolo*. Rome, 1883.

Narain, A. K. "Indo-Europeans in Inner Asia." In *The Cambridge History of Early Inner Asia*, edited by Denis Sinor, pp. 151–176. Cambridge: Cambridge University Press, 1990.

al-Narshakhi, Muhammad ibn Ja'far. *The History of Bukhara*, translated by Richard N. Frye. Cambridge, Mass.: Medieval Academy of Amrica, 1954.

Naymark, Aleksandr. "Of the Sogdians (part 4 of "clothing")" In *Encyclopaedia Iranica*, vol. 5, edited by Ehsan Yar-shater, pp. 754–757. London: Routledge & Kegan Paul, 1982.

Neils, Jennifer. "The Twain Shall Meet." *CMA Bulletin* 72, 6 (October 1985), 326–359.

Nickel, Helmut. "The Dragon and the Pearl." *Metropolitan Museum Journal* 26 (1991), 139–146.

Ogasawara, Sae. "Chinese Fabrics of the Song and Yuan Dynasties Preserved in Japan." *Orientations* 20, 8 (August 1989), 32–44.

Pal, Pratapaditya. *Bronzes of Kashmir*. Graz, Austria: Akademische Drukwerk, 1975.

———. *Tibetan Paintings: A Study of Tibetan Thankas, Eleventh to Nineteenth Centuries*. London: Ravi Kumar, 1984.

———. "An Early Ming Embroidered Masterpiece." *Christie's Magazine* (May 1994), 62–63.

Pal, Pratapaditya, and Julia Meech-Pekarik. *Buddhist Book Illuminations*. New York and Hunt-Pierpoint: Ravi Kumar Publishers, 1988.

Parker, Elizabeth C., ed. "Recent Major Acquisitions of Medieval Art by American Museums." *Gesta* 24, 2(1985), 169–174.

Pelliot, Paul. "Une Ville musulmane dans la Chine du nord sous les mongols." *Journal asiatique* 211 (1927), 261–279.

Petech, Luciano. "Les Marchands Italiens dans l'empire mongol." *Journal asiatique* 250 (1962), 549–574.

———. "Tibetan Relations with Sung China and the Mongols." In Rossabi, *China*, 1983, 173–203.

———. *Central Tibet and the Mongols*. Rome: Istituto italiano per il medio ed estremo Oriente, 1990.

Pinks, Elisabeth. *Die Uighuren von Kan-chou in der frühen Sung-Zeit (960–1028)*. Wiesbaden: O. Harrassowitz Wiesbaden, 1968.

Pulleyblank, E. G. "A Sogdian Colony in Inner Mongolia." *T'oung Pao* 41, 4–5 (1952), 317–356.

Ratchnevsky, Paul. *Genghis Khan: His Life and Legacy*, translated by Thomas Nivison Haining. Oxford: Blackwell Publishers Ltd., 1991.

Rawson, Jessica. *Chinese Ornament: The Lotus and the Dragon*. London: British Museum Press, 1984.

Rempel, L. I. *Iskusstvo Srednego Vostoka* (Art of Central Asia). Moscow: Moskva Soviet, 1978.

"Recent Acquisitions at Cleveland and Indianapolis." *Textile Society of America Newsletter* 7, 180 (Winter 1995), 4.

"Recent Acquisitions at The Cleveland Museum of Art, II: Department of Asian Art." *Burlington Magazine* 133, 1059 (June 1991), 417–424.

Reynolds, Valrae. "Myriad Buddhas: A Group of Mysterious Textiles from Tibet." *Orientations* 21, 4 (April 1990), 39–50.

———. "Silk in Tibet: Luxury Textiles in Secular Life and Sacred Art." *Asian Art: The Second Hali Annual*, ed. by Jil Tilden, pp. 86–97. London: Hali Publications, 1995.

———. "The Silk Road: From China to Tibet—and Back." *Orientations* 26, 5 (May 1995), 50–57.

———. "'Thousand Buddhas' Capes and Their Mysterious Role in Sino-Tibetan Trade and Liturgy." In *Heaven's Embroidered Cloths: One Thousand Years of Chinese Textiles*, pp. 32–37. Hong Kong: Hong Kong Museum of Art, 1995.

Rhie, Marilyn, Robert A. F. Thurman, and John Bigelow. *Wisdom and Compassion: The Sacred Art of Tibet*. New York: Harry N. Abrams, 1991.

Riboud, Krishna. "A Cultural Continuum: A New Group of Liao and Jin Dynasty Silks." *Hali* 17, 4 (August–September 1995): 92–105, 119–120.

Riboud, Krishna, and Gabriel Vial. "Tissus de Touen-Houang conservés au Musée Guimet et à la Bibliothèque nationale." *Mission Paul Pelliot: Documents archéologiques*, 13. Paris: A. Maisonneuve, 1970.

Richardson, Hugh. "More of Ancient Tibetan Costumes." *Tibetan Review* (May–June 1975), 15, 24.

Riegl, Alois. *Problems of Style: Foundations for a History of Ornament*. Princeton: Princeton University Press, 1992.

Roes, Anna. "Tierwirbel." *IPEK: Jahrbuch für prähistorische und ethnographische Kunst*, pp. 85–105. Leipzig: Klinkhardt & Biermann Verlag, 1936–1937.

Rossabi, Morris. "Ming China's Relations with Hami and Central Asia, 1404–1513: A Reexamination of Traditional Chinese Foreign Policy." Ph.D. diss., Columbia University. New York, 1970.

———. "Two Ming Envoys to Inner Asia." *T'oung Pao* 62, 3 (1976), 1–34.

———. "A Translation of Ch'en Ch'eng's Hsi-yu fan-kuo chih." *Ming Studies* 17 (Fall 1983), 49–59.

———. *China among Equals: The Middle Kingdom and Its Neighbors, 10th–14th Centuries*. Berkeley: University of California Press, 1983.

———. *Khubilai Khan: His Life and Times*. Berkeley: University of California Press, 1988.

Rowland, Benjamin, Jr. "The Vine-scroll in Gandhara." *Artibus Asiae* 19 (1956), 35–361.

The Royal Ontario Museum. *Chinese Art in the Royal Ontario Museum*. Toronto: The Royal Ontario Museum, 1972.

Santoro, Arcangela. "La Seta e le sue testimonianze in Asia Centrale." In *La Seta e le sua vita*, edited by Maria Teresa Lucidi, pp. 43–48. Rome, 1994.

Schafer, Edward. *The Golden Peaches of Samarkand*. Berkeley: University of California Press, 1963.

Schurmann, Herbert Franz. *Economic Structure of the Yuan Dynasty*. Cambridge: Harvard University Press, 1956.

Serjeant, R. B. *Islamic Textiles: Material for a History up to the Mongol Conquest*. Beirut: Librairie Du Liban, 1972.

Shaffer, Daniel. "Marketplace: On the Crest of a Wave." *Hali* 43 (February 1989), 85–108.

Shepherd, Dorothy G. "Medieval Persian Silks in Fact and Fancy: A Refutation of the Riggisberg Report." *Bulletin du CIETA* 39–40 (1974), 1–239.

———. "Zandanījī Revisited" In *Documenta Textilia: Festschrift für Sigrid Müller-Christensen*, edited by Mechthild Flury-Lemberg and Karen Stolleis, pp. 105–122. Munich: Münschen, 1981.

Shepherd, Dorothy G., and W. B. Henning. "Zandanīlī Identified?" In *Aus der Welt islamischen Kunst. Festschrift für Ernst Kühnel zum 75. Geburtstag am 26. 10. 1957*, edited by Richard Ettinghausen, pp. 15–40. Berlin: Verlag Gebr. Mann, 1959.

Shiba, Yoshinobu. *Commerce and Society in Sung China*, translated by Mark Elvin. Michigan: The University of Michigan Press, 1970.

———. "Sung Foreign Trade: Its Scope and Organization." In *China among Equals*, edited by Morris Rossabi, pp. 89–115. Berkeley: University of California Press, 1983.

Simcox, Jacqueline. "Early Chinese Textiles: Silks from the Middle Kingdom." *Hali* 2, 1 (February 1989), 16–42.

———. "Tracing the Dragon: The Stylistic Development of Designs in Early Chinese Textiles." In *Carpet and Textile Art: The First Hali Annual*, edited by Alan Marcuson, pp. 34–47. London: Hali Publications Limited, 1994.

Simmons, Pauline. *Chinese Patterned Silks*. New York: The Metropolitan Museum of Art, 1948.

———. "Crosscurrents in Chinese Silk History." *MMA Bulletin* 9 (November 1950), 87–96.

Sirén, Oswald. *Chinese Painting: Leading Masters and Principles*. 7 vols. New York: Lund Humphries, 1956.

Smirnov, Iakov I. *Vostochnoe serebro: Atlas drevnei serebrianoi i zolotoi posudy vostochnago proiskhozhdeniia, naidennoi preimushchestvenno v predielakh Rossiiskoi imperii*. Saint Petersburg: S.-Peterburg, 1909.

Smith, Paul. "Taxing Heaven's Storehouse: The Szechwan Tea Monopoly and the Tsinghai Horse Trade, 1074–1224." Ph.D. diss., University of Pennsylvania, 1983.

The Smithsonian Institution. *Stitch Guide: A Study of the Stitches on the Embroidered Samplers in the Collection of the Cooper-Hewitt Museum*. New York: The Smithsonian Institution, 1984.

Snellgrove, David and Hugh Richardson. *A Cultural History of Tibet*. Boston and London: Shambhala, 1968.

Sonday, Milton and Lucy Maitland. "Technique, Detached Looping." *Orientations* 20, 8 (August 1989) 54–61.

Soustiel, Jean. *La Céramique islamique*. Paris: Office du Livre, 1985.

Sperling, Elliot. "Lama to the King of Hsia." *Journal of the Tibet Society* 7 (1987), 31–50.

Stein, Sir Aurel. *Ancient Khotan: Detailed Report of Archaeological Explorations in Chinese Turkestan, Carried out and Described under the Orders of H. M. Indian Government*, 2 Volumes. Oxford: Clarendon Press, 1907.

———. *Serindia: Detailed Report of Explorations in Central Asia and Westernmost China, Carried out and Described under the Orders of H. M. Indian Government*, 5 Volumes. Oxford: Clarendon Press, 1921.

———. *Innermost Asia: Detailed Report of Explorations in Central Asia, Kan-su and Eastern Iran, Carried out and Described under the Orders of H. M. Indian Government*. 4 Volumes. Oxford: Clarendon Press, 1928.

Stoddard, Heather. "The Tibetan Pantheon: Its Mongolian Form." *San Francisco*, pp. 206–213，1995.

Tao, Jing-shen. *The Jurchen in Twelfth-Century China*. Seattle: University of Washington Press, 1976.

Tatsumura, Ken. "Ancient Brocade Brought Back by Ōtani Mission." In *Monographs on Ancient Brocades, Pictures, Buddhist Texts and Chinese and Uigur Documents from Turfan, Tun-huang, and Tibet*, pp. 1–4. Kyoto: Hozokan, 1963.

Taylor, George. "Official Colours, Dyes on Chinese Textiles of the Northern Song Dynasty." *Hali* 58 (October 1991), 81–83

"Textiles in The Metropolitan Museum of Art." *MMA Bulletin* 53, 3 (Winter 1995–1996).

Thomas, Mary. *Mary Thomas's Dictionary of Embroidery Stitches*. New York: W. Morrow & Company, 1935.

Tikhonov, D. I. *Khoziaistvo i obshcbestvennyi stroi uigurskogo gosudarstva* (Economy and social system of the Uyghur state). Moscow, 1966.

Tsien, Tsuen-hsuin. "Paper and Printing." In *Chemical and Chemistry Technology*, part I. Vol. 5 of *Science and Civilisation in China*, edited by Joseph Needham. Cambridge: Cambridge University Press, 1954.

Twitchett, Denis, and John K. Fairbank, eds. *The Cambridge History of China*. Volume 3, part I, *Sui and Tang China*, pp. 589–906. Cambridge: Cambridge University Press, 1979.

Uldry, Pierre, et al. *Chinesisches Gold und Silber: Die Sammlung Pierre Uldry*. Zurich: Museum Rietberg, 1994.

Vainker, Shelagh. "Silk of the Northern Song: Reconstructing the Evidence." In *Silk and Stone: The Third Hali Annual*, edited by Jill Tilden, pp. 160–175, 196–197. London: Laurence King Publishing, 1996.

Wardwell, Anne E. "The Stylistic Development of 14th- and 15th-Century Italian Silk Design." *Aachener Kunstblatter* 47 (1976–77), 177–226.

———. *Material Matters: Fifty Years of Gifts from The Textile Arts Club, 1934–1984*. Cleveland: Cleveland Museum of Art, 1984.

———. "Flight of the Phoenix: Crosscurrents in Late Thirteenth- to Fourteenth-Century Silk Patterns and Motifs." *CMA Bulletin* 74, 1 (January 1987), 2–35.

———. "*Panni Tartarici*: Eastern Islamic Silks Woven with Gold and Silver (13th and 14th Centuries)." *Islamic Art* 3 (1988–89), 95–173.

———. "Recently Discovered Textiles Woven in the Western Part of Central Asia before A. D. 1220." In *Ancient and Medieval Textiles: Studies in Honour of Donald King*, edited by Lisa Monnas and Hero Granger-Taylor, pp. 175–184. Published as special issue of *Textile History* 20, no. 2 (1989).

———. "Two Silk and Gold Textiles of the Early Mongol Period." *CMA Bulletin* 79, 10 (December 1992), 354–378.

———. "Important Asian Textiles Recently Acquired by The Cleveland Museum of Art." *Oriental Art* 38, 4 (Winter 1992–93), 244–251.

———. "The *Kesi* thangka of Vighnāntaka." *CMA Bulletin* 80, 4 (April 1993), 136–139.

———. "Gilded *Kesi* Boots of the Liao Dynasty (A. D. 907–1125)." *Bulletin du CIETA* 2 (1994), 6–12.

———. "Royal Regalia." *CMA Members Magazine* 35, 8 (October 1995), 7.

———. "Clothes for a Prince." *CMA Members Magazine* 36, 8 (October 1996), 4–5.

———. "For Lust of Knowing What Should Not Be Known." *Hali* 89 (November 1996), 73.

Watson, Burton, trans. *Records of the Grand Historian of China*, by Sima Qian, Volume 2. New York: Columbia University Press, 1961.

Watson, Oliver. *Persian Lustre Ware*. London: Faber and Faber Limited, 1985.

Wentworth, Judy. "From East and West." *Hali* 9, 34 (April–June 1987), 96.

Whitfield, Roderick, and Bin Takahashi. *The Art of Central Asia: The Stein Collection in the British Museum. Vol. 3, Textiles, Sculpture and Other Arts.* Tokyo: Kodansha International, 1985.

von Wilckens, Leonie. "Zur kunstgeschichtlichen Einordnung der Bamberger Textilfund." *Textile Grabfunde aus der Sepultur des Bamberger Domkapitels: Internationales Kolloquium, Schloss Seehof, 22–23. April, 1985.* Munich: Bayerisches Landesamt für Denkmalpflege, 1987.

Wilkinson, Charles K. *Nishapur: Pottery of the Early Islamic Period.* New York and Greenwich: Metropolitan Museum of Art, 1973.

Willetts, William. *Foundations of Chinese Art from Neolithic Pottery to Modern Architecture.* London: Thames and Hudson, 1965.

Wilson, J. Keith. "Powerful Form and Potent Symbol: The Dragon in Asia." *CMA Bulletin* 77, 8 (October 1990), 286–323.

Wilson, Verity, and Ian Thomas. *Chinese Dress.* London: Victoria and Albert Museum, 1986.

Wirgin, Jan. "Some Notes on Liao Ceramics." *The Museum of Far Eastern Antiquities Bulletin* (Stockholm) 32 (1960), 32.

———. *Sung Ceramic Designs.* London: Han-Shan Tang, 1979.

Wittfogel, Karl A., and Feng Chia-sheng. *History of Chinese Society: Liao (907–1125).* Transactions of the American Philosophical Society, n.s. 36. Philadelphia, New York: The American Philosophical Society, 1949.

Yang, Lien-sheng. *Money and Credit in China: A Short History.* Cambridge, Mass.: Harvard University Press, 1952.

Zangmo, Dejin. "Tibetan Royal Dun-huang Wall-Paintings." *Tibetan Review* (February–March 1975), 18–19.

Zhu, Qixin. "Royal Costumes of the Jin Dynasty." *Orientations* 21, 12 (December 1990), 59–64.

日文文獻

敦煌文物研究所編：《中国石窟敦煌莫高窟》。東京：平凡社，1980–1982。

國立故宮博物院編：《緙絲・刺繡》。東京：学習研究社，1970。

每日新聞社「重要文化財」委員会事務局編：〈工芸品 2 漆工・陶磁・染織〉，《重要文化財》，第 25 卷。東京：每日新聞社，1976。

松本包夫：《正倉院裂と飛鳥天平の染織》。京都：紫紅社，1984。

三上次男：《陶磁の道》。東京：岩波書店，1969。

三杉隆敏：〈元〉，《世界の染付》，第 1 卷。京都：同朋舎出版，1981。

村田治郎、藤枝晃編著：《居庸関》，第 2 卷。京都：京都大学工学部，1957。

西岡康宏：〈「南宋様式」の彫漆 —— 酔翁亭図・赤壁賦図盆などをめぐって〉，《東京国立博物館紀要》，第 19 期（1984），頁 37–60。

布目順郎：《目で見る繊維の考古学：繊維遺物資料集成》京都：染織と生活社，1992。

岡田讓：《東洋漆芸史の研究》。東京：中央公論美術出版，1978。

ロデリック・ウィットフィールド編集解說：〈敦煌絵画〉，《西域美術：大英博物館スタイン・コレクション》，第 2 卷。東京：講談社，1982。

———：〈染織・彫塑・壁画〉，《西域美術：大英博物館スタイン・コレクション》，第 3 卷。東京：講談社，1984。

ルボ＝レズニチェンコ（E. I. Lubo-Lesnitchenko）、坂本和子：〈双龍連珠円文綾について〉，《古代オリエント博物館紀要》，第 9 期（1987），頁 93–117。

新疆ウイグル自治区博物館編：《新疆ウイグル自治区博物館》。東京：講談社，1987。

田村実造、小林行雄：《慶陵：東モンゴリアにおける遼代帝王陵とその壁画に関する考古学的調査報告》。京都：京都大学文学部，1953。

鳥居龍藏：《考古學上より見たる遼之文化圖譜》。東京：東方文化學院東京研究所，1936。

中文文獻

北京市文化局文物調查研究組：〈北京市雙塔慶壽寺出土的絲棉織品及刺繡〉，《文物》，第 9 期（1958），頁 29。

陳國安：〈淺談衡陽縣何家皂北宋墓紡織品〉，《文物》，第 12 期（1984），頁 77–81。

陳佩芬：《上海博物館藏青銅鏡》。上海：上海書畫出版社，1987。

陳慶英：《元朝帝師八思巴》。北京：中國藏學出版社，1992。

陳寅恪：《隋唐制度淵源略論稿》。重慶：重慶商務印書館，1944。

程溯洛：《唐宋回鶻史論集》。北京：人民出版社，1994。

次旺仁欽編：《色拉大乘洲》。北京：民族出版社，1995。

鄧銳齡：《元明兩代中央與西藏地方的關係》。北京：中國藏學出版社，1989。

段文杰等編：〈敦煌壁畫（上）〉，《中國美術全集：繪畫編14》。上海：上海人民美術出版社，1985。

多桑著，馮承鈞譯：《多桑蒙古史》。北京：中華書局，1962。

馮先銘：《中國陶瓷史》。北京：文物出版社，1982。

福建省博物館：《福州南宋黃昇墓》。北京：文物出版社，1982。

傅樂煥：〈遼代四時捺鉢考〉，《遼史叢考》。北京：中華書局，（1984），頁 36–172。

韓儒林：〈元代作馬宴新探〉，《歷史研究》，第 1 期（1981），頁 294–301。

———編：《元朝史》。北京：人民出版社，1986。

郝思德、李硯鐵、劉曉東：〈黑龍江阿城巨源金代齊國王墓發掘簡報〉，《文物》，第 10 期（1989），頁 1–10，45。

洪湛侯編：《百部叢書集成》，台北：藝文印書館出版，1970。

黃能馥編：〈印染織繡（上）〉，《中國美術全集：工藝美術編6》。北京：文物出版社，1985。

———編：〈印染織繡（上）〉，《中國美術全集：工藝美術編6（英文版）》。北京：文物出版社，1991。

———編：〈印染織繡（下）〉，《中國美術全集：工藝美術編7》。北京：文物出版社，1987。

黃能馥、陳娟娟：《中國服裝史》。北京：中國旅游出版社，1995。

黃逖編：《西藏唐卡》，第二版。北京：文物出版社，1987。

姬覺彌編：《廣倉學窘叢書》，上海：倉聖明智大學排印，1916。

蔣祖怡、張滌雲編：《全遼詩話》。長沙：岳麓書社，1992。

靳楓毅：〈遼寧朝陽前窗戶村遼墓〉，《文物》，第 12 期（1980），頁 17–29。

金毓紱編：《遼海叢書》。瀋陽：遼沈書社，1985。

孔齊：〈至正直記〉，《粵雅堂叢書》，北京：中華書局，1991。

李誡：《營造法式》。北京：中國書店，1989。

李經緯：〈敦煌回鶻文遺書四種〉，《吐魯番學研究專輯》，烏魯木齊：敦煌吐魯番學新疆研究資料中心，1990。

李書華：〈造紙的傳播及古紙的發現〉，《歷史文物叢刊第一輯》，第 3 卷。台北：國立編譯館中華叢書編審委員會，1960。

李燾撰：《續資治通鑒長編》。北京：中華書局，1995。

李延壽：《北史》，北京：中華書局，1974。

李逸友：〈談元集寧路遺址出土的絲織物〉，《文物》，第 8 期（1979），頁 37–39。

李征：〈吐魯番縣阿斯塔納—哈拉和卓古墓群發掘簡報（1963-1965）〉，《文物》，第 10 期（1973），頁 7–27。

繆良雲編：《中國歷代絲綢紋樣》。北京：紡織工業出版，1988。

遼寧省博物館發掘、遼寧鐵嶺地區文物組發掘小組：〈法庫葉茂台遼墓記略〉，《文物》，第 12 期（1975），頁 26–36。

劉玉權：〈敦煌莫高窟、安西榆林窟西夏洞窟分期〉，《敦煌研究文集》蘭州：甘肅人民出版社，1982，頁 273-318。

劉志鴻，李泰芬：《陽原縣志》。台北：成文出版社，1962。

陸九皋，韓偉編：《唐代金銀器》。北京：文物出版社，1985。

穆舜英、新疆維吾爾族自治區博物館：〈吐魯番哈拉和卓古墓群發掘簡報〉，《文物》，第 6 期（1978），頁 1–9。

內蒙古文物考古研究所、哲里木盟博物館：《遼陳國公主墓》。北京：文物出版社，1993。

念常：〈佛祖歷代通載〉，《大正新修大藏經》，台北：新文豐，1994。

歐朝貴：〈大慈法王釋迦也失緙絲像〉，《西藏研究》，第 3 期（1985），頁 126、135。

歐陽修，宋祁等編：《新唐書》。北京：中華書局，1975。

潘行榮：〈元集寧路故城出土的窖藏絲織物及其他〉，《文物》，第 8 期（1979），頁 32–35。

喬今同：〈甘肅漳縣元代汪世顯家族墓葬——簡報之一〉，《文物》，第 2 期（1982），頁 1–21。

阮元校刻：《十三經注疏》。北京：中華書局，1980。

山西省大同市博物館、山西省文物工作委員會：〈山西大同石家寨北魏司馬金龍墓〉，《文物》，第 3 期（1972），頁 20–33。

沙比提：〈從考古發掘資料看新疆古代的棉花種植和紡織〉，《文物》，第 10 期（1973），頁 48–51。

史金波編：《西夏文物》。北京：文物出版社，1988。

宋濂，王禕編：《元史》。北京：中華書局，1976。

蘇天爵編：《元文類》。台北：國學基本叢書，1968。

宿白：〈元代杭州的藏傳密教及其有關遺迹〉，《文物》，第10期（1990），頁55–71。

———主編：〈墓室壁畫〉，《中國美術全集：繪畫編》，第12卷。北京：文物出版社，1989。

———主編：〈新疆石窟壁畫〉，《中國美術全集：繪畫編》，第16卷。北京：文物出版社，1989。

孫建華、張郁：〈遼陳國公主駙馬合葬墓發掘簡報〉，《文物》，第11期（1987），頁4–24、97–106。

屠寄編：《蒙兀兒史記》。台北：世界書局，1962。

脫脫編：《金史》。北京：中華書局，1975。

———編：《宋史》。北京：中華書局，1977。

———等編：《遼史》。北京：中華書局，1974。

王炳華：〈鹽湖古墓〉，《文物》，第10期（1973），頁28–36。

王輔仁編：《西藏佛教史略》。青海：青海人民出版社，1982。

王健群、陳相偉編：《庫倫遼代壁畫墓》。北京：文物出版社，1989。

王溥：《唐會要》。台北：台灣商務印書館，1968。

王軒：〈談李裕庵墓中的幾件刺繡衣物〉，《文物》，第4期（1978），頁21，22，89。

———：〈鄒縣元代李裕庵墓清理簡報〉，《文物》，第4期（1978），頁14–20。

王林：《燕翼詒謀錄》。北京：中華書局，1981。

王毅：〈西藏文物見聞記〉，《文物》，第6期（1960），頁41，42，43–48，51。

魏征編：《隋書》。北京：中華書局，1973。

吳承洛：《中國度量衡史》。上海：上海書店，1984。

烏盟文物工作站、內蒙古文物工作隊編：《契丹女屍：豪欠營遼墓清理與研究》。呼和浩特：內蒙古人民出版社，1985。

〈無產階級文化大革命期間出土文物展覽簡介〉，《文物》，第1期（1972），頁70–92。

吳哲夫、陳夏生：〈服飾篇（上）〉，《中華五千年文物集刊》，第1卷。台北：中華五千年文物集刊編輯委員會，1986。

向達：〈唐代長安與西域文明〉，《燕京學報（專號）》，第2期（1933），頁1–116。

蕭洵編：《元故宮遺錄》。台北：世界書局，1979。

解縉、姚廣孝等編：《永樂大典》。台北：世界書局，1962。

新疆維吾爾自治區博物館：《絲綢之路：漢唐織物》。北京：文物出版社，1973。

新疆維吾爾族自治區博物館、西北大學歷史系考古專業：〈1973年吐魯番阿斯塔納古墓群發掘簡報〉，《文物》，第7期（1975），頁8–18。

熊夢祥：《析津志輯佚》。北京：北京古籍出版社，1983。

徐夢莘：《三朝北盟彙編》。上海：上海古籍出版社，1987。

徐氏藝術館編：〈新石器時代至遼〉，《徐氏藝術館》，第16卷。香港：徐氏藝術館，1993。

許新國，趙豐：〈都蘭出土絲織品初探〉，《中國歷史博物館館刊》，第16期（1991），頁63–81。

楊伯達：〈女真族「春水」、「秋山」玉考〉，《故宮博物院院刊》，第2期（1983），頁9–16。

———：〈元明清雕塑〉，《中國美術全集》，第6卷。北京：人民美術出版社，1998。

楊家駱主編：《藝術叢編》。台北：世界書局出版社，1962。

楊寬：《中國歷代尺度考》，修訂版。上海：商務印書館，1957。

楊仁愷主編：《遼寧省博物館藏緙絲刺繡》，第

3卷，第1期。東京：日本學習研究社，
　　1983。

葉隆禮：《契丹國志》。台北：四庫全書版，1983。

于安瀾編：《畫史叢書》，第5卷。上海：上海人
　　民美術出版社，1963。

虞集：《道園學古錄》，上海：中華書局上海編輯
　　所，1936。

———：〈曹南王勳德碑〉，《道園學古錄》，第
　　24章，上海：中華書局上海編輯所，1936。

宇文懋昭著，崔文印校：《大金國志校證》，北
　　京：中華書局，1986。

張廷玉編：《明史》。北京：中華書局，1974。

張彥遠：《歷代名畫記》，第1冊，台北：文史哲
　　出版社，1974。

趙豐：《絲綢藝術史》。杭州：浙江美術學院出
　　版社，1992。

———：《唐代絲綢與絲綢之路》。西安：三秦
　　出版社，1992。

鄭振鐸、張珩、徐邦達編：《宋人畫冊》。北
　　京：中國古典藝術出版社，1957。

鄭紹宗：〈河北宣化遼壁畫墓發掘簡報〉，《文
　　物》，第8期（1975），頁31–39，95–101。

中國社會科學院考古研究所、定陵博物館、北京
　　市文物工作隊：《定陵》。北京：文物出版
　　社，1990。

中國科學院考古研究所元大都考古隊、北京市
　　文物管理處元大都考古隊：〈元大都的勘
　　察與發掘〉，《考古》，第1期（1972），頁
　　19–28，72–74。

周錫保：《中國古代服飾》。北京：中國戲劇出
　　版社出版，1984。

朱啟鈐：〈絲繡筆記〉，〈繡譜〉，《藝術叢編》，第
　　1卷，頁32，1962。

朱熹編：《叢書集成簡編》，台北：台灣商務印書
　　館，1965。

莊綽編：〈雞肋編〉，《叢書集成簡編》，第727
　　卷，台北，新文豐，1988。

索引

羅伯・帕瑪（Robert Palmer）整理
頁碼中的斜體字母表示該頁插圖或其說明文字

圖片來源

大都會藝術博物館紡織品修復部（Department of Textile Conservation, The Metropolitan Museum of Art）：圖 49、84。

《文物》1972 年，第 1 期，封底：圖 82。

王炳華 1973 年，第 29、35 頁：圖 66。

代頓（Dayton）1990 年，第 346 頁：圖 90。

史金波等 1988 年，圖版 60：圖 48。

弗雷明（Flemming）1927 年，圖版 59：圖 68。

次旺仁欽（Tserangja）1995 年，第 1 頁：圖 88。

米蘭（Milan）1994 年，第 135 頁：圖 35。

里吉斯貝格阿貝格基金會（Abegg-Stiftung, Riggisberg）克里斯托弗・馮・維拉格（Chr. von Viràg）：圖 78。

村田治郎、藤枝晃 1955 年，圖版 3：圖 89。

克利夫蘭藝術博物館布魯斯・克利斯曼（Christman, Bruce, The Cleveland Museum of Art）：圖 1、2、7、52、60。

吳哲夫、陳夏生 1986 年，第 107 頁：圖 8。

李誡，《營造法式》卷 33，第 10 葉：圖 83。

杰奎琳・西姆考克斯有限公司（Jacqueline Simcox, Ltd.）：圖 22。

宣化遼壁畫墓 1975 年，1975 年 8 月，第 38 頁，圖 18：圖 77。

馬爾夏克（Marshak）1986 年，圖 40：圖 47。

宿白 1989 年，第 12 卷，圖片編號 143、144：圖 24、25。

萊辛（Lessing）1918 年，第 6 冊，圖版 173：圖 59。

黃能馥，《印染織繡》，1987 年，第 2、88 頁：圖 57、87。

黃逖 1985 年，圖版 102：圖 33。

楊仁愷等 1983 年，圖版 2：圖 13。

奧勒・沃德比，哥本哈根（Ole Woldbye, Copenhagen）：圖 63。

新疆博物館 1973 年，圖版 1，圖 18：圖 4、5。

新疆博物館 1987 年，圖版 127：圖 75。

繆良雲 1988 年，圖版 152：圖 58。

繆勒—克里斯滕森（Müller-Christensen）1973 年，第 209 頁：圖 65。

薩拉・崔梅恩有限公司（Sara Tremayne, Ltd.）：圖 27。

譯者簡介

趙豐博士，教授，浙江大學、東華大學、浙江理工大學博士生導師，中國絲綢博物館名譽館長，國際博物館協會執委。

徐蔷，東華大學博士研究生。研究方向：中國古代染織史、日本古代染織史。

王樂博士，東華大學服裝·藝術設計學院教師，教授，博士生導師。研究方向：中國古代染織服飾史。

王業宏博士，溫州大學美術與設計學院教師，教授，碩士生導師，研究方向：古代染織服飾史、歷史服飾、傳統染織技術復原及應用設計。

茅惠偉，中國美術學院博士研究生，浙江紡織服裝職業技術學院教師，副研究員。研究方向：傳統紡織絲綢史。

鄺楊華博士，海南師範大學美術學院教師，副教授，碩士生導師。研究方向：染織美術史（刺繡）。

蔡欣博士，浙江理工大學服裝學院教師，副教授。研究方向：中國古代染織史。

徐錚博士，中國絲綢博物館研究員。研究方向：中國古代染織服飾史、近代紡織史。

金鑒梅，東華大學博士研究生。研究方向：中國古代染料史、染織技術復原。

苗薈萃博士，上海大學博物館館員。研究方向：中國染織服飾史。